나는
미술관에
간다

전문가의 맞춤 해설로
내 방에서 즐기는 세계 10대 미술관

나는 미술관에 간다

초판 인쇄일 2020년 12월 28일
초판 발행일 2021년 1월 4일
초판 2쇄 2021년 3월 10일

지은이 김영애

발행인 이상만
발행처 마로니에북스
등록 2003년 4월 14일 제 2003-71호
주소 (03086) 서울특별시 종로구 동숭길113
대표 02-741-9191
편집부 02-744-9191
팩스 02-3673-0260
홈페이지 www.maroniebooks.com

ISBN 978-89-6053-607-4 (03600)

전문가의 맞춤 해설로

내 방에서 즐기는

세계 10대 미술관

나는
미술관에
간다

김영애 지음

마로니에북스

사랑하는 이안이, 지안이에게

책을 시작하며

세계의 중요한 미술관 10곳의 주요 컬렉션을 소개하는 이 책은
앞으로 미술관 여행을 떠날 사람들을 위한 관광 안내서이자
미술사를 각 작품에 적용하여 해설한 교육서로
문화와 예술을 사랑하는 사람들에게
도움이 되었으면 하는 바람으로 시작되었다.

유럽으로 배낭여행을 떠나 처음으로 해외의 유명 미술관들을 방문할 때가 기억난다. 미대생이었던 친구와 나는 주요 미술관을 중심으로 꼭 가야 할 도시의 동선을 구성했고, 입장권 할인을 받을 수 있는 국제학생증을 챙기는 것도 잊지 않았다. 그렇게 들어선 미술관에서는 특유의 향기가 났다. 고급 호텔에서 나는 향기와 비슷한 것 같기도 한 그런 향이었다. 대형 도서관에 갔을 때의 분위기와도 비슷했다. 그러나 아름다운 작품들이 걸려 있는 층고가 높은 미술관에서의 감동에 따라올 바가 아니었다. 어떤 전시실은 아주 밝고 넓었고, 어떤 전시실은 어둡고 우아했다. 도저히 말로 설명할 수 없는… 차분해지면서, 진지해지면서, 우아해지면서, 무언가 더 나은 내가 되는 것 같은 느낌. 작품 속 역사와 지식과 연결된 존재가 되는 것 같은 행복한 착각에 사로잡혔다. 그 순간 커피 한 잔을 마시면 세상에서 가장 행복한 사람이 되는 느낌이었다. 이 여행은 작가를 꿈꾸던 것에서 미술이론가로 나의 진로를 바꾸어 놓았다.

아마도 많은 분들이 나처럼 해외여행을 간 길에 대형 미술관을 들르게 될 것이다. 평소 미술관에 가지 않던 분들도 외국에 나가면 꼭 미술관을 방문한다. 파리까지 갔

는데 루브르 미술관을 보지 않고 오는 사람이 있을까? 언제 다시 오게 될지 모를 곳, 후회를 남기지 않기 위해서, 남들도 다 가니까, 여행 패키지 프로그램에 포함되어 있어서, 혹은 왜 그렇게 유명한지 직접 확인하기 위해서 우리는 미술관에 간다. 미술 감상이 취미인 애호가분들은 아예 미술관을 방문하기 위해 여행을 떠나기도 한다. 미술관은 수많은 사람들을 그 도시로 불러들이는 중요한 관광사업의 꽃이다. 그렇다고 그 도시에 사는 시민들을 외면하지도 않는다. 외국인들로 북적거리는 곳, 이미 다녀왔던 곳이라 다시 오지 않으려는 사람들을 위해 끊임없이 새로운 기획과 참여 프로그램을 제안하는 곳이 바로 미술관이다. 그 나라의 언어가 가능하신 분들은 여행 간 길에 미술관 홈페이지에 공지된 체험 프로그램에 참여해 보는 것도 적극 추천하는 바다.

이처럼 이왕 갈 미술관, 제대로 잘 감상할 수 있는 좋은 방법이 있을까? 어떤 미술관부터 가야 할까? 갔다면 어떤 작품을 꼭 보고 오면 좋을까? 이 책은 미술관 여행을 준비하는 분들을 위한 미술관 활용 백서다. 우선 꼭 가봐야 할 세계의 10대 미술관을 골랐다. 수많은 도시의 매력적인 미술관 중에서 10곳을 고르는 것부터가 쉽지 않았다. 안타깝게도 포함되지 않은 미술관은 본문 속에 슬쩍 소개하는 식으로라도 집어넣어 보았다. 그 후엔 다시 각 미술관별로 10점가량의 대표 작품을 골랐다. 이 책에 소개된 미술관들은 다행히도 모두 직접 방문해 본 곳들이었는데 미술관의 홈페이지를 수없이 방문하며 고르고 고른 리스트다. 모네나 반 고흐 등 여러 미술관에서 공통적으로 손꼽는 작가들은 대표적인 작품으로 소개하고, 그 미술관에서 볼 수 있는 다른 작가의 작품을 넣어 가급적 다양한 작가들을 소개할 수 있도록 구성하였다.

좀 더 많은 것을 알려 드리고 싶은 욕심을 승화시켜(?) 종종 미술관에 데리고 가는 아이들에게 설명하듯이 쉽고 친절하게 써 보았다.

미술관을 가기 위해 여행을 준비하는 분들도 좋고, 주변 도시로 출장을 가는데 단 하루 시간이 비는 분들도 좋다. 이 책을 통해 먼저 가상의 미술관 투어를 해 보자. 실제로 미술관을 방문하게 되었을 때 짧은 시간 동안 효과적으로 둘러볼 수 있을 뿐 아니라 보다 깊은 감동을 오래 간직할 수 있으리라고 생각한다. 이미 다녀온 곳이라면 복습을 겸해 읽어도 좋다. 여러분이 미술관 여행을 떠날 때마다 이 책도 함께 갈 수 있다면 그보다 큰 보람은 없으리라.

차례

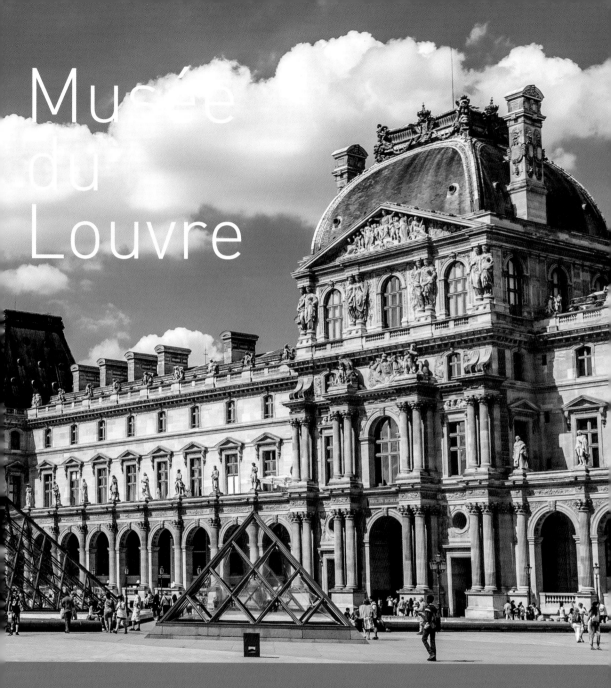

Musée
du
Louvre

프랑스

루브르 박물관

세계에서 가장 많은 관람객이 방문하는 루브르 박물관은 1190년 필리프 2세 왕에 의해 보물을 안전하게 지키기 위한 보관소 용도의 요새로 출발했다. 요새의 흔적은 지금도 건물 지하 부분에서 볼 수 있다. 레오나르도 다빈치의 〈모나리자〉를 보러 가기 위해 이 요새를 거쳐 입장하는 사람들이 많을 것이다. 건물은 점점 확장되어 왕들이 머무는 궁전이 되었고 왕실 예술품도 전시하게 되었는데, 1789년 프랑스 혁명이 일어나며 1793년 공공 미술관으로 바뀌었고 지금은 국가의 예술 소장품을 소개하고 있다.

1980년대 미테랑 대통령 시절 박물관의 대대적인 혁신 작업인 '위대한 루브르'가 이루어지는데, 루브르의 명소가 된 유리 피라미드도 이때 세워졌다. 중국계 건축가 이오 밍 페이의 작품으로 대기 시간을 줄이기 위해 만든 입구이자, 지하로 빛을 비추는 자연 채광 통로이기도 하다. 미술관 지하는 지하철 및 주차장으로 연결되어 있으며 식당가 및 상점가가 자리하고 있다. 미술관이 더 이상 미술 작품을 연구하고 좋아하는 사람들만의 공간이 아니라, 시민 누구나 가서 보고 쉴 수 있는 삶 속의 여가 공간으로 자리 잡는 데 밑받침 역할을 한 셈이다.

미술관은 디귿자로 생긴 세 개의 건물로 구성되어 있다. 대부분의 한국 관람객들은 〈모나리자〉 작품이 있는 드농관을 주로 관람한다. 세느강 변과 가까운 쪽의 건물이다. 오페라 대로로 연결되는 반대쪽 건물, 튀일리 공원 쪽으로는 파리 장식미술관이 있다. 옛사람들이 사용하던 가구, 그릇, 옷, 장식품 등 이곳에도 볼 것이 풍부하니 함께 들러 보자. 입장료는 별도다.

미술관을 다 보고 나오면 튀일리 공원이 시작되는 부분의 개선문, 튀일리 공원 곳곳의 조각 정원에서 마을 작품도 보길 추천한다. 공원을 가로질러 박물관의 반대편으로 나가면, 모네의 〈수련〉 방이 있는 오랑주리 미술관, 사진 전문 주드폼 미술관이 있다. 높은 오벨리스크가 솟아 있는 곳이 바로 루이 16세를 처형한 콩코르드 광장이고, 이곳에서부터 펼쳐지는 2킬로미터의 대로가 바로 샹젤리제 거리다.

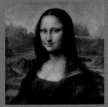

〈모나리자〉

파리 장식미술관

콩코르드 광장

모나리자
Mona Lisa

루브르 박물관은 세계에서 가장 많은 방문객이 찾는 곳이다. 주연은 단연 〈모나리자〉
다. 르네상스 시대의 천재 화가 레오나르도 다빈치가 그린, 웃는 것인지 우는 것인지
알 수 없는 신비한 미소를 직접 눈으로 확인하기 위해서다. 레오나르도 다빈치는 예
술가였을 뿐 아니라 인체를 직접 해부하고 근육을 연구한 과학자이기도 했다. 그는
인간의 감정을 전달하는 표정이 얼굴 근육과 연결되어 있으며 특히 눈꼬리와 입꼬리
가 결정적인 역할을 한다는 것을 알고 있었다. 우리가 자주 쓰는 이모티콘을 생각해
보자. 수많은 표정도 결국 눈 모양과 입 모양만 다르다. 그래서 다빈치는 눈꼬리와 입
꼬리를 일부러 흐려 놓아 명확함을 제거했다. 여인의 뒤편으로 펼쳐지는 풍경도 뿌
옇게 해 놓았는데 이와 같은 방식을 '스푸마토' 기법이라고 한다. 안개가 피어오른다
는 뜻이다. 한편, 눈썹도 없어 신기하다. 일부러 그리지 않았다는 설도 있지만, 과학적
연구 결과에 따르면 눈썹을 옅게 그렸는데 시간이 흐르면서 탈색되었다는 가정을 정
설로 보고 있다.

 이렇게 말할 수밖에 없는 이유는 모나리자에 대한 작가의 의견을 확인할 길이 없
기 때문이다. 수많은 노트를 남겼지만 근육 연구를 쓰다가, 기계 연구가 이어지는
등 뒤죽박죽이었고 연구 결과보다는 '왜'라는 의문을 적은 것이 대부분이었다. 거울
에 비춰 보아야만 읽을 수 있도록 좌우 거꾸로 쓴 것도 특기였다. 종교가 지배하는
시대에 과학의 힘을 더 믿는 사람이었기 때문에 잘못하다가는 이단으로 몰려 죽임

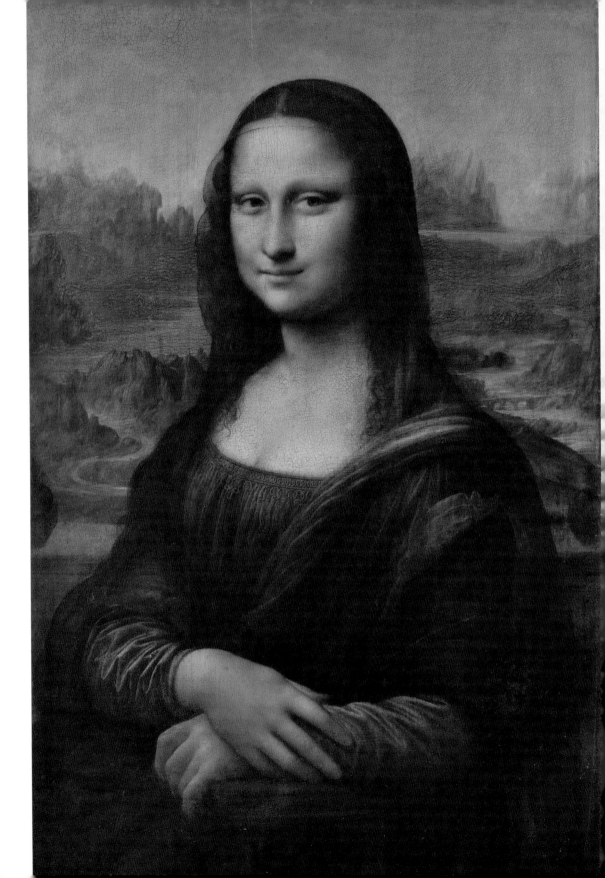

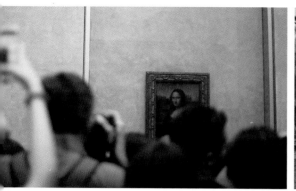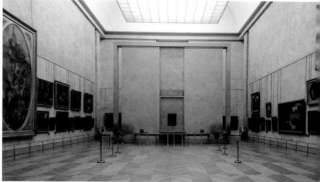

늘 수많은 관람객들로 붐비는 〈모나리자〉 액자 앞　　〈모나리자〉가 전시된 미술관 내부, 2016년

을 당할지도 모른다는 두려움이 있었을 것이다. 다빈치의 노트는 사후 그 중요성을 알아보지 못한 사람들의 부주의로 흩어져 소수만 남아 있다. 모나리자에 대한 기록도 찾지 못했다.

　그런데 이 작품에 또 다른 이름이 있다는 것을 아는가? 유럽에서 모나리자라는 제목보다 더 많이 불리는 애칭은 바로 '라 조콘드'이다. 그걸 몰라 망신을 당한 적이 있었다. 바로 루브르 박물관 학교에서 공부할 때의 일이다. 학생들이 계속 '조콘드'라고 하기에 그게 뭐냐고 당당하게 물어봤는데, 갑자기 전해지는 차가운 정적. 알고 보니 조콘드는 그림 속 여인의 이름이었다. 아내 리자 게라르디니가 아들을 낳은 기념으로 남편 조콘드가 유명한 화가 레오나르도 다빈치에게 그림을 부탁한 것이다. 그렇다면 모나리자가 그녀의 이름이 아니란 말인가? 모나리자는 모나 리자(Mona Lisa)라고 띄어 써야 하고 직역하자면 '리자 부인'이라는 뜻이다. 존칭은 성에 붙이는 것이 보통이고, 서양에서는 결혼을 하면 남편 성을 따르게 되니 프랑스 사람들 아니 대부분의 유럽 사람들이 이 작품을 라 조콘드라고 부른다.

　초상화를 완성하지 못한 다빈치는 프랑스의 국왕 프랑수아 1세가 초청하며 프랑스

16쪽 다빈치, 〈모나리자〉, 1503–19년경, 패널에 유채, 77×53cm

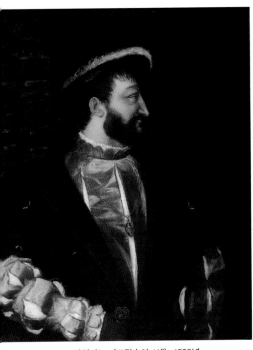

티치아노, 〈프랑수아 1세〉, 1539년,
캔버스에 유채, 109×89cm

로 넘어올 때 이 그림도 가지고 오게 된다. 프랑스에서 다빈치가 숨을 거두고, 왕실에서 그림을 구매하면서 궁전 컬렉션이 되었다가 루브르가 미술관이 되면서 오늘날에 이르게 된 것이다. 다빈치를 아버지처럼 따랐다는 프랑수아 1세의 옆모습 초상화가 〈모나리자〉와 같은 방에 걸려 있으니 한번 찾아보고 가면 좋겠다. (모나리자를 바라보았을 때 오른쪽 벽이다.) 앞으로 자주 소개하게 될 베니스의 화가 티치아노의 작품이다.

그런데 이 사실을 몰랐던 빈첸초 페루자(1881-1925)라는 한 이탈리아 남자가 작품을 훔쳐가는 사건이 발생한다. 이탈리아 화가가 그린 이탈리아 여인의 그림이 프랑스 미술관에 있는 것을 배 아파한 것이다. 그림을 고국으로 가져가야겠다는 잘못된 애국심으로 미술관에 위장 취업까지 해가며 작품을 훔치는 데 성공했다. 하지만 작품을 왕실에서 구매한 합법적인 역사가 있었기에 그는 애국자는커녕 도둑으로 몰리게 되었다. 결국 경찰에게 잡혔고, 〈모나리자〉는 이탈리아에 온 김에 전시회를 하고 다시 프랑스로 돌아가게 되었다. 1911년 작품이 도난당했을 때, 또 1913년 작품을 회수하면서 이 사건은 연일 신문에 오르내렸고, 조콘드 부인의 얼굴은 미술에 관심이 없어도 누구나 아는 얼굴이 되었다. 이제 막 미디어가 생겨날 무렵, 사람들의 뇌리에 '모나리자는 레오나르도 다빈치, 이는 곧 루브르'라는 공식이 새겨진 것이다. 덕분에 이 작품은 수많은 명작들을 제치고 루브르 박물관을 대표하는 작품으로 자리 잡게 되었다.

가나안의 혼인
The Wedding Feast at Cana

작품에도 운명이라는 것이 있다면, 이만큼 기구한 팔자가 있을까? 이 작품은 본래 이탈리아 베니스의 산 조르조 마조레 성당 식당에 걸려 있던 벽화인데 1797년 나폴레옹의 수하들이 벽에서 떼어내 프랑스로 옮겨 왔다. 칼로 잘라 내어 둘둘 말아 가져 온 작품은 불행 중 다행으로 루브르 박물관에 걸리게 되었는데, 안타깝게도 많은 사람들이 같은 방 안의 〈모나리자〉만 보느라 이건 거들떠 보지도 않으니 말이다. 가로 길이가 거의 10미터에 달하는, 루브르 박물관에서 가장 큰 작품으로 무려 130명이 등장하는, 안 보려야 안 볼 수가 없는 작품인데도 말이다. 루브르 박물관에 모나리자를 보러 간다면 뒤돌아서 이 작품도 잘 감상해 주면 좋겠다.

작품은 물을 포도주로 바꾼 요한복음 속 예수님의 첫 번째 기적을 담고 있다. 화면의 중앙에서 정면을 보고 앉아 있는 이가 예수님이고 그 옆에 검은 머릿수건을 두른 여인이 바로 성모 마리아다. 이 둘에게만 머리 뒤로 환하게 빛나는 금빛이 흘러나온다. 옛날 화가들은 인간이 아닌 신의 존재를 표현하기 위해서 동그랗게 금색 광배를 그려 넣었다. 광배는 중세 시대를 지나 르네상스로 넘어갈수록 점차 이 그림처럼 자연스럽게 퍼져 나가는 빛으로 변화하고 나중에는 아예 없어지게 된다.

잔칫날인데 포도주가 떨어지자 예수님은 하인들에게 항아리마다 물을 따라 가져다주라고 한다. 화면 오른쪽을 보면 한 남자가 큰 항아리에서 작은 항아리로 액체를 따르고 있다. 물이 포도주로 변한 기적을 보라색으로 표현했다. 화면의 왼쪽에는 새

20-21쪽 베로네세, 〈가나안의 혼인〉, 1563년, 캔버스에 유채, 677×994cm

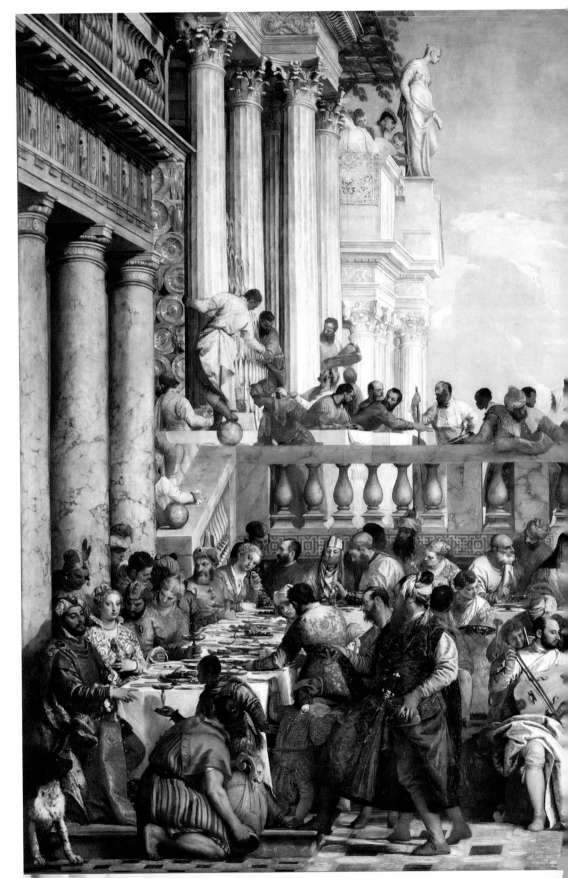

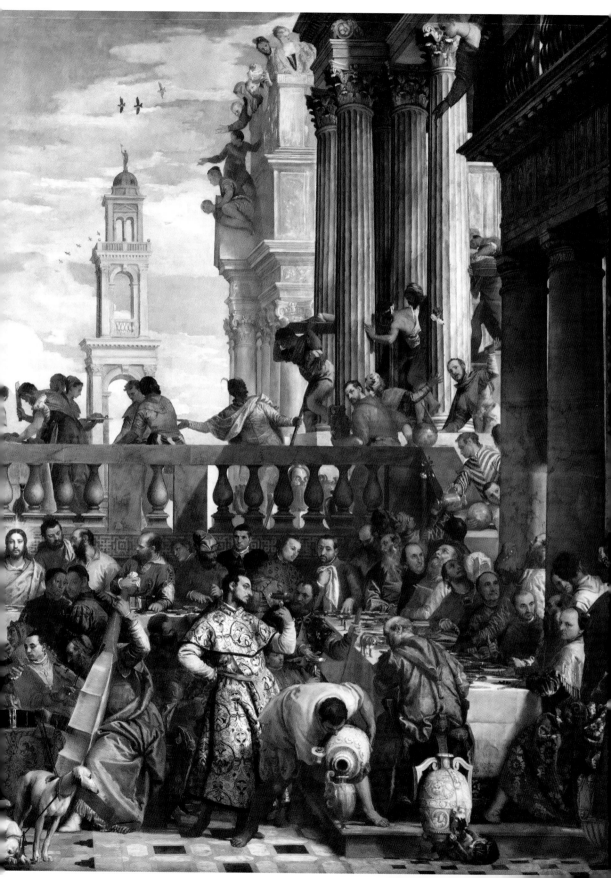

〈가나안의 혼인〉 앞 모습

로 따른 포도주를 대접받는 신랑과 신부가 있다. 그들은 당대 최고로 유행하는 베니스 스타일의 옷을 입고 있어서 성당에 와서 이 그림을 본 당시의 관객들은 과거와 현재가 뒤섞인 느낌을 받았을 것이다. 화가는 자신을 비롯해서 당대의 유명 화가들도 집어넣었다. 화면의 정중앙에서 하얀 옷을 입고 비올라를 연주하는 인물이 화가 자신이고, 그 옆에 빨간 옷을 입고 악기를 연주하는 인물이 베니스 화파의 대가 티치아노다.

화려한 색채는 바로 이 그림의 백미다. 교역이 왕성하고 해외의 신기한 것들이 유입되던 베니스라는 환경 덕분에 베니스 화가들은 다양한 색을 낼 수 있는 안료를 일찍 접할 수 있었다. 그들은 형태보다도 색을 중요시했으며 캔버스에 유화로 그림을 그리는 방식을 정착시켰다. 발색과 지속이 좋은 유화 물감으로 그린 덕분에 오늘날

에도 생생한 색을 보여주고 있지만, 400년이라는 시간과 함께 색도 바래고 먼지도 묻는 건 피할 수 없는 일이다. 그래서 1989년 루브르 박물관은 작품 복원에 착수하게 된다. 흥미로운 건 화면의 왼쪽에 있는 초록색 옷을 입은 남자다. 연회를 총괄하는 매니저(마조르도모)다. 그의 옷이 붉은색인 줄 알았는데, 정밀 진단을 통해 밑면에 초록 물감이 있다는 것이 밝혀졌다. 결국 미술관은 덧칠된 붉은색을 벗겨내고 원래의 초록색을 남겨 두었다.

이 작품을 볼 때마다 베로네세가 참 똑똑한 화가라는 생각이 든다. 본래 이 그림은 바닥에서부터 2.5미터 떨어진 식당 벽에 걸기 위해서 아래에서 위로 올려다보는 각도로 그려졌다. 바닥에 선을 그어 멀어지는 원근감을 표현하던 방식은 통하지 않는다. 그럼에도 불구하고 충분히 거리감이 느껴진다. 왜일까? 하늘을 자세히 보자. 구름 너머로 새가 점점 작아지고 흐릿해지고 있다. 이것이 바로 이 그림에 공간감을 부여하는 숨겨진 비밀이다.

자크 루이 다비드(1748-1825)

나폴레옹 대관식
The Coronation of Napoleon

루브르 박물관에서 가장 프랑스적인 작가, 통치자의 궁전이었던 이 미술관의 성향을 대표하는 작가를 꼽으라면 주저 없이 다비드를 선택하겠다. 그는 작품에 정치 성향을 드러내는 것으로 유명했다. 혁명 정당을 지지하는 그림을 그리다 감옥에 다녀오기도 했다. 이 작품 옆에 나란히 걸린 〈호라티우스 형제의 맹세〉, 〈사비니 여인들의 중재〉 또한 고전에 빗대 당대의 정치적 메시지를 전하는 작품들이다. 이와 같은 정치적 성향 덕분에 나폴레옹 보나파르트(1769-1821)를 그리기에 적격인 작가로 추천되었고 수많은 나폴레옹의 초상화를 남겼다. 나폴레옹이 하얀 말을 타고 알프스 산맥을 오르는 장면은 무려 5개의 버전으로 제작되었고, 1980년대 한국 초등학생들의 참고서 뒤표지에도 등장했었다. '내 사전에 불가능은 없다'고 말한 나폴레옹처럼 열심히 공부하라는 뜻이었으리라.

그럼 나폴레옹은 과연 공부를 잘했을까? 안타깝게도(?) 그렇다고 한다. 프랑스는 현재까지도 유난히 대통령들이 최우수 엘리트인 경우가 많다. 나폴레옹은 특히 수학에 능통했고, 보통 4년이 걸리는 육군사관학교를 단 1년만에 졸업하여 16세부터 군인이 되었다. 당시 프랑스는 시민 혁명이 일어나 군주가 사라졌지만 갈피를 잡지 못했고, 이때를 틈타 쳐들어오는 외국과의 영토 전쟁이 이어졌다. 젊은 장교 나폴레옹은 나가는 전쟁마다 승리하며 국가의 영웅으로 떠올랐고 드디어 혁명 10년만인 1799년 쿠테타를 일으켜 지도자가 되었다.

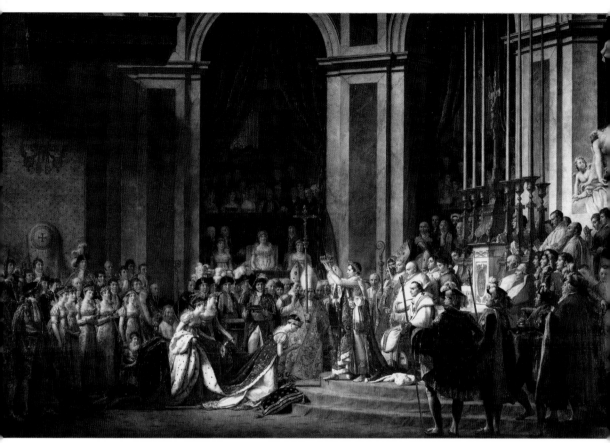

다비드, 〈나폴레옹 대관식〉, 1806–07년, 캔버스에 유채, 621×979cm

　알고 보면 그림에서처럼 잘생긴 편은 아니었다고 한다. 키도 작은 편이었다. 게다가 나폴레옹이 너무 바빠 모델을 서 주지 않았기 때문에 다비드는 그의 모습을 그리기 쉽지 않았다. 나폴레옹은 낙담한 다비드에게 아무도 그림이 실제의 나폴레옹과 얼마나 닮았는지는 신경 쓰지 않으니 그저 나의 위대함을 담으면 된다고 말한다. 맞는 말이다. 요즘처럼 텔레비전을 통해서 매일같이 정치인의 모습을 볼 수 없던 시절에 누가 나폴레옹이 어떻게 생겼는지를 알겠는가? 다비드가 그린 나폴레옹의 멋진

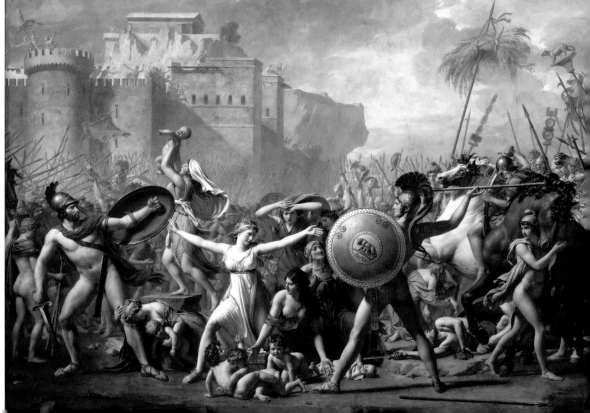

〈나폴레옹 대관식〉 부분, 동그랗게 표시한 곳이 그림 그리는 다비드의 모습

모습은 많은 이들에게 그의 위대함을 각인시키는 데 크게 기여했다.

　나폴레옹은 민중의 인기를 등에 업고 1804년 황제가 된다. 그러려면 신을 대신하는 존재, 즉 교황으로부터 인정을 받아야 하기에 교황도 초청했다. 그런데 왜 즉위식에서 나폴레옹이 왕관을 받지 않고 내려 주고 있는 걸까? 바로 이 점이 다비드의 대단한 정치적 포인트다. 나폴레옹은 교황으로부터 왕관을 받지 않고 스스로 관을 썼다. 종교의 권위보다 자신이 더 높다는 것을 나타내는 일종의 셀프 등극이다. 다비드가 그린 장면은 셀프 등극 이후, 부인 조세핀 왕후에게 왕관을 씌워 주는 순간이다. 교황은 허수아비처럼 뒤에 앉아 있다. 스스로 제 머리에 관을 쓰는 장면을 그렸다간 신앙심 깊은 사람들을 자극할 수도 있으니 피해 간 것이다. 그러면서 은근히 나폴레

26쪽 상 다비드, 〈호라티우스 형제의 맹세〉, 1784년, 캔버스에 유채, 330×425cm
26쪽 하 다비드, 〈사비니 여인들의 중재〉, 1799년, 캔버스에 유채, 385×522cm

옹이 교황처럼 권위를 얻는 이미지가 만들어졌다.

그림에는 작가도 등장한다. 화면 뒤편 중간층에서 좌측, 커튼 옆에서 한 손에 펜을 들고 열심히 그림을 그리고 있는 사람이 보이는가? 대관식에 초청되어서도 상황을 스케치하기에 여념이 없는 모습이다. 다비드는 대관식이 끝나고 난 후 모든 인물들을 다시 한 명씩 작업실로 불러 초상화를 그리는 노력을 더해 2년 만에 위대한 집단 초상화를 완성했다. 작품이 워낙 커서 멀리에서 보아야 다 감상할 수 있지만 작품 가까이로도 성큼 다가가 보자. 하단의 노란 액자 틀에 마치 만화처럼, 간단한 캐리커처와 함께 각 인물이 누구인지 적어놓은 이름과 직위를 볼 수 있을 것이다. 가까이에서 또 멀리에서 작품을 감상할 수 있는 건 직접 미술관을 방문했을 때 누릴 수 있는 커다란 즐거움이다.

테오도르 제리코(1791-1824)

메두사호의 뗏목

The Raft of the Medusa

1816년 프랑스에서 식민지 세네갈의 관리가 될 공무원, 군인 등 약 400여 명을 태우고 출발한 메두사호가 난파당한 사건이 있었다. 바다를 떠도는 동안 수많은 사람이 사망하여, 결국 배에는 17명이 남았는데 그중 3명만이 생존했다. 그들은 얼마 남지 않은 물과 식량 때문에 부상자를 바다에 버렸으며, 식량이 떨어지자 심지어 죽은 사람을 먹기도 했다.

어쩔 수 없는 사고였다고 하기엔 재앙은 처음부터 내재되어 있었다. 한 번도 선장을 해 본 적이 없는 무능한 귀족이 낙하산 선장이 되어 잘못된 결정을 내렸다. 암초에 부딪쳐 목선에 구멍이 뚫리고 배가 가라앉자 선장을 비롯하여 신분이 높은 사람들은 구명보트에 타고, 그 외 150여 명을 임시변통 뗏목에 태워 보트로 끌어 해안으로 옮길 계획을 세웠다. 그러나 뗏목을 끄는 것이 여의치 않자 귀족들은 끈을 잘라 버리고 해안으로 가서 살아났고, 뗏목 위의 사람들을 구하러 돌아가기는커녕 육로를 통해 자신들의 목적지로 떠나 버렸다. 버려진 뗏목 위의 사람들은 간신히 지나가던 영국 선박에 의해 구조되었는데, 프랑스 왕실은 이 사실을 숨기기에 급급했다.

작은 기사로 넘어갈 뻔했다. 그러나 생존자들은 책을 썼고, 우연히 이 사건을 알게 된 제리코는 가만히 있을 수 없었다. 그는 생존자를 직접 만나 이야기를 듣고, 스케치를 했고, 심지어 병원 근처에 작업실을 얻어 영안실을 드나들며 시체의 부패 과정과 사망 직전의 얼굴을 관찰했다. 또한 실물 크기의 뗏목과 점토 모형을 만들어 구도

30-31쪽 제리코, 〈메두사호의 뗏목〉, 1818-19년, 캔버스에 유채, 491×716cm

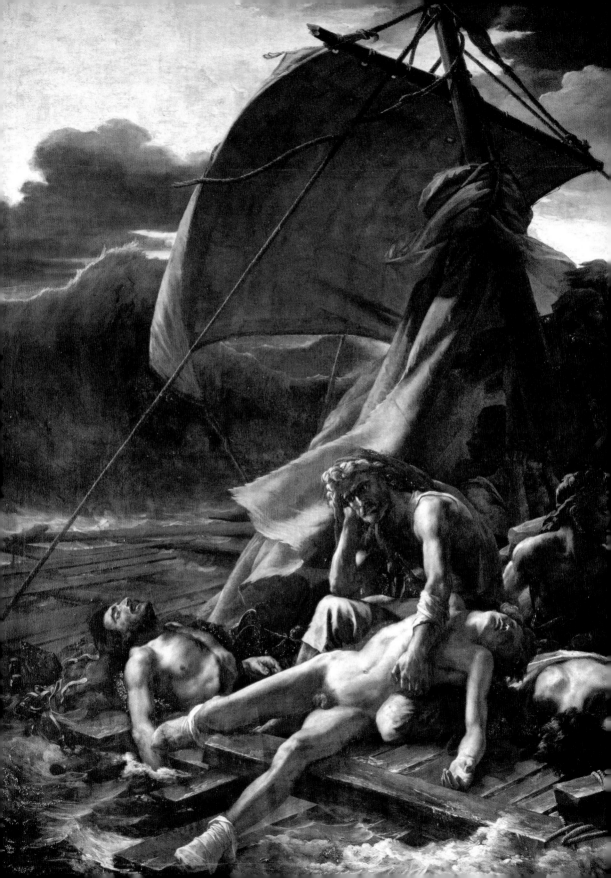

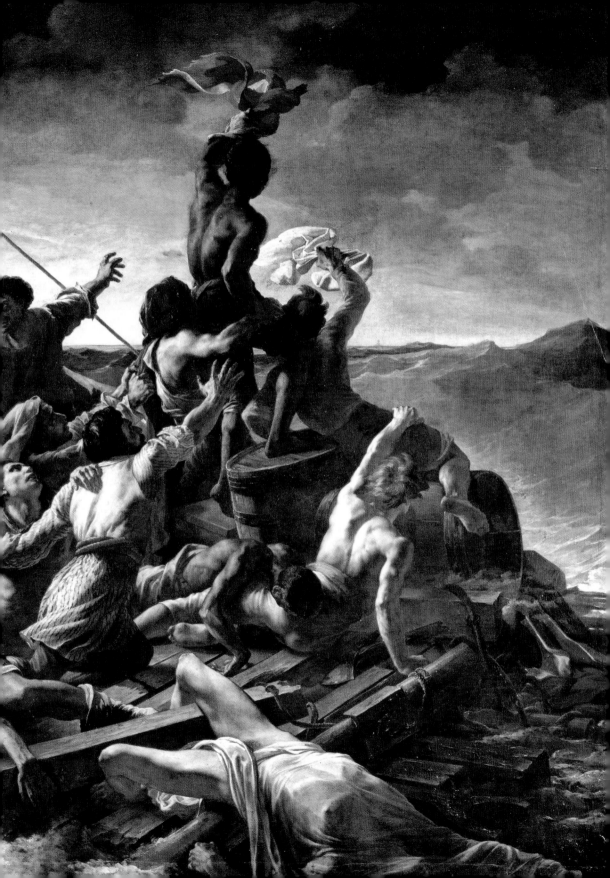

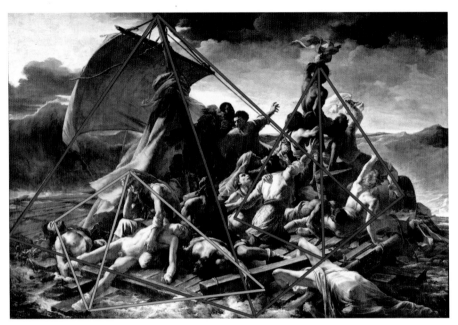
세 개의 삼각형이 솟아 있는 구도

를 잡았다. 마지막으로 바다와 하늘을 관찰하여 폭풍우가 치는 무서운 바다의 모습을 담았다. 1818년 11월부터 다음 해 6월까지 제리코는 작업실에 칩거하며 가로 길이만 무려 7미터가 넘는 작품에 집중했다. 안타깝게도 제리코는 작품을 완성한 5년 후 낙마 사고와 결핵으로 33세의 나이에 요절하고 말았는데, 혼신을 다한 작품만이 남아 그의 이름을 역사에 전하고 있다.

　그가 선택한 순간은 지나가는 배를 보고 구호를 요청하는 절망과 희망이 교차하는 순간이다. 화면 오른쪽 수평선에 찾아보기도 어려울 정도의 아주 작은 범선이 보인다. 이 작은 희망을 향해 버려진 사람들이 손을 내밀고 있다. 제리코는 여러 장면이 펼쳐지는 영화처럼 이야기를 전개하기 위해 세 개의 삼각형이 산처럼 솟은 구도를 택했다. 먼저 화면의 오른쪽 가장 높은 곳에 올라타 손을 흔드는 젊은 흑인 소년

을 중심으로 큰 삼각형이 형성된다. 약간 왼편으로 돛대를 중심으로 또 하나의 삼각형이 만들어지고, 그 아래로 죽은 아들을 안고 망연자실한 노인의 머리를 중심으로 작은 삼각형을 그릴 수 있다. 화면의 왼쪽 하단에서 오른쪽 상단으로 어둠에서 밝음으로 색감이 변하듯 감정도 절망에서 희망으로 고조되고 있다. 특히 중앙 하단으로 뗏목의 끝이 파도와 함께 부서져 있어서 관객은 마치 이 뗏목이 내가 있는 공간에 걸쳐 있는 듯한, 이 사건이 바로 내 눈앞에서 펼쳐지는 것 같은 감정을 갖게 된다. 이렇게 극적인 감정을 건드리는 작품들을 '낭만주의' 미술이라고 부른다.

제리코의 그림 덕분에 사건은 다시 수면 위로 올라왔고, 보통 이런 큰 그림에는 역사의 빛나는 순간만을 그리는 것이라고 생각했던 고정 관념도 깨졌다. 나라를 위해 목숨을 바치는 장군만이 영웅이 아니라, 내가 살아 있는 동시대에 일어난 인간의 위선과 타락에 관심을 갖는 이가 진정한 영웅이라는 의식이 싹트게 되었다. 프랑스에서는 이것을 앙가주망(engagement, 참여정신)이라고 부른다.

외젠 들라크루아(1798-1863)

민중을 이끄는 자유의 여신
Liberty Leading the People

프랑스 혁명이라고 하면 1789년 베르사유 궁전으로 쳐들어간 혁명만 생각하는 이들이 많지만, 실은 그 이후로 수많은 혁명이 일어났다. 이 그림을 보면 민주주의가 단번에 이루어진 것이 아니라는 걸 알 수 있다. 루이 16세와 마리 앙투아네트를 처형시키자 왕 대신 또 다른 독재자 나폴레옹이 나타났고, 그를 물리치자 다시 왕정으로 돌아가야 한다고 주장하는 이들이 나타나 샤를 10세를 왕위에 앉혔다. 날마다 시위가 일어났다. 이 그림도 1830년 7월 혁명을 그린 것으로 양복을 입은 시민, 학생, 노동자 심지어 어린아이까지 등장한다. 만약 들라크루아가 요즘에 태어났다면 아마 영화감독이 되지 않았을까? 이 그림도 정말 영화의 한 장면같이 박진감이 넘친다. 영화 〈레미제라블〉처럼 말이다. 빅토르 위고가 이 영화의 원작 소설(1862년 출판)을 쓸 때 화면 오른쪽 소년의 모습에서 아이디어를 얻어 가브로슈라는 소년 캐릭터를 만들었다고 한다.

중앙에서 자유, 평등, 박애를 나타내는 프랑스의 삼색기를 들고 있는 여인은 '마리안느'라고 불린다. 18세기 프랑스에서 가장 보편적인 이름인 '마리'와 '안느'를 합해, 민중을 대표하는 상징으로 만든 것이다. 마리안느의 흉상은 프랑스 각 도시의 시청마다 놓여 있고, 프랑스 우표에도 등장했다. 매 10년마다 지혜롭고 용감한 마리안느를 상징하는 여성을 뽑는데 브리지트 바르도, 카트린 드뇌브, 레티시아 카스타, 소피 마르소 등이 바로 그 주인공들이다. 어떤 느낌인지 알 것 같은가? 예쁘기만 한 여배

우들이 아니다.

마리안느의 포즈는 사실 뉴욕에 있는 자유의 여신상에도 영향을 주었다. 그녀도 오른손을 높이 올려 자유의 횃불을 들고 있다. 그 작품은 미국의 독립을 축하하며 프랑스에서 만들어 선물한 조각상이다. 그 작품을 만든 조각가 바르톨디가 이 그림에서 영감을 받아 미국의 자유를 상징하는 여신 조각상을 만든 것이다. 바르톨디의 소형 조각 모형은 오르세 미술관에서 볼 수 있다.

다시 들라크루아의 그림으로 돌아가 보자. 이 그림이 그려진 해 샤를 10세는 왕위에서 물러났고, 시민들이 뽑은 첫번째 왕 루이 필리프가 등극한다. 혁명 정부는 이 그림을 사서 뤽상부르 궁전에 전시하며 프랑스 민주주의의 승리를 축하한다.

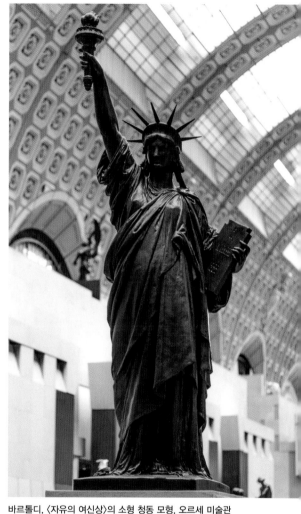

바르톨디, 〈자유의 여신상〉의 소형 청동 모형, 오르세 미술관

이후 이 작품은 루브르 박물관에 전시되었는데 마침 〈모나리자〉를 만나러 가는 길목에 자리하고 있어 수많은 방문객들의 사랑을 받았다. 들라크루아의 다른 작품 〈사르다나팔루스의 죽음〉도 바로 근처에 있어서 그의 작품 세계를 좀 더 통합적으로 볼 수 있었다.

36-37쪽 들라크루아, 〈민중을 이끄는 자유의 여신〉, 1830년, 캔버스에 유채, 260×325cm

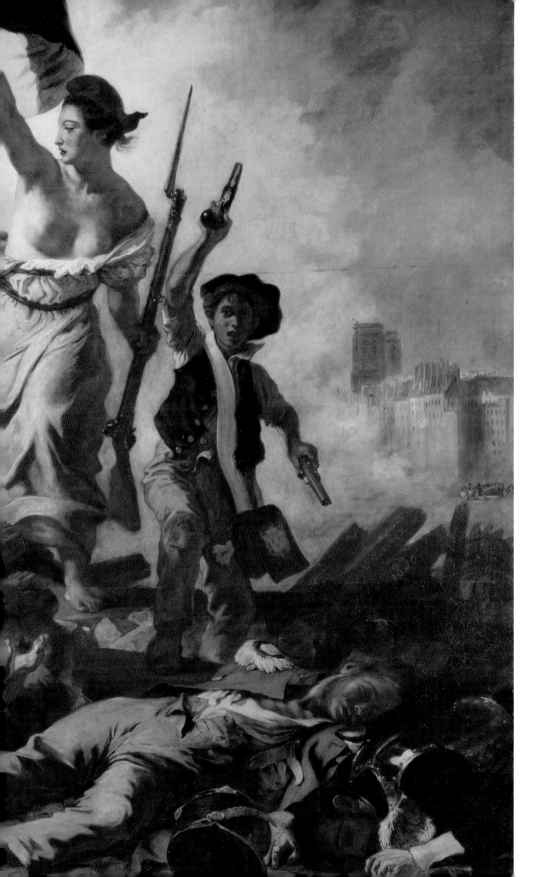

들라크루아, 〈사르다나팔루스의 죽음〉, 1827년, 캔버스에 유채, 392×496cm

그러나 이제 파리의 루브르 박물관을 가는 사람이라면 어쩌면 〈민중을 이끄는 자유의 여신〉을 볼 수 없을지도 모른다. 2012년 프랑스 북부 랑스라는 지역에 루브르 박물관 분관을 만들면서 이 작품을 일 년간 대여해 준 적이 있었기 때문이다. 한편 2017년 아랍에미레이트의 수도 아부다비에 루브르 박물관의 두 번째 분관이 문을 열어, 전 세계에 루브르 박물관은 총 세 곳이 되었고 작품은 순환한다. 미술관도 이제 수출하는 시대가 된 것이다. 문화는 한순간에 이루어지는 것이 아니기에 그 힘도 이토록 막강하다.

사모트라케의 니케

The Winged Victory of Samothrace

루브르 박물관의 작품은 크게 두 가지로 나눌 수 있다. 바로 〈모나리자〉를 만나러 가는 길목에 있느냐 아니냐! 바로 이 작품 〈사모트라케의 니케〉는 〈모나리자〉를 보기 위해 올라야 하는 거대한 계단 윗자리에 있으니 좋은 목을 차지한 셈이다. 지나는 길에 볼 수밖에 없는 데다가, 작품 앞으로 아무것도 없이 펼쳐지는 넓은 허공 덕분에 여신은 정말 뱃머리 위에 서서 하늘로 날아오를 듯한 느낌을 주고 있다. 작품과 찰떡같이 잘 어울리는 좋은 자리다. 앞에서 불어오는 바람 때문에 옷이 몸에 착 달라붙어 뒤로 날리고 있는 것 같은 표현은 아름다울 뿐 아니라 시원하기까지 하다.

이 작품은 1863년 그리스 사모트라케섬에서 발굴되었다. 지금도 조각상의 머리와 팔이 없어 불완전한 모습이지만 맨 처음 이 작품이 발견되었을 무렵엔 그저 여인의 조각상인가 보다 정도를 짐작할 수 있을 정도로 산산조각이 나 있었다. 루브르 박물관으로 옮겨온 후 마치 레고 조각처럼 여인의 몸을 맞춘 것이다. 사람들은 조각의 아름다움에 반해 연구를 거듭했고, 추가로 발굴단을 보내 받침대 역할을 하는 배 조각을 찾아냈다. 이 또한 23개로 조각난 것을 가져와 맞췄는데, 받침대는 여신상을 조립하는 것보다 더 힘들었다고 한다. 수백 조각의 명화 퍼즐을 맞춰 본 사람이라면 이해할 것이다. 얼굴이나 옷 등 구별하기 쉬운 부분은 금세 조립하지만 하늘이나 바다 등 넓은 배경은 기준점이 없으니 맞추기 어렵다. 게다가 자세히 보면 여신의 돌 색깔과 배에 사용된 돌 색이 다르다. 그래서 사람들은 처음에 배 조각을 발견하고도 그것이

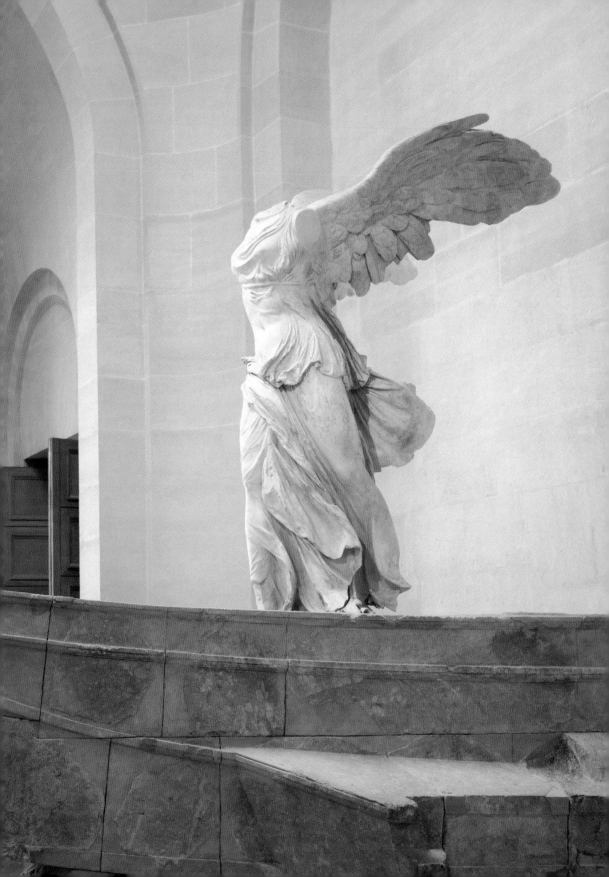

이 여신이 올라선 배의 받침일 거라
고는 생각하지 못했다. 그렇다면 왜
두 돌의 색이 다른 걸까?

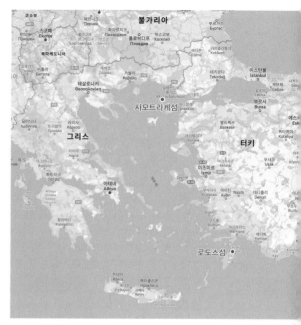

사모트라케섬과 로도스섬

고대 그리스, 작은 섬들 사이에선
전쟁이 끊이지 않았다. 그러던 어느
날 에게 남단에 있는 작은 섬 로도
스가 전쟁을 승리로 이끌면서 승전
기념비를 세우게 되는데 그것이 바
로 니케(승리의 여신) 조각이다. 나이
키 운동화의 '나이키'가 바로 이 여
신의 이름에서 온 것이다. 기념비의
위치는 에게해 북쪽의 전략적 요충
지인 사모트라케섬으로 정했다. 여
신의 몸은 섬세한 표현이 가능한 부드러운 돌이 필요했지만, 받침대인 배는 그렇지
않아도 되었기에 여신 조각은 조각용 최상급 대리석으로 유명한 파로스섬에서 가져
온 하얀 대리석으로 만들고, 받침대는 로도스의 어두운 색 돌로 만들었다. 지금 발굴
된 배 조각만 28톤에 달하는데 전체의 모습이 이보다 더 컸다면 아마 꽤나 무거운
돌이었을 테고, 그것을 굳이 옮긴 것도 그들의 위대함을 드러내는 데 도움이 되는 요
소였을 것이다.

안타깝게도 머리와 팔은 지금도 찾지 못했다. 사실 날개도 한쪽만 발견했는데, 그
것을 캐스팅해서 다른 쪽 날개를 구현해 붙인 것이다. 1950년대에 손가락 몇 개가
손실된 오른손을 찾았지만 팔이 없으니 붙일 수가 없어 전시장 가까이에 유리관을
만들어 전시해 놓았다. 작품을 바라보았을 때 왼쪽에 있는데, 〈모나리자〉를 보려면

40쪽 〈사모트라케의 니케〉, BC 190년경

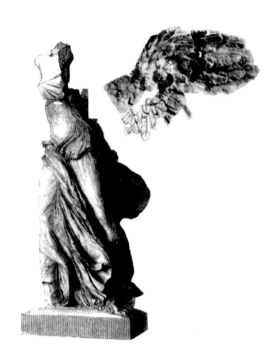

발견 당시 머리와 팔, 날개가 떨어져 나가 있었던 니케상

반대인 오른쪽으로 가야 해서 많이들 놓치지만 잠깐 들러 살펴보길 추천한다. 〈모나리자〉를 보러 가는 방향에도 작은 유리관에 니케의 모습이 조각된 고대의 동전을 전시해 두고 있다. 바로 이 동전 덕분에 우리는 뱃머리 앞에 선 이 여인이 니케 여신임을 알 수 있게 된 것이다. 여신은 오른팔을 들어 나팔을 불고, 왼팔은 몸통 쪽으로 내린 포즈를 하고 있다. 아마 이 조각도 그런 모습이겠지만, 가상으로 얼굴과 팔을 만들어 붙이지는 않았다. 왜냐하면 작품의 복원이 지나치면 불확실한 부분을 창조할 수 있기 때문이다. 그래서 이 작품은 작품을 복원할 때 기술적인 측면뿐 아니라, 어디까지 복원해야 하는지에 대한 철학적, 윤리적 문제를 제기했다는 점에서 미술사에서 더욱 중요한 작품이 되었다.

밀로의 비너스

Venus de Milo

이 작품은 로마 사람들이 만든 모방품이 아니라 그리스에서 발굴된 오리지널 작품이라는 유명세가 더해지면서 루브르 박물관에 도착하면서부터 오늘날까지 거의 200년 동안 루브르 박물관의 안방마님 역할을 맡으며 수많은 사람들에게 영감을 주었다. 뿐만 아니라 우리나라에서도 스타킹, 속옷 등 여러 여성용품을 만드는 브랜드가 미의 상징인 비너스의 이름을 사용하면서 로고 디자인에 이 조각상을 반영하기도 했다. 또한 미대 입시의 실기 시험 단골 소재이기도 했다. 〈사모트라케의 니케〉처럼 1820년 그리스의 작은 섬 밀로에서 발굴되었기에 '밀로의 비너스'라는 지명이 붙었다. 발굴했을 때 팔이 없었고 그 이후로 팔을 찾지 못했기 때문에, 사람들은 그녀가 사과를 들고 있을 거라고 추측하며 비너스라 이름 붙였다. 왜 비너스(아프로디테)가 사과를 들고 있는지가 궁금하다면, 이 책 프라도 미술관편의 루벤스 작품 〈파리스의 심판〉을 읽어 보자.

그런데 우리에게 익숙한 비너스상은 목 정도까지만 나온 두상 조각이었기에 많은 한국 관람객들은 실제로 루브르 박물관에서 비너스의 몸을 보고 생각했던 것보다 큰 키와 우람한 덩치에 당황하기도 한다. 한국의 아담한 여성과 너무 다르고, 대체로 마른 체형을 선호하는 현대적 미의 관점과는 거리가 있으니 말이다. 고대 그리스 사람들은 무엇을 하든 건강한 신체가 있어야 가능하다고 생각했기 때문에 오늘날 체육의 원조라 할 수 있는 김나지움, 즉 신체를 가꾸는 문화가 있었다. 올림픽이 고대

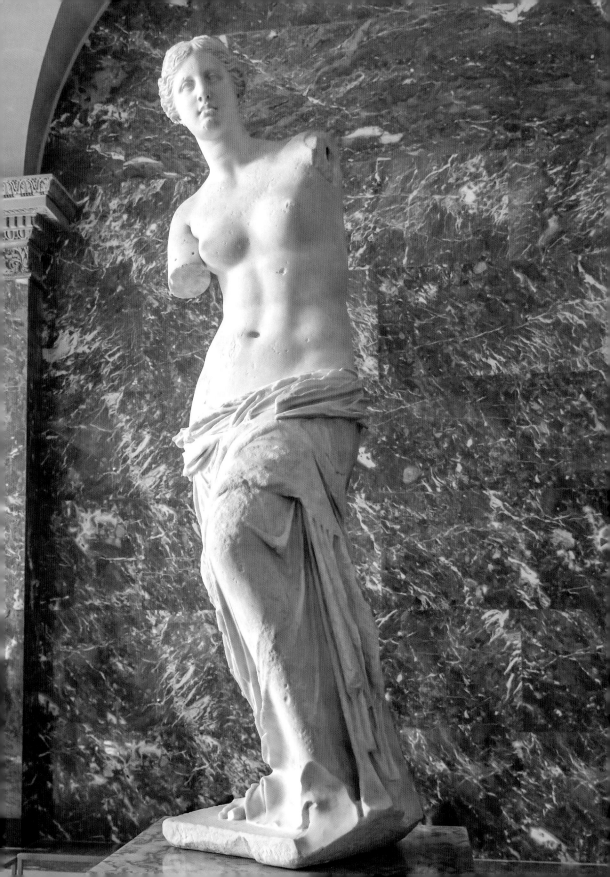

조각상의 귓불이 뜯어져 나간 흔적

그리스에서부터 출발한 문화라는 것을 생각해 보자. 그래서 비너스도 아주 튼튼하고 건강한 느낌이다. 당당한 아름다움에는 한 발을 내민 에스 라인 포즈도 한몫한다. 특히 루브르 박물관에 가서 비너스 조각을 실제로 볼 때의 가장 큰 장점은 바로 그녀의 뒷모습을 볼 수 있다는 것이다. 어느 방향에서 봐도 균형 잡힌 고대 조각의 매력을 느낄 수 있다.

그러나 작품이 유명세를 치를수록 작품에 대한 명확한 탐구는 가리워지는 경향이 있다. 사실 비너스라고 부르고 있지만, 만약 그녀가 사과 대신 활을 들고 있다면? 그녀는 아르테미스 여신일 수도 있다. 완전히 다른 존재가 되는 것이다. 그리고 이 작

44쪽 밀로의 비너스, BC 100년경

품을 처음 발견했을 당시에는 고대 그리스의 유명한 조각가 프락시텔레스의 작품일 것이라고 추측했지만, 그의 다른 작품과 비교하면 별로 유사성이 없다는 것도 밝혀졌다.

진짜 반전은 이것이다. 원래는 몸과 머리에 어떤 색이 칠해져 있었는데 바래어 흰색이 되었다는 것! 심지어 귀에는 귀걸이도 하고 있었으리라 추측하고 있는데, 작품을 자세히 보면 귓불이 뜯어져 나간 걸 알 수 있다. 사실 그리스 사람들을 생각해 보면 백인보다는 오히려 중동 사람들과 비슷해 보일 정도로 거무스르한 피부에 머리도 곱슬한 갈색이 많다. 이 사실을 처음 발견한 건 1980년대 독일 고고학 발굴단의 대학원생이었던 빈첸츠 브링크만이라는 학생이다. 그는 작품 위에 남아 있는 무늬가 지워 버려야 할 더러움이 아니라 작품의 비밀을 말해 주는 흔적이라고 생각했다. 그때부터 연구를 계속해서 결국 고대 조각이 다색이었다는 것을 밝혀냈고, 책과 전시로도 풀어냈다.

잘못된 역사의 주범은 18세기의 독일 미술사학자 빙켈만이다. 그는 고전 조각을 연구하면서 '신체는 희면 흴수록 아름답다'는 백인 우월주의적 관점에서 그리스 조각도 모두 백인이어야 한다고 생각하고, 의도적으로 그 흔적을 지워 버렸다. 그러나 브링크만의 연구를 바탕으로 조각의 복제품을 만들어, 원본과 가깝게 채색하여 전시를 했을 때 사람들의 반응은 경악 그 자체였다. 사람들은 아름다운 하얀 조각품이 놀이동산에 있는 마네킹처럼 변하는 걸 보고 싶지 않았나 보다.

비록 왜곡된 역사라 하여도 이미 200년 동안 사람들이 믿고 있었던 진실이 바뀌는 혼란은 그 누구도 원치 않는 것이다. 그래서 최근에는 작품에 대해 명확하게 밝혀지지 않은 사안은 후대의 판단에 영향을 미치지 않도록 그대로 두는 방식을 택하고 있다. 비너스의 두 팔을 일부러 만들어 붙이지 않은 것도 그 때문이다.

노예상
Captive

교황 율리우스 2세는 미켈란젤로에게 실물 크기의 조각 40여 점으로 장식된 자신의 무덤 디자인을 의뢰했다. 미켈란젤로는 직접 대리석을 골라오는 등 정성을 다해 준비했지만, 교황이 주문을 번복하는 바람에 여러 차례 중단되었다. 미켈란젤로는 완성 시기가 뒤틀리며 필요 없어진 작품을 스트로치 가문에 선물로 주었는데, 훗날 프랑스에 선물로 보내지면서 오늘날 루브르 박물관에 들어오게 되었다.

이 두 작품 〈반항적인 노예〉와 〈죽어가는 노예〉는 대리석으로 만든 작품이라는 것이 믿어지지 않을 정도로 인체의 근육이 섬세하게 표현되어 있다. 어떻게 이렇게 조각을 잘하느냐는 질문에 미켈란젤로는 돌을 보면 그 속에 어떤 조각이 숨어 있는지가 눈에 보여서 자기는 단지 그것을 파낼 뿐이라고 답했다고 한다. 뛰어난 요리사가 좋은 재료를 보면 그것으로 무슨 요리를 만들지 머릿속에 아이디어가 스쳐가는 것처럼 말이다. 그래서 미켈란젤로는 완성 작품에서 원래 돌의 흔적을 남겨두는 편이었는데, 이 노예상들도 뒤나 바닥 부분을 보면 거칠거칠한 부분이 보인다. 이런 거친 돌덩어리를 갈고 닦아 근육이 꿈틀거리는 듯한 조각을 만들었다니 대단한 실력이다. 그래서 미켈란젤로의 작품은 오히려 미완성이 더 멋있다는 평을 받기도 한다. 돌에서 사람이 탄생되는 듯한 신비한 느낌을 자아내기 때문이다. 이 작품도 미완성으로 보는 학자들도 있다.

특히 〈죽어가는 노예〉는 죽음의 고통에 몸부림치는 것이 아니라 마치 편안한 잠에

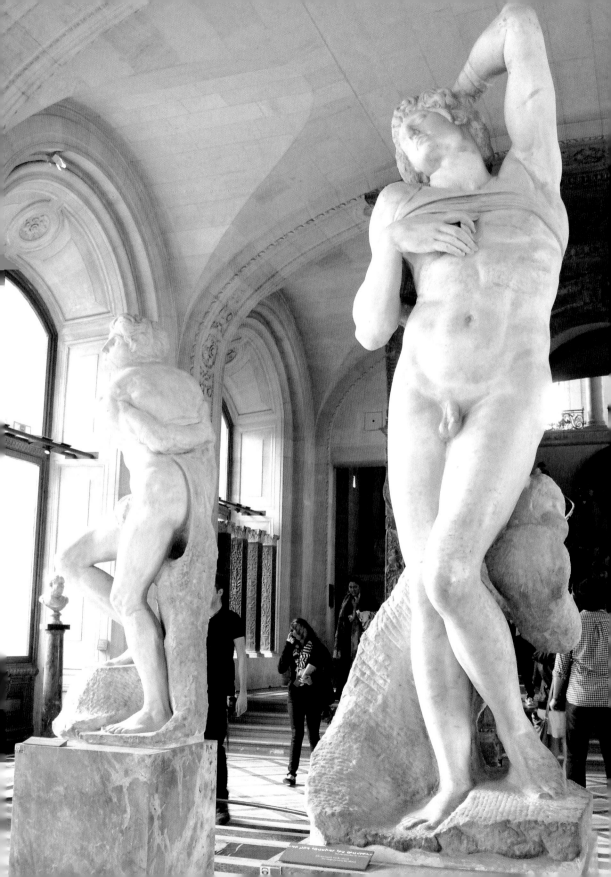

노예상이 전시된 미술관 내부

빠져드는 것처럼 표현되어 많은 사람들의 사랑을 받고 있다. 미켈란젤로가 죽기 직전 자신에 대한 모든 기록을 스스로 불태웠기 때문에, 왜 이런 포즈로 만든 건지는 이제 우리의 상상에 맡겨야 할 뿐이지만, 미켈란젤로의 일생을 알고 나면 그의 모든 작품이 다 절절하게 다가올 것이다. 그와 동시대를 살던 사람들에겐 그의 존재 자체가 질투를 불러일으켰다는 점이 힌트다.

건축가 브라만테가 그에게 바티칸 성당의 벽화를 맡긴 것은 조각은 잘하지만 그림은 못 그릴 테니 망신을 주려는 의도였다. 일부러 바로 옆방에는 그림 잘 그리기로 유명한 젊은 라파엘로를 불러 비교를 할 셈이었다. 높은 곳에 벽화를 그리다가 떨어지라

48쪽 〈반항하는 노예〉(왼쪽)와 〈죽어가는 노예〉(오른쪽) 조각상

고 비계를 부실하게 만들어 보내기도 했다. 그러나 미켈란젤로는 대단한 집념으로 스스로 다시 비계를 설계해 만들며, 조수나 제자의 도움도 없이 바티칸의 벽화를 마무리했고, 심지어 틈틈이 이런 조각상도 완성했다. 감당할 수 없을 만큼 많은 주문을 받고 기어코 그것을 해내는 것이 특기였다. 허나 그가 번 돈은 별다른 직업도 없이 미켈란젤로에게 의지한 그의 아버지와 형제들이 갖다 썼다. 자신을 스스로 노예처럼 몰아세우며 세상이 그에게 던지는 모든 고초에 정면으로 승부하며 견디는 삶을 살았다. 바티칸 대성당 〈최후의 심판〉에는 가죽이 벗겨지는 형벌을 당해 자신의 가죽을 들고 서 있는 바르톨로메오 성인이 나오는데, 자신의 얼굴을 그려 넣었다. 이 작품 속 노예도 그 자신이 아니었을까? 차라리 죽는 것이 평안으로 가는 길일지도 모를! 늘상 누더기와 같은 옷을 입고, 아파도 병원에도 가지 않고 일만 하며 죽음이 어서 다가오기를 기다렸지만, 심지어 체력마저 타고나 89세까지 장수하며 왕성히 활동했다. 덕분에 우리는 이토록 아름다운 작품을 감상할 수 있다.

딸 줄리와 함께 있는 자화상

Self-Portrait with Her Daughter, Julie

엄마와 딸이 함께 있는 아름다운 그림. 태교할 때 추천하는 그림이다. 게다가 이 그림을 그린 화가는 바로 그림 속의 엄마이다. 그녀의 이름은 엘리자베스 비제 르브룅, 보통 결혼을 하면 남편의 성을 따라가기 마련인데 그녀는 자신의 본래 성인 '비제'를 끝까지 고수했다. 결혼하기 전부터 이미 그녀의 커리어가 시작되었기 때문이다.

화가인 아버지와 미용사였던 어머니로부터 손재주를 물려받은 덕분인지, 비제 르브룅은 어려서부터 그림을 아주 잘 그렸다. 그녀가 무척이나 좋아했던 아버지가 12세에 돌아가시고, 어머니가 부유한 보석상과 재혼을 하면서 파리에서 가장 화려하고 부유한 생토노레 거리로 이사를 하게 된다. 이곳은 루브르 박물관 바로 뒷길로, 고위 공관이던 팔레 루아얄의 정원을 거닐고 있으면 그녀의 아름다움과 상냥함에 반한 많은 사람들의 이목을 끌 수 있었고, 일찍부터 사교계에 진출할 수 있었다. 아직 고등학생 정도의 나이밖에 되지 않았지만 그녀가 그려준 동네 사모님들의 초상화가 인기를 끌면서 그녀는 명성을 날리고 돈도 벌었다. 그러다 마리 앙투아네트 왕비까지 만나 전속 궁정화가가 된다.

마리 앙투아네트는 오스트리아에서 건너온 공주다. 프랑스 사람들은 정치에 대한 불만을 그녀에게 쏟아 내었다. 그녀가 서민들의 생활고도 모른 채 '빵이 없으면 케이크를 먹으면 되지'라고 했다는 말도 실은 사람들이 지어낸 루머라고 한다. 엘리자베스는 앙투아네트를 자애로운 어머니로 그려내면서 왕비의 대외적 이미지를 개선하

52쪽 르브룅, 〈딸 줄리와 함께 있는 자화상〉, 1786년, 캔버스에 유채, 105×84cm
53쪽 르브룅, 〈딸 줄리와 함께 있는 자화상〉, 1789년, 캔버스에 유채, 130×94cm

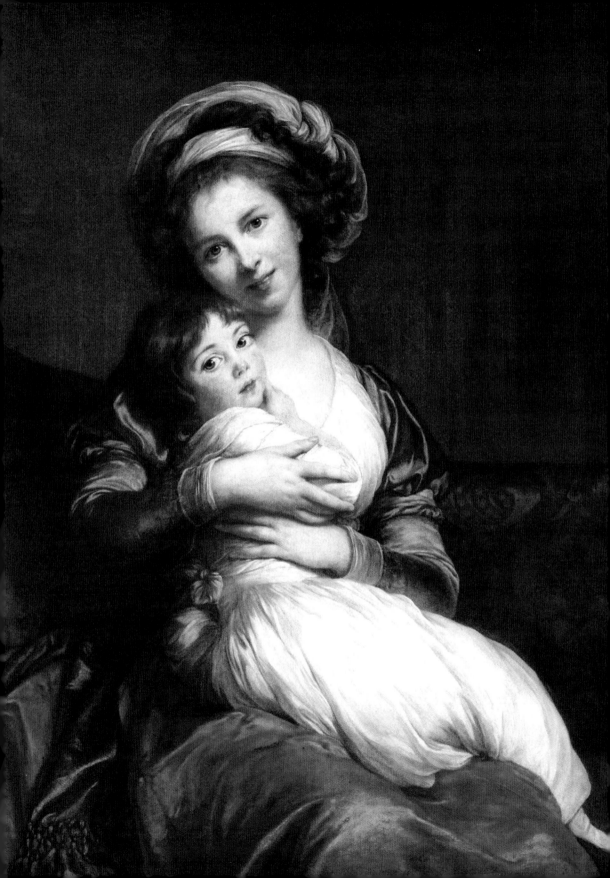

〈마리 앙투아네트와 자녀들〉, 1787년, 캔버스에 유채,
275.2×216.5cm, 베르사유 궁전

〈밀짚모자를 쓴 자화상〉, 1782년, 캔버스에 유채,
97.8×70.5cm, 내셔널 갤러리

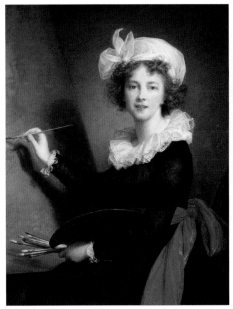

〈자화상〉, 1790년, 캔버스에 유채, 100×81cm,
메트로폴리탄 미술관

〈러시아의 알렉산드라, 엘레나 파블로브나〉, 1796년,
캔버스에 유채, 99×99cm, 에르미타슈 미술관

는 데 큰 공을 세우게 된다. 그녀가 그린 수많은 앙투아네트의 초상화는 여전히 베르사유 궁전에 걸려 있다. 하지만 혁명이 일어났고, 왕과 왕비가 투옥되었다. 엘리자베스는 생명을 보전하기 위해 사랑하는 어린 딸 줄리와 함께 외국으로 탈출했다.

이제부터가 진짜 재미있는 이야기다. 마리 앙투아네트의 사촌들이 다른 나라의 왕비로 있는 곳도 많았고, 웬만한 귀부인들은 익히 그녀의 명성을 알고 있었다. 그녀가 오자 서로 자기의 얼굴을 그려 달라고 줄을 섰다. 덕분에 이탈리아, 러시아, 오스트리아, 독일 등 고국을 떠나 피난을 다니는 와중에도 아카데미 회원으로 선출되는 등 자신의 실력 하나로 대단한 삶을 누릴 수 있었다. 1802년 드디어 고국으로 돌아오게 되었지만 그녀는 다시 영국과 스위스로 여행을 다니며 혁명 이전 프랑스에서 유행했던 살롱 문화를 개척해 나간다. 모델을 서는 동안 그녀가 들려주는 해외 여행 이야기는 얼마나 흥미로웠겠는가! 80대의 그녀는 자신의 삶을 세 권의 책으로 남긴다.

작가는 87세까지 장수하며 660점의 초상화와 200점의 풍경화를 남겼다. 루브르 박물관 뿐 아니라 영국 내셔널 갤러리, 러시아의 에르미타슈 미술관, 그리고 미국의 메트로폴리탄 미술관 등 세계 곳곳에서 그녀의 작품을 볼 수 있는 것도 이러한 다작 덕분이다. 아주 아름다운 여자를 우아하게 그린 그림이 있다면 한 번쯤 비제 르브룅의 작품이 아닐까 살펴보자. 특히 그림을 그리는 자신의 모습을 많이 그렸다. 어린 나이부터 자신의 힘으로 삶을 개척해 온 화가의 자부심이 그림 속에 담겨 있다. 이렇게 재주 많고 아름다운 여성이 오늘날 태어났다면 어땠을까? 그녀의 위대한 삶과 작품은 오늘날에도 많은 영감과 교훈을 주고 있다.

이야생트 리고(1659-1743)

루이 14세의 초상

Portrait of Louis XIV

프랑스에서 가장 유명한 태양왕 루이 14세(1638-1715). 5세에 왕위에 올라 죽기까지 무려 72년간 재위한 왕이다. 그에 대한 이야기가 나올 때마다 이 그림도 빠지지 않고 등장하는데, 정작 화가가 잊혀진 이유는 무엇일까? 루이 14세의 초상화를 그릴 정도면 상당히 인정받는 작가였을텐데 말이다. 바로 그것이 이 작품에 대해 소개할 첫 번째 내용이다.

이아생트 리고는 모델의 단점을 가려주고 장점을 살리는 특기가 있었다. 요즘 말로 포토샵 보정을 해 준 셈이다. 이 그림을 그릴 당시 왕은 63세였는데 풍성한 머리카락 덕분에 아주 젊어 보인다. 작가는 뛰어난 실력으로 루이 14세 뿐 아니라 당대 유명인의 초상을 도맡아 그렸다. 루이 15세, 제노바의 총독, 덴마크의 왕자, 폴란드의 황제 등이 그의 고객이었다. 왕, 성직자, 귀족, 부르주아 상인 등이 그에게 초상화를 의뢰했다. 유럽의 웬만한 미술관에 걸린 통치자의 초상은 그가 그린 것이 많다. 젊은 시절 로마상에 선발되어 이탈리아로 유학을 다녀올 수 있는 기회가 있었지만, 이를 마다하고 남아 초상화에 몰두했다는 사실은 그의 태도를 보여주는 하나의 단초가 아닐까? 새로운 것에 도전하기보다는 지금 내가 잘하는 것을 놓고 싶지 않은 마음이다. 그게 꼭 나쁜 건 아닐 것이다. 때론 그마저도 쉽지 않다. 60대까지 활동했고, 말년에는 고향에 돌아가 귀족 작위를 받았고, 성 미카엘 교단의 기사가 되었으며, 84세까지 장수하다 세상을 떴으니 나름 성공한 인생이다. 그러나 현실에 안주한 대가로 사후

57쪽 리고, 〈루이 14세〉, 1701년, 캔버스에 유채, 277×194cm

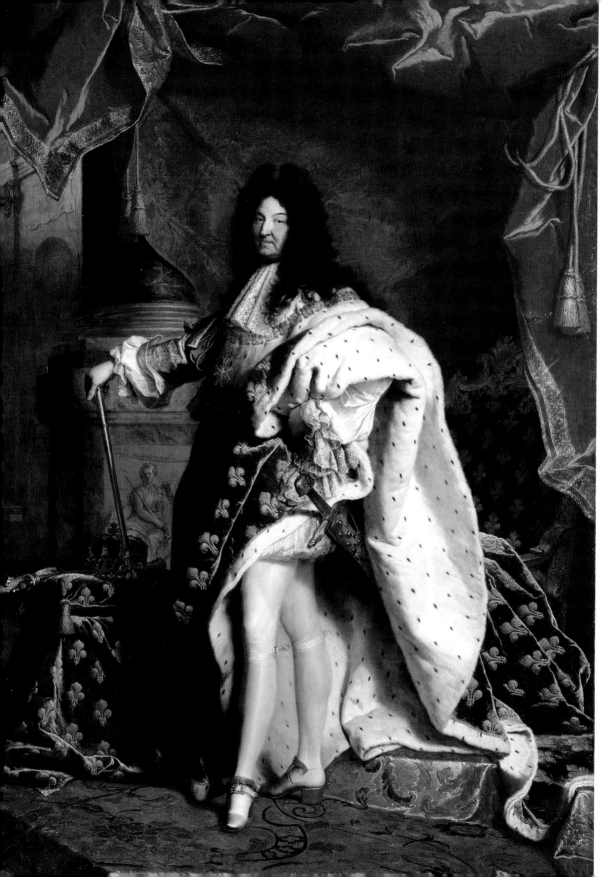

그의 존재는 점차 잊혀졌다. 당대의 인기 작가가 아니라, 기존의 미술에 새로운 변화를 만들어 내는 자들이 결국 시대를 초월하는 작가로 남는다는 교훈이다.

두 번째로는 이 작품의 주인공 루이 14세에 대해 살펴보자. 그는 '짐이 곧 국가다'라고 말하며, 왕권신수설을 주장했다. 강력한 권력을 펼친 덕분에 프랑스는 유럽의 여느 국가들보다 빨리 중앙 집권 체제를 완성하면서 통일된 선진 국가를 만들었다. 루브르 박물관을 발전시켰을 뿐 아니라 베르사유 궁전도 축조했다.

루브르 박물관 야외 유리 피라미드 근처에 있는 기마상 조각도 루이 14세를 표현한 것이고, 베르사유 궁전에는 이 작품과 똑같이 하나 더 그린 그림이 걸려 있다. 발레로 다져진 각선미 넘치는 다리와 하이힐은 자신을 미화하고 이미지를 높일 수 있는 구실이었다. 그는 직접 무용수로 공연에 참여하기도 했다는데, 발레는 어릴 때부터 연습하지 않으면 쉽게 뛰어들 수 없다. 아무나 함부로 따라할 수 없는 자신의 예술적 취향을 선전하면서 우위를 확보하는 전략이다.

마지막으로 파란색에 대해 알아보자. 왜 프랑스는 파란색을 왕가의 상징으로 했을까? 파란색은 앞으로 자주 이야기할 텐데, 여러 물감 중에서도 금과 함께 가장 비싼 물감 중 하나였다. 귀한 색이라서 신을 표현할 때에만 사용했다. 특히 중세 말, 고딕 성당이 생기면서 높고 넓어진 창문에는 하늘을 나타내는 파란색으로 스테인드글라스 무늬를 넣었다. 파란색이 성당 내부를 장악하게 되자 성모 마리아의 옷도 피를 나타내는 빨간색에서 파란 망토를 덧입은 것으로 바뀌어 나갔다. 그러자 루이 14세도 파란색을 입기 시작했다. 왕을 신적인 존재로 끌어올리는 색채 마케팅을 위해 대관식 가운의 색을 파란색으로 선정한 것이다. 그렇게 해서 오늘날 프랑스 축구팀은 파란 유니폼을 입게 되었다.

Q1

미술 감상에도 레벨이라는 것이 있을까?

처음부터 맞지 않은 작품을 접하고는 '미술은 별로야', '어려워', '나랑은 상관없어' 하고 단정짓는 분들을 보면 안타깝다. 무엇이든 초보자 단계가 있듯이 미술 작품 감상에도 접근하기 좋은 장르와 순서가 있다.

처음에는 구상화, 줄거리가 확연히 보이는 작품, 잘 그린 작품을 추천한다. 엄마와 아기의 모습이나 빈부의 격차를 빗댄 작품 등 배경지식 없이도 작품 속 정황이 이해가 되는 작품이 좋다. 이 책에서 소개한 밀레 〈만종〉, 고흐 〈감자 먹는 사람들〉, 브뤼헐 〈죽음의 승리〉, 호퍼 〈소도시의 사무실〉 등이 그 예이다. 해외 미술관에 간다면 19세기 낭만주의 작품이나 역사화, 풍속화 섹션을 방문해 보자.

이 중에서 실제의 인물이나 역사를 담고 있는 작품들은 배경지식이 있는 만큼 더 깊이 알 수 있다. 루벤스 〈파리스의 심판〉, 보티첼리 〈비너스의 탄생〉 등 주로 16-17세기의 작품들이 그 예이다. 신화와 종교를 알면 도움이 된다. 역으로 그림을 통해 배경지식을 늘려 갈 수도 있다. 학창 시절 역사와 지리 과목을 가장 싫어했던 내가 여러 예술가들의 활동 무대와 시대 배경을 찾아보다가 세계사와 세계지리를 점차 잘 알게 되었다. 이런 작품들은 같은 주제를 여러 화가들이 반복적으로 그렸으므로 화가마다 어떻게 다르게 표현했는지를 살펴보자. 같은 노래도 다른 가수가 부를 때

마다 다른 음색과 느낌이 있는 것과 같은 이치다.

다음으로는 작가의 일생이 흥미로운 작품들을 추천한다. 작가의 인생이 곧 작품의 줄거리다. 반 고흐, 고갱, 샤갈, 카라바조 등 수많은 작가들이 있다. 작가의 일생을 담은 영화도 참고하면 좋다. 그러나 작가의 인생을 아는 것에 멈추지 말고, 빛, 구도, 색채, 붓 터치 등을 통해 작품 속에 그들의 삶과 생각이 어떻게 드러났는지를 확인하는 것이 중요하다.

작품의 형식을 보는 것은 미술 작품 감상의 핵심이다. 모네의 풍경화를 그저 아름다운 그림이라고 감탄하고 끝낼 수도 있지만, 과거의 미술과 비교해 보면서 왜 미술 대회에서 떨어졌는지, 왜 혁명적 작품인지를 이해하는 데까지 나아가 보자. 화가들의 언어는 조형 요소다. 미술의 역사는 수많은 조형 언어(표현)의 발명과 저항을 통해 이루어졌다.

그 후에 어려워 보이는 추상화에도 다가가 보자. 세잔, 피카소, 마티스에서 나아가 몬드리안, 칸딘스키, 말레비치까지, 오히려 인물이나 사물이 없어질수록 그 의미에 종속되지 않고 작품 속의 선과 색채에만 집중할 수 있어서 좋다는 느낌이 들 것이다. 그림 앞에서 한 시간도 넘게 앉아 화면의 움직임을 관찰하며 명상에 빠질 수도 있다.

이상의 단계를 거치면서 나만의 취향을 찾아 감상의 즐거움을 알게 된다면, 인생이 더없이 풍부하고 흥미로워진다. 이를 위해서는 미술관을 자주 찾는 것이 가장 좋다. 수많은 작품을 추리고 추려서 꼭 보아야 할 작품을 모아 놓은 곳이 바로 미술관이다. 세월이 선택한 보물들, 그 속에서 다시 나의 보석을 찾아 보면 어떨까?

Musée d'Orsay

오르세 미술관

오르세는 루브르와 쌍벽을 이루는 곳이다 보니 아주 오래전부터 있었던 미술관이라 생각하기 쉽지만 1900년 기차역으로 완공한 건축물을 1986년에 미술관으로 개조한 곳이다. 커다란 시계탑이 건물 외벽에 장식된 이유도 바로 그 때문이다. 거대한 시계의 뒷부분에는 아름답게 꾸며진 카페가 들어섰다. 오르세 미술관이 생기면서 루브르 박물관의 소장품 중에서 1848년부터 1914년 사이에 제작된 근대미술 작품을 이곳으로 옮겼다. 이 책에서는 주로 회화에 집중하였지만, 2층의 조각과 가구도 중요하다. 로댕과 그의 연인 카미유 클로델의 조각, 에밀 갈레, 루이 마조렐르 등 수공예에서 산업 디자인으로 넘어가던 시기의 작품들이 모여 있는 층이다. 벨 에포크, 아르 누보, 아르 데코 등 이 변화의 시기를 주목하는 미술 용어도 다양하다.

오르세 미술관의 소장품을 좋아한다면, 파리에서는 마르모탕 미술관, 오랑주리 미술관, 파리 시립미술관을 함께 보면 좋고, 시간 여유가 된다면 각 작가의 개별 미술관을 방문해 보는 것도 추천한다. 화가 중에서는 마티스의 스승이었던 귀스타브 모로, 입체파의 창시자 피카소, 조각 중에서는 마욜, 브랑쿠시, 로댕, 문인 중에서는 빅토르 위고의 집 등이 볼 만하다. 빅토르 위고의 집이 있는 마레 지구에는 카르나발레라는 파리역사박물관이 있다. 이곳에 가면 파리라는 도시가 어떻게 변화했는지, 오르세 기차역이 생긴 과정 등을 볼 수 있다. 피카소 미술관도 마레 지구에 있고, 현대미술 갤러리가 많이 모여 있는 동네이기도 하다. 파리의 유명 관광지이자 작가들의 그림 속에 등장하는 몽마르트, 샹젤리제 거리도 놓치지 말고 둘러보길 추천한다.

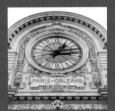

외벽 시계탑

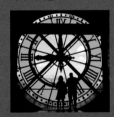

미술관 내부에서 본 시계탑

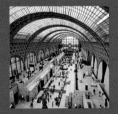

미술관 내부

클로드 모네(1840-1926)

런던 국회의사당
London, Houses of Parliament

모네는 인상주의의 아버지라 불리는 작가다. 그의 〈인상, 해돋이〉라는 작품으로부터 '인상주의'라는 용어가 정립되었기 때문이다. 그런데 정작 이 작품은 오르세 미술관이 아니라 파리 마르모탕 미술관에 있다. 미술 작품 컬렉터였던 마르모탕 씨의 저택이었다가 1934년 사립 미술관으로 바뀐 곳이다.

이 작품이 마르모탕 미술관에 오게 된 경위도 흥미롭다. 1874년 처음으로 모네를 중심으로 드가, 르누아르, 피사로, 시슬리 등의 작가들이 모여 전시회를 열었을 때 기존 화단은 그들을 비웃고 비난했다. 마르모탕 미술관의 자문단이었던 프랑스 미술 아카데미가 대표적으로 그들을 배척했다. 그동안 보아 왔던, 사진처럼 똑같이 잘 그리는 미술 작품이 아니라 형체도 알아볼 수 없을 뿐더러 붓질은 그대로 보이고 마치 미완성 작품 같았으니 말이다.

그러나 루마니아에서 온 의사 조르주 드 벨리오는 젊은 작가들의 비전을 알아보고 작품을 구매해 주었다. 그는 모네의 〈인상, 해돋이〉를 비롯하여 많은 인상주의 미술 작품을 수집하여 딸 빅토린 도놉에게 물려 주었고, 자녀가 없던 도놉은 2차 세계 대전이 한창이던 1940년대 작품의 미래를 고민하다가 마르모탕 미술관에 기증했다. 근처에 살며 자주 방문했던 애정 어린 미술관이기 때문이다. 이후 모네의 상속자, 작은아들 미셸 모네도 후손이 없었기에 1966년 세상을 뜰 때 모네의 작품 100여 점 이상을 마르모탕 미술관에 기증했다. 왜 국가 미술관이 아닌 마르모탕에 기증했을까?

유족의 태도는 모네와 인상주의 미술이 국가로부터 어떤 대접을 받아 왔는지를 보여준다. 인상주의 미술이 점차 미술계의 중요한 움직임으로 인정을 받았지만, 정작 그들을 구원해 준 것은 주로 미국의 컬렉터들이었고, 여전히 비난은 잠재되어 있었다. 그걸 알고 있었기 때문인지, 모네는 유작이라 할 수 있는 오랑주리 미술관의 수련 연작을 완성한 이후에도 생전에 대중에게 공개하기를 원치 않았다. 1926년 모네가 사망하고, 1927년 처음 작품이 공개되었을 때에도 스캔들이 있었다. 이 과정을 지켜보며 모네의 아들 미셸은 여전히 아버지가 제대로 대접받지 못한다고 생각했다. 아버지의 사후 뉴욕 현대미술관을 비롯한 해외의 미술관과 컬렉터들이 작품을 사가는 와중에도 프랑스 정부는 단 한 점도 구매하지 않았다. 이런 마음의 상처 때문에 인상주의 미술을 처음부터 인정하고 후원해 준 벨리오 박사의 소장품 곁에 아버지의 작품을 두고 싶었던 것이다. 작품이 모여 있어야 미술관에서도 의미 있는 전시를 기획하며 작품의 가치를 계속 알려 나갈 수 있다.

그렇다면 오르세 미술관에 있는 모네의 작품 중에서는 무엇을 가장 대표작이라고 할 수 있을까? 하나를 선택하긴 어렵지만, 〈런던 국회의사당〉을 소개하려고 한다. 왜냐하면 모네의 출세작이자 대표작인 〈인상, 해돋이〉에 견줄 만한 작품이기 때문이다. 우선 수면 위로 비추는 하늘의 태양을 그렸다는 점이 유사하고, 다양한 빛을 표현하기 위해 19점이나 그린 연작 중 하나이며, 인상주의 미술에서 아주 중요한 역할을 한 런던을 담고 있다.

고전미술과는 다른 새로운 화풍을 추구했지만 그것이 무엇인지 여전히 갈피를 잡지 못한 채 고민하던 서른 살의 모네. 마침 1870년 프랑스와 프러시아와의 전쟁이 일어나자 그는 런던으로 잠시 피신했다. 그곳에서 그토록 찾아 헤매던 예술의 답을 찾게 되는데 영감을 준 작가는 바로 터너였다!

윌리엄 터너(1775-1851)는 오늘날 그의 이름을 딴 유명한 미술상이 있을 정도로

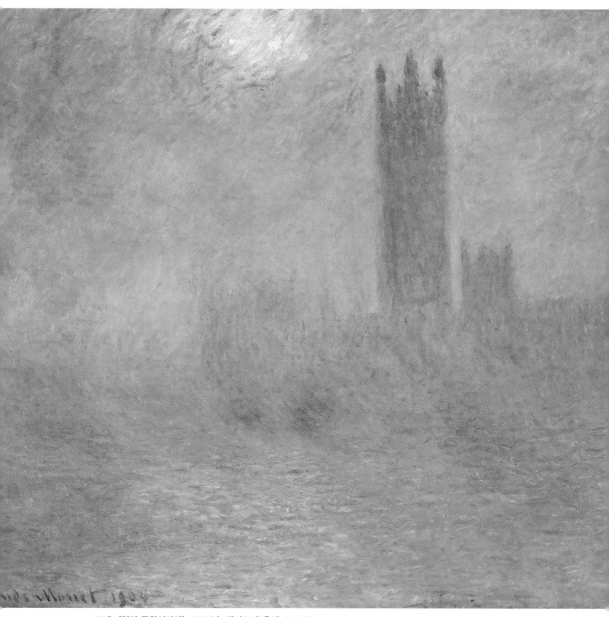

모네, 〈런던 국회의사당〉, 1904년, 캔버스에 유채, 81×92cm

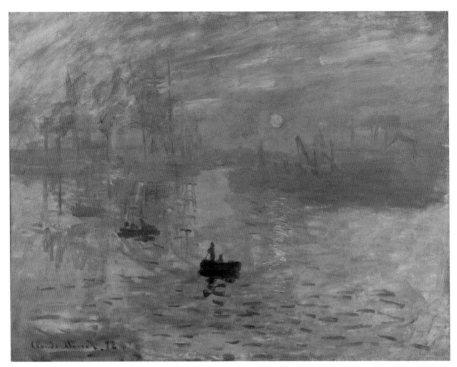

모네, 〈인상, 해돋이〉, 1872년, 캔버스에 유채, 50×65cm, 마르모탕 미술관

영국을 대표하는 작가다. 해일이 일고 파도가 치는 바닷가를 주로 그렸다. 물결과 안개 때문에 어디까지가 바다이고 하늘인지, 배는 어디에 있고 수평선은 무엇인지 형태를 알아보기 어렵지만 움직이는 듯한 생동감이 있는 작품이다. 게다가 터너는 과학적으로 빛을 탐구하여 사물의 색채가 빛에 의해서 드러나는 것임을 알아냈다. 색은 불변하는 고정된 것이 아니라 어떤 시간의 빛이냐에 따라서 같은 사물도 다른 색채로 보일 수 있다는 것이 19세기 중엽부터 인상주의 미술에 이르기까지 화가들이 남긴 크나큰 연구 업적이다.

런던에서 만난 또 다른 귀인은 모네처럼 전쟁을 피해 와 있던 프랑스 화상, 폴 뒤랑-뤼엘(1831-1922)이다. 그는 모네의 작품을 주로 미국에 가져다 팔아서 생활고를

해결해 주었다. 덕분에 모네는 작품에 전념할 수 있게 되었고, 해외 컬렉터들로부터 인정을 받으면서 프랑스에서 인상주의와 모네의 위상도 달라지게 된다. 그래서 런던은 모네에게는 제2의 고향과도 같은 곳이라고 할 수 있다. 〈런던 국회의사당〉은 1899년부터 1904년 사이 모네가 자주 런던에 머물던 당시 그린 작품이다.

터너, 〈노예선〉, 1840년, 캔버스에 유채, 90.8×122.6cm, 보스턴 미술관

화면 속, 노란 태양은 안개에 가려졌지만 강렬한 빛으로 수면 위에 비치고 있다. 건물과 하늘과 템스강은 무엇인지 알아볼 수 있을 정도의 형체만 남기고 마치 하나가 된 것처럼 윤곽선도 없이 뭉개져 있다. 우리가 보고 있는 건 아마도 '안개'일 것이다. 작품의 부제가 '안개 속에서 빛나는 태양'이라는 사실에서 추측할 수 있다. 이 시리즈는 19점이나 그렸는데, 비슷한 연작으로는 무려 27점을 그린 루앙 대성당 시리즈가 있다. 아침의 빛과 한낮의 빛이 다르고, 해질녘의 빛은 또 다른 느낌을 자아낸다는 것을 표현하기 위해 동일한 대상을 반복적으로 그린 것이다. 대상마저 달라지면 완전히 다른 그림이라고 생각하게 되지만, 같은 사물을 시간에 따라 다른 느낌으로 그려서 국회의사당이나 성당, 즉 그림 속 소재로 관심을 돌리지 않고 매 순간 달라 보이는 '인상'에 주목하도록 한 것이다. 사진기가 보급되어 그림이 필요 없게 된 세상, 똑같이 그리는 기술은 효력을 다했다. 이제 예술가들은 그들만이 할 수 있는 것, 즉 현실의 재현이 아니라 예술가만의 감성을 담으며 살아남게 된다.

함께 보면 좋은 작품

그림자가 검정색이 아님을 알려주는 설국 풍경 〈까치〉, 산책하는 일상을 마치 스냅
사진처럼 포착한 〈개양귀비꽃〉, 새로 생긴 기차역에서 증기가 피어오르는 장면을 그
린 〈생 라자르 역〉, 프랑스 국기가 휘날리는 〈몽토르게이 거리〉, 고생만 하다 32살의
젊은 나이에 일찍 세상을 떠난 모네 부인의 초상 〈카미유의 임종〉, 말기 작품인 〈푸
른 수련〉 등 오르세 미술관에는 모네의 주요 작품들이 많이 소장되어 있다.

모네, 〈까치〉, 1868-69년, 캔버스에 유채, 89×130cm

모네, 〈개양귀비꽃〉, 1873년, 캔버스에 유채, 50×65cm

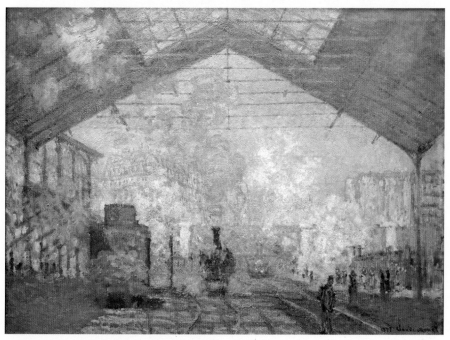

모네, 〈생 라자르 역〉, 1877년, 캔버스에 유채, 75×104cm

모네, 〈몽토르게이 거리〉, 1878년,
캔버스에 유채, 81×50cm

모네, 〈카미유의 임종〉, 1879년, 캔버스에 유채,
90×68cm

모네, 〈푸른 수련〉, 1916-19년, 캔버스에 유채, 200×200cm

에두아르 마네(1832-83)

올랭피아
Olympia

인터넷으로 세계 미술관의 작품을 다 볼 수 있는 세상이 되었지만, 〈올랭피아〉만큼은 직접 오르세 미술관에 가서 보라고 권하고 싶다. 어느 위치에서 바라보든 작품 속 여인의 눈길이 관객을 향하는 걸 경험하기 위해서다. 궁금하면 미술관을 찾았을 때 직접 해 보자. 오른쪽으로 갔다가 왼쪽으로 갔다가, 여기저기 옮겨 보아도 그녀는 계속 당신을 보고 있다!

여인은 관객의 눈길이 민망하도록 '어딜 봐!' 하는 식으로 관객을 노려보고 있는데 그녀의 얼굴은 당대 예술가들의 모델이자, 그 자신도 화가였던 빅토린 뫼랑의 얼굴이다. 그녀를 아는 사람들은 자연히 쑥덕거렸다. 마치 그녀의 발가벗은 모습을 대면한 느낌이었던 것이다. 그녀는 오르세 미술관에 있는 마네의 다른 작품 〈풀밭 위의 점심〉에서도 누드로 등장한다.

이 작품은 엄청난 논란을 일으켰다. 그 이전까지는 그림 속의 여인이 이토록 화면을 뚫어져라 바라본 적이 없었다. 특히 이렇게 옷을 벗고 있는 작품들은 고개를 숙이거나, 눈을 감거나, 어딘가 다른 곳을 보기 마련이었다. 그런데 이 여자는 마치 연극배우가 공연 도중에 갑자기 관객에게 말을 걸듯 그림 밖으로 시선을 내보내고 있다. 1865년 당대의 미술대회인 살롱전에 이 작품이 출품되었을 때 사람들은 대체 이런 그림을 어떻게 받아들여야 할지 매우 난감해했다.

〈올랭피아〉는 당시 유명 소설 속 매춘부의 이름이었기에 더욱 화제가 되었다. 머리

72-73쪽 마네, 〈올랭피아〉, 1863년, 캔버스에 유채, 130×190cm

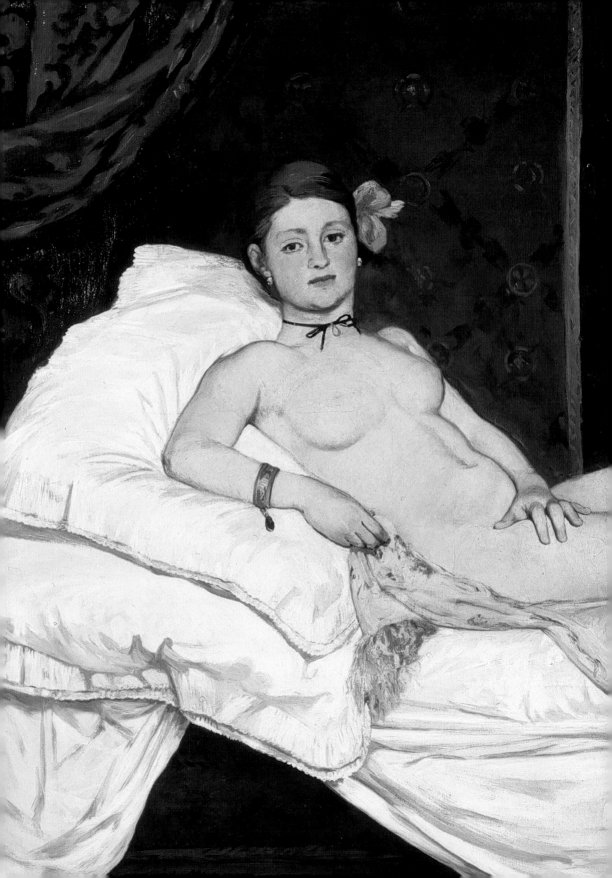

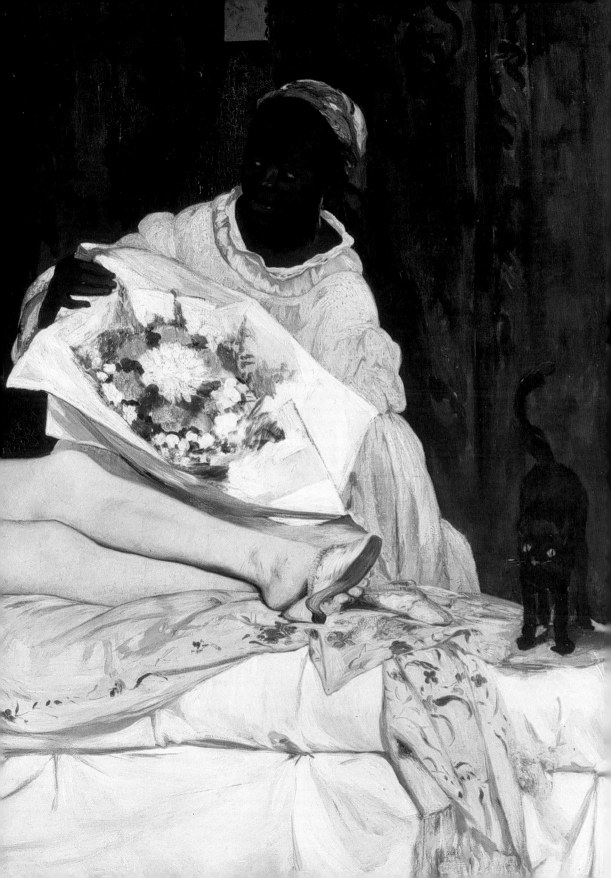

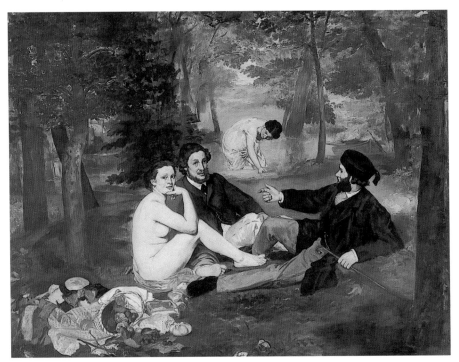

마네, 〈풀밭 위의 점심〉, 1863년, 캔버스에 유채, 208×264.5cm

에는 값비싼 동양란을 꽂았고, 진주 귀걸이에, 목걸이와 팔찌, 침대 위에 누웠으면서 고급스러운 털 실내화를 신은 그녀는 아주 당당한 시선을 던지고 있다. 이 그림을 통해 마네는 사람들이 교양 있게 미술 작품을 감상하는 것처럼 굴지만 사실은 나체 여인의 몸매를 감상하고 있다는 점을 꼬집고 있는지도 모른다. 솔직한 어린아이만이 "임금님이 발가벗고 있어요"라고 용감하게 소리칠 수 있었던 동화가 생각나는 작품이다.

이 책의 우피치 미술관편에 나온 티치아노의 〈우르비노의 비너스〉와 함께 비교해서 보면 더욱 흥미롭다. 고개를 숙이고 손가락을 가지런히 모은 티치아노의 그림 속 모습

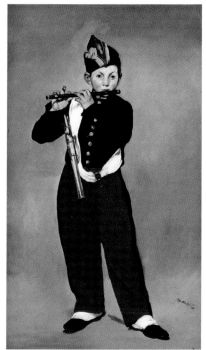

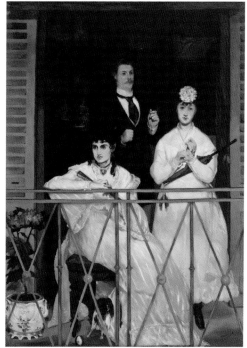

마네, 〈피리 부는 소년〉,
1866년, 캔버스에 유채, 160×97cm

마네, 〈발코니〉, 1868-69년,
캔버스에 유채, 170×124.5cm

과 달리, 마네의 그림에선 손가락을 쫙 벌리고 있다. 하녀의 검은 피부와 목까지 꽉 올라오는 원피스는 누워 있는 올랭피아의 하얀 피부와 대비를 이룬다. 화면 오른쪽에는 멀리 있는 강아지 대신 꼬리를 바짝 쳐든 검은 고양이로 바뀌었다. 저 멀리에서 모르는 척해 주는 하녀들이 아니라 흑인 하녀는 꽃다발을 들고 가까이 다가와 있다. 마치 다른 그림 찾기 하는 것처럼 비슷한 구도인데 조금씩 디테일이 다르다.

특히 마네는 모든 작품에서 원근법을 없애기를 좋아했는데, 전통미술에 대항하는 한 가지 방식이었다. 여기서도 화면 앞에서 가장 뒷면까지가 불과 몇 미터 되지 않는다. 〈우르비노의 비너스〉에 비하면 공간이 많이 단축되었다. 오르세 미술관에 있

는 다른 작품들도 마찬가지다. 〈피리 부는 소년〉은 모호한 공간 속에 부유하듯 떠 있고, 〈발코니〉도 마찬가지로 인물들이 다닥다닥 붙어 있어 멀어지는 공간감을 느낄 수 없다.

　마네는 당시의 중요한 미술 대회인 살롱전에서 좋지 않은 평을 받으면서 자신의 작품이 주류 미술계와 멀다는 것을 알게 되었지만 낙담하는 대신 떨어진 친구들을 모아서 1863년 낙선자 전시회를 열었다. 이때 출품한 모네의 작품 〈인상, 해돋이〉를 신문 기자가 폄하하여 표현하면서부터 인상주의라는 용어가 시작되었다. 그러나 인상파 작가들이 1874년부터 시작한 인상주의 전시회에는 한 번도 참여하지 않았다. 대신 그는 살롱 전시를 계속 이어 나갔다. 낙방할 때도 있고 간신히 입선할 때도 있었다. 그에게 살롱은 어떤 의미였던 것일까? 대대로 판사인 집안의 자녀로 법대에 낙방하고 차선책으로 선택한 해군 사관 학교에도 낙방했던 마네. 덕분에 화가가 되려는 것을 허락받았으니 살롱에서 상을 받는 건 자신을 증명할 수 있는 마지막 영역이었을지 모른다. 안타깝게도 마네는 끝내 인정받지 못한 채 1883년 51세를 일기로 사망한다. 훗날 모네를 비롯한 후배 작가들이 이 작품을 사서 오르세 미술관에 기증했고, 오늘날 그의 이름은 인상주의의 선구자로 남게 되었다.

장 오귀스트 도미니크 앵그르(1780-1867)

샘
The Spring

1986년 오르세 미술관이 탄생하면서 루브르 박물관의 소장품 중 1848년 이후 제작된 근현대미술품이 이곳으로 옮겨졌다. 그런데 모든 역사적인 변화가 그러하듯이 고전과 근대를 칼로 자르듯 명확히 구분하기는 쉽지 않다. 그래서 앵그르의 작품은 루브르 박물관에도 있고 오르세 미술관에도 있다. 〈발팽송의 목욕하는 여인〉(1808), 내셔널 갤러리의 벨라스케스 작품을 소개할 때 언급한 〈그랑 오달리스크〉(1814), 메트로폴리탄 미술관의 피카소 작품을 소개할 때 비교한 〈베르탱의 초상〉(1832) 등이 루브르 박물관에 소장된 반면, 이 작품은 오르세 미술관에 있다. 이 작품이 그려진 1820년에 바로 완성되었다면 루브르 박물관에 걸렸겠지만 무려 30여 년이나 다시 그리기를 반복하여 1856년, 그의 나이 76세에 이르러서야 완성되었기 때문이다.

먼저 작품을 살펴보자. 신고전주의 작가들이 즐겨 그린 고대 그리스 로마 신화 속 물의 님프 에코를 표현했다. 화면 하단에 핀 수선화가 신화의 의미를 더한다. 그러나 신화 속 줄거리를 파악하기엔 힌트가 너무 작고, 어두운 구석에 배치되어 있다. 반면 여인의 몸은 마치 조명을 받은 듯 눈부시도록 빛나며 아름답다. 바로 그 점이 앵그르를 고전주의와 낭만주의 사이에 있는 작가로 보는 이유다.

고전미술이 줄거리를 전달하는 것이 더 핵심이었다면, 이제는 그 역할을 맡은 배우에게 좀 더 관심을 갖게 된 격이라고나 해야 할까? 불과 몇 십년 전만 해도 악역을 맡은 연기자에게 지나가는 사람들이 때리고 욕을 하기도 했다. 착한 역할을 맡은 배

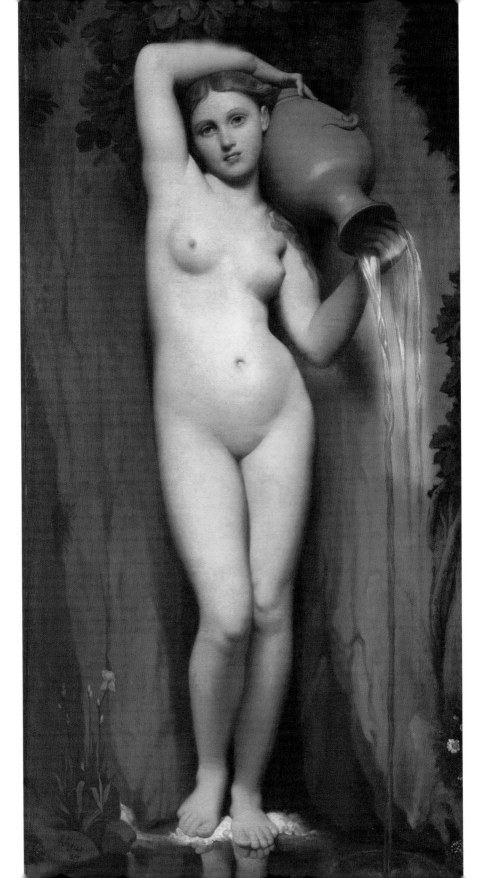

우는 식당에 가면 덤을 얹어 주기도 했다. 단지 그 역할을 맡은 배우라고 생각하지 않고 극 중 역할과 동일시했기 때문이다.

그런데 지금은 배우는 단지 그 역할을 맡은 존재라고 인식한다. 배우와 캐릭터가 얼마나 잘 연결되는지를 이야기하기도 하고, 똑같은 캐릭터를 여러 다른 배우들이 맡았을 때 누가 가장 잘 어울리는지를 비교하기도 한다. 바로 그런 변화처럼 이제 우리는 작품 속 여인이 신화 속에 나오는 님프가 아니라 님프의 캐릭터를 표현한 그림이라는 것을 알고 있다. 그렇다면 우리는 신화 속 님프를 보고 있는 것일까, 젊은 여인의 몸을 보고 있는 것일까? 답은 관객에게 달려 있지만, 작가는 배경의 수선화를 최소화시킴으로써 관객의 관심을 여인의 육체로

앵그르, 〈발팽송의 목욕하는 여인〉,
1808년, 캔버스에 유채, 146×97cm,
루브르 박물관

돌린다. 고전미술의 틀에서 벗어나고 있는 미술의 변화를 볼 수 있다. 작품 속 인물들의 얼굴은 대체로 비슷하게 생겼는데, 앵그르는 주로 딸을 모델로 삼았다고 한다.

앵그르는 루브르 박물관에서 소개한 신고전주의의 대가 자크 루이 다비드의 제자로, 파리 국립미술학교를 다닐 때 미술대회에서 상을 받아 이탈리아 유학을 다녀왔다. 르네상스 시대의 예술가 라파엘로는 그의 이상향이었다. 그래서 앵그르의 작품에는 다비드의 작품처럼 탄탄한 구성과, 라파엘의 작품처럼 부드럽고 온화한 분위기가 함께 흐른다. 특히 앵그르 작품의 아름다움은 유려한 선에 있다. 이 작품에서도 여인의 몸에 명암을 좀 덜 넣고 전반적으로 밝게 만들고, 반면 배경은 전체적으로 어둡게 만들어 여인의 몸을 타고 흐르는 곡선을 강조했다. 관객의 시선을 붙잡는 아름다운 작품이다.

78쪽 앵그르, 〈샘〉, 1820-56년, 캔버스에 유채, 163×80cm
80쪽 앵그르, 〈왕좌에 앉은 나폴레옹〉, 1806년, 캔버스에 유채, 260×163cm, 파리 군사박물관

앙리 루소(1844-1910)

뱀을 부리는 여인
The Snake Charmer

많은 것을 갖추었음에도 나보다 더 잘나 보이는 누군가 때문에 늘 마음이 괴로운 현대인들에게 루소는 희망의 메시지다. 지금으로부터 150여 년 전에 그는 평일에는 세관원으로 일하고, 주말에는 그림을 그리는 투잡을 시작했다. 대단히 이상적인 삶 같지만 실은 너무 가난한 집안에 태어나 간신히 말단 공무원이 되었을 뿐이고, 열심히 그림을 그렸지만 비례와 크기가 엉망이라 놀림을 받기 일쑤였다.

다행히도 그의 순수한 열정을 높이 산 주변 예술가들은 일부러 작품을 주문해서 비싼 값에 사 주며 격려해 주었다. 특히 이 작품은 화가 로베르 들로네의 어머니가 주문했다. 처음으로 주문받은 대작을 위해 당대 유럽인들의 관심사였던 이국적인 밀림 풍경을 담았다. 루소는 자신이 군 복무하던 무렵 멕시코에 갔을 때 보았던 밀림을 그렸다고 떠들어댔지만 사실 그는 프랑스 밖으로 한 번도 나가본 적이 없었다. 파리의 식물원과 동물원을 열심히 찾아 다니며 스케치를 했고, 그가 닮고 싶어 했던 화가 장 레옹 제롬(메트로폴리탄 미술관의 〈피그말리온과 갈라테이아〉를 그린 작가)이나 앵그르가 이집트와 중동 지역을 여행하고 돌아와 그린 그림을 참고하여 이미지를 완성했다. 훗날 한 식물학자가 그가 그린 작품을 연구해 보니 실제 식물과 일치하는 것이 하나도 없었다. 이것저것 본 것을 섞어 모은 가상의 식물들이었던 것이다. 그러나 식물학자들은 오히려 이 사실을 중요하게 여기고 있다. 지적 연구의 대상으로서가 아닌, 위안과 영감의 원천으로서의 자연의 중요성을 그리고 있기 때문이다.

82-83쪽 루소, 〈뱀을 부리는 여인〉, 1907년, 캔버스에 유채, 169×189.5cm

장 레옹 제롬, 〈뱀 부리는 사람〉, 1879년경, 캔버스에 유채, 82.2×121cm, 클라크 아트 인스티튜트

 루소의 위대한 점은 바로 여기에 있는 것이 아닐까? 좀 어수룩하더라도 예술과 자연을 사랑할 수 있다는 사실. 꼭 어떤 자격이 있는 사람만이 위대한 존재가 되는 것은 아니다. 부모님 덕도 없었고, 일곱 자식 중 다섯이 유아기에 사망하고, 두 아내와 일찍 사별하는 등 개인적 아픔이 가득한 삶이었지만 평범한 직장인에서 예술가로 희망의 길을 묵묵히 걸어갔다. 해외에 한 번도 나가볼 기회는 없었지만, 관심을 갖고 연구했다. 때때로 인생은 정확한 주제 파악보다는 판타지가 가미된 현실 부정과 과대망상이 더 필요한 것은 아닐까? SNS 속 미화된 타인의 인생을 나의 현실과 비교하며 자존감을 하락시키는 대신, 나 자신을 믿고 나아가는 게 필요한 것이 인생일지도 모른다.

 바로 그 점을 알아본 작가는 피카소였다. 피카소는 이미 십대의 나이에 미술학교

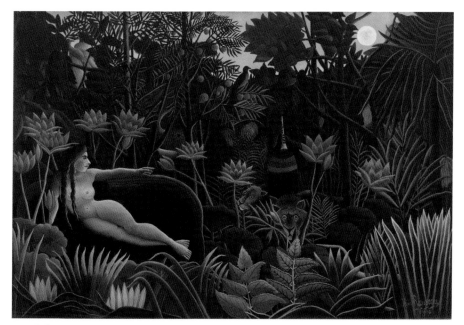

루소, 〈꿈〉, 1910년, 캔버스에 유채, 204.5×298.5cm, 뉴욕 현대미술관

교사였던 아버지보다 그림을 더 잘 그리게 된 천재 화가다. 루소와는 정반대의 삶이 랄까. 단 한 번도 그림을 못 그린 적이 없는, 즉 '어린 시절의 그림'이 없는 작가 피카 소는 한평생 어린아이처럼 그리기 위해 노력했다고 한다. 그는 자신에게 없는 루소 의 순수함을 높이 사며 작업실로 초청하여 '루소의 밤'이라는 행사를 열어 주기도 했 다. 지나치게 순수한 루소를 놀려 주려는 심보도 있었건만 64세의 루소는 이를 전혀 눈치채지 못하고 직접 바이올린을 연주하며 아주 기뻐했고, 젊은 작가들의 친구가 되었다. 누가 그런 루소를 미워할 수 있을까? 독일 출신의 화상이자 평론가 빌헬름 우데는 처음으로 루소에 대해 평론을 써 주었고, 《나이브 아트》라는 전시회를 기획 하여 미술사에 기록되도록 큰 도움을 주었다. 루소에 대한 평가도 높아졌다. 피카소 의 〈아비뇽의 여인들〉을 구매한 당대의 컬렉터이자 파리 최고의 패션 디자이너인 자

〈뱀을 부리는 여인〉과 여러 작품이 걸려 있던 자크 두세의 집

크 두세는 들로네로부터 루소의 작품을 구매하여 거실 가장 좋은 자리에 걸었다. 오늘날 루소의 작품은 오르세 미술관을 비롯하여 세계 최고의 미술관에 소장된 명작으로 인정받고 있다. 아낌없이 박수를 쳐 주고 싶은 작가다.

물랭 드 라 갈레트의 무도회

Dance at Le Moulin de la Galette

장소가 곧 작품의 제목이라니, 아주 유명한 장소였던 것 같지 않은가? 실제로 물랭 드 라 갈레트는 19세기 후반 파리에서 가장 힙한 곳이었다. 과거에는 풍차와 포도밭이 있던 시골이었지만 파리로 점점 사람들이 몰려들면서 파리시에 편입되었다. 이곳은 시내보다 물가가 쌌기 때문에 에펠탑이나 오르세 기차역 등 변화하는 도시를 건설하기 위해 지방에서 올라온 남성 노동자들이 많이 살았다. 그리고 전 세계에서 모여든 가난한 예술가들도 이곳에 살았다. 피카소, 모딜리아니, 그리고 이 그림을 그린 르누아르 등 예술가 마을이 되었다. 마치 홍대 앞처럼 무언가 흥미롭고 예술적인 분위기가 가득해 많은 사람들이 모여들었다. 몽마르트 언덕 근처인 이곳은 지금도 많은 관광객들이 찾는다. 작품 속의 장소도 여전히 레스토랑으로 영업 중이다.

르누아르의 작업실이 바로 이 근처였다. 친구들이나 동생들이 오면 이곳에 가서 놀았다. 작품 속 등장인물들은 실제 작가의 지인들이다. 아주 맑고 화창한 날씨인지 나뭇잎 사이로 들어온 햇빛이 핀 조명처럼 사람들 무리의 여기저기를 비추며 얼룩덜룩한 무늬를 만들고 있다. 화면에는 보이지 않지만, 아마 머리 위로는 높은 나무들이 있었을 것이다. 이로써 화가는 화면 안에 보이지 않는 것도 존재하고 있다는 사실을 깨닫게 만든다. 신사의 노란 모자에도, 그리고 저 멀리 여인들의 드레스 자락에도, 빛의 조각을 찾아 화면 여기저기로 시선을 옮기다 보면 마치 그림 속에 전깃불이 들어온 것처럼 느껴진다. 인상주의 예술가들이 추구한 변화하는 빛의 흐름이 잘 드

88-89쪽 르누아르, 〈물랭 드 라 갈레트의 무도회〉, 1876년, 캔버스에 유채, 131×175cm

러난 작품이다.

르누아르도 이 작품이 마음에 들었는지 다른 크기의 작품을 하나 더 그렸다. 1877년 제3회 인상주의 전람회에 작품을 출품한 기록이 남아 있지만, 작품의 크기가 명시되지 않았기 때문에 큰 것과 작은 것 중 어느 것이 먼저 그린 작품인지, 전시에 출품한 것인지 미궁으로 남아 있다. 오르세 미술관에 큰 작품이 소장되었고, 더 작은 다른 작품은 개인 소장품이다. 미국 휘트니 가문의 후손이 가지고 있다가 1990년 소더비 경매에 내놓았는데, 일본의 사이토 료에이라는 사업가가 7천 8백만 달러에 구매했다. 현재 환율로 하면 약 940억인데, 당대 가장 비싼 미술 작품의 기록이었다고 한다. 지금은 세계에서 가장 비싼 미술 작품이 레오나르도 다빈치의 예수님 초상화로 무려 5천억 원에 달하니(2017년 기록) 미술 시장의 성장도 놀랍다.

수십 년 전 우리나라에서 사람들이 가장 좋아하는 작품으로 르누아르의 〈피아노를 치는 소녀들〉이 뽑혔다. 사람들에 대한 애정이 듬뿍 담긴 르누아르의 작품은 인상주의가 외면받던 당대에도 예외적으로 인기가 많았다. 다른 인상주의자들은 풍경을 선호했고, 또 사람을 그리더라도 변화하는 빛을 그리려고 했기 때문에 누구인지 중요하게 다루지 않았던 것과는 다른 태도다. 사실 르누아르는 인상주의 운동에 적극 참여하던 당시에도 다른 작가들의 작품보다는 좀 더 전통적인 편이었고, 특히 1880년대 초 스페인과 이탈리아 미술 여행을 다녀온 이후에는 인상주의 이전의 미술, 즉 고전주의 스타일로 되돌아간다. 말년에 그린 작품 속 여인들이 르네상스 그림에서처럼 볼륨감이 생긴 것은 아마 그 때문일 것이다.

90쪽 르누아르, 〈피아노를 치는 소녀들〉, 1892년, 캔버스에 유채, 116×90cm

소녀상
Small Dancer Aged 14

드가가 사망했을 때 사람들은 그의 작업실에 150여 점의 조각 작품이 있는 것을 보고 깜짝 놀랐다. 생전에 조각 작품은 단 한 번만 전시했기에 아무도 그가 이렇게 조각을 많이 했는지 알 수 없었다. 조각에 골몰했으면서도 생전에 공개하지 않은 이유는 무엇일까? 아니 이미 화가로서 충분한 명성을 가지고 있던 드가가 이토록 조각을 많이 한 이유가 무엇일까?

조각 작품을 공개했을 때 호평받지 못했기 때문에 더 이상 공개하지 않기로 한 것일지도 모른다. 전시장에 온 평론가들은 조각이 아주 이상하고 특히 발레리나의 얼굴이 원숭이처럼 못생겼다고 혹평했다. 얼굴 폭이 좁고 인형 같은 서양의 발레리나 얼굴에 비하면, 얼굴형이 동그랗고 납작한 편이긴 하다. 당대 예술가들에게 많은 영향을 주었던 이국적인 조각이나 아프리카 마스크의 영향을 받았을 것이다. 어떤 학자는 드가가 말년에 시력을 잃었기 때문에 조각을 했을 것이라고 추측했다. 그림은 눈이 보여야만 그릴 수 있지만, 손으로 만드는 조각은 촉각만으로도 할 수 있기 때문이다. 그러나 드가는 말년에만 조각을 한 것이 아니라 20대 후반이던 1860년대부터 조각을 제작했다.

그럼 남들에게도 보여주지 않은 이 조각의 비밀은 무엇일까? 수긍할 만한 이론은 조각 그 자체가 목적이었다기보다는 모델을 계속 세워둘 수 없으니 조각으로 만들어놓고 여러 각도에서 보면서 그림을 그리기 위한 일종의 모형을 만든 것이라고 보

93쪽 드가, 〈소녀상〉, 1921-31년, 청동 조각, 98×35.2×24.5cm

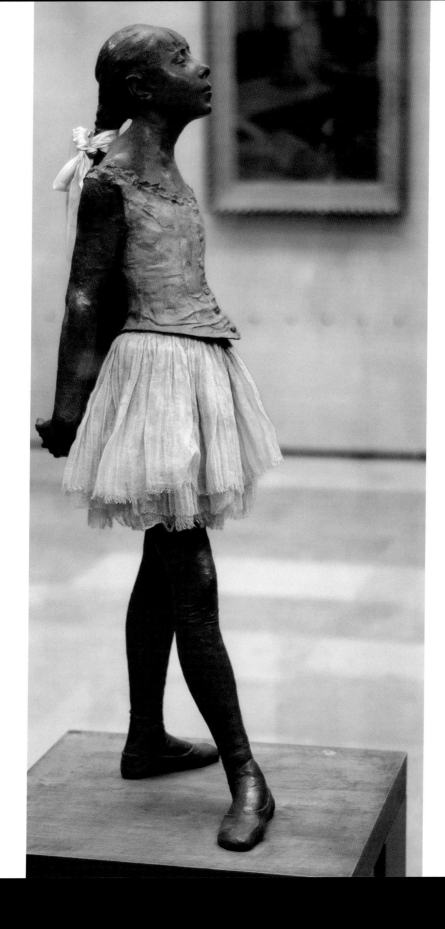

〈소녀상〉 정면 얼굴

는 관점이다. 요즘 미술관 아트숍에서 드가의 조각과 비슷한 개념의 나무 관절인형을 볼 수 있다. 모델 대신 포즈를 연구할 수 있는 모형이다. 이 작품도 허리를 뒤로 쭉 빼고 한 발을 앞으로 내민 포즈가 참 독특하다. 조각 작품의 포즈가 대체로 다양한 신체의 동작을 표현하고 있고, 작품의 재료도 손쉽게 다룰 수 있는 부드러운 왁스로 만들어진 것도 이 가설을 증명하는 요소다. 왁스는 부드럽기 때문에 순간적인 동작을 재빠르게 포착하기 용이하다. 마치 모델이 1분마다 포즈를 바꾸면 재빠르게 특징만 포착하여 그려내는 크로키처럼 드가의 조각은 드가의 위대함을 드러내는 또 다른 요소가 되었다.

드가는 평생 미혼이었는데, 그의 사후 조카들은 작품을 오래 보존하기 위해 브론즈(청동)로 옮기기로 했다. 특히 이 작품은 인기가 많아 29점으로 복제되었는데 조각 작품이 천으로 된 치마를 입고 있는 이유는 오리지널 작품이 그랬기 때문이다. 드가는 왁스로 몸체를 만든 후 천으로 소녀의 옷과 신발을 만들어 입혔고, 머리에는 가발을 씌웠다. 브론즈로 옮기면서 치마와 머리끈만큼은 원작대로 천으로 제작했다. 시간이 지나며 치마도 함께 낡았지만, 머리의 리본은 아주 새하얀 게 눈길을 끌지 않는가? 작품이 처음 제작되었을 당시의 느낌을 조금이라도 더 담기 위해서 리본은 색이 바래면 정기적으로 하얀 천으로 바꿔준다고 한다. 그러니 이 작품을 관람할 때면 뒷모습의 하얀 리본도 꼭 보길 추천한다!

장 프랑수아 밀레(1814-75)

만종
The Angelus

〈만종(晩鐘)〉이라니, 대체 무슨 뜻인지 알기 어려운 한문으로 번역되어 도리어 신비한 느낌마저 자아내는 제목의 원문은 '안젤루스(The Angelus)'로, 하루 세 번 종을 치는 가톨릭교의 의식을 말한다. 새벽 6시, 낮 12시, 저녁 6시, 하루에 세 번 종을 칠 때마다 기도하는 '삼종기도'다. 밀레는 저녁 종이 울리면 들판에서 일을 하다가도 감자를 캐던 것을 멈추고 기도를 올리시던 할머니에 대한 추억으로부터 작품이 시작했다고 말했다. 프랑스는 농지 비율이 유럽에서 가장 높은 나라다. 19세기 중엽 대부분의 보통 사람들의 직업은 농부였을 테고, 그렇지 않다 해도 누구나 농촌에 대한 각별한 기억을 갖고 있을 것이다. 고향을 보는 듯 익숙하고 정겨운 이 작품은 우리나라에서도 큰 인기를 끌어 달력의 명화로 많이 등장했다.

　그러나 당시만 해도 밀레는 프랑스보다는 미국에서 더 인기가 많았다. 프랑스 혁명을 겪은 지 얼마 되지 않은 시기, 프랑스 귀족들은 밀레의 작품을 위험하다고 생각했다. 가난한 농민화 속에 계급 타도의 의도가 잠재되어 있다고 의심한 것이다. 반면 개척 정신이 중요했던 신생 국가 미국에서는 작품에 나타난 근면 성실한 삶을 모범으로 삼고자 했다. 나라마다 어떤 작품이 인기가 있는지 그 이유도 이토록 다양하다. 이 작품도 원래는 미국의 컬렉터가 주문한 것이었는데, 작품을 회수해 가지 않자 밀레는 1860년 벨기에의 한 화가에게 1천 프랑에 판매한다. 29년 후인 1889년 프랑스에서도 드디어 그의 작품을 인정하기 시작할 무렵, 이 작품은 19세기 미술품 경매

96-97쪽 밀레, 〈만종〉, 1857-59년, 캔버스에 유채, 55.5×66cm

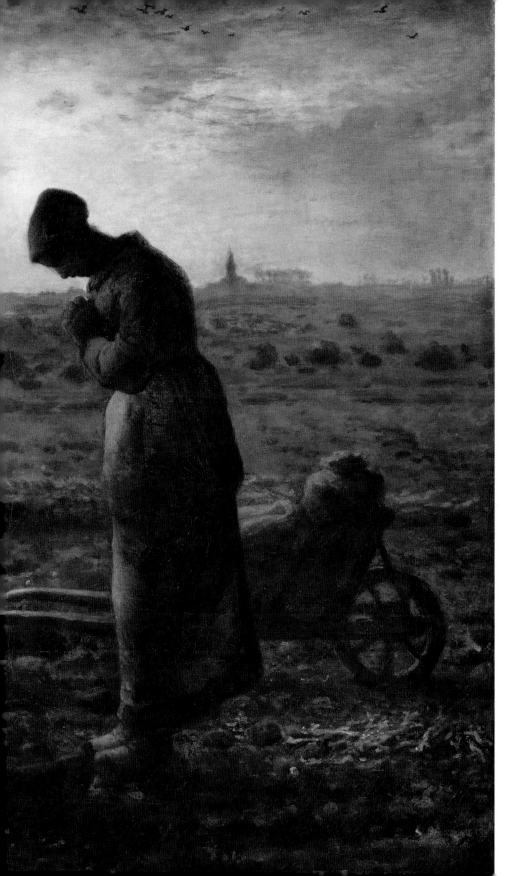

기록의 주인공이 되었다. 미국미술협회가 루브르 박물관을 따돌리고 치열한 경합 끝에 무려 55만 프랑에 작품을 손에 넣었다. 일 년 후, 프랑스 백화점 사장 알프레드 쇼샤르는 자존심이 상한 프랑스 국민을 대신해서 75만 프랑을 주고 작품을 되사와 국가에 기증했다. 이 과정 속에서 밀레의 작품은 더욱 유명해졌고 프랑스 애국심의 상징이 되었다.

이 작품에는 또 다른 에피소드도 있는데, 바로 초현실주의 화가 살바도르 달리가 주장한 이야기다. 그는 어린 시절부터 유치원 벽에 걸린 밀레의 〈만종〉을 보며 이상하다는 느낌을 받았고, 환각 속에서 두 사람 사이에 감자 바구니 대신 죽은 아이가 있는 이미지를 보았다고 주장했다. 당시 이 작품을 소장하고 있던 루브르 박물관이 엑스레이로 그림을 조사해 보았더니 정말로 감자 바구니 아래에 사각 상자를 그린 흔적이 나타났다. 이 사실은 그의 추측에 힘을 실어 주었다. 그러나 박스가 있었다고 해서, 그것이 죽은 아기의 관이라는 확증은 아니다. 사실 1932년, 한 정신병자가 미술관에 걸려 있던 이 작품을 훼손시켜 복원을 한 적이 있었다. 어쩌면 달리는 당시 작품의 복원 기록을 어디선가 읽은 후 이를 흥미로운 이야기로 과장시켜 주목을 받고 싶어한 것은 아닐까? 소위 '관종' 기질이 있는 작가였으니 말이다. 달리가 놀라운 예지력으로 작품의 비밀을 밝혀낸 것인지 아닌지, 진실은 세상을 떠난 밀레만이 알고 있을 것이다.

서커스

Circus

이 그림은 가까이에서 한 번 바라보고 멀리서 한 번 바라보고, 좀 시간을 들여 관람자가 작품 앞을 오가며 관람해야 작가의 의도를 비로소 알 수 있는 작품이다. 화면을 전체적으로 장악한 색은 노란빛이다. 말 위에서 몸을 일으켜 세운 발레리나도, 그 뒤로 재주를 부리고 있는 광대도, 그리고 화면의 3분의 1을 차지하는 바닥도, 또 뒤의 관객석 좌석과 커튼도 모든 것이 마치 금가루를 뿌려 놓은 듯 노란 톤을 유지하고 있다. 조금 더 가까이 가보면 그 느낌이 좀 더 확실해진다. 노란색을 작은 붓으로 여기저기 점 찍어 놓고, 그 옆에 다른 색이 칠해진 것이 보이는가? 가까이서 보면 색점이 구분될 정도로 다른 색이지만, 조금 뒤로 떨어져서 보면 그 변화가 은근하게 번지듯이 보이게 된다. 이런 기법을 바로 '점묘법'이라고 부른다. 마치 점을 찍듯이 칠했다고 해서 붙은 이름이다. 프랑스어로는 푸앵티이슴(pointillisme)이라고 하는데, 영어로 읽자면 '포인트(point)'! 프랑스어 발음으로 푸앵이 점이라는 뜻이다. 또한 인상주의를 발전시켰다는 의미에서 '신인상주의'라고도 한다.

쇠라는 인상주의 미술가들이 여러 물감을 혼합해서 칠해 화면이 탁해진 것을 단점이라고 생각했다. 이를 보완하기 위해 각각의 원색 점을 화면 위에 찍은 것이다. 물감을 팔레트에서 섞어 바르면 색이 탁해지지만, 화면에 원색을 찍은 후 멀리서 보면 인간의 눈 위에서 색들이 섞이게 되어 순수한 채도를 유지할 수 있기 때문이다. 예를 들어 화면 맨 앞의 주황색 옷을 입은 사람을 칠하기 위해 노란색과 빨간색을 섞어 주

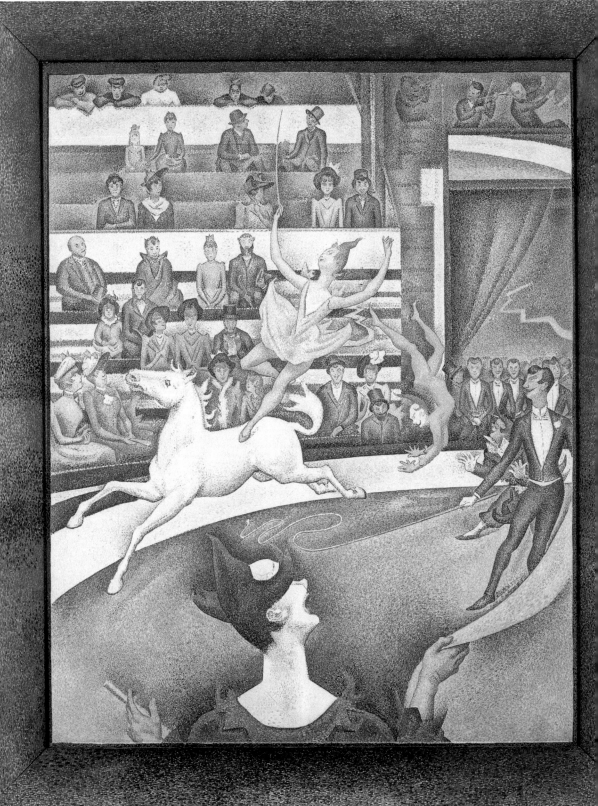

〈서커스〉 부분

황색을 만들어 바르는 대신 노란색과 빨간색의 색점을 반복하는 것이다. 때문에 이 그림은 가까이에서 한 번 바라보고 멀리서 한 번 바라보면서 시간을 보냈을 때 비로소 작가의 의도를 알게 된다.

사실 동시대의 다른 과학자도 비슷한 연구를 했다. 슈브뢸이나 오그던 루드 같은 이들이 남긴 논문을 보면 알 수 있다. 과학자들은 빨강, 노랑, 파랑이 색의 삼원색이라는 점과 두 가지 색이 겹쳐지거나 가깝게 병치되면 멀리서 보았을 때 두 색의 중간색으로 보인다는 것을 밝혀냈다. 오늘날 미술 시간에 우리가 배우는 색상환 표나, 물감이나 색연필 등 미술 재료의 기본 12색, 18색 등을 정하는 것도 이 연구에 기반을 두고 있다.

100쪽 쇠라, 〈서커스〉, 1890-91년, 캔버스에 유채, 186×152cm

시냐크, 〈초록색 돛, 베네치아〉, 1904년, 캔버스에 유채, 65.2×81.2cm

103쪽 시냐크, 〈양산을 든 여인〉, 1893년, 캔버스에 유채, 81×65cm

흥미로운 것은 당대의 예술가와 과학자가 상호 교류하며 연구 결과를 공유한 것이 아니라는 점이다. 그럼에도 불구하고 그들은 텔레파시라도 통한 듯 서로 같은 화두를 가지고 각자의 방법으로 연구했다. 인류의 지성이 무르익으며 비슷한 시기에 다른 분야의 학자들에게 영감을 준 것이다. 오늘날 우리가 '집단 지성'이라고 부르는 방식과 비슷하다. 인터넷은 없었겠지만 다른 학자들 사이를 연결하는 간접적인 지식의 네트워킹은 있었을 것이다. 가장 대표적인 것은 책이다. 화가들은 주로 카페나 작가들의 작업실에 모여 이야기를 나누며 서로의 연구 결과를 공유했다. 그래서인지 오르세 미술관 5층의 신인상주의 섹션에 가 보면 점을 찍어서 그린 그림들이 무수히 많다. 멀리서 보면 한 작가의 작품처럼 보일 정도로 통일성이 있는데, 가까이 가서 보면 이름이 모두 다르다. 당대의 수많은 작가들이 모두 이런 기법으로 한 번쯤 그려 봤던 것이다. 특히 마티스가 주축이 된 야수파의 탄생에 큰 영향을 주었다.

쇠라는 이 작품을 그리던 도중 32세의 젊은 나이에 폐렴으로 사망했고, 그의 후계자 폴 시냐크가 71세의 나이로 사망할 때까지 점묘파 기법을 완성해 나갔다.

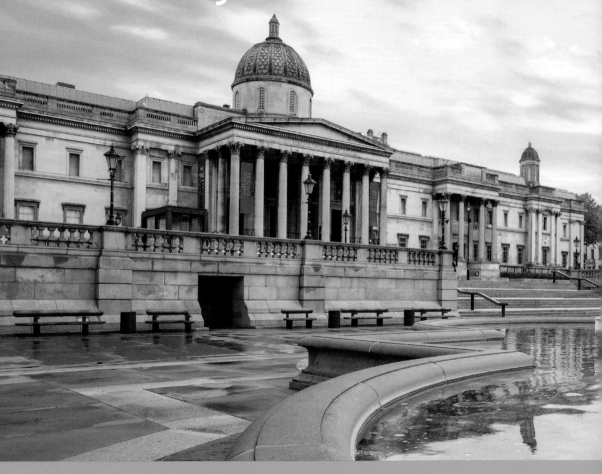

National Gallery

영국

내셔널 갤러리

이름은 갤러리인데 왜 미술관일까? 원래 갤러리는 건축에서 긴 복도를 뜻하는 용어다. 사람들이 주로 복도에 그림을 쭉 걸어 놓았기 때문에 갤러리라는 명칭이 미술 작품을 전시하는 공간의 이름으로 바뀌게 되었다. 미술 작품을 사고파는 곳도 갤러리라고 하지만, 이곳처럼 미술관 중에도 갤러리라는 이름을 가진 곳들이 있다.

내셔널 갤러리는 1838년 국립박물관을 세우겠다는 의지로 설립된 미술관이다. 왕실박물관으로 출발하지 않고 영국 정부의 작품 구매와 개인 후원자들의 기부를 통해 컬렉션을 넓혀 나갔다는 사실이 유럽의 여느 미술관과 다른 점이다. 1823년 컬렉터 존 줄리우스 앵거스타인에게서 사들인 30여 점이 첫 소장품이었다. 그는 18세기 영국의 일상을 풍자한 그림으로 유명한 윌리엄 호가스의 열렬한 팬으로, 미술관에 호가스의 작품이 다수 남아 있는데 이는 데이비드 호크니를 비롯한 후대 작가들에게도 많은 영향을 미쳤다.

소장품이 점차 많아지자 영국 출신 혹은 영국에서 활동한 작가들의 작품은 테이트 브리튼으로, 현대미술 작품은 테이트 모던으로 옮겨졌다. 초상화만 모은 국립초상화미술관이 만들어지기도 했다. 그 외에도 런던의 오르세라 할 만큼 훌륭한 인상파 작품을 소장하고 있는 코톨드 갤러리도 추천한다.

미술관 앞의 트라팔가 광장은 비어 있는 좌대 한 곳에 현대미술 작가들의 작품을 전시하는 〈제4의 좌대〉 프로젝트를 열면서 현대미술을 좋아하는 이들이라면 꼭 들러야 할 곳이 되었고, 가장 유명한 공공미술 사례가 되었다.

존 줄리우스 앵거스타인 초상화(부분)

윌리엄 호가스의 6개 패널 작품 중 하나(부분)

트라팔가 광장의 공공미술 프로젝트

대사들

The Ambassadors

이 작품을 통해 영국 사람들이 초상화를 얼마나 좋아하는지를 짐작해 볼 수 있다. 런던에는 국립초상화미술관도 있을 정도다. 내셔널 갤러리에서 초상화만 따로 떼어 전시하고자 건립한 곳으로 내셔널 갤러리 바로 옆에 있다. 이탈리아의 미술이 신화와 종교를, 프랑스는 역사를 주로 담았다면 영국은 유독 인물이 대세를 이뤘다. 한국에서도 인기 만점인 영국의 현대 미술가 데이비드 호크니가 초상화 82점을 모아 전시회를 연 것도 알고 보면 영국적 취향의 기획인 셈이다. 영국 왕실에서 초상화 그리기를 제일 좋아했던 인물은 아마 헨리 8세가 아닐까 싶은데, 바로 이 그림을 그린 화가 홀바인이 그의 전속 작가였다. (아버지도 동명의 작가여서, 둘을 구분하기 위해 아버지는 홀바인 디 엘더, 그는 홀바인 디 영거라고 부른다.)

홀바인은 본래 독일(신성로마제국) 출신으로 바젤에서 활동하다가 에라스무스의 추천장을 들고 영국으로 떠났다. 종교 개혁이 일어나서 구교의 부패를 청산한다며 제단화 같은 종교 미술이 후퇴하자 예술가들의 일거리가 사라졌기 때문이었다. 다행히도 영국에서는 신교를 거부했고, 초상화를 그리는 전통도 남아 있었다. 대신, 로마 구교로부터 독립하여 독자적인 교회를 설립하는 또 다른 종교 개혁이 일어났다. 흔히 성공회라고 불리는 교회의 시작이다. 16세기 유럽에서 종교는 단순한 믿음이 아니라 정치이자 삶의 규범을 정하는 법률이었다. 영국의 왕이라고 하여도 결혼과 이혼 같은 일에는 로마 교황청의 허락을 받아야 했다. 헨리 8세는 그런 간섭으로부터

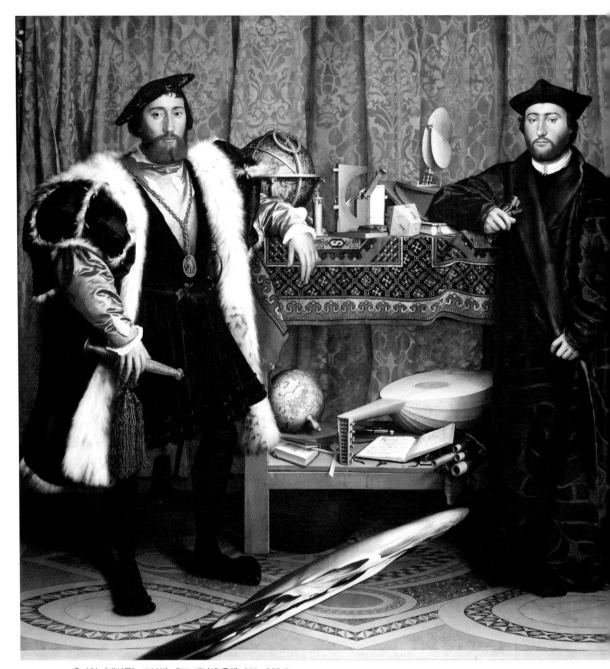

홀바인, 〈대사들〉, 1533년, 오크 패널에 유채, 207×209.5cm

벗어나 스스로 영국 교회의 수장으로 등극한 후 이혼과 결혼을 거듭하며 모두 6명의 아내를 맞이했다. 사진이 없던 시대에 홀바인은 유럽을 돌며 헨리 8세의 신부감 얼굴을 그려 보내는 역할을 맡았다. 헨리 8세는 홀바인이 그린 그림 속 여인을 보고 결혼을 하기로 했다가 실물을 보고 실망해서 이혼하고, 심지어 이 신부를 추천한 장관 토마스 크롬웰을 처형시킨 일도 있었다. 키가 188센티미터나 되었다는 헨리 8세와 그의 여자들의 얼굴은 내셔널 갤러리와 초상화미술관에서 찾아볼 수 있다.

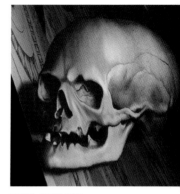

그림에 숨겨진 해골

이 작품은 이런 종교적·정치적 혼란의 시기에 프랑스에서부터 파견된 대사를 그린 것이다. 화려한 옷과 실내 장식이 이들의 높은 신분을 나타낸다. 왼쪽의 남자는 이 작품을 주문한 장 드 당트빌, 오른쪽의 남자는 가톨릭 수사이기도 했던 조르주 드 셀브. 왼쪽 남자가 든 칼에 써 있는 숫자 29, 또 오른쪽 남자가 팔을 올려둔 책 아래의 25는 각각 그들의 나이를 의미한다. 또한 칼은 활동적인 삶을, 책은 내면의 양식을 나타내는 상징이다. 그 외에도 자세히 보면 지구본 위에는 프랑스의 국토를, 악보 위에는 마틴 루터의 종교 개혁을 담은 찬송가 등 세밀하고 꼼꼼하게 수많은 상징을 그려 넣었다. 특히 루트의 줄을 끊어뜨려 놓음으로써 종교 개혁으로 인한 불화를 암시했다. 화면 왼쪽 위를 보면 커튼 뒤로 십자가에 못 박힌 예수님의 조각상도 살짝 숨겨져 있다.

그러나 무엇보다도 이 작품을 유명하게 만든 건 바로 화면 하단에 꽤 큰 자리를 차지하고 있는 해골이다. 대체 어디 있을까? 정면에 서면 잘 보이지 않는다. 하지만 그림의 오른쪽으로 가서 사선 방향으로 작품을 보면 길쭉하게 그려 놓은 해골의 이미지가 나타난다. 해골을 탁자 위의 다른 사물들처럼 잘 보이게 그려 놨으면 오히려 주

우피치 미술관에 있는 홀바인의 자화상

목받지 못했을지 모른다. 그러나 앞에서는 보이지 않도록 왜곡시켜 그려 놓음으로써 오히려 옆으로 가서라도 보고 싶게 만들며 눈길을 끈다. 해골은 옛 그림에 자주 등장하는데 인생은 짧으니 항상 죽음을 생각하면서 겸허하게 살아야 한다는 깨달음을 주기 위한 소재다. 이런 주제에 대해서는 암스테르담 국립미술관편에서 좀 더 소개해 두었다.

그런데 이토록 화려하고 젊은 대사가 벌써 죽음을 생각할 수 있었을까? 이 작품은 당트빌 대사의 집 계단에 걸려 있었는데 계단을 올라가다 싹 스쳐가는 듯한 해골의 이미지가 나타나게 되는 위치다. 손님들을 초대하여 작품 속 해골을 찾아보라며 감상을 즐길 때 그들이 진정 죽음을 생각했을지 의문이다. 이렇게 커다란 등신대의 자화상을 주문하며, 천상계와 지상계를 아우르는 학식을 두루 갖춘 인물임을 드러내면서, 거기에다가 해골까지 집어넣은 건 어쩌면 쿨한 척하려는 허세는 아니었을까? 해골은 여전히 현대 예술이나 패션에도 자주 등장하는데, 그런 걸 좋아하고 즐겨 한 이들은 주로 젊은 연령층인 경우가 많다. 죽음을 두려워하며 반성하기보다는 죽음조차도 유희의 대상으로 여길 수 있는 것이 젊음의 특권이다. 죽음이 아주 먼 곳에 있다고 생각하기 때문이다. 심지어 해골을 즐겨 그린 앤디 워홀은 죽음은 유명해지기 위한 가장 쉬운 방법이라고도 말했다. 그러나 죽음은 빠르게 찾아왔다. 이토록 그림을 잘 그리던 홀바인이 45세의 나이에 생을 마감한 것이다. 새 배우자를 고르느라 삶의 대부분을 보낸 폭군 헨리 8세도 55세로 세상을 떠났다. 인생은 짧고 예술은 길다, 이 그림에 참 어울리는 말이다.

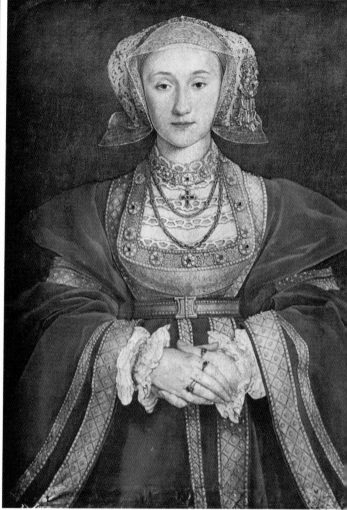

▲홀바인, 〈클레베의 앤〉, 1543년, 종이에 템페라와 유채, 캔버스에 부착, 65×48cm, 루브르 박물관

그림만 보고 결혼을 결정한 헨리 8세가 실물에 실망해서 혼인 무효를 선언한 네 번째 신부였다. 홀바인은 그림을 빨리 그려 영국에 보내야 했기 때문에 건조가 빠르도록 종이에 템페라로 그렸다.

◀홀바인, 〈덴마크의 크리스티나 공주〉, 1538년, 오크 패널에 유채, 179.1×82.6cm

헨리 8세가 네 번째 부인으로 맞으려고 청혼하였으나 거절했다. 홀바인은 그녀를 단 3시간 만난 후 특징을 포착해 그려 냈다.

아르놀피니 부부의 초상

Arnolfini Portrait

이 작품은 작지만 무수한 이야기를 담고 있다. 샹들리에, 하나밖에 없는 양초, 신발 등 인터넷을 조금만 검색해도 흥미로운 이야기를 많이 읽어볼 수 있다. 그러나 작가가 명확한 기록을 남겨 놓지 않았기 때문에 그저 추측만 할 뿐이다. 모든 이야기가 그럴 듯해서, 작가가 다시 살아나 OX 퀴즈를 해 주었으면 좋겠다.

작가 얀 반 에이크의 초년에 대한 기록은 거의 없지만 벨기에 마세이크 출신으로 홀란트(현재의 네덜란드), 부르고뉴(현재의 프랑스), 포르투갈 등을 누비며 화가이자 외교관 같은 역할을 했다고 전해진다. 뿐만 아니라 작품 속에 명필로, 네덜란드어, 그리스어, 라틴어 등 다양한 언어로 기록을 남긴 것으로 보아 상당한 문필가였음을 알 수 있다. 대표작으로 벨기에 겐트 제단화가 있다.

이 작품과 같은 전시실에 얀 반 에이크의 초상화가 있으니 한번 살펴보고 가자. 화려한 터번 스타일의 샤프롱을 두르고, 정면을 응시하는 화가의 모습은 꼼꼼한 성격에 자신감에 찬 성공한 남자의 얼굴이다. 초상화 주문을 받기 위한 샘플 같은 작품이다. 작품을 둘러싼 액자도 흥미로운데, 위쪽에는 그리스어로 AAE IXH XAN라고 쓰여 있다. '내가 할 수 있는 만큼'이라는 뜻이다. 얀 반 에이크 작품에 종종 등장하는 작가의 좌우명 같은 것인데, 그저 할 수 있는 한 최선을 다했다는 겸손한 표현처럼 보이지만 실은 그리스도의 모노그램을 흉내내어 할 수 있는 모든 것을 다했다는 의미, 즉 최고의 실력을 뽐냈으니 이보다 더 잘할 수 있는 사람 나와 보라는 뉘앙스

113쪽 에이크, 〈아르놀피니 부부의 초상〉, 1434년, 오크 패널에 유채, 82.2×60cm

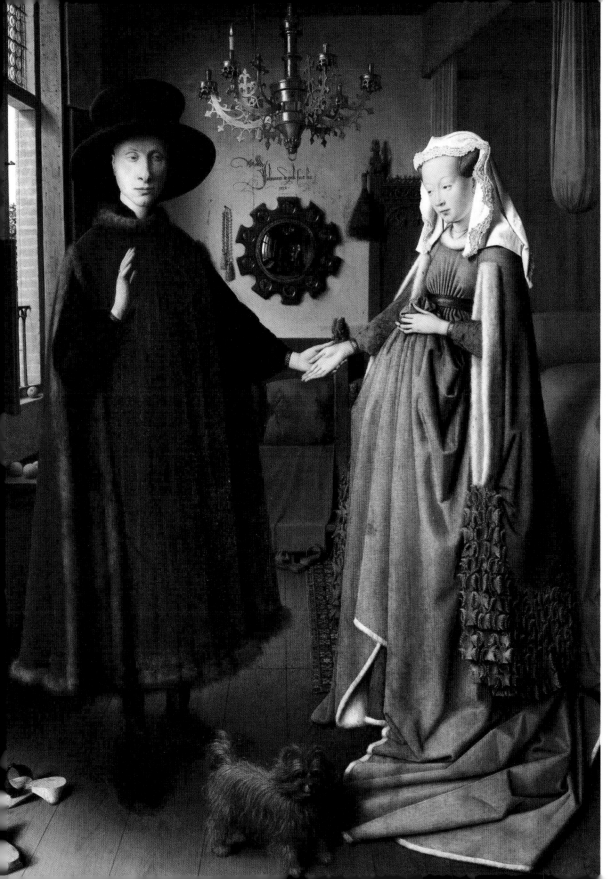

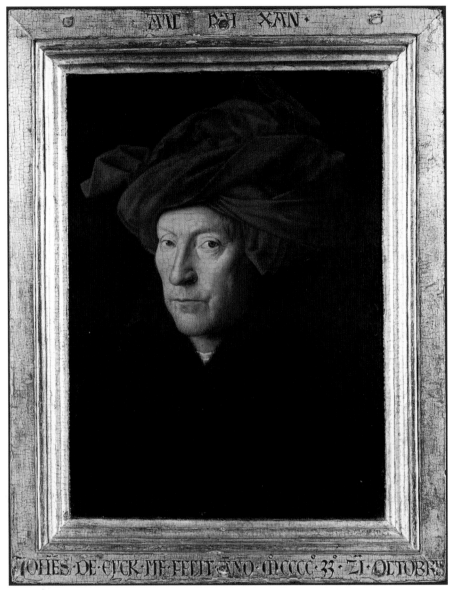

에이크, 〈한 남자의 초상〉, 1433년, 오크 패널에 유채, 26×19cm

〈아르놀피니 부부의 초상〉 부분

를 담고 있다. 얀 반 에이크는 예술가라는 직업이 자리를 잡기 시작할 무렵, 굉장한 자부심을 갖고 있었고 그런 점에서 프라도 미술관편에서 소개한 뒤러와도 공통점이 있다. 작품을 자세히 보면 눈 흰자위의 빨간 실핏줄까지 섬세하게 그려 넣었고, 액자 위의 글씨도 칼로 새긴 듯 정교하지만 알고 보면 '눈속임' 기법으로 그린 그림이다.

그럼 다시 아르놀피니 부부 그림으로 돌아가 보자. 여기에도 작가의 사인이 등장한다. 부부의 사이 뒷벽에 아주 멋진 글씨체로 '얀 반 에이크가 1434년 여기에 있었다'라는 뜻의 라틴어를 써 놓았다. 작품 속에 예술가의 존재를 드러낸 것이다. 이런 당당한 태도와, 거울에 비친 실내를 그린 점은 프라도 미술관편에서 소개한 벨라스케스에게 큰 영향을 미쳤다. 볼록 거울에는 두 인물의 뒷모습과 다른 두 명의 앞모습이 비친 장면이 그려져 있는데 그들이 누구인지 또한 미스터리로 남아 있다.

그럼 이 그림에서 확실한 것은 무엇일까? 다양한 물건들이 무엇의 상징인지 흥미로운 이야기에 빠지기 전에 팩트 체크부터 해 보자. 우선 아르놀피니의 성공과 부를 보여주는 수많은 물질들이 있다. 그들이 입은 옷부터 보자. 남자가 입고 있는 털옷은 아주 값비싸 보인다. 요즘도 모피가 비싼데 당시에는 더했다. 부인의 옷도 아주 고급스러운 원단에 세심히 바느질을 해서 만들어졌을 법하다. 머리에 쓴 레이스는 그야

말로 한 땀 한 땀 손으로 떴을 것이다. 배가 부른 모습이지만 임신을 한 건 아니고 당시 유행하던 옷을 입은 것이라고 한다. 화려한 샹들리에와 침대는 물론, 창가 아래에 놓여진 오렌지조차도 당시 브루게에서는 구하기 어려웠던 부의 상징이다. 이 작품을 당시 가장 명성 있던 작가 얀 반 에이크가 그렸다는 사실 자체가 의뢰자가 부자라는 것을 증명하는 셈이다. 상인 계층이 부를 획득하며 과거의 왕족, 귀족, 성직자처럼 초상화를 의뢰할 수 있는 시대가 열린 시기, 아르놀피니처럼 부를 일군 상인들은 유명 화가에게 의뢰하여 자신들의 초상화를 남기기 시작했다.

둘째로 작품에 드러나는 풍부한 예술적 표현이 있다. 이 작품은 템페라가 아닌 유화로 그려진 초창기 작품으로, 여러 겹의 레이어로 물감을 덧바르며 다양한 빛과 풍부한 색감을 잘 표현했다. 창문에서부터 들어오는 빛은 인물의 얼굴을 타고 공간 속으로 자연스럽게 침투하며, 샹들리에의 금속성, 나뭇결, 유리의 반짝임, 모피의 결, 옷감의 부드러움, 개의 털 등 모든 사물 위를 흐르고 있다. 그림을 자세히 보는 것만으로도 그것들을 마치 손으로 만지는 듯한 착각이 들 정도로 촉각적이다. 그림이 작기 때문에 미술관에 가서 보아도 육안으로 이런 섬세한 부분을 확인하긴 쉽지 않을 것이다. 내셔널 갤러리 홈페이지를 방문하면 확대된 세부를 잘 볼 수 있다. 거울을 둘러싼 액자에도 예수님의 삶을 담은 그림이 세세하게 그려져 있다. 반면 섬세한 세부 묘사에 비해 인물의 인체 비례나 공간감은 조금 어색한데, 균형과 조화를 중시한 이탈리아 르네상스 미술과 달리 디테일을 중요하게 여긴 북구 르네상스의 특징이다.

여기서 퀴즈 하나! 이런 작품을 사실주의라고 할까, 상징주의라고 할까? 만져질 듯 사실적으로 묘사했다는 점에서는 사실주의이고, 각각의 사물이나 표현이 어떤 의미를 드러내기 위한 표식이라고 본다면 상징주의라 할 수 있다. 즉, 정답은 둘 모두다. 이제 화가들은 종교 예술의 상징성으로부터 벗어나 점차 세속의 세계로 나아가고 있는 것이다.

해바라기
Sunflowers

남쪽의 태양빛을 찾아 아를로 내려온 고흐, 그는 노란 집에 예술가의 유토피아를 건설할 계획을 세웠고 고갱이 이에 응답하며 곧 내려올 거라는 소식에 너무 기뻐 집의 벽면을 빛으로 가득 채울 생각을 하게 된다. 노란 해바라기 그림은 집 안에 태양빛을 가득 들이기 딱 좋은 소재다. 해바라기는 태양을 향해 빙글 돌며 고개의 방향을 바꾸는 꽃이라 말 그대로 '해바라기'이고, 영어로도 태양(sun)의 꽃(flower)이라 부른다. 즉, 해바라기 작품은 우정의 상징이고, 동료 화가 고갱을 생각하며 그린 작품이다. (이 책의 반 고흐 미술관편에 소개한 〈노란 집〉 설명을 참고하면 좋다.)

고흐 이전에 그 어떤 화가가 이토록 해바라기를 그렸을까? 네덜란드는 정물화로 유명한 전통을 가지고 있는데 그 어떤 그림에도 해바라기는 잘 등장하지 않는다. 그저 길가에 핀 흔한 꽃, 너무 커서 이상하다고 생각했을 수도 있을 해바라기를 아끼고 사랑한 건 그 안에서 예술밖에 모르는 자신의 모습을 본 고흐의 개성이다. 그러나 햇살의 따사로움이 지나치면 화상을 입히기도 하는 것처럼 고흐의 삶도 어려움이 뒤따랐다. 생계의 유지를 위한 최소한의 경제적 활동을 하기 힘들었기에 동생 테오에게 의지해야 했고, 기다렸던 고갱이 아를에 도착한 후 예술에 대한 논쟁으로 결국 두 달 만에 파국에 이르게 된다.

고흐 하면 해바라기가 생각나는 또 다른 이유는 유난히 많이 그렸기 때문이다. 그가 그린 해바라기 작품은 모두 12점에 달하는 것으로 알려져 있는데 이 작품과 같

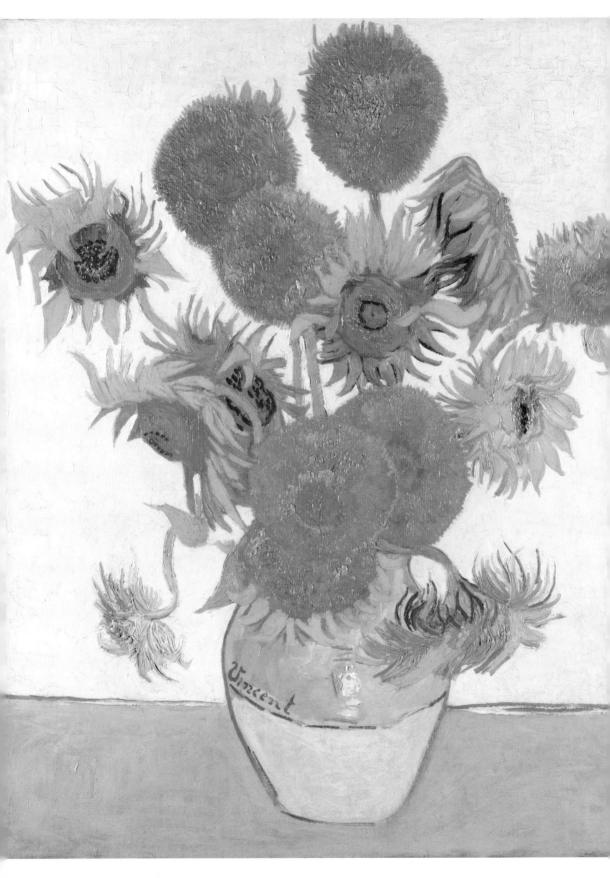

은 시리즈의 꽃병에 꽂힌 해바라기 작품은 모두 7점이다. 손실된 작품 두 점을 제외하고 5점이 각각 여러 미술관에 흩어져 있다. 1888년 여름, 고갱의 방문을 기다리며 그린 두 작품 중 가장 먼저 그린 파란 배경 작품은 뮌헨 노이에피나코테크 미술관에, 두 번째로 그린 노란 배경이 바로 내셔널 갤러리에 있는 이 작품이다. 고갱과 헤어지고 난 후 1889년 1월 다시 그린 작품 중 파란 배경은 필라델피아 미술관에, 노란 배경의 두 점은 각각 암스테르담 반 고흐 미술관과 도쿄 솜포재팬 미술관에 소장되어 있다.

도대체 어떤 작품이 진품인지 많이 헷갈릴 텐데 고흐가 그린 것이니 모두 진품이다. 특히 앞서 그린 작품을 그대로 복사하기보다는 매 작품마다 조금씩 다르게 그리면서 변화와 발전을 꾀했다. 작품은 팔리지 않았지만 팔릴 때를 대비해서, 자신이 하나 소장하고, 동생 테오에게도 주어야 하니 고흐는 관심 있는 소재는 반복적으로 다시 그렸다. 특히 해바라기 작품은 중앙에 룰랭 부인의 초상화를 두고 좌우로 해바라기를 두는 삼부작 형태의 전시회를 생각했는데, 왼쪽은 노란색, 중앙의 룰랭 부인의 초상은 초록색, 그리고 오른쪽은 노란 해바라기에 파란 배경이 있는 작품이 되는 형태를 생각했기에 항상 노란 배경과 파란 배경의 두 가지 버전을 함께 그렸다.

파란 배경에 그린 작품은 노란색과 대비를 이루며 강렬한 이미지를 만들어 내고, 이 작품처럼 노란 배경에 그린 작품은 마치 노란빛의 심포니처럼 미세한 색의 변화를 통해 화음을 만들어 내고 있다. 작품을 잘 감상해 보자. 해바라기의 짙은 노란색과, 배경의 레몬빛 노란색 사이에는 확연한 차이가 있다. 이런 걸 보면 고흐가 참으로 색채를 다양하게 활용하길 좋아했구나 하는 생각이 든다. 또 물감을 두껍게 칠해서 마치 조각처럼 보이게 만들었는데, 물감을 팔레트에서 섞어 바르지 않고 물감 튜브에서 바로 짜서 바르기도 했다고 한다. 그 때문에 제작한 지 100년이 넘은 작품들은 두꺼운 물감 덩어리가 화면에서 떨어지기도 해서, 해바라기 작품들을 옮기고 모

118쪽 고흐, 〈해바라기〉, 1888년, 캔버스에 유채, 92.1×73cm

고흐, 〈해바라기〉, 1888년, 캔버스에 유채,
92×73cm, 노이에피나코테크 미술관

고흐, 〈해바라기〉, 1889년, 캔버스에 유채,
92.4×71.1cm, 필라델피아 미술관

고흐, 〈해바라기〉, 1889년, 캔버스에 유채,
95×73cm, 반 고흐 미술관

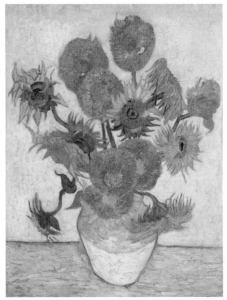

고흐, 〈해바라기〉, 1889년, 캔버스에 유채,
100×76cm, 도쿄 솜포 재팬 미술관

전시 구상이 담긴 고흐의 기록

고흐, 〈롤랭 부인의 초상〉,
1889년, 캔버스에 유채,
92.7×73.7cm,
메트로폴리탄 미술관

아서 전시하는 일은 아주 드문 이벤트가 되었다. 2020년 개최 예정이던 도쿄 올림픽을 기념하여 내셔널 갤러리의 해바라기를 도쿄로 보내, 도쿄 솜포 재팬 미술관의 작품과 함께 전시하려고 했지만 코로나19로 인해 안타깝게도 취소되었다.

우정의 징표로 그린 해바라기 그림, 고갱은 이를 꽤나 좋아했는지 고흐와 싸우고 아를을 떠난 후 편지를 보내 작품을 선물로 달라고 부탁한다. 아를에 머무는 동안 고갱도 고흐가 해바라기 그림을 얼마나 열심히 그렸는지 잘 알고 있었을 것이다. 해바라기 작업에 몰두한 고흐를 그렸을 정도였으니 말이다. 그런데 고갱의 그림을 보자.

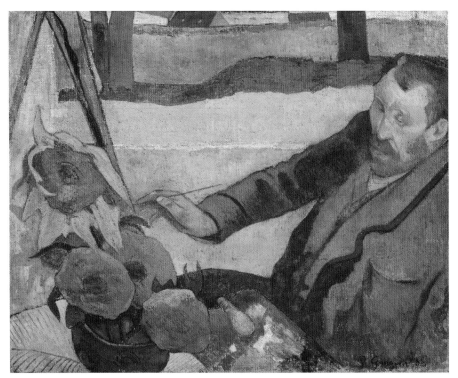

고갱, 〈해바라기를 그리는 고흐〉, 1888년, 캔버스에 유채, 73×91cm, 반 고흐 미술관

이게 웬일일까? 약간 내려다보는 각도에 고흐는 꼬챙이처럼 가는 붓을 든 신출내기처럼 그려졌다. 게다가 화병에 가려 고흐가 그린 그림은 보이지 않는다. 즉, 고갱이 그린 해바라기가 고흐가 그린 해바라기 그림을 덮어 버린 것이다. 서로 은근한 경쟁을 한 걸까? 고갱이 자신을 업신여긴다고 생각한 고흐는 해바라기 그림이 여러 점 있었지만, 고갱에게는 한 점도 주지 않았다.

비너스와 마르스

Venus and Mars

이 작품은 크기가 아주 독특하다. 아마도 가로로 긴 어떤 공간에 맞춰 그린 작품일 것이다. 사람들은 이 작품이 베스푸치 가문의 결혼 선물로 제작된 것이며, 침대 헤드 등 가구의 일부로 쓰였을 것이라고 추측한다. 화면 오른쪽 남자의 얼굴 주변을 보면 벌떼가 날아다니는 것을 볼 수 있는데 이탈리아어로 말벌을 의미하는 '베스파'가 주문자 가문의 이름과 비슷하기 때문이다. 그림 속에 컬렉터 가문을 은유적으로 새겨 놓는 전통적인 방식이다.

　그림 작품 속 주인공이 누구인지 한번 살펴보자. 한 쌍의 남녀가 서로 마주 보는 구도로 반대 방향으로 누워 있는데 이들은 서로 사랑하는 사이다. 남자는 사랑을 나눈 후 깊은 잠에 빠졌고 여자는 매력적인 모습으로 우아하게 앉아 있다. 이 인물들은 작품의 제목처럼 '비너스'와 '마르스'다. 특히나 이 남자가 마르스라는 것은 뒤편의 어린아이들이 가지고 노는 창과 투구로도 알 수 있다. 마르스는 전쟁의 신이고 그리스 이름으로는 아레나다. 아름다운 여인은 미와 사랑의 여신 비너스이며 그리스 이름으로는 아프로디테다. 즉 이 작품은 아름다움과 용맹함을 나타내는 것으로 신혼부부에게 선물하기 좋은 주제다.

　그런데 신화 속으로 조금 깊이 들어가 보면 깜짝 놀랄 비밀이 숨겨져 있다. 사실 비너스는 헤파이스토스라는 남편이 있었다. 그는 마르스의 형님이기도 하다. 신 중의 신 제우스와 헤라가 낳은 첫째 아기 헤파이스토스는 태어나자마자 못생겼다는 이유

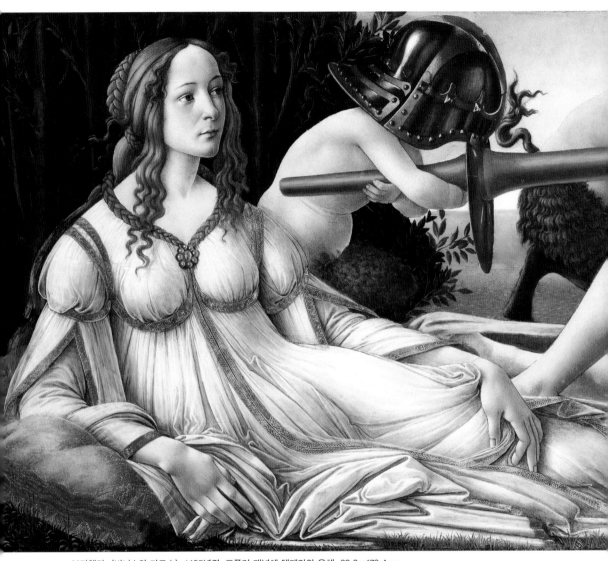

보티첼리, 〈비너스와 마르스〉, 1485년경, 포플러 패널에 템페라와 유채, 69.2×173.4cm

로 헤라에게 버려져 하늘에서 떨어지면서 절름발이가 되었고, 대장장이로 평생을 살아간다. 그 사이 제우스는 다른 여자들 사이에 여러 아이들을 낳게 되고, 이를 부러워한 헤라가 결심을 하고 낳은 둘째 아이가 바로 마르스다. 그는 첫째와 달리 잘생겼고 용맹했다. 그런데 어느 날 신들의 궁전 올림푸스에 비너스가 나타나게 된다. 눈부시게 아름다운 비너스와 모두 결혼하고 싶어 하는데, 제우스는 못생겼다는 이유로 버림받고 고생한 헤파이스토스에게 마치 보상이라도 하듯 비너스라는 아름다운 짝을 지어 준다. '미녀와 야수'의 원조라고나 할까. 그러나 아름다운 비너스는 결국 헤파이스토스가 아닌 잘생기고 늠름한 마르스를 선택했다고 한다.

공식적인 부부가 아닌 커플 그림을 신혼부부에게 선물할 수 있게 된 배경을 살펴보자. 작품이 그려진 르네상스 시대에는 피렌체를 중심으로 메디치 가문의 비호 아래 신플라톤주의라는 학문이 성행하게 된다. 플라톤 철학의 핵심은 '이데아'다. 우리가 살고 있는 현실은 이데아의 반영일 뿐이므로 모든 것은 저 높은 곳의 이상향 이데아를 지향한다. 그리스 철학의 '이데아'는 기독교의 유일신 사상과 일맥상통하는 것이기도 했다. 흔히 우리가 되고자 하는 사람, 존경하는 위인을 보면 본받으라고 말하는 것과 비슷하다. 그 사람을 바라보고, 흉내를 내고, 그 사람이라면 어떻게 했을까 생각해 보고 행동까지 그대로 닮도록 노력하는 것 말이다. 이데아도 마찬가지다. 르네상스 시대의 학자들은 아름답고 멋진 것을 바라보는 것이 신성하고 정신적인 이데아의 영역에 도달하는 길을 열어 준다고 생각했다. 그렇다면, 아름다움의 대명사 비너스가 딱이다! 이제 비너스는 지상의 아름다움을 이데아로 연결시키는 존재로, 그리스 로마 신화의 정신을 기독교의 사상과 연결시키는 고리가 되었다. 또한 플라톤은 스승 소크라테스의 이야기를 통해 에로스를 비너스가 마르스와 낳은 아들이라고 보는 설 대신에, 아무것도 없던 곳에서 무언가를 생산케 하는 에너지 혹은 부족한 점을 채워 더 나은 존재가 되려는 의지, 좋고 아름다운 것을 사랑하는 마음으로 다양

하게 해석했다. 철학(philosophy)도 바로 여기서 나왔는데, 그건 지혜(Sophia)를 사랑한다(philia)라는 뜻이다. 사랑에 대한 개념은 점점 넓어졌고 당시의 기독교 사상과 결합하며 '세상의 모든 다툼을 감싸 안고 용서하는 사랑'으로 승격되었다.

비너스의 방탕한 품행을 소개한 그리스 로마 신화의 자세한 줄거리는 점차 잊혀졌다. 아름다움과 사랑의 신이라는 점이 부각되면서 나아가 성모 마리아에 비견할 수준으로 신분도 상승했다. 비너스를 주제로 한 다양한 그림과 조각이 탄생한 이유다. 이 책에서도 비너스와 에로스의 이야기가 가장 많이 등장하고 있다.

디오니소스와 아리아드네
Bacchus and Ariadne

옛 고대 그리스 크레타섬의 미노스 왕국에는 비밀이 하나 있었다. 바로 왕비 파시파에가 소를 사랑하여 반인반수의 괴물 미노타우로스를 낳았다는 것이었다. 왕은 그 사실이 창피해서 뛰어난 기술자 다이달로스에게 한번 들어가면 절대 빠져나올 수 없는 미궁을 만들라고 시켜 그 속에 미노타우로스를 가둔다. 미노타우로스는 사람을 잡아먹는 괴물이었기에, 이웃의 작은 나라 아테네로부터 매년 젊은 남녀 각 7명을 제물로 받아 넣어 주었다. 아테네의 왕자 테세우스는 더 이상 그 나라의 젊은이들이 희생당하는 것을 볼 수 없어 괴물을 잡겠다는 심정으로 자원했다. 미노스 왕국의 공주 아리아드네는 용감하고 잘생긴 테세우스 왕자를 보고 한눈에 반하게 된다. 공주는 문설주에 실을 묶은 후 잘 잡고 들어가라고 힌트를 준다. 덕분에 테세우스는 미노타우로스를 처치하고, 실로 연결된 길을 되돌아 나와 무사히 미궁을 탈출했다. 고국을 배신한 공주 아리아드네는 테세우스와 함께 그의 고향 아테네로 떠났다. 먼 길을 가다 낙소스섬에 잠시 머물렀을 때, 테세우스는 잠든 그녀를 두고 떠나 버린다.

왜 아리아드네를 버렸을까? 고국으로 되돌아갈 수도 없는, 테세우스를 쫓아갈 배도 없는 낯선 섬에 홀로 남은 그녀의 심정은 어떨까? '그 둘은 결혼하여 행복하게 잘 살았답니다'라는 마무리를 기대하던 독자들에게 나타난 의외의 반전은 무수한 호기심과 상상력을 펼치게 만든다. 오스트리아의 작곡가 슈트라우스는 이 내용을 주제로 '낙소스섬의 아리아드네'(1916)라는 오페라를 만들었다. 아리아드네가 남자들이

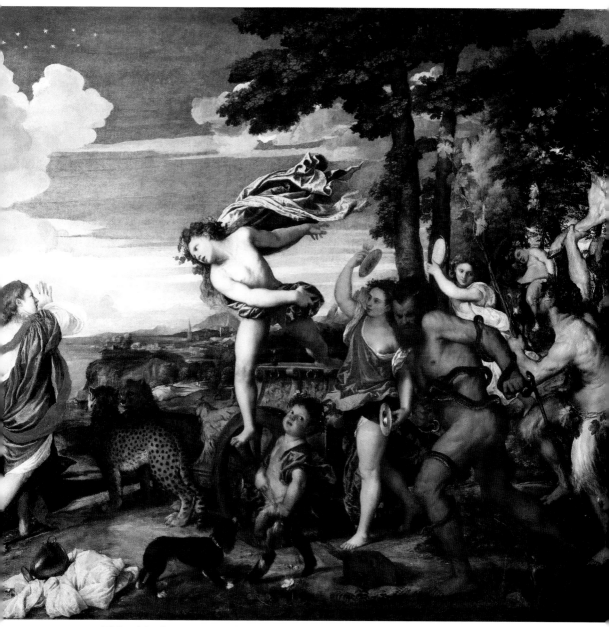

티치아노, 〈디오니소스와 아리아드네〉, 1520-23년, 캔버스에 유채, 176.5×191cm

사선을 경계로 주연과 조연들처럼 나뉘는 구성

란 사랑을 나눈 후 배신을 하고 만다며 슬픈 노래를 부르자, 극 중 여주인공인 소프라노는 한 사랑이 떠나가면 또 다른 사랑이 나와 그 자리를 내신하는 법이라며, 새 남자를 찾아 인생을 즐기라고 말한다. 한편, 낙소스섬의 주인 디오니소스(바쿠스)는 술을 먹여 돼지로 변신시키는 마녀 키르케로부터 간신

히 도망쳐 나왔다. 디오니소스는 자신의 섬에 나타난 낯선 여자를 키르케와 같은 요괴인가 의심하고, 아리아드네는 그가 섬의 주인인 줄도 모르고 자신을 데리러 온 저승사자라고 생각한다. 절망 속에 빠진 아리아드네는 죽어도 좋다는 심정으로 자신을 어서 데려가라며 디오니소스에게 몸을 던지는데, 디오니소스는 그녀의 아름다운 모습에 반하게 된다. 아무도 예상치 못했던 순간, 둘은 키스를 나누며 운명적인 새로운 사랑을 꽃피운다. 어떻게 이 섬에 오게 된 것인지 과거의 자초지종을 설명하고 이해할 것도 없었다. 사랑은 이처럼 급작스럽게 찾아오는 건 아닐까? 한평생 신화를 연구한 조지프 캠벨은 '우리가 계획한 삶을 기꺼이 버릴 수 있을 때, 우리를 기다리는 삶을 맞이할 수가 있다'고 말했다. 아리아드네와 디오니소스의 신화가 우리에게 주는 교훈은 이런 것이라는 생각이 든다.

여러 화가들이 이 주제를 그림으로 남겼다. 테세우스가 떠나는 것도 모르고 잠에 빠진 모습, 실의에 빠져 눈물을 흘리는 모습 등 아리아드네의 심정을 다양하게 표현했다. 티치아노는 멀어져 가는 배를 향해 서서 손을 내젓고 있는 아리아드네를 황급히 일어서다 옷자락이 흘러내려 본의 아니게 왼쪽 어깨를 드러낸 아름다운 여인으

로 그려 넣었다. 한편 마치 슈퍼맨처럼 빨간 망토를 매고 낙소스섬에 막 착지한 디오니소스는 그녀의 아름다움에 놀라는 표정이다. 그 둘 사이에는 디오니소스의 상징인 표범이 새끼 두 마리로 나타나 있는데, 둘 사이의 동물적이고 야생적인 사랑이 예쁜 아기들로 꽃피운다는 것을 암시하는 건 아닐까? 사실 이는 작품을 의뢰한 알폰소 데스테 공작이 소유한 동물원에 아시아에서 온 표범이 있다는 걸 표현한 것이었다고 한다. 화면 오른쪽으로는 남들 눈치를 보지 않고 자기 본능에 충실한 삶을 사는 디오니소스의 스승 실레노스와 탬버린을 흔들며 디오니소스를 추종하는 마이나스 여인들이 함께 등장하고 있다. 화면을 왼쪽 하단에서 오른쪽 상단으로 사선으로 잘라보면, 왼쪽 삼각형 속에는 주인공 아리아드네와 디오니소스가, 오른쪽 삼각형에는 조연들이 출연하는 마치 한 편의 오페라와도 같다. 이 글에선 슈트라우스의 오페라 설명을 먼저 했지만 사실 이 그림이 먼저 그려졌으니 슈트라우스가 이 작품에서 많은 영감을 받아 곡을 만들지 않았을까 싶다.

파올로 우첼로(1397-1475)

산 로마노 전투
Battle of San Romano

이 작품은 1432년에 일어난 실제 전투를 그린 것으로, 과거가 아닌 당대의 역사를 다룬 첫 번째 작품이다. 산 로마노는 이탈리아 피사의 작은 마을로 바다로 연결되는 중요한 길목이다. 강대국 피렌체에 대항하여 시에나, 밀라노, 루카 등 주변의 소공국들이 연합하여 싸웠지만 피렌체의 승리로 끝나게 된다. 이 작품이 중요한 또 다른 이유는 중세에서 르네상스로 넘어가는 시기 원근법을 보여주기 때문이다. 힌트는 바닥의 창이다. 전쟁 중에 떨어진 창이라기보다는 가로세로 방향으로 각도에 맞춰 나란히 정열시켜 놓은 모양새인데, 왼쪽 바닥에는 사람이 엎드려 있는 모습도 보인다. 이 각각의 요소들을 선으로 연결시키면 중앙의 소실점으로 모이게 된다. 아직 기법이 충분히 무르익지 않아 어색하고 엎드린 인물은 다른 인물들에 비해 너무 작게 그려졌지만 과학 및 수학적 발전이 그림에도 적용되었음을 보여준다.

특히 이 작품을 그린 파올로 우첼로는 기베르티의 제자로 피렌체 세례당 청동문 제작에도 참여하였으며, 당시 원근법의 시작을 열고 요절한 마사초(1401-28)의 기법을 발전시켜 평면 위에 입체적인 풍경을 옮겨 넣으려고 했다. 또한 조각가 도나텔로의 절친이었는데, 그는 피렌체의 돔을 완성시켰을 뿐 아니라 원근법을 개발한 예술가 브루넬레스키의 친구이기도 했다. 우첼로는 이들로부터 다양한 지식을 얻었고 당대의 건축, 수학, 조각 기술을 총망라하여 평면 위에 입체감을 표현하려고 했다.

중앙에 백마를 탄 인물이 피렌체의 장수 니콜로 다 톨렌티노인데 그는 두려움을

모르는 사람이라 투구 대신, 신분의 상징인 멋진 샤프롱을 쓰고 있다. 육각형 모양으로 그린 건 작가가 연구한 원근법을 드러내기 위한 것이다. 그러나 원근법만 너무 탐구하다 보니 전쟁 장면인데 모든 인물들이 슬로우 모션으로 움직이는 듯 긴장감이 떨어지고 말았다. 말의 장식 곳곳은 화려하게 금으로

〈산 로마노 전투〉 부분

장식되어 있다. 청동 갑옷을 입은 인물들은 지금은 회색으로 보이지만 제작 당시에는 은을 섞어 그려 반짝거렸다고 하니 얼마나 화려한 그림이었을지 짐작이 된다. 작품을 자세히 살펴보면 장수들의 의상과 투구가 화려하고 섬세하게 묘사되어서 아주 많은 공을 들인 작품임을 알 수 있다.

　이 작품은 전쟁이 끝난 후 큰 공을 세운 피렌체의 바르톨리니 살림베니 가문이 주문한 작품으로 총 3점으로 구성된 삼면화다. 각 작품이 가로 320센티미터, 세로 182센티미터에 가까운 대작이라는 점에서 아마도 세 개의 벽에 각각, 또한 작품의 구도로 보면 약간 높은 위치에 걸렸을 것이다. 로렌초 드 메디치는 이 작품을 너무 마음에 들어 해 한 점을 구매하였고, 이어 다른 두 점을 강제로 빼앗아 자신의 궁전에 걸었다. 1492년 그가 사망했을 때 이 작품은 그의 소장 목록에 포함되었고 정원이 내려다보이는 가장 큰 방에 걸려 있었다고 한다. 지금 이 작품들은 세계 곳곳의 미술관에 나뉘어 소장되어 있다. 내셔널 갤러리의 작품은 새벽의 전쟁이 시작되었을 때를, 우피치 미술관의 작품은 한낮의 전투가 한참 무르익은 시기, 그리고 루브르 박물관 소장품은 승리를 맞이한 저녁을 표현했다.

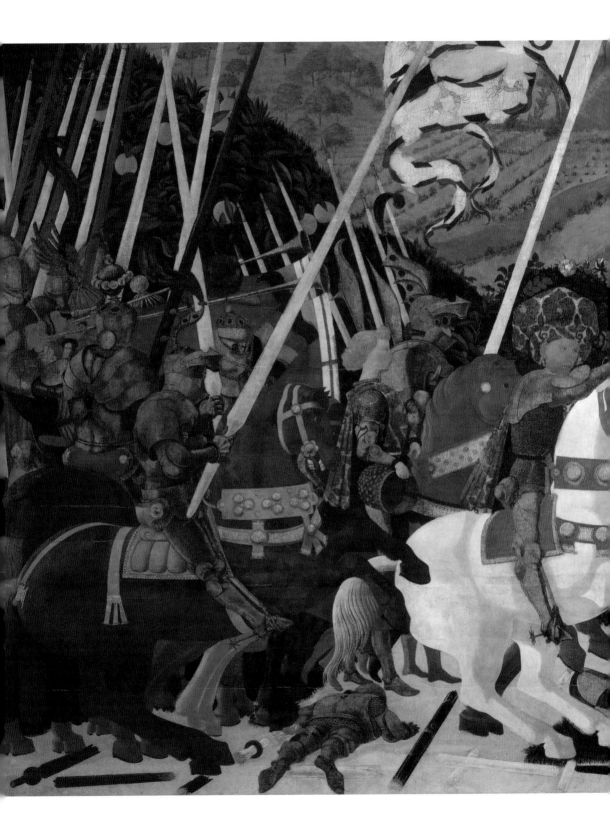

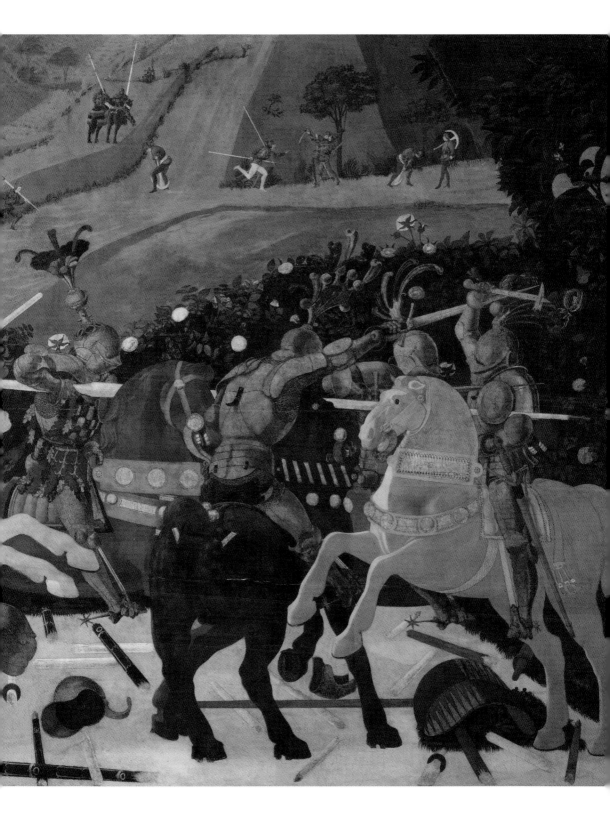

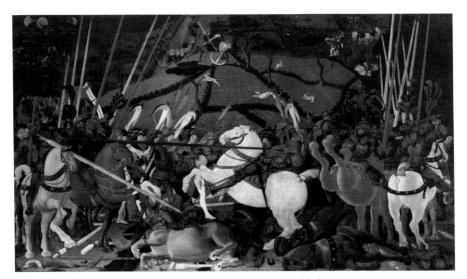

우첼로, 〈산 로마노 전투: 베르나르디노 델라 차르다에 대한 승리〉, 우피치 미술관

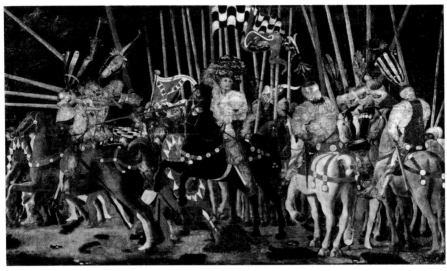

우첼로, 〈산 로마노 전투: 미켈레토 다 코티뇰라의 반격〉, 루브르 박물관

피에로 델라 프란체스카(1420?-1492)

예수 세례
The Baptism of Christ

서양의 주요 미술관을 간다면 본인의 종교와 상관없이 성경과 그리스 로마 신화를 한 번 알아보고 가길 권하고 싶다. 이 작품에서처럼 대부분의 그림들이 성경의 내용을 담고 있기에 그렇다. 이 장면은 예수님께서 요한에게 세례를 받는 모습을 그린 것이다. 요한은 낙타털 옷을 입고 광야를 떠돌다 깨달음을 얻은 후 요단강에서 사람들에게 세례를 주게 되는데, 그때 예수님을 만나게 된다. 예수님이 오셨으니 그가 요한에게 세례를 내리는 것이 맞겠지만, 겸손한 예수님은 요한이 다른 사람들에게 했던 것처럼 자신도 세례를 받겠다고 하셨다. 레오나르도 다빈치나 라파엘로의 성모자상에서 아기 예수와 함께 있는 다른 갓난아기가 바로 요한인데, 역시나 낙타털 옷을 입고 있다. 이 책에서 그 부분도 함께 읽어 보자.

가운데 두 손을 모으고 선 예수님, 오른편에 선 요한, 요한 뒤에는 다음으로 세례를 받으려고 준비하며 옷을 벗는 사람이 있다. 그런데 그 주변의 사람들이 참 재미있다. 옷을 벗는 사람들 뒤편으로 특이한 옷을 입은 사람들이 작게 그려져 있는데 비잔틴 스타일의 의상이다. 또한 예수님의 왼쪽으로는 고대 그리스 스타일의 의상을 입은 천사들이 있다. 그런데 천사들이 예수님의 침례를 축하하기는커녕 자기들끼리 똘똘 뭉쳐 손을 잡고 있다. 당시의 종교적 갈등을 표현한 것이다. 로마 제국이 멸망하고 동서로 분열한 뒤 서로마는 로마를 중심으로 가톨릭으로, 동로마는 콘스탄티노플을 중심으로 비잔틴 제국을 형성했다. 이 그림이 그려지던 시기에는 점점 멀어져 가

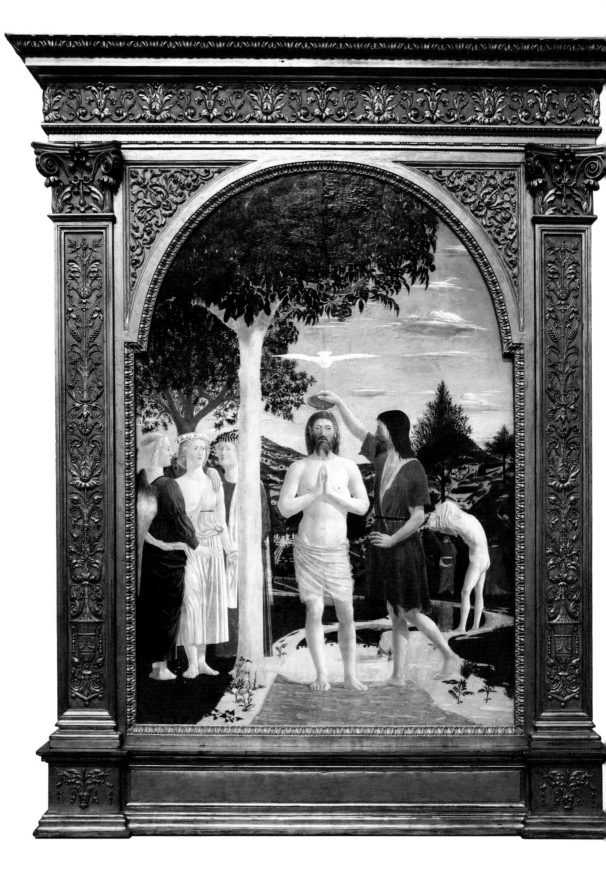

는 양 종교를 화합하려는 피렌체 공의회와 같은 움직임이 활발했다. 그림 속 좌측의 천사들은 로마 가톨릭을, 오른쪽의 비잔틴 의상을 입은 인물들은 동로마를 나타내며, 중앙의 예수님이 균형과 화해를 안내하고 있다.

그런데 피에로 델라 프란체스카 자신이야말로 균형과 비례의 화신이다. 조화로운 화면을 보자. 화면 중앙의 예수님과 뒤편 산의 능선이 십자가 구도를 만든다. 예수님 머리 위의 비둘기로부터 오른쪽으로는 요한의 머리를 거쳐 옷을 벗는 남자의 등허리로 사선이 만들어진다. 왼쪽으로는 나뭇가지를 거쳐 천사의 머리로 또 다른 선이 이어져 삼각형 구도를 만든다. 기하학과 수학에 능통해 관련 논문을 세 편이나 남겼다는 작가의 기량을 알 수 있다.

이 작품은 화가의 고향인 이탈리아 투스카니의 산세폴크로 지역에 세례 요한을 위해 지어진 작은 성당에 그려진 작품이다. 그림의 윗부분이 반원형으로 된 것도 그 때문이다. 미술관에서 이 작품을 볼 때 제단의 화려한 액자도 눈여겨 보길 추천한다. 화가는 이 마을에서 나고 자라 잠시 피렌체와 우르비노 등 이탈리아의 주요 도시를 다녀오기도 했지만, 이곳에서 평생을 보냈다. 그래서 작품 속에는 고향에 대한 사랑을 담아 예수 세례의 순간이 먼 과거의 일이 아니라 바로 산세폴크로에서 일어난 일인 것처럼 그렸다. 예수님 옆의 커다란 나무는 성인들이 호두나무 아래에서 쉬어 가다 마을이 생겼다는 지역 신화를 담은 것이고, 나무와 예수님 사이 작은 틈새로 마을 풍경이 펼쳐져 있다. 이 작품은 1861년 성당에 있던 것을 영국이 구매하면서 그 이후로 내셔널 갤러리가 소장하게 되었는데 차분한 수직 수평의 구도와 아름다운 색채는 현대 화가 데이비드 호크니에게도 큰 영향을 미쳤다. 서울시립미술관 전시회에서 선보였던 호크니 부모님의 초상화가 바로 그것이다.

작가의 고향 산세폴크로에는 피에로 델라 프란체스카의 역작이라 할 만한 예수님의 부활을 그린 작품이 남아 있다. 2차 세계대전 때 한 영국 장교가 이 마을을 폭파

138쪽 프란체스카, 〈예수 세례〉, 1437년 이후, 포플러 패널에 에그 템페라, 167×116cm

프란체스카, 〈예수 부활〉, 1463-65년경, 프레스코 벽화, 225×200cm, 산세폴크로 시립미술관

시키라는 명령을 받았지만 이 마을에 중요한 그림이 있다는 내용을 읽은 기억이 나서 폭파를 멈춘 덕분이다. 만약 프란체스카의 작품이 이 마을에 없었더라면, 『멋진 신세계』 등의 훌륭한 글을 쓴 영국 소설가 올더스 헉슬리가 이 작품에 대해 쓰지 않았더라면, 영국 장교가 그 책을 읽지 않았더라면? 마을이 폭파되면서 많은 생명을 잃었을 테고, 훌륭한 문화유산도 함께 영영 사라졌을지 모른다.

비너스의 단장
The Toilet of Venus

이 작품은 관객이 그림을 찢어버린 사건으로 아주 유명하다. 1914년, 메리 리처드슨이라는 여자가 미술관에 들어가 칼로 〈비너스의 단장〉을 난도질했다. 여성의 참정권을 주장한 에멀린 팽크허스트가 구속될 위기에 처하자, 그에 대한 저항의 의미로 작품을 손상시킨 것이었다.

여성의 참정권을 주장하는 사건인데 여성을 그린 작품을 훼손시켰다니 좀 이상하지 않은가? 그렇다면 이 그림이 누구를 위해 그려졌을까를 한번 생각해 보자. 이 작품은 여성 관객보다는 이성의 벗은 몸을 궁금해하는 남성 관객을 위해 그려졌다. 즉, 이 시기에는 남성들이 작품의 감상자이자 곧 구매자였던 것이다. 20세기에 들어서야 여성에게 참정권이 주어졌듯이 여성들에게는 작품을 구매할 수 있도록 돈을 벌 기회도 늦게 주어졌고, 그림을 감상할 기회도 적었다. 그러다 보니 작품의 의뢰자인 남성의 구미에 맞는 작품이 많이 그려졌다. 1970년대 여성해방운동이 일어날 때 '게릴라 걸즈'라는 여성 예술가 그룹은, 메트로폴리탄 미술관에 걸린 대부분의 작품이 여성의 누드인데 반해 여성 화가들은 보기 드물다는 걸 지적하면서 루브르 박물관에 있는 앵그르의 작품 〈그랑 오달리스크〉를 패러디했다. 오달리스크는 옛날 터키 왕궁의 궁녀들을 말하는 것인데, 이런 이슬람 국가에서는 오늘날까지도 여성들이 눈만 내놓고 모든 것을 가리고 다니니 더욱 그녀들의 모습이 궁금했을 터다. 일부러 남성들의 호기심을 자극하는 제목을 달았고, 머리에는 터키식 장식을 해 놓았다. 메리

142-143쪽 벨라스케스, 〈비너스의 단장〉, 1644년, 캔버스에 유채, 122.5×177cm

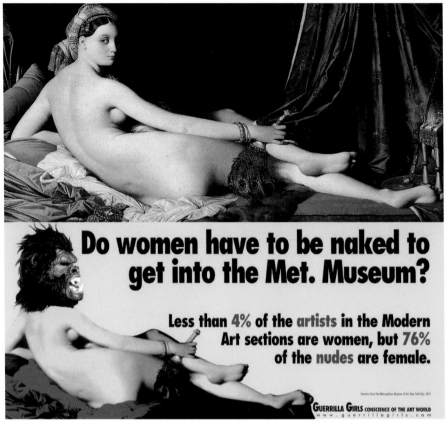

〈그랑 오달리스크〉(위)를 패러디한 게릴라 걸즈의 포스터(아래) © Guerrilla Girls

리처드슨은 정의로운 여성성을 파괴하는 정부에 대한 격렬한 항의로서 작품을 훼손했다고 말했다.

　반면 고대 그리스 로마 시대의 조각은 반대로 남성의 몸매를 드러낸 조각이 많다. 올림픽 경기에서 우승한 위대한 선수들의 몸이다. 고대 그리스에서 남성들의 벗은 몸은 영웅적인 것과 동일시되고, 매년 체육관에서 파르테논 신전까지 벌거벗고 뛰는 축제에서 뚱뚱하거나 늦게 뛰는 사람들은 관객들로부터 야유를 받기도 했다고 한다. 체육관(gymnasium)이라는 단어는 사실 알몸을 뜻하는 그리스어 김노스(gymnos)에서

유래했다. 고대 그리스를 모범으로 삼은 독일에서 학교를 세우며 체육을 정규 교육 과목으로 채택하여 이 이름을 쓰는 바람에 학교라는 의미도 가지게 되었다. 미술에서는 이렇게 아름다움과 위대함을 표현하기 위한 방편으로서 벗은 몸을 그린 걸 '누드(nude)'라고 하고, 그냥 알몸인 건 '나체(naked)'라고 구분했다. 예술과 외설의 차이랄까? 그러나 이 구분이 명확한 건 아니다.

그럼 벨라스케스의 작품은 누드일까, 나체일까? 사실 벨라스케스는 좀 억울할 수도 있다. 원래 여성의 벗은 몸을 많이 그린 작가가 아니기 때문이다. 스페인은 엄격한 규율을 적용하며 모든 작품을 종교재판소에서 검열해서 누드화가 별로 없다. 고야의 〈벌거벗은 마하〉가 스캔들을 일으킨 것도 그 때문이다. 벨라스케스도 이탈리아에 연수 간 길에 어쩌다 한번 누드화를 그린 거라, '더 야한 그림도 많은데 왜 하필 내 그림에!'라고 생각했을지도 모른다.

하지만 요즘 말로 '숨막히는 뒤태'에, 거울에는 얼굴이 흐릿하게 보이니 궁금해서 계속 보게 된다. 옆에 날개 달린 아기 에로스가 있으니 제목처럼 비너스겠지만 당시의 누드화와 다른 점이 있다. 배경에 아무것도 없고 하다못해 장신구 하나 없다. 그림에서 에로스를 지워 버린다면 방 안에 누워 있는 요즘 여자처럼 보일 정도다. 바로 그 점이 남자들을 끌어들이는 요소가 되지 않았을까? 신화 속의 감히 범접할 수 없는 여신 혹은 먼 과거의 어느 귀족 부인이 아니라, 만져보고 싶은 현실 속의 어떤 여성으로 보이기 때문이다.

그림을 찢은 메리 리처드슨은 투옥되었다. 그러나 이런 노력 덕분에 영국에서는 1918년 30세 이상의 여성이 투표를 할 수 있게 되었고, 1928년 팽크허스트가 사망하자 21세 이상의 여성으로 투표권이 확대되었다. 참고로, 최초로 여성의 참정권을 인정한 곳은 1893년 영국의 식민지 뉴질랜드이고, 시민 혁명을 일으킨 프랑스는 뒤늦게도 1945년이다.

Q2

"왜 미술관에는 발가벗은 사람을 그린 그림이 많나요?"

아이와 함께 미술관에 간다면

발가벗은 몸을 보여 주는 것이 창피한 줄을 모르는 어린아이일수록 누드화에 즉각적으로 관심을 보이고 질문한다. 터부가 없는 아이들 앞에서 당황해 하는 건 오히려 어른이다.

"몰라. 몰라도 돼,""크면 알아!" 같은 대답은 그림에 대한 흥미를 잃어 버리게 만든다. 무엇이든 대답해 주자. 아이들은 대답의 내용이 맞는지 틀린지, 논리적인 아닌지를 판단하는 존재가 아니다. 내가 모르는 것을 질문하면 친절하게 대답해 주는 존재가 있다는 믿음이 중요하다.

아이가 어렸을 때는 목욕탕을 그린 거라고 둘러댔는데, 좀 더 크자 왜 이렇게 목욕탕 그림만 그렸냐고 물어봤다. 의문이 전개되며 논리가 시작되는 것이라 반가웠다. 여성의 몸이 아름답기 때문이라고 답해 주었지만 아이는 벗은 것보다 예쁜 옷을 입는 게 더 좋다고 답했다. 이어서 어떤 옷을 입혀주면 좋겠냐고 물어봤고, 우리의 대화는 그렇게 이어졌다. 무엇이든 대화가 오고 가면서 의견을 말할 수 있도록 해 주는 것이 중요하다고 생각한다. 작품에 대해 엉뚱한 이야기를 많이 나누자.

신체의 변화를 아는 나이가 되면 질문도 사라진다. 서로 민망해서 아무런 얘기를 하지 못하는 사이가 되기 전에, 꼭 알려주어야 할 것이 있다. 실제 사람의 몸과 그림 속 사람의 몸은 다르다는 점이다. 이 책에서 소개한 '누드'와 '나체'의 차이, 체육관의 어원이 알몸을 뜻하는 김노스에서 유래했다는 것, 비너스의 신체가 튼튼하고 건

강한 이유 등을 설명해 주자. 아름다운 대상으로서, 상상의 결과물로 만든 예술 작품을 실제와 동일시하지 않도록 나아가 예술과 외설의 경계를 구분할 수 있도록 가르쳐 주어야 한다. 인간의 신체를 담은 예술 작품을 많이 감상하는 건 도움이 될지도 모른다. 호기심을 꾹꾹 눌러 버리지 말고, 예술 작품을 통해 마음껏 질문하고 이야기 나누고 감상하며 털어 버리자.

다만 여기에도 연령에 맞는 작품이 있다. 표현도 그러하지만 작품 속 줄거리를 이해할 수 있는지도 관건이다. 피카소 전시회를 연다고 해서 무작정 아이를 데리고 갔다가 에로틱한 그림 앞에서 당황하지 않으려면 어린이도 함께 볼 수 있는 전시인지 확인하자. 가장 좋은 건 부모가 먼저 가서 둘러보고 아이들에게 보여줄 작품 감상의 동선을 구성하는 것이다. 이렇게 하면 연령에 맞지 않는 작품을 적절히 피해 갈 수 있다.

Metropolitan
Museum
of Art

미국

메트로폴리탄
미술관

파리에 루브르 박물관이 있고 영국에 대영 박물관이 있다면, 미국 뉴욕에는 메트로폴리탄 미술관이 있다. 이 책에 소개한 그림 외에도 고대부터 현대까지의 다양한 문명을 볼 수 있는데, 특히 한국 미술을 소개하는 상설 전시관도 있다. 뉴욕 중심부 센트럴 파크에 위치해 있으며 인근에 구겐하임 미술관, 클림트 등 유태계 예술가들의 작품을 모은 노이에 갤러리도 있으니 뉴욕에 머무는 동안에는 하루를 뮤지엄 데이로 잡고 세 곳 다 둘러보는 것을 추천한다. 미술관 구경하다가 센트럴 파크도 한번 맨발로 걸어 보고 말이다.

이 미술관은 파리에 살던 미국인 이민자들의 모임에서 시작되었다. 1866년 미국의 독립기념일을 축하하기 위해 모인 자리에서 이들은 미국에 제대로 된 미술관 하나 없는 것을 통탄하며 기금을 모아 1870년 미술관을 설립했다. 메트로폴리탄이라는 이름엔 대도시라는 뜻도 있지만, '본국'이라는 뜻도 있다. 미국은 이렇게 국가 주도가 아니라 민간 주도로, 특히 후원자들의 기부를 통해 지어진 미술관들이 많다. 특히 미술관의 분관 멧(Met) 클로이스터는 중세 시대의 수도원 같은 느낌이다. 고작 200년의 역사를 지닌 미국에 중세 시대의 성당이 남아 있을 리 없는데 어떻게 된 것일까? 후원자 록펠러의 도움으로 소장품은 물론, 옛 수도원 느낌으로 새로 지은 건물을 비롯해 경관을 보존하기 위해 주변의 부지까지 모두 기증을 받은 것이라고 한다. 2016년에는 현대미술을 소개하는 분관 멧 브로이어도 추가되었는데, 바우하우스의 첫 졸업생 마르셀 브로이어가 지은 건물이다. 2020년부터 임시 기간 동안은 본관 수리에 들어간 프릭 컬렉션에 임대해 준 상태다.

또한 매년 5월 첫 주에 열리는 멧 갈라는 미술관 내 패션 인스티튜트를 후원하기 위한 모금 행사로 시작되어 지금은 미술계, 패션계, 셀럽 등 세계의 주목을 받는 이벤트로 발전했다. 미술관에서는 작품을 보는 즐거움 외에도 미술관에 온 멋쟁이들의 패션을 감상하는 재미가 있게 마련인데 멧 갈라 행사는 그중 최고봉이다.

센트럴 파크

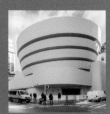

구겐하임 미술관

멧 클로이스터

거트루드 스타인의 초상

Gertrude Stein

이 작품 속 주인공은 남자일까 여자일까? 창피한 고백을 하나 하자면 이 작품을 처음
보았을 때 당연히 남자라고 생각했다. 우람한 풍채나 얼굴도 그랬지만 이렇게 당당
한 자세를 취한 인물은 대체로 남자이기 때문이다. 여성의 초상화는 아름다운 모습
혹은 어머니로서의 모습에 초점이 맞춰 그려지는 게 보통이다. 앵그르가 그린 〈베르
탱의 초상〉과 비교해 보면 왜 그런 생각을 했는지 단박에 이해가 될 것이다. 두 손을
무릎 위에 올리고 있는 당당한 포즈가 비슷하지 않은가? 게다가 이름도 거트루드 스
타인이라니!

　그녀는 미국의 부유한 사업가의 딸로 프랑스의 문화와 예술에 이끌려 파리로 건너
온 시인이자 소설가였다. 매주 토요일 저녁이 되면 피카소뿐 아니라 헤밍웨이, 스콧
피츠제럴드, 에즈라 파운드 등 수많은 문화 예술인들이 그녀의 집에 모여 파티를 벌
였다. 그녀는 세잔, 마티스, 피카소, 고갱 등 당대의 컬렉터들이 선뜻 구매하지 못했
던 아방가르드 예술 작품을 구매했을 뿐 아니라 미국의 친인척들에게도 소개해 예술
가들에게 큰 경제적 도움을 줬다. 종종 라이벌로 비교되는 피카소와 마티스를 연결
시킨 것도 바로 그녀와 그녀의 오빠 레오 스타인이다. 그들은 두 작가의 그림을 나란
히 걸어 놓고 어떤 공통점을 느꼈고 서로 소개해 주었다. 훗날 그 둘이 20세기 미술
사의 대가가 된 것은 정말 흥미롭다. 그녀의 존재는 우디 앨런의 영화 〈미드나잇 인
파리〉에도 등장한다. 영화 〈미저리〉에서 강렬한 인상을 남겼던 캐시 베이츠가 스타

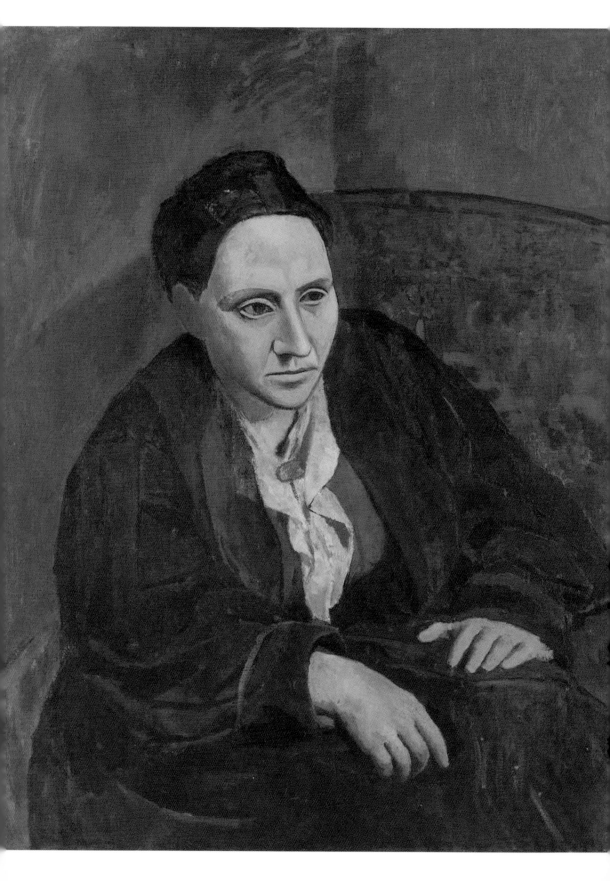

앵그르, 〈베르탱의 초상〉, 1832년, 캔버스에 유채, 116×95cm, 루브르 박물관

152쪽 피카소, 〈거트루드 스타인의 초상〉, 1905–06년, 캔버스에 유채, 100×81.3cm

뉴욕 브라이언트 공원에 있는
거트루드 스타인 동상

인 역을 맡아 카리스마 넘치는 모습을 잘 표현했다.

당대의 통념에 어울리지 않는 여자였기에 피카소도 그녀를 남자처럼 그린 걸까? 사람들은 이 그림이 그녀와 닮지 않았다고 쑥덕였다. 스타인의 사진을 찾아 한번 비교해 보자. 닮은 것 같은가? 얼굴을 당시 관심을 두고 있던 아프리카 마스크처럼 그려 놓았다. 피카소로 말할 것 같으면 중학생때 그가 그린 그림을 보고 미술학교 선생님이던 아버지가 아들이 자신보다 더 잘 그린다고 인정했을 정도로 대단한 실력을 가진 인물이다. 똑같이 닮게 그리고자 한다면 얼마든지 할 수 있었을 것이다. 하지만 피카소는 귀를 통으로 칠해 버리고, 뒷배경도 뭉개 버리는 등 주인공보다는 작품성에 더 주목한 것 같다. 이 작품을 제작한 2년 후, 피카소는 아프리카 원시 미술의 영향을 더욱 발전시켜 〈아비뇽의 여인들〉(뉴욕 현대미술관편)을 그리면서 '큐비즘'을 창안하게 된다.

어쨌거나 스타인은 이 그림을 무척 마음에 들어 했고, 화답으로 피카소를 주제로 한 시를 지어 주었다고 한다. 이 그림은 오래도록 스타인의 집에 걸려 있다가 사후 메트로폴리탄 미술관에 기증되면서 모두가 볼 수 있게 되었다.

폴 세잔(1839-1906)

생 빅투아르산과
아크 리버 골짜기의 고가교
Mont Sainte-Victoire and the Viaduct of the Arc River Valley

나무와 산과 들판이 있는 평범한 옛 그림처럼 보이지만, 설명을 듣고 보면 이 작품이 얼마나 혁명적인 것인지 놀라게 될지 모른다. 화면의 가운데에 높은 나무가 있다. 이 나무는 화면의 정중앙에서 주인공이라고 보이기보다는, 도리어 보는 이의 시야를 가리는 느낌에 가깝다. 이 나무가 없었더라면 우리는 저 멀리 보이는 풍경을 더 잘 볼 수 있지 않을까? 보통 화가라면 나무를 생략하거나, 좀 화면의 왼쪽으로 옮기거나, 아니면 아예 화가 자신이 오른쪽으로 몸을 옮겨 나무가 보이지 않는 곳에서 그리지 않았을까? 사진이라면 나무를 옮겨 담는 것이 불가능하지만 그림 속에서는 얼마든지 대상의 위치나 크기를 변경할 수 있으니 말이다.

그럼, 왜 이렇게 나무를 한가운데에 그려 놓았을까? 중앙의 나무와 다리를 중심으로 화면을 다시 한번 살펴보자. 나무가 세로선이라면, 다리는 가로선이다. 받침대가 둥근 아치로 되어 있는 가로로 긴 하얀 다리는 남프랑스의 유명한 문화유산인데, 고대 로마 사람들이 남겨 놓은 기원전 시대의 발명품이다. 이 둘의 조합을 좀 더 강조하기 위해서 화면 왼쪽으로 나무 몇 그루가 더 있어서 세로선이 두드러지고, 다리 뒤로는 생 빅투아르산의 능선과 넓은 들판의 구획이 가로선을 강조한다. 심지어 나무를 자세히 보면, 중간쯤 나무 오른편으로 꺾인 가지가 가로선을 강조하듯 다리 아래로 내려가 있는 것을 볼 수 있다. 이 꺾인 가지는 묘하게도 들판의 길과 평행으로 사선을 이룬다. 사인펜을 들고, 지금 설명한 요소를 따라 화면 위에 선을 그어 보자. 굉

156-157쪽 세잔, 〈생 빅투아르산과 아크 리버 골짜기의 고가교〉, 1882-85년, 캔버스에 유채, 65.4×81.6cm

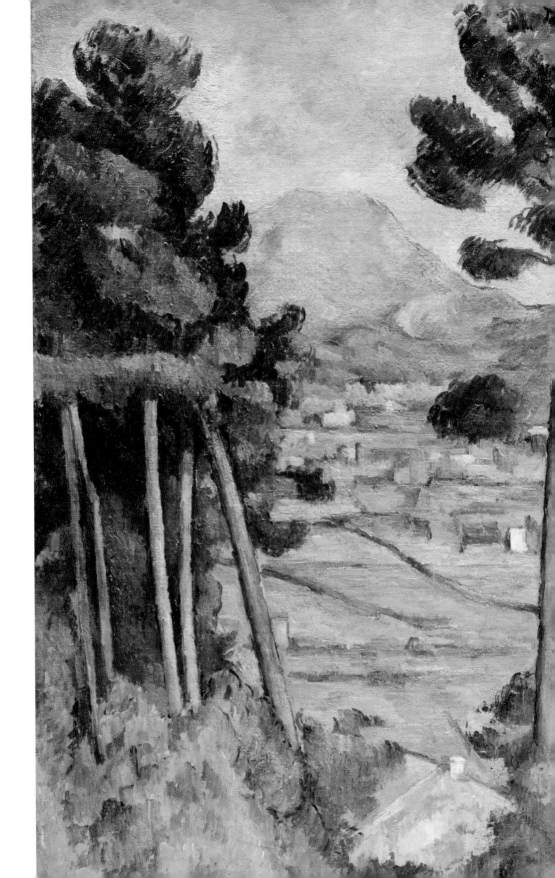

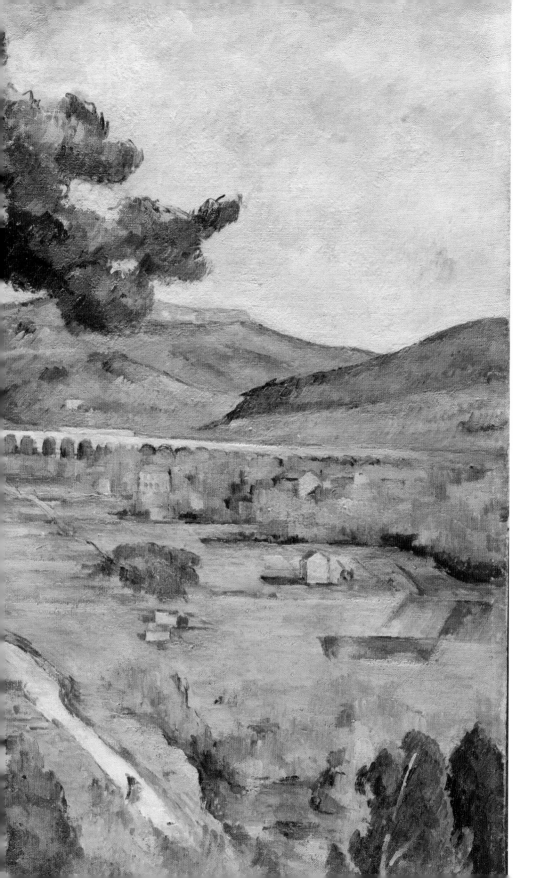

장히 평범해 보이던 이 작품이 가로, 세로, 사선의 선으로 이루어진 마치 화면 구성 같은 작품이라는 것을 느끼게 된다. 이렇게 해서 나온 네모 칸 안에 빨, 노, 파 원색을 칠하면 그것이 바로 몬드리안의 추상화가 아닐까? 몬드리안의 작품은 이 책의 뉴욕 현대미술관편에서 소개해 두었다.

이 작품을 그린 세잔은 이런 식으로 세계를 관찰하며, '모든 것은 구, 원추, 원기둥으로 환원할 수 있다'는 유명한 말을 남겼다. 예를 들어 사과와 축구공을 생각해 보자. 그 둘은 각각 다른 물건이지만, 동그란 형태라는 점에서 '구'로 이루어졌다고 할 수 있다. 이 작품에 적용해 보면, 나무는 원기둥, 나뭇잎의 덩어리는 구, 집들은 육면체가 된다. 이처럼 각각의 사물이 지닌 정체성이나 상징이 아니라, 그것의 형태를 주목한다는 건 당시로서는 정말 혁명적인 입장이었다. 그래서 세잔의 작품은 아름다운 풍경을 통해 고향 마을에 대한 사랑을 고취시킨다거나, 휴가를 떠나고 싶은 마음을 달래 준다거나, 농부들의 열심히 일하는 모습을 통해 경건함을 불러일으킨다거나, 혹은 이 세계를 창조하신 신에 대한 감사한 마음을 담는다거나 하는 의미라곤 전혀 찾아볼 수 없다. 그저 화면 속을 가로, 세로, 사선으로 나누며 화면 안에서의 조합을 연구한 것이다.

이러한 세잔의 태도는 후대의 화가들에게 큰 영향을 미쳤는데 그중에서도 특히 피카소와 마티스라는, 20세기 미술을 이끈 두 대가를 사로잡았다. 1906년 세잔은 세상을 떠났지만 그의 전시회를 보았던 피카소는 세계를 형태로 인식하는 점에 아이디어를 얻어 1907년 〈아비뇽의 여인들〉을 그리며 입체주의의 시작을 열었고, 마티스

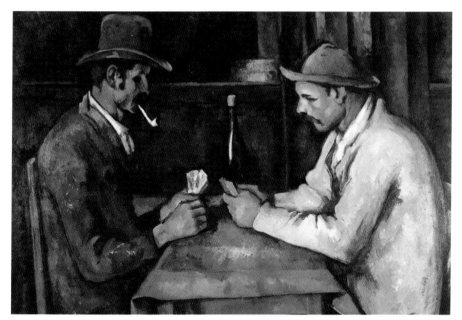

세잔, 〈카드놀이 하는 두 사람〉, 1893-96년, 캔버스에 유채, 130×97cm, 개인 소장

는 세잔의 작품을 구매하여 평생 작품이 잘 풀리지 않을 때마다 들여다보고 해결 방향을 찾는 지침서로 삼았다고 한다. 놀라운 건, 둘 다 생전에 세잔을 한 번도 만나보지 않았다는 것이다. 세잔은 엑상프로방스의 부유한 은행가의 아들이었지만 법률을 공부하길 바랐던 아버지와 갈등을 일으켰고, 그렇다고 해서 화가로서 경제적 독립을 이룰 형편도 되지 못했다. 돈 많은 아버지의 눈치를 보며 돈을 타 쓰고, 한참 신분이 낮은 아내와 몰래 낳은 아들도 숨겨 가며, 그의 고향 생 빅투아르산 근처에서 외롭게 작업했고 생전에는 영예를 누리지 못했다. 하지만 그의 외로운 길은 추상화의 단초를 마련하는 주춧돌이 되어 오늘날 세계에서 가장 비싼 작품 2위를 기록하기도 했다. 〈카드놀이 하는 두 사람〉이라는 작품으로 2012년에 무려 2억 5천만 달러(약 3천억 원)에 카타르의 공주가 구매했다.

사이프러스가 있는 밀밭
Wheat Field with Cypresses

이 작품은 고흐의 다른 그림에 비해 훨씬 안정적인 느낌을 준다. 고흐가 아를로 내려간 후 근처의 생 레미 요양원에서 치료를 받고 그린 것이다. 이전의 강렬했던 작품에 비하면 하늘의 구름도 훨씬 안정적이고 색채도 좀 더 부드러워졌다. 구름은 하얗고 두터운 물감으로 건강한 힘을 발휘하고 있다. 고흐는 '색색의 스코틀랜드 격자무늬 천 같은 파란 하늘이 있는 작품'이라고 표현했다.

작품에서 유일하게 강렬해 보이는 것이 있다면 화면의 오른쪽에 점잖게 서 있는 짙은 초록빛의 나무인데, 바로 작품의 제목이기도 한 사이프러스(삼나무)다. 고갱과 싸운 뒤 귀를 잘랐던 고흐는 요양 후에 사이프러스 나무에 꽂히게 되었다. 이전에 줄기차게 해바라기를 그렸던 것처럼 말이다. 뉴욕 현대미술관편에 소개한 〈별이 빛나는 밤〉에도 화면 왼쪽에 사이프러스가 등장한다. 메트로폴리탄 미술관에도 이 나무를 그린 작품이 두 점이나 있고, 그 외에도 〈사이프러스와 별이 있는 길〉, 〈두 여인과 사이프러스〉 등 고흐의 작품에선 사이프러스를 자주 볼 수 있다.

사이프러스 나무는 곧고 높게 자라는데 보통 25미터 정도 자라지만 무려 45미터까지도 자라는 경우도 있다고 한다. 우리나라에서는 보기 힘들고 유럽 지중해 지역에서 주로 볼 수 있는 수종이다. 고갱은 사이프러스 나무의 아름다움을 이집트의 오벨리스크에 비유한다. 오벨리스크는 태양신을 숭배하는 기념탑인데 높고 좁은 사각 기둥은 피라미드처럼 하늘을 향하고 있다. 해바라기나 오벨리스크를 닮은 사이프러

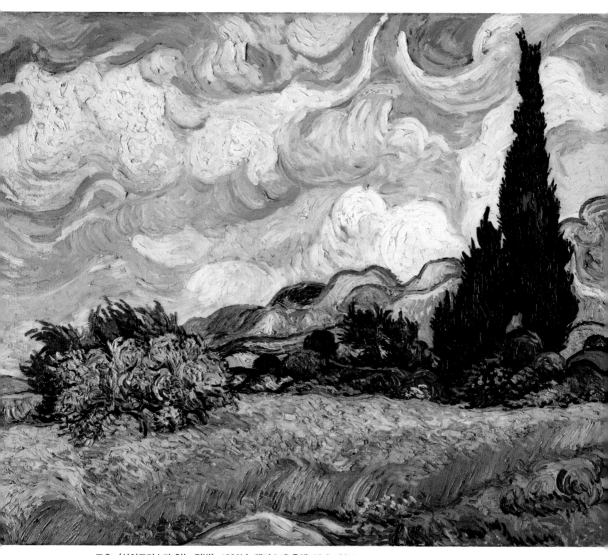

고흐, 〈사이프러스가 있는 밀밭〉, 1889년, 캔버스에 유채, 73.2×93.4cm

고흐, 〈사이프러스〉, 1889년, 캔버스에 유채,
93.4×74cm, 내셔널 갤러리

스나 모두 태양을 향한다는 측면에서 상당한 공통점이 있다.

이 나무는 잘 썩지 않기 때문에 신을 조각할 때 사용했고, 예수님의 십자가도 바로 이 나무로 만들었다는 전설이 있다. 이집트에서는 이 나무로 관도 만들었다. 또한 사이프러스에서 나는 향기는 머리를 맑게 하고, 벌레를 쫓는 데도 사용했고 약으로도 만들어졌다. 그러다 보니 사람들은 이 나무를 신성하게 여겼고 정화와 회복의 의미를 담기 시작했다. 사람들은 무덤 옆에 이 나무를 심으며 영혼을 위로하고 부활을 기도했다. 그러다 보니 아이러니하게도 무덤가 옆에 있는 나무, 그래서 죽음을 떠오르게도 만들었다.

고흐는 이 나무가 가진 상반된 매력에 흠뻑 빠졌던 것 같다. 외부의 복잡한 상황들로부터 자신을 지키는, 그 무엇에도 방해받지 않고 하늘을 향해 솟아오르는 사이프러스 나무의 당당함이 병마를 이기고 나온 반 고흐에게도 큰 용기를 주었을 것이다. 한편 다른 나무들과 어울리지 못하고 홀로 서 있는 외로운 모습에서 자신의 운명을 본 것은 아닐까? 보통 사이프러스 나무를 심을 때는 한 그루보다는 빙 둘러 울타리처럼 여러 그루를 심기 마련인데, 그의 작품에서는 유독 홀로 서 있는 나무가 등장한다.

반 고흐는 이 작품을 모두 세 점을 그렸고 개인 소장품 외에는 런던의 내셔널 갤러리에도 걸려 있다.

고흐, 〈사이프러스와 별이 있는 길〉, 1890년, 캔버스에 유채, 92×73cm, 크뢸러 뮐러 미술관

고흐, 〈두 여인과 사이프러스〉, 1890년, 캔버스에 유채, 42×26cm, 반 고흐 미술관

함께 보면 좋은 작품

메트로폴리탄 미술관이 소장한 고흐의 작품은 이 외에도 다채롭다. 관심 있는 작가의 작품들을 하나하나 찾아가며 감상해도 좋을 것이다.

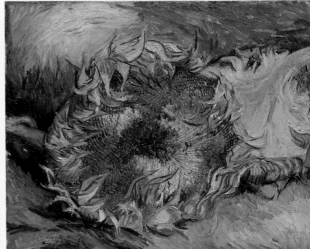

고흐, 〈해바라기〉, 1887년, 캔버스에 유채, 43.2×61cm

고흐, 〈롤랭 부인과 아기〉, 1888년, 캔버스에 유채,
63.5×51.1cm

고흐, 〈장미〉, 1890년, 캔버스에 유채, 93×74cm

고흐, 〈밀짚모자를 쓴 자화상〉, 1887년,
캔버스에 유채, 40.6×31.8cm

고흐, 〈감자 깎는 사람〉(밀짚모자를 쓴 자화상의 뒷면),
1885년, 캔버스에 유채, 40.6×31.8cm

고흐, 〈첫걸음마〉(밀레 모작), 1890년, 캔버스에 유채, 72.4×91.1cm

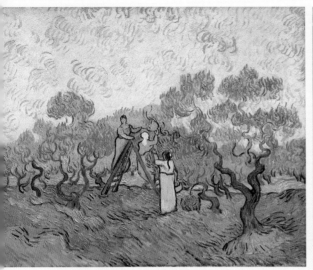

고흐, 〈올리브 따는 여인들〉, 1889년,
캔버스에 유채, 72.7×91.4cm

고흐, 〈생 레미 요양원의 복도〉, 1889년,
캔버스에 유채, 65.1×49.1cm

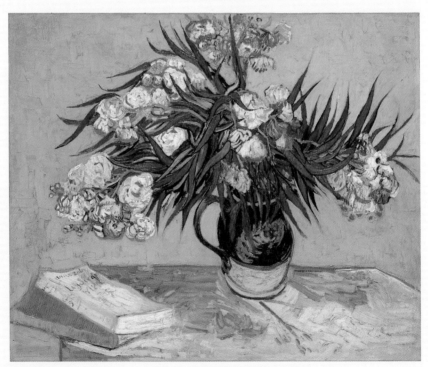

고흐, 〈협죽도 꽃〉, 1888년, 캔버스에 유채, 60.3×73.7cm

소도시의 사무실

Office in a Small City

에드워드 호퍼는 주로 도시를 그린 작가로 생전에도 꽤나 인기 있는 편이었는데 날이 갈수록 인기가 늘고 있다. 우리나라에서도 한때는 소수의 마니아층에 알려진 작가였는데, 그의 작품을 패러디한 광고가 인기를 끌면서 대중들에게도 더욱 인지도를 얻게 되었다. 배우 공유와 공효진이 등장한 일련의 광고들은 호퍼의 대표작 13점을 모티브로 만든 구스타프 도이치 감독의 영화 〈셜리에 관한 모든 것〉(2013)을 연상시켰는데, 호퍼 작품이 지니는 연극적인 측면을 강조했다.

지금 보는 이 작품도 마치 광고나 드라마의 한 장면 같지 않은가? 사무실에서 늦게까지 일할 때 에너지 드링크를 마시면서 힘을 내라고 하는 장면 말이다. 그런데 이 남자는 어떤가? 작품을 자세히 보자. 멀리서 보면 일하는 것 같지만 사실 그는 서류를 보는 대신 창밖을 보고 있다. 일을 다 마친 가뿐한 모습도 아니고, 일하다 말고 아이디어를 내기 위해 잠시 고개를 든 것도 아닌 것 같다. 아까부터 그저 멍하니 창밖을 보고 있었던 것 같다. 화면 밖으로 보이는 풍경은 이곳이 매우 높은 곳이라는 것을 알려 준다. 다른 건물의 옥상이 보이는 가운데, 화면 오른쪽으로는 이 건물에 붙었을 간판 혹은 옥상의 구불거리는 간판이 드러난다. 직선과 곡선의 조화, 그건 장식과 수공예의 세계에서 이성과 합리의 세계로 넘어가는 변화를 말해주는 힌트일지도 모른다. 점점 기계처럼 되어 가는 일 속에서 의도적으로 잠시 삶을 멈춘 순간을 포착한 것은 아닐까? 좋고 싫은 감정조차 없이, 마치 기계처럼 일을 해야만 효율을 낼 수

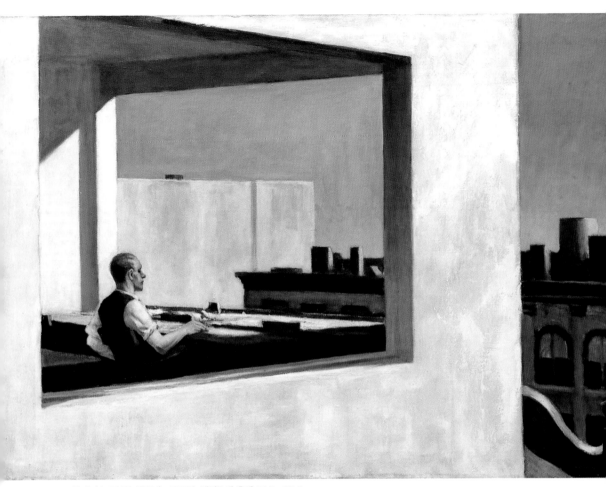

호퍼, 〈소도시의 사무실〉, 1953년, 캔버스에 유채, 71.7×101.6cm

있을 텐데, 갑자기 찾아오는 권태나 무의미를 어떻게 견뎌야 하는 걸까?

그림을 보는 관객들은 약간 더 높은 다른 건물 안에서 비스듬히 이 남자의 옆 모습을 바라보는 듯한 느낌을 받는다. 본의 아니게 마치 누군가를 엿보는 듯한 관음적 구도 속으로 관객을 초청하고 있는 것이다. 실제로 호퍼는 맨해튼의 건물 꼭대기에서 50년간 살았다고 하니, 도시를 내려다보고 이웃을 관찰하는 시각이 자연히 길러졌을 것이다.

호퍼는 뉴욕 출신으로, 20세기 초 프랑스 여행을 다녀오긴 했지만 대체로 미국에 머물며 도시의 변화상을 그대로 지켜보았다. 비교적 넉넉한 형편에서 자랐고, 상업 광고 일을 하기도 했다. 본디 내성적이고, 청교도적 분위기에서 자라난 그는 랠프 월도 에머슨(1803-82)을 무척 존경했다고 한다. 에머슨은 자수성가한 사업가들이 존경하는 인물로 종종 꼽는 미국 문화의 정신적 기둥이라고 할 수 있다. '위대한 사람은 기회가 없다고 원망하지 않는다', '세상이 야속하다 하지 말고 세상에서 없어서는 안 될 사람이 되도록 하라'는 명언을 남기기도 했다. 그러나 호퍼가 작품 활동을 왕성하게 했던 1930년대, 대공황이 찾아왔다. 주가는 폭락했고 실업자가 늘어났다. 자기 계발서 같은 에머슨식의 격려만으로 버틸 수 없는, 구조적인 어려움에 직면한 것이다. 많은 사람들이 2020년의 코로나 경제 위기를 1929년 세계 대공황에 빗댄다. 세상은 늘 자기 뜻대로 이뤄지지만은 않는다. 생각지 못한 의외의 변수가 찾아오기도 하는 것이 우리네 인생이다. 그러나 스스로의 의지로 이겨 내야만 하는 세계는 변명을 허용하지 않는다. 성공에 대한 욕망과 경쟁으로 가득 찬 도시에서 잠시라도 성과를 내지 못하는 인간은 쓸모없는 존재로 하차당하고 만다. 그곳에선 꿈을 이룬 자도 또 이루지 못한 자도 불안하고 허전할 수밖에 없다. 호퍼의 작품이 울림을 갖는 건 바로 이런 도시인의 우울함을 건드리며 또 위로하기 때문일 것이다.

메다 프리마베시

Mäda Primavesi

오스트리아 빈의 부유한 은행가 오토 프리마베시가 클림트에게 딸 메다의 초상화를 의뢰하면서 탄생한 작품이다. 이 그림이 마음에 들었는지 다음 해에는 아내인 오이게니아 프리마베시도 그려 달라고 부탁하게 된다. 이때 메다는 9세였다고 하는데, 마치 19세 소녀인 것처럼 상당히 성숙한 모습으로 그려졌다. 다만 커다란 머리핀을 꽂고 두 다리를 벌리고 선 모습에서 어린이다운 모습이 느껴진다. 꽃이 달린 예쁜 원피스는 클림트의 연인이었던 패션 디자이너 에밀리 플뢰게가 만든 것이라고 한다.

그녀가 부유층의 자녀라는 걸 어떻게 알 수 있을까? 소녀의 옷과 머리가 다일까? 사실 그녀를 둘러싼 핑크빛 배경과 화려한 무늬의 카펫이 옷보다 더 큰 역할을 하고 있다. 내셔널 갤러리편에서 살펴본 〈아르놀피니 부부의 초상〉과 비교해 보자. 그 작품에선 부유함을 드러내기 위해 옷과 주변의 사물들에 초점을 두었다. 〈대사들〉에서도 마찬가지다. 그러나 이 작품에선 옷이나 카펫이 얼마나 비싸고 귀한 재료로 만들어진 것인지를 상세하게 묘사하기보다는 화려한 색과 무늬를 통해 부유하다는 느낌을 전달한다. 게다가 배경은 상하로 이등분하듯 중간에서 나뉘었는데, 사람을 화면 가득히 그려 놓지 않았다면 상당히 어색하게 보였을 구도다. 조금 멀리서 이 작품을 보면, 소녀를 묘사한 초상화인 듯 하면서도 한편으로는 십자가 같은 수직 수평의 구도에 잔뜩 장식해 놓은 추상화처럼 보이기도 한다. 클림트의 다른 작품 〈키스〉의 옷을 봐도 그렇다. 옷이 완전히 추상화 패턴이 되었다. 즉 각 사물의 상징적 요소가 아

171쪽 클림트, 〈메다 프리마베시〉, 1912–13년, 캔버스에 유채, 149.9×110.5cm

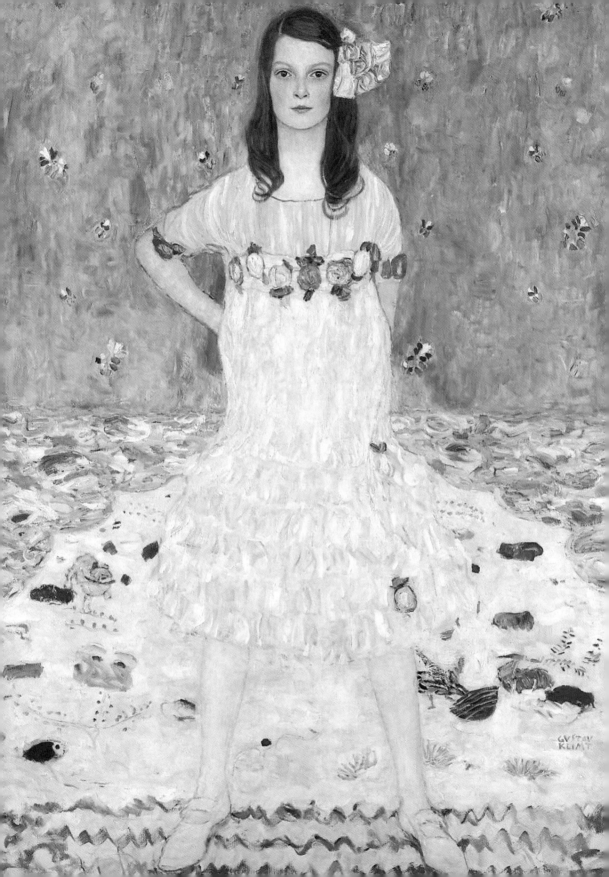

클림트, 〈키스〉, 1907-08년, 캔버스에 유채, 180×180cm, 벨베데레 궁전

니라 화면 전체에서 뿜어져 나오는 화려함이 부유함을 나타낸다. 비싼 옷을 입은 소녀를 그린 게 아니라, 이 소녀를 그린 그림 자체가 비싸게 느껴지는 차이라고 할까?

이런 화려하고 장식적인 미술을 가리켜 아르 누보라고 부른다. 19세기 말과 20세기 초에 유럽에서 성행했는데, 파리에 있던 장식 미술 전문 갤러리의 이름이 사조의 대표적인 이름으로 남게 되었다. 독일에서는 유겐트슈틸, 빈에서는 분리파(빈 세

173쪽 클림트, 〈오이게니아 프리마베시〉, 1913-14년, 캔버스에 유채, 140×85cm, 도요타 시립미술관

세션) 등의 이름이 붙기도 했다. 그들은 과거의 전통적인 예술과 분리하여(세세션 (secession)은 분리하다라는 뜻의 독일어, 영어) 새로운(누보(nouveau)는 새롭다는 뜻의 프랑스어) 미술을 만들고자 했다. 특히 빈에서는 건축가, 조각가, 공예가, 화가들이 모여 종합 예술을 지향하기도 했다. 19세기부터 기계 문명이 인간들의 삶에 밀접하게 관련을 맺기 시작했는데, 당시 기술이 부족해서 기계로 만든 물건들은 조악했다. 그래서 반대 급부로 인간의 뛰어난 손기술로 만든 공예품에 대한 찬사가 이어졌고, 또한 기계 대신 자연을 예찬하며 직선 대신 구불거리는 곡선미가 시대를 장악했다. 지금 와서 보면 그들의 이름과 달리 과거 지향적인 측면도 있고 결과물은 상당히 전통적으로 보인다. 아르 누보 이후 1920, 30년대에는 직선을 강조하는 '모던 아트', 혹은 '아르 데코'라고 불리는 스타일이 성행하게 되었다. 이 두 사조는 이름이 비슷한 데다가 각각 자신들의 사조 이름과 결과가 반대이니 헷갈리기 쉽다. 하지만, 점차 디자인이 대세로 자리 잡고 있으니 잘 알아두자. 게다가 2019년에 바우하우스 설립 100주년 기념 전시가 세계 각지에서 열렸던 것처럼, 2025년에는 아르 데코를 주제로 한 만국박람회의 100주년 기념 전시가 세계 곳곳에서 열릴 것이다.

클림트는 빈 분리파의 대표적인 작가로 상당히 장식적이고 화려한 작품을 만들게 된다. 도시 개발기에 새로 지은 곳의 벽화를 도맡기도 했다. 빈 자연사박물관, 부르크 극장, 빈 대학, 분리파 건물 등에 그의 벽화가 남아 있다. 빈은 클림트의 도시라 해도 과언이 아니다.

발레 수업

The Dance Class

드가가 요즘 시대에 태어났다면 아마 사진작가 혹은 영상 제작자가 되지 않았을까? 마치 스냅 사진처럼 한 순간을 포착해 낸 눈썰미가 대단하다. 게다가 그의 작품은 항상 인물들의 일부분이 화면 밖으로 잘려 나가서 진짜 사진을 찍은 것 같이 보인다. 그림에서라면 인물을 화면 안쪽으로 옮겨 넣었을 텐데 드가는 일부러 사람을 잘라 그렸다. 마치 사진을 찍을 때 앵글 안에 사람들이 다 안 들어와서 할 수 없이 가장자리의 인물이 잘린 것처럼 보인다. 그리고 옆으로 경사지는 독특한 앵글도 자주 사용했다. 아주 높은 곳에서 내려다본 느낌, 혹은 훔쳐본 듯한 느낌의 작품도 있다. 즉 그에게는 인물도, 빛도 아닌 구도가 가장 중요했던 것 같다. 줄거리보다도 화면의 미장센(영상미)에 신경 쓰는 현대 영화감독 같은 특징이다.

게다가 드가는 인물의 움직임에 포커스를 두었기에 그 인물이 누구인지 잘 알아보기 어렵게 해 놨다. 흔들린 사진처럼 일부러 망친 듯한 그림을 그린 셈이다. 과거의 예술은 성경, 신화, 영웅, 윤리 등 어떤 메시지를 전달하는 것을 최우선으로 했다면, 이제 드가의 그림 앞에서는 굳이 주인공이 누구인지를 따져 가며 메시지를 찾지 않아도 된다. 화면이 전달하는 분위기 자체가 작품의 의미가 되는 것이다. 처음으로 작품의 형식이 내용(줄거리)보다 중요해진 순간이다.

그가 남긴 작품의 반 이상이 발레 공연과 관련된 주제를 다루고 있다. 발레는 요즘도 관람료가 적지 않은 고급스러운 취미다. 드가는 실제로 발레와 경마를 즐길 정도

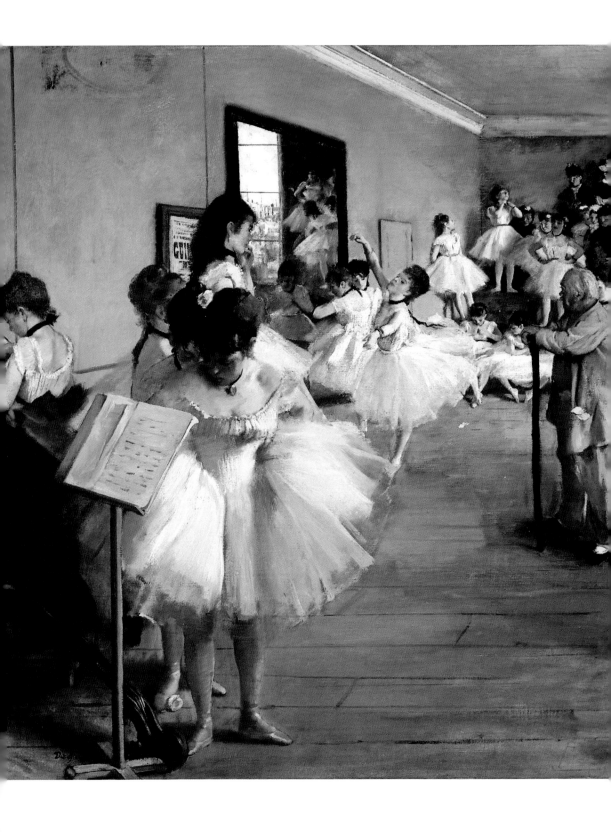

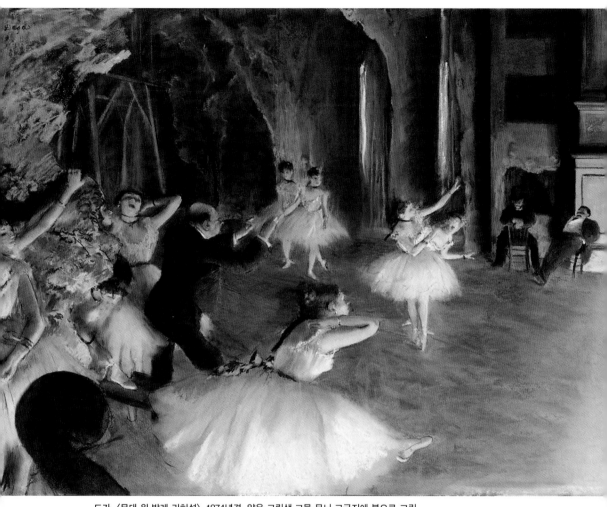

드가, 〈무대 위 발레 리허설〉, 1874년경, 얇은 크림색 그물 무늬 고급지에 붓으로 그린
잉크 드로잉 위에 파스텔, 브리스틀 판지에 부착 후 캔버스에 장착, 53.3×72.4cm

176쪽 드가, 〈발레 수업〉, 1874년, 캔버스에 유채, 83.5×77.2cm

로 부유한 은행가 집안의 자제였다. 이름도 에드가 드 가(Edgar de Gas)인데, 유럽의 성 중에서 de가 중간에 들어가면 대체로 귀족 집안이다. 드가는 발음하고 쓰기 편하게, 혹은 다른 예술가들 사이에서 너무 튀지 않기 위해서 자신의 이름을 '드 가'가 아니라 '드가'로 붙여 버렸다.

드가는 다른 화가들과 달리 비교적 여유로운 삶을 살았고, 살롱 미술대회에서도 여러 번 입선하였지만 심사위원이 편파적이라고 생각하여 인상주의 미술 운동에 참여하였다. 다른 인상주의 미술가들이 살롱에서 떨어져 낙선자 전시회를 한 것과 반대인 셈이다. 그래서인지 드가는 인상주의라는 말을 거부했고, 다른 작가들이 '외광파'라 불리울 정도로 야외에 나가 직접 태양빛을 그리려고 한 데 반해 실내 풍경을 주로 그렸다. 그러나 40대에 이르러 아버지가 돌아가시자 엄청난 빚이 남겨진 게 밝혀졌고 비로소 전업 작가로서 생계에 뛰어들었다. 많은 발레 그림들은 그 시기에 그려진 것이다.

신분의 변화를 몸소 체험했기 때문일까, 드가는 당대의 사회 계급에도 관심을 가졌다. 그의 작품이 무대 위의 화려한 순간이 아니라 무대에 서기 위해 준비하는 소녀들의 연습 과정을 많이 그린 것도 그 때문이다. 소녀들은 대개 가난한 집 출신으로, 발레리나가 되는 성공을 꿈꾸며 힘든 연습을 이겨냈다. 드가의 작품이 많은 울림을 주는 건 눈에 보이는 화려한 세계가 아닌 그 이면을 담담하게 보여주기 때문일 것이다.

앙리 드 툴루즈 로트레크(1864-1901)

소파
The Sofa

툴루즈 로트레크는 예술가들 중에서도 특히 기구한 운명을 지녔다. 프랑스 남부의 툴루즈라는 지역에서 부유한 백작 가문의 자제로 태어난 그의 부모님은 사촌간이었다. 당시만 해도 가문의 권력과 재산을 유지하기 위해 가까운 친척끼리 결혼을 하는 풍습이 있었기 때문이다. 그런데 이런 근친혼으로 태어난 자녀들은 기형아거나 유전병이 있는 경우가 흔했다. 선천적으로 뼈가 약했던 로트레크는 어린 시절 말을 타다 떨어지면서 아예 하반신이 자라지 않게 되었다. 게다가 부모님의 사이도 좋지 않았다.

장애가 있는 자신을 은근히 못마땅해하는 아버지의 시선을 피해 로트레크는 일찍 가출하여 파리 몽마르트로 떠났다. 몽마르트는 파리에서 가장 물가가 싸고 유흥가가 많았던, 일종의 해방구였다. 에펠탑이 세워지고 샹젤리제 거리가 화려하게 빛나기 위해서는 수많은 노동자가 필요했고, 바로 그들이 머물던 곳이 몽마르트였다. 사회의 하층민을 위로하기 위해 술집 등도 같이 들어섰다.

그는 몽마르트에서 무용수들을 그리는 난쟁이 화가가 되었다. 물랭 루주의 화려한 모습을 그린 작품은 공연을 안내하는 포스터로 쓰였지만, 지금 미술관에 남아 있는 주요 작품들은 오히려 그가 당시에는 공개하지 않은 무대 뒤의 모습들이다. 이 작품도 두 무용수가 소파 위에 누워 있는 장면을 그린 것이다. 앞의 여자는 완전히 지쳐 고개를 가눌 기운도 없는 모양이다. 두 다리를 번쩍번쩍 위로 들어올리는 캉캉 춤을

180-181쪽 툴루즈 로트레크, 〈소파〉, 1894-96년경, 판지에 유채, 62.9×81cm

툴루즈 로트레크, 〈엘르 연작: 앉아 있는 여성 어릿광대
(미스 차우카오)〉, 1894-96년경, 판지에 유채, 62.9×81cm

툴루즈 로트레크, 잔 아브릴의 모습이 담긴
〈디방 자포네〉 포스터,
1892-93년경, 얇은 그물 무늬 고급지에 4색
인쇄 리소그래프, 80.8×60.8cm

추고 나면 얼마나 지치고 힘이 들었을까. 그녀들은 사회의 가장 낮은 곳에 있는 외로운 사람들이었다.

흥미로운 건 로트레크가 사람을 그릴 때 아주 특징적인 묘사를 했다는 점이다. 무용수를 많이 그린 드가의 작품과 비교해 보자. 누가 누구인지 알아보기 어려운 드가의 그림에 비해 로트레크의 작품에 나오는 존재는 누구인지 알아맞힐 수 있다. 사람들은 그림을 보고 로트레크가 마음속으로 흠모했던 아름다운 여인 잔 아브릴과, 리더 격이었던 덩치 좋은 차우카오를 연구하기도 하였다. 그래서 로트레크의 작품은 단지 예술 작품으로서만이 아니라 당대의 사회학적 기록으로도 큰 의미가 있다.

좀 예전 영화이긴 하지만 〈물랭 루주〉(2001)를 보면 아름다운 무용수와 가난한 시인, 그리고 무용수의 후원자인 못생기고 늙은 부자 영감이 나오는데, 잔 아브릴은 물랭 루주 영화에서 니콜 키드먼이 맡은 여주인공이다. 무용수와 시인의 사랑을 연결시키는 감초 같은 역할을 맡은 난쟁이 화가가 실은 툴루즈 로트레크를 모델로 만든 인물이다. 중절모를 쓰고 동그란 안경에 지팡이를 짚고 다니는 모습이 로트레크의 사진과 아주 비슷하다.

안타깝게도 로트레크는 알코올 중독으로 37세에 사망하고 만다. 그의 사후 아들을 사랑했던 어머니는 아들의 작품을 모아 고향 툴루즈에 로트레크 미술관을 건립한다. 그러나 안타깝게도 가문의 망신이 될지도 모를 너무 에로틱한 작품은 모두 폐기해 버리고 만다. 아마 그 작품들이 남아 있었다면, 로트레크에 대해서 그리고 19세기 말 파리의 가장 낮은 곳에 있던 사람들에 대해서 우리는 좀 더 많은 것을 알게 되었을지도 모른다.

카미유 피사로(1830-1903)

몽마르트 대로의 겨울 아침
The Boulevard Montmartre on a Winter Morning

카미유 피사로는 인상주의 작가들 중에서 가장 나이가 많은 맏형이었다. 세잔, 모네, 르누아르에 비하면 열 살가량 연상이었다. 온화한 성품과 지혜로움을 가졌던 피사로는 다른 인상주의 작가들 사이의 논쟁을 중재하고, 위로하는 인물이었다. 세잔이 '피사로는 우리들의 아버지다'라고 부를 정도였다. 미술을 전공하지 않은 아마추어라고 배척받은 고갱도, 미국인이라는 이유로 구분 지어졌던 메리 카사트도 모두 피사로의 따뜻하고 친절한 마음씨에 대해 감사하는 인사를 남겼다. 만약 그가 없었다면 뚜렷한 형식적 공통점이나 이념이 약한 인상주의 미술 전시회가 12년 동안(1874-86) 지속되기는 힘들었을 것이다. 그는 그 기간 동안 열린 8번의 전시회에 한 번도 빠짐없이 참여하며 동료 예술가들을 격려한 진정한 대가였다. 말년에는 쇠라, 시냐크와 함께 점묘법을 연구하기도 했다.

이 작품은 피사로가 60대 말에 그린 작품이다. 눈병 때문에 직접 야외에 나가서 그림을 그리기 어려웠고 주로 실내에서 창밖의 풍경을 그렸다. 이 작품을 보면 호텔에서 거리를 내려다보는 느낌이 든다. 실제로 피사로는 도시의 모습을 그리기 위해 일부러 시내 호텔의 높은 객실을 얻어 도시의 모습을 그림에 담았다. 도로는 넓어졌고 그 위로 마차가 빠르게 움직이고 있다. 화면의 한가운데 가로등이 보인다. 사실 이 그림에서 가장 주인공은 바로 이 가로등일지도 모른다. 가스와 전기가 보급되고, 도시가 밤에도 환해지면서 예전에는 일부 지배 계급만이 밤에 외출을 할 수 있었는데

피사로, 〈몽마르트 대로의 겨울 아침〉, 1897년, 캔버스에 유채, 64.8×81.3cm

피사로, 〈몽마르트 대로의 오후 햇살〉, 1897년, 캔버스에 유채, 74×92.8cm, 에르미타슈 미술관

가로등 덕분에 이제는 평범한 시민들도 자유롭게 활보하게 되었다. 굴뚝은 배관공사를 마친 새로운 건물의 상징이다. 나무 옆에 있는 작은 집은 키오스크다. 신문도 팔고, 공연 포스터도 붙어 있다. 미디어가 등장하면서 소식이 빠르게 전해지기 시작했다. 키오스크 벽에는 아마 툴루즈 로트레크가 그린 몽마르트 공연 포스터가 붙어 있지 않았을까?

피사로는 도시의 풍경이라는 주제를 여러 번 반복해서 그렸다. 모네가 루앙 대성당을 날씨에 따라 다르게 20여 점의 연작으로 그렸던 것을 연상시킨다. 봄날 아침(이스라엘 박물관), 오후 햇살(에르미타슈 미술관), 밤의 풍경(내셔널 갤러리) 등이 있다. 그 중 봄의 아침을 그린 작품은 한 독일 컬렉터의 소유였는데 나치에 빼앗겼다가 되돌려받아 2013년까지 이스라엘 박물관에 대여한 것으로, 2014년 소더비 런던 경매에서 무려 1970만 파운드(약 306억 원)에 팔려 이제는 개인 소장품이 되었다.

몽마르트 거리 외에도 오페라 대로, 퐁네프 다리 등 그는 73세로 생을 마감할 때까지 붓을 놓지 않았다. 매일매일 지루하게 반복되는 것 같은 일상이지만, 어제와 오늘은 다르고, 내일은 또 다를 것이다. 인상주의 작가들의 작품은 이렇듯 우리 일상의 아름다움과 소중함을 일깨워주곤 한다.

존 싱어 사전트(1856-1925)

마담 X
Madame X

뛰어난 초상화가로 이름 높았던 존 싱어 사전트는 이 아름다운 여인을 보자마자 초상화로 남기고 싶다는 생각을 했다. 이 작품을 샘플로 파리의 모든 여인들이 초상화를 주문할 거라고 기대에 부푼 채였다. 사전트는 파리 국립미술학교에서 공부했고, 그 누구보다도 그림을 잘 그리는 화가였지만 파리 사람이 아니었기에 늘 이방인 취급을 받았다. 사전트의 부모님은 첫째 아이를 병으로 잃고 요양차 유럽 여행을 떠났다 아예 눌러 앉은 미국인으로, 의사였던 아버지는 아픈 아내를 돌보기 위해 일도 그만두고 가족들과 함께 검소하게 가정을 꾸려나갔다. 사전트는 피렌체에서 출생했고, 여러 도시를 유랑하는 삶을 살았기에 학교를 다니지 않았지만 부모님은 그의 예술적 재능을 일찍부터 알아보고 가는 곳마다 화가에게 개인 교습을 받을 수 있도록 해주었다.

그림 속 주인공 비르지니 아멜리 아베뇨 고트로(1859-1915)도 미국 여성이었다. 조상은 프랑스 사람이었지만 미국으로 떠났다가, 어려서 아버지가 돌아가시자 어머니, 여동생과 함께 다시 프랑스로 돌아온 역이민자였다. 뛰어난 미모로 부유한 은행가 피에르 고트로와 결혼해 사교계의 명사가 되었지만 파리 여인네의 질투를 피해가기 어려웠다. 얼굴을 하얗게 보이게 하려고 파우더에 비소까지 섞어서 바른다는 소문, 머리 모양, 옷차림새 하나하나 입방아의 대상이 되었다. 그녀의 남편이 부자인 것도 식민지에서 벌인 나쁜 사업 때문이라고 흉을 보았다. 그녀는 자신의 아름다움

189쪽 사전트, 〈마담 X〉, 1883-84년, 캔버스에 유채, 208.6×109.9cm

처음 그린 어깨끈

을 그림으로 남겨 많은 사람들이 우러러보게 된다면 파리 아낙네들의 코를 납작하게 눌러줄 수 있을 거라는 기대감에 사전트의 제안이 싫지 않았다.

결국 두 이민자의 결핍은 화가와 모델의 만남으로 성사되었다. 그러나 비르지니는 가만히 앉아 있어야 하는 모델 일을 견디기 힘들어 했고, 사전트는 명작을 남겨야 한다는 부담감에 구도조차 잡지 못한 채 연신 스케치만 해 댔다. 결국 다른 모델을 그린 후 스케치로 남겨 놓은 그녀의 얼굴을 넣어서 그림을 완성할 수 있었다. 드디어 1884년 살롱에 작품이 공개되었을 때, 반응은 그들의 기대와 정반대였다. 검은 드레스와 대조되는 하얀 살결, 지나치게 높은 코는 아름답다기보다는 사람이 아닌 존재처럼 기이하게 보였고, 드레스 오른쪽의 흘러내리는 얇은 어깨끈 때문에 마치 금방이라도 옷이 벗겨질 것 같은 외설적인 그림이라고 비난을 받았다. 그녀는 놀림감이 된 것이 불편해 그림을 전시에서 내려 달라고 부탁하기에 이르렀고, 작가는 그녀가 작품을 구매하기는커녕 자존심이 무너지는 소리를 하니 실망하여 런던으로 떠나 버렸다. 작가는 논란의 어깨끈을 고쳐 그렸지만 이 작품을 끝까지 간직했고 자신의 작품 중 최고라는 자부심을 잃지 않았다.

다행히도 시간이 흐름에 따라 사전트는 훌륭한 초상화가로 인정받아 테이트 모던, 메트로폴리탄 미술관에서도 작품을 구입하기에 이르렀다. 사전트는 이 작품에 주인공의 이름을 지우고 〈마담 X〉라고 제목을 다시 붙였다. 최근 들어 사전트는 더욱 인기 있는 작가로 떠올라 패션 잡지에서는 니콜 키드먼이나 줄리언 무어 같은 여배우들이 이 작품 속 여인처럼 분장하여 찍은 사진을 내기도 했다. 뒤늦은 인기의 비결은

무엇일까?

사전트가 활동하던 당시, 미술계는 새로운 인상주의의 물결이 자리 잡을 때였다. 사전트의 교수님은 마네의 친구였고, 사전트는 모네와 친분을 쌓으며 그의 지베르니 집에 가서 그림을 그리며 인상파 스타일을 배워보기도 했다. 그러나 자신이 진정 추구하고 싶은 예술은 벨라스케스의 초상화라는 것을 깨닫고, 용감하게 시대착오적인 길을 걷기로 결심한다. 영어는 물론, 이탈리아어, 프랑스어, 독일어에 능통한, 유럽 전역을 다니며 살았던 그의 모습은 외교관의 역할을 하기도 했던 17세기 예술가 루벤스의 모습에 가깝기도 하다. 사전트는 시대의 트렌드를 알고 있

〈마담 X〉의 모델인 비르지니 아멜리 아베뇨 고트로, 1878년경 사진

었지만, 꾸준하게 사실적인 초상화와 풍경화를, 심지어 마이너 장르라고 여겨지는 수채화를 그 누구보다도 진지하게 그리며 많은 작품을 남겼다. 유행을 따를 것인가, 자신이 가장 잘할 수 있고 하고 싶은 것을 할 것인가? 선택의 길에서 스스로에게 정직했던 사람은 결국 그 속에서 최선을 다하면 언젠가 인정받게 된다는 교훈을 주는 작가라고 할 수 있다.

고트로 부인은 어떻게 되었을까? 그녀는 실추된 명예를 회복하고자 다른 화가 두 명을 고용하여 그린 우아한 초상화를 살롱에 전시하지만 큰 영향력을 발휘하지는 못했다. 나이와 함께 미모도 사라지자 집 안에 있는 거울을 모두 치워버릴 정도로 속상해하며, 외출도 밤에만 살짝 하다 56세의 이른 나이로 생을 마감하고 말았다.

피그말리온과 갈라테이아
Pygmalion and Galatea

피그말리온은 그리스 신화에 나오는 조각가의 이름이다. 그는 현실의 여자들은 마다하고 상아로 아름다운 여인을 조각하여 갈라테이아라는 이름을 붙여 주었다. '내가 만든 작품이지만 정말 너무 아름답구나!' 피그말리온은 조각 작품을 보며 사랑에 빠졌고, 마치 실제 여인이라도 된 양 지극정성으로 돌보고 사랑했다. 아프로디테의 축제일, 그는 갈라테이아가 진짜 사람이 되었으면 좋겠다는 소원을 빌고 집으로 돌아오는데, 아프로디테의 아들이자 사랑의 신 에로스가 날아와 그의 소원을 현실로 이루어 준다. 마치 꿈에 그리던 이상향을 만난 기분이 바로 이런 것일까? 일명 '배우자 기도'를 하는 사람들이 있다고 한다. 희망하는 배우자의 모든 것을 일일이 구체적으로 적어야 그런 사람을 만날 수 있다는 믿음에서 말이다. 그게 말이 되냐고 비웃을 일만은 아닌 것이 실제로 이게 가능한지를 실험해 본 교육학자들이 있었다.

1964년 로젠탈을 위시한 미국의 교육심리학자들이 쥐가 미로를 잘 통과하는지 실험을 했다. 결과적으로 정성 들여 키운 쥐는 좋은 결과를 내는 반면, 소홀히 취급한 쥐는 길을 잘 찾지 못했다. 그들은 이것을 사람에게도 적용해 보기로 했다. 교장 선생님이 일부 학생을 뽑아 담임 선생님에게 앞으로 성적이 향상될 학생이니 특별히 잘 관리해 달라고 부탁했다. 어떻게 되었을까? 실제로 그 학생들은 좋은 결과를 냈다. 선생님의 은근한 기대, 잠재력에 대한 믿음이 아이들에게 전달되고, 아이들도 나를 믿어주는 선생님의 기대에 보답하기 위해 노력한 것이다. 무언가에 대한 기대나

193쪽 제롬, 〈피그말리온과 갈라테이아〉, 1890년경, 캔버스에 유채, 88.9×68.6cm

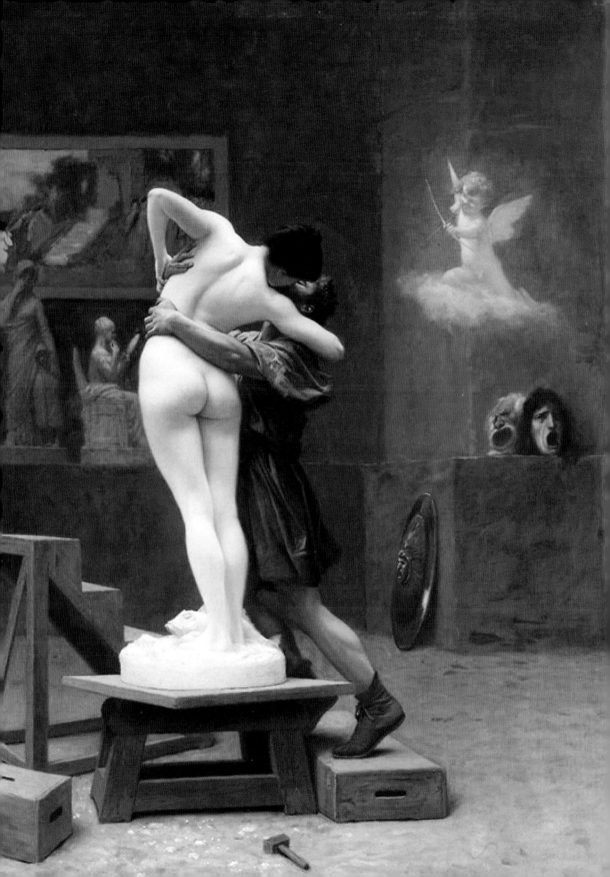

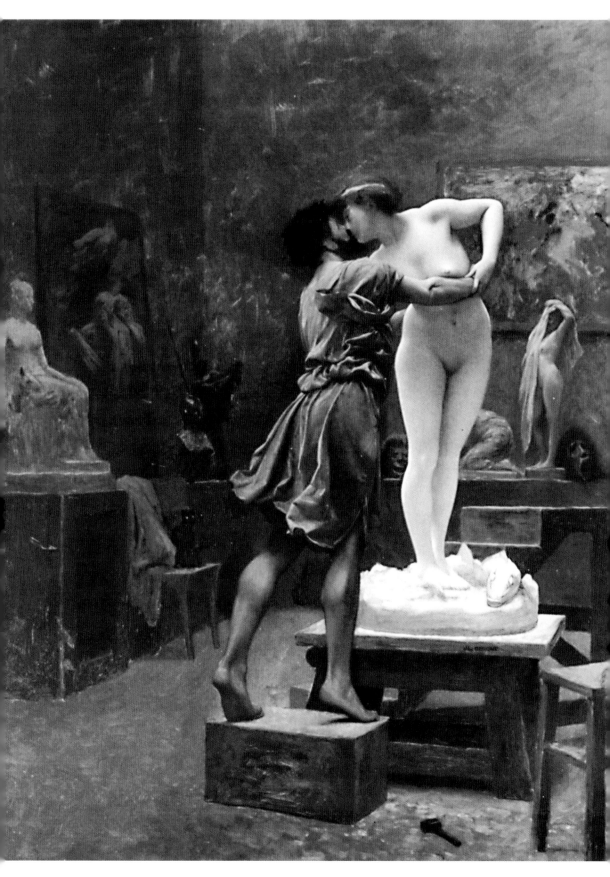

제롬, 〈조각 작업〉, 1890년, 캔버스에 유채, 50.4×39.3cm, 다헤시 미술관

민음이 실제로 현실화하는 하는 것을 '피그말리온 효과'라고 부른다.

　한때 책과 강연 등으로 세상을 휩쓴 일명 시크릿(끌어당김의 법칙)도 같은 것이 아닐까? 내가 원하는 것을 구체적으로 적고 상상하면 실제로 이루어진다는 이야기 말이다. 배우자 기도나 시크릿의 비결은 우연이나 미신, 혹은 착각이 아니라 내가 원하는 것이 무엇인지 스스로에게 묻고 답하는 과정에서 자기 자신의 미래와 욕망을 진단하며 의지를 강화하고 꿈을 구체화할 수 있는 방법을 무의식적으로 탐구해 보는데 있을 것이다.

194쪽 제롬, 〈피그말리온과 갈라테이아〉, 1890년, 캔버스에 유채, 94×74cm, 개인 소장

이 주제는 수많은 작가들에게 영감을 주었는데 그중에서도 특히 장 레옹 제롬의 작품은 수작으로 손꼽힌다. 조각상은 머리에서부터 천천히 실제의 여인으로 변하고 있다. 피그말리온은 온전히 다 사람이 되지도 않은 갈라테이아를 반갑게 맞이하며 키스를 건네고 있다. 허벅지 아래는 아직 상아 조각으로 남아 있는 상태다. 그림일 뿐이지만 마치 영화처럼 변화가 진행 중인 장면으로 표현한 건 작가의 대단한 상상력이다. 갈라테이아의 얼굴은 어떻게 생겼을까?

제롬은 같은 해 앞모습 버전도 그렸다. 또 이듬해에는 조각도 제작했다. 그는 19세기 말 프랑스에서 가장 인기 있는 화가로, 또한 당대 최고의 화상 아돌프 구필의 사위로 작품도 잘 팔리는 작가였는데, 바로 반 고흐의 동생 테오가 일했던 화랑이다. 또한 파리 국립미술학교의 교수가 되는 명예를 누렸으며, 80세로 장수하며 총 700점의 그림과 70여 점의 조각을 남겼다. 젊은 시절 번번이 로마상에 낙선하는 고배를 마시기도 했지만, 세계를 여행하며 작품에 몰두한 결과 그가 꿈꿨던 모든 것을 이룬 성공한 예술가의 삶을 누린 것이다. 그 자신이야말로 꿈꾸었던 대로 이루어진 피그말리온 효과의 증명이라 할 수 있지 않을까?

Museum of
Modern Art

미국

뉴욕 현대미술관

뉴욕 현대미술관은 흔히 약자로 모마(MoMA, Museum of Modern Art)라고 불리기도 하며, 현대의 모든 미술관의 모범처럼 여겨진다. 1929년 록펠러 회장의 아내 애비, 그녀의 친구 릴리와 설리번까지, 예술을 사랑하는 세 명의 여성 후원자가 주축이 되어 만든 미술관이다. 메트로폴리탄 미술관이 현대 예술가들의 전시를 거부한 것에 대한 반동으로 출발했기 때문에 고전미술보다는 피카소, 고흐 등 현대 예술가들의 작품을 수집하고 전시했으며, 디자인, 건축, 영화, 게임에 이르기까지 순수미술 이외의 영역에도 개방적이다. 또한 과거의 모든 전시 관련 자료를 홈페이지에 잘 정리해 두어서 미술관의 홈페이지 자체가 하나의 아카이브 역할을 하는 사이버 미술관이라고도 할 수 있다.

뉴욕 퀸즈에는 미술관의 부대 기관이자 현대 예술가를 후원하는 PS1도 있다. '공립 학교(Public School) 하나'의 약자다. 바스키아를 비롯한 젊은 작가들의 미술관 데뷔 전시회를 열어 주었으며 다양한 공연 이벤트 등을 개최한다. 대표적으로 마당에 젊은 건축가가 임시 파빌리온을 짓는 프로젝트 YAP(Young Architects Program)가 있다. 국립현대미술관 서울관에 여름마다 세워지는 젊은 한국 건축가들의 파빌리온이 바로 이 프로그램의 협업 프로그램이다. 예술가들이 일정 기간 뉴욕에 머물며 새롭게 영감을 얻고 상호 교류하며 작업할 수 있는 레지던시도 운영하고 있다.

2019년 건축 스튜디오 '딜러 스코피디오+렌프로'가 전체 건물을 리노베이션했는데, 6개월마다 갤러리의 3분의 1을 교체하며 20만 개 이상의 컬렉션을 골고루 보여주는 것을 목표로 하고 있다.

애비 올드리치 록펠러

릴리 P. 블리스

메리 퀸 설리번

아비뇽의 여인들

Les Demoiselles d'Avignon

현대 미술사에서 가장 중요한 작품을 하나 꼽으라면 바로 이 작품이 아닐까? 2007년 뉴스위크지가 지난 100년 동안 가장 영향력 있는 예술 작품으로 이 그림을 고른 것에 전적으로 동의한다. 바로 '큐비즘'이 시작된 첫 작품이기 때문이다.

피카소는 아주 야심 찼다. 자신의 이름이 영원토록 남기를 기대했다. 우리는 루브르 박물관편에서 루이 14세의 초상화를 그릴 정도로 유명했다가도 잊혀진 작가들이 많다는 것을 배웠다. 피카소도 이것을 잘 알고 있었다. 그는 어떤 작가들이 오래도록 기록에 남는지를 연구하고 놀라운 사실을 발견했다. 그건 당대에는 비록 소외되거나 이해받지 못한다 해도 역사의 흐름을 바꾸며 새로운 관점을 제시하는 리더라는 점이었다. 가깝게는 인상주의 미술이 그러했다. 살롱 미술대회에서 떨어져 자기들끼리 모여 낙선자 전시회를 열었던 작가들이었다. 미술에서는 이런 사람들을 '아방가르드'라고 부르는데, 아방(avant)은 프랑스어로 가장 앞이라는 뜻이고, 가르드(garde)는 군대를 의미한다. 전쟁터에서 가장 앞에 선 군대는 어떻게 될까? 위험 지역에선 총알받이가 될 수도 있다. 하지만 앞서 나가면서 길을 트는 아주 중요한 존재다. 한문으로 번역하여 '전위(前衛)'예술이라고도 부른다.

피카소는 미술관을 섭렵하며 어떻게 하면 이 시대의 미술이 아닌, 새로운 미술을 시작하는 우두머리가 될 수 있을까를 연구했다. 그러려면 현재의 미술은 무엇인지를 먼저 파악해야 했다. 이 책에서도 몇 차례 소개한 '원근법'과 '소실점'이 그것이다.

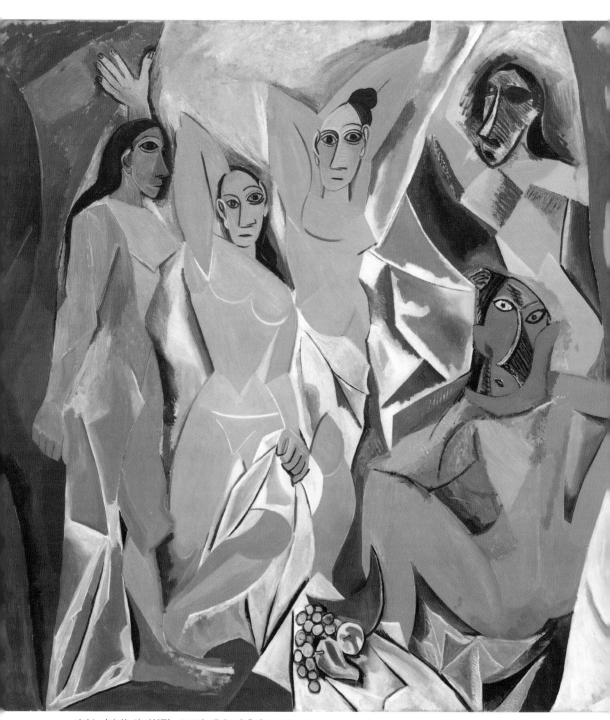

피카소, 〈아비뇽의 여인들〉, 1907년, 캔버스에 유채, 243.9×233.7cm

이 작품들의 공통점이자 맹점이 단일 시점으로 그려진 것임을 발견한 것이다.

피카소의 의문은 이러했다. 세계는 3차원인데 한 방향에서 본 것만 그려야 할까? 게다가 관람자는 결코 한자리에 서서 세계를 파악하지 않는다. 평평한 캔버스 위에 어떻게 3차원의 세계를 표현할 수 있을까? 눈속임 기법 외에는 없는 것일까? 눈속임 기법이란 볼륨감이 느껴지도록 그리는 것으로 프랑스어로 트롱프뢰유(trompe-l'oeil)라고 부른다. 트롱프는 '속이다'라는 뜻이고, 뢰유는 '눈', 그래서 직역한 그대로 마치 진짜인 것처럼 눈을 속이는 것이다.

피카소는 정면에서 본 것뿐만 아니라, 옆에서 본 것, 심지어 뒤에서 본 것까지도 화면 안에 그려 넣어야겠다고 생각했다. 그런데 완성된 작품은 오히려 납작해 보이고 낯설다. 사물의 다양한 각도를 그리다 보니 완성 작품이 평면도처럼 되어 버렸기 때문이다.

예를 들어 쓰레기 분리 수거를 하기 위해 종이 우유갑 전체를 뜯어 씻어 말렸다고 해 보자. 납작하게 펴진 우유갑을 보고 이것이 원래는 우유를 담을 수 있는 입체였다는 것을 상상할 수 있을까? 피카소의 그림이 이상해 보이는 건, 늘 우유갑으로 보였던 부피가 있는 상자를 평평하게 뜯어 놓은 것과 같아서다. 모든 입체물의 평면도는 사실 평상시에 거의 볼 수가 없다. 주로 수학 문제집에서, 넓이를 구하거나 부피를 구할 때 나오는 이미지 정도일 것이다. 피카소는 이렇게 그동안 보지 않던 관점으로 입체를 표현할 수 있는 방안을 고안하며, 천재 예술가의 탄생을 알렸다. 여기에는 '입체파(큐비즘)'라는 잘 어울리는 이름이 붙여졌다. 큐브라는 건 입방체, 즉 입체를 말한다.

〈아비뇽의 여인들〉이 바로 입체파의 탄생을 만천하에 알린 첫 작품으로, 어떤 여자는 옆모습, 어떤 여자는 정면이다. 한 얼굴 안에서도 눈은 정면인데 코는 옆모습으로 그려졌다. 프라도 미술관이나 우피치 미술관에서 소개한 '삼미신' 도상을 생각

〈아비뇽의 여인들〉 부분

해 보면 앞모습, 옆모습, 뒷모습을 표현한 세 명의 여자를 한 사람의 몸 안에 뒤섞어 놓은 셈이다. 심지어 배경조차도 조각조각 찢어져 있다. 그래서 얼핏 보면 괴물 같기도 한데, 당시 만국박람회를 통해 프랑스에 소개된 아프리카 가면이나 조각상으로부터 받은 영향도 있다. 또한 화면 왼쪽의 여인의 종아리를 보면 이집트 그림 속 걸어가는 사람들의 표현과 비슷하다. 피카소는 스페인에서도 가장 남쪽, '말라가'라는 소도시 출신인데 여기서 바다를 건너가면 그곳이 바로 아프리카다. 피카소의 작품에는 유럽 문화뿐 아니라 지중해 문명의 영향이 확연히 드러나 있다.

작품의 제목에 등장하는 '아비뇽'은 남프랑스의 도시로, 실은 유흥가의 여자들을 그린 것이다. 사람의 감정을 자극하는 빨간 조명을 쓰는 구역이기도 해서 이 여자들의 살도 진한 핑크빛이다. 이 작품은 그래서 예전이나 지금이나 위대하다고 칭송을 받기도 하지만 여성을 비하했다거나 이해할 수 없는 그림이라는 이유 등으로 비난도 많이 받았다. 무엇이든 좋기만 한 건 이 세상에 없다. 심지어 유명 미술평론가 존 버거가 피카소에 대해 쓴 책의 제목이 『피카소의 성공과 실패』일 정도였다. 그는 무엇에 성공하고 무엇에 실패했을까? 나

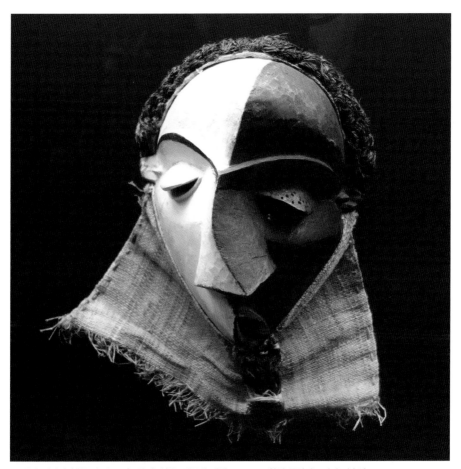

고 펜데 지방의 〈음부야 마스크〉, 목재, 섬유, 직물에 채색, 26.5cm, 왕립 중앙아프리카 미술관

는 그가 미술에서는 성공했지만, 사랑에는 실패했다고 생각한다. 수많은 여자를 아프게 한 피카소의 일생을 생각해 보면 여성에 대한 존중이 없다. 그런데 한 인간의 공과를 그의 삶의 윤리와 구분하여 생각하고 판단할 수 있을까? 그래서 피카소는 작품만이 아니라, 예술가란 무엇인가에 대해서도 많은 걸 생각하게 하는 작가다. 92세까지 장수하며 입체파의 성공에 안주하지 않고 초현실주의, 고전주의 등 끊임없이

변신했다는 것도 여느 작가들과 다르다.

　피카소는 이 작품을 팔지 않고 가지고 있다가 패션 디자이너이자 유명 컬렉터인 자크 두세에게 1924년 약 3만 프랑에 판매했다. 오르세 미술관에서 소개한 앙리 루소의 작품도 소장한 컬렉터다. 피카소는 이미 부자였기 때문에 그림을 팔지 않아도 되었지만 유명한 컬렉터의 소장품이 되는 것도 나쁘진 않은 데다가 그가 사후 루브르 박물관에 기증하겠다고 했기 때문에 좋은 가격에 팔았다. 그러나 컬렉터의 사후, 작품은 개인 딜러에게 팔려나갔고 뉴욕 현대미술관은 드가의 작품을 팔아 마련한 돈에 웃돈까지 얹어 이 작품을 2만 4천 달러에 구매했다. 당시로서도 거금이었지만, 지금 이 작품의 가치에 비할 바가 아닐 것이다. 피카소의 뜻대로 되진 않았지만, 뉴욕 현대미술관에 이 작품이 오게 된 덕분에 사실 오늘날의 피카소가 있다 해도 과언은 아니다. 이곳의 초대 관장 알프레드 바는 이 작품을 기준으로 수많은 전시회를 기획했을 뿐 아니라, '큐비즘과 추상미술'이라는 서양 현대미술사의 흐름을 정립했다. 그가 만든 미술사 도표는 여전히 미술사학도들에게 하나의 기준을 제시한다. 그 도표에서 가장 넓은 크기를 차지하는, 다시 말해 가장 영향력이 큰 존재가 바로 피카소의 큐비즘이다.

수영장
The Swimming Pool

앙리 마티스가 세상을 떠나기 2년 전, 83세의 나이로 만든 작품이다. 당시 그는 남 프랑스 니스에 살고 있었다. 어느 여름날, 날이 너무 더워 시원하게 수영이라도 하고 싶었지만 노년의 그에게 수영은 무리였다. 마티스는 당시 머물던 레지나 호텔 방으로 돌아와 자신만의 수영장을 꾸미기 시작했다. 하얀 띠를 사방의 벽에 눈높이 정도로 두르고 그 위에 파란 이미지로 수영하는 사람들을 형상화한 가상의 해수면을 만들었다. 마치 수영장 물속에 들어가 있는 듯한 시원함을 느끼려는 것이었다.

젊은 시절, 마티스는 여행자라 해도 과언이 아닐 정도로 러시아부터 모로코까지 전 세계를 여행 다녔다. 존경하는 작가 고갱처럼 타히티섬에도 다녀왔다. 그의 여행은 배를 타고 수십 일간 다니는 여행이었기에, 바다는 하늘만큼이나 그에게 늘 가까운 대상이었다. 그러나 이제 나이 들어 수영하는 것조차 힘들고, 실은 작품을 계속하기 위해 붓을 잡는 것도 어려웠다. 그림 대신에 그가 택한 건 색종이를 오리는 것이었다. 덕분에 형태와 색은 단순화되었고, 순수미술과 디자인의 경계가 사라지는 듯한 효과도 나타나게 되었다. 이 작품은 마티스가 말년에 몰두한 색종이 오리기 작품의 결정판이자, 공간 설치로 나아간 작품이라는 데 큰 의미가 있다.

그러나 즉흥적으로 제작된 작품이었기 때문에 작품의 보존이 문제였다. 유족들은 작품이 걸린 호텔 방의 굵은 삼베 벽지도 작품을 살리는 중요한 환경적 요인이라고 판단하고, 그것도 함께 작품으로 만들었다. 파란 형태만 본래의 것으로 남기고 흰색

마티스, 〈수영장〉 부분, 1952년, 종이에 구아슈, 페인트칠한 종이에 오려 붙임. 전체 185.4×1653.3cm

바탕 종이와 베이지색 삼베 천은 새것으로 교체하여 패널을 만들었다. 1975년 뉴욕 현대미술관이 작품을 구매하여 현재 뉴욕 현대미술관과 니스 마티스 미술관에 나누어 전시되어 있다. 두 곳 모두 마티스가 머물던 방과 비슷한 크기의 공간에, 비슷한 높이에 작품을 걸어 당시의 느낌을 고스란히 전하고 있다.

말년의 마티스의 모습을 보면 휠체어에 앉거나 침대에 누워 종이를 오리는 장면을 많이 볼 수 있다. 그런데 그 옆에 한 여인이 마티스를 도와주는 모습이 등장할 때도 있는데 바로 그녀가 마티스의 조수이자, 거의 협업이라 할 정도로 큰 도움을 준 리디아 델렉토르스카야(1910-98)다. 그녀는 마티스보다 40세나 어린 러시아 여성으로 부모님은 모두 의사였지만 콜레라로 사망했고, 12세에 고아가 되어 숙모님 아래에서 자라다 프랑스로 넘어오게 되었다. 소르본 대학 의예과에 진학할 예정이었지만

일단 돈을 벌기 위해 아르바이트를 시작한 것이 인생을 바꾸게 된다.

마티스가 '차가운 공주'라고 불렀던 리디아는 아름다웠고 똑똑했다. 처음에는 모델 서기를 거부했지만, 모델이 된 이후에는 단지 포즈만 취하는 것이 아니라 작가가 작품을 어떻게 완성해 나가는지 관찰했고 기록으로 남겼다. 마티스는 처음엔 그런 관찰자적 기록을 불편해했지만 나중엔 그것의 의미를 깨닫고 그녀를 격려했고, 그 기록은 오늘날 마티스를 연구하는 데 귀중한 자료로 사용되고 있다. 리디아는 모델이자 조수로, 다른 모델들의 일정 관리, 갤러리스트와의 만남 등 한마디로 작업실 실장님 역할을 톡톡히 해냈다. 마티스가 숨을 거두기 전날에도 그녀를 모델로 그림을 그렸다고 한다.

그러나 가족들은 마티스가 가족보다 리디아에게 점점 더 의지하는 것에 불만을 품

마티스, 〈리디아 델렉토르스카야의 초상〉, 1947년, 캔버스에 유채,
64.5×49.5cm, 에르미타슈 미술관

었고, 마티스의 사후 그녀를 내쫓기도 했다. 그러나 작품을 정리하기 위해선 리디아의 도움이 필수였기에 그녀를 다시 불러들였는데, 리디아는 자존심을 접고 존경하는 화가 선생님을 위해 돌아와 마무리까지 해 주었다. 22세에 마티스의 집에 조수로 취직한 이후 어느덧 40대 중반에 이르게 된 리디아. 마티스는 자신에게 젊음을 바친 리디아의 미래를 위해 많은 작품을 선물로 주었다. 마티스의 사망 당시 이미 그는 명성 있는 작가였기에 단 한 점만 판다 해도 그녀의 젊음을 보상할 꽤 괜찮은 돈을 만질 수 있었을 텐데, 리디아는 한 점도 팔지 않고 고국 러시아의 에르미타슈 미술관에 기증했다. 자존심이 있는 우아하고 똑똑한 여성의 위대한 선택이었다.

수련
Water Lilies

유럽, 특히 파리에서는 곳곳에서 모네의 작품을 볼 수 있지만 미국에서 모네의 대형 수련 작품을 제대로 전시한 곳은 바로 여기라고 할 수 있다. 이곳에서는 세 개의 패널로 이루어진 작품 외에도 다른 두 점의 대형 작품을 감상할 수 있다.

모네는 인상주의를 배척하는 아카데미의 외면을 받았지만 차차 인정을 받았고 특히 미국의 컬렉터들 덕분에 경제적 안정을 찾을 수 있었다. 1890년대 50대의 모네는 머물던 파리 근교 지베르니에 넓은 땅과 집을 구매하고 작업실은 물론 거대한 정원과 연못을 조성하기 시작했다. 그는 화가가 되지 않았다면 정원사가 되었을 거라고 말할 정도로 정원에 공을 들였다. 연못에는 일본에서 본 다리도 만들어 넣었고 수련을 길렀다. 그러곤 끊임없이 수련을 그리기 시작했다. 처음엔 다리도, 하늘도, 물 위로 내려온 버드나무 가지도 그렸지만 점차 화면은 물 위로 좁혀지기 시작했다. 그래서 나중에는 지금 이 방에 있는 작품들처럼 수면만을 그렸다. 물 위에는 하늘도 나무도 비치고, 또 그 위에는 수련도 떠 있고, 때로는 물속도 들여다보인다.

깊은 물속, 수면, 그리고 물 위의 하늘, 세 개의 공간이 겹친 장면을 그리기 위해 화면 속에 여러 겹의 레이어를 만들었다. 젊은 시절, 단숨에 완성한 한순간의 빛이 아니라, 마치 고전 화가들이 유화를 다룬 것처럼 그리고 잠시 두었다가 또 그리는 식으로 천천히 작품을 완성했다. 그 조용한 시간은 작품 속에도 담겨 있다. 이런 작품은 한눈에 보고 말 게 아니라 천천히 감상하는 시간을 갖는 게 좋다. 작품 앞에 놓인 의

모네, 〈수련〉, 1914-26년, 캔버스에 유채, 200×1276cm

모네, 〈수련: 맑은 아침의 버드나무들〉, 1915-26년경, 캔버스에 유채, 200×1275cm, 오랑주리 미술관

자에 앉아 한참이고 그림을 고요하게 들여다보면 물속도 보였다가, 수면 위에비친 하늘도 보였다가, 여러 공간을 오가는 경험을 하게 된다.

작품을 시작할 때 모네는 74세였다. 첫 부인과 사별한 지 오래였고, 그의 둘째 부인도 1911년 먼저 세상을 떠난 후였다. 심지어 큰아들 장도 먼저 세상을 떠났다. 백내장 때문에 색을 제대로 보기 어려웠고 여러모로 건강도 좋지 않았다. 하지만 모네의 친구이자 국무총리였던 조르주 클레망소(1841-1929)는 일생의 마지막 작품을 남기자고 격려했고, 모네도 자신의 작품을 위한 전시장을 만들어 국가에 작품을 기증하고 싶은 생각이 있었다. 결국 왕실의 오렌지 나무 온실이었던 '오랑주리'에 모네의 작품을 위한 공간이 만들어졌고, 모네는 위험을 무릅쓰고 백내장 수술을 하면서 끝까지 작품에 전념했다. 결국 84세가 되던 1926년 40여 점의 작품을 완성했고 숨을 거두었다. 만약 이 프로젝트가 아니었다면, 희망을 잃은 모네가 오히려 일찍 생을 마감하지 않았을까?

파리 오랑주리 미술관에 걸린 22점을 제외한 남은 작품들은 1940년대까지 모네의 스튜디오에 남아 있었다. 뉴욕 현대미술관의 큐레이터는 그 사실을 알고 미국의 미술관 중에서 처음으로 모네의 대형 수련 작품을 구입했다. 수련 앞에서 체험할 수 있는 몰입의 경험은 이 미술관에서 만날 수 있는 1950년대 미국 추상표현주의 회화 작가 잭슨 폴록이나 마크 로스코의 그림 앞에 섰을 때와 비슷하다. 시작도 끝도 없는 거대한 화면 속으로 빨려 들어가는 느낌이다. 원근법이 사라진 평평한 공간이라는 점에서 미술사에서는 '전면(all over)' 회화라고 표현하기도 한다.

별이 빛나는 밤

The Starry Night

이 그림을 그릴 당시 고흐는 고갱과 불화를 겪은 후 생 레미 요양원에서 지내는 중이었다. 아를 시내에서부터 산속으로 조금 더 올라간 한적한 시골이다. 잠도 오지 않는 어느 날 밤 창문 너머로 바라본 반짝이는 별 풍경은 순수한 마음을 지닌 고흐를 위해 하늘이 건네준 위로의 선물일 것이다. 그러나 대낮에 이 작품을 본 사람들은 고흐가 본 하늘을 이해하지 못했다. 그들은 바쁜 낮 시간을 보냈고 밤에는 모두 눈을 감고 있었을 테니 말이다. 그의 마음을 유일하게 이해한 동생 테오는 형에 대해 이렇게 말했다. "형은 반복되는 일상생활 속에서 사람들이 각자의 찬란한 빛을 잃어버렸다는 생각을 처음으로 한 사람이다. 형은 따뜻한 마음을 가졌고 사람들을 위해 무엇인가를 해 주려고 계속 노력했다. 형에 대해 알려고도 이해하려고도 하지 않았던 사람들이 가장 나쁘다." 다행히 이 작품이 남아 있어 먼 훗날 그의 마음을 이해하는 한 음유시인이 나타나게 되는데, 돈 맥클린이라는 미국 가수였다. 그는 작품을 보고 감동을 받아 직접 가사를 만들었다. 바로 '빈센트(Vincent)'라는 노래다. 1971년 곡으로 올드 팝송이지만 이 노래는 고흐의 작품과 함께 영원한 유행가가 될 것이다. 이런 대목이 참 인상적이다. "이제 알겠어요. 당신이 내게 하려는 말을. 당신이 정신적으로 얼마나 고통받았는지를, 그것을 놓으려 노력했는지를. 사람들은 듣지 않았죠. 알지 못했죠. 아마 이제는 들을 거예요."

주변과 어울리지 못하고 홀로된 외로운 자신의 모습은 한 그루의 사이프러스 나무

214-215쪽 고흐, 〈별이 빛나는 밤〉, 1889년, 캔버스에 유채, 73.7×92.1cm

고흐, 〈론강 위의 별이 빛나는 밤〉, 1888년, 캔버스에 유채, 72×92cm,
오르세 미술관

로 나타나고 있다. 하늘 아래로 보이는 풍경은 뾰족한 개신교 첨탑의 교회가 보이는 걸로 보아 그의 고향 네덜란드임을 알 수 있다. 몸에 기운도 없고 마음도 지쳤을 때, 그를 위로해 준 것은 바로 하늘의 별빛, 그리고 고향이 아니었을까?

　오르세 미술관에 있는 〈론강 위의 별이 빛나는 밤〉은 이 작품과 유사하다. 아를에서 예술가의 공동체 마을을 꿈꾸던 시절, 불꽃놀이를 하듯 폭죽이 터지는 별빛을 담았다. 그래서 같은 별밤 풍경이지만 〈론강 위의 별이 빛나는 밤〉은 이 작품에서 느껴지는 회한의 감정보다는 순수하고 희망찬 느낌이 있다. 강물 위로 빛을 반사하는 가스등보다 별을 더 크게 그린 건 사실을 있는 그대로 그리기보다 마치 어린아이들의 그림에서처럼 중요하다고 생각하는 것을 더 크게 그렸기 때문일 것이다. 화면 중앙의 유난히 반짝거리는 7개의 별을 연결하면 국자 모양의 북두칠성 별자리가 나온다. 고흐의 작품은 순수하게 붓으로만 그려진 것임에도 불구하고 마치 움직이는 것처럼 느껴진다. 이런 느낌이 현실화되듯 이 그림을 그린 요양원 근처에서는 고흐의 작품을 미디어 아트로 감상할 수 있는 전시장이 생겼다. 아마도 미디어 아트라는 장르도 고흐 작품에서 느껴지는 생동감을 기술적으로 구현하면서 고안한 것이 아닐까? 그런 점에서 고흐의 작품이 미디어 아트로 재현된 건 정말 잘 맞는 궁합이다.

나와 마을
I and the Village

마르크 샤갈 하면 순애보적 사랑으로 유명하다. 샤갈의 작품은 환상적인 색채로 연인, 꽃 혹은 성경을 주제로 다뤄서 누구라도 쉽게 감상할 수 있지만, 작가의 삶에 대해 알고 나면 감동이 두 배가 된다.

샤갈은 러시아의 작은 마을 비텝스크(현재의 벨라루스 지역)에서 가난한 유태인 가정의 아홉형제 중 맏이로 태어났다. 어려운 형편이었지만 뛰어난 실력으로 상트페테르부르크로 유학을 갈 수 있었고, 이어서 1910년에는 당시 미술의 중심지였던 파리도 가게 된다. 입체파, 야수파 등 새로운 미술이 태동하던 이곳에서 샤갈은 많은 성장을 했다. 말도 통하지 않고, 가난하고 힘든 유학 생활은 〈나와 마을〉 작품에서처럼 고향 풍경을 그리며 달랬다. 화면 위쪽으로는 고향의 집과 교회, 그리고 근면 성실히 일하는 마을 사람들이 보인다. 1914년 베를린에서 첫 전시회를 마친 후 그는 서둘러 고향으로 돌아갔다. 오랜 기간 사귄 벨라와의 약속을 지키기 위해서였다. 그들은 결혼했고, 예쁜 딸도 낳았다. 1915년작 〈생일〉은 그들의 행복한 신혼 시절을 담았는데 아마도 샤갈의 그림 중 가장 많은 사랑을 받는 작품일 것이다.

샤갈의 계획은 가족과 함께 프랑스로 돌아가는 것이었다. 1914년 발발한 1차 세계대전으로 움직임은 제약되었고, 그는 러시아에서 전시회를 이어가며 다행히 신설된 미술대학의 교수 자리를 얻게 된다. 그러나 같은 대학의 동료 교수 말레비치가 그의 작품에 나타난 부르주아적 취향을 문제 삼았다. 이 작가에 대해서는 러시아 에르미

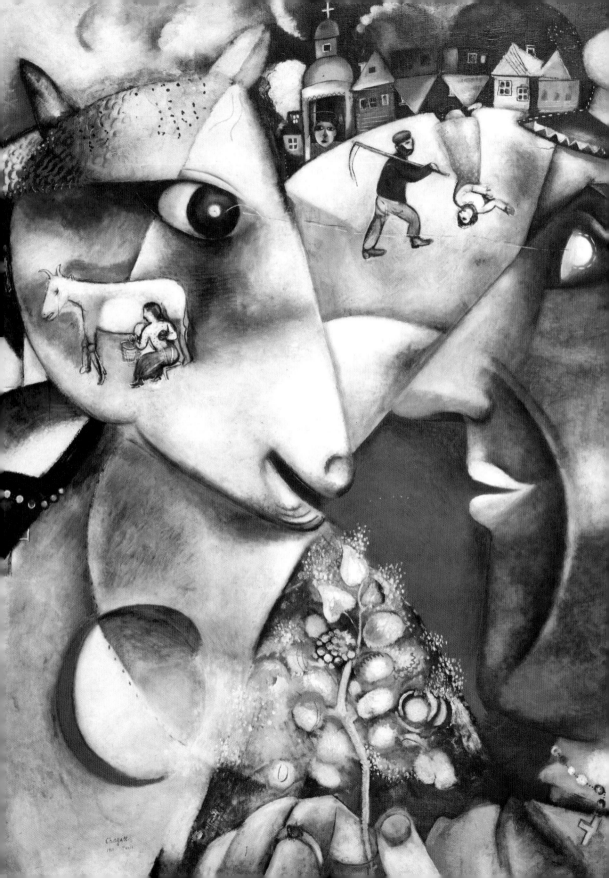

타슈 미술관편에서 소개할 것이다. 다툼을 원치 않던 샤갈은 교수직을 사임하고 무대 디자이너가 되어 여러 대형 벽화를 제작했다.

전쟁이 끝났고, 1923년 샤갈은 간신히 프랑스로 돌아왔다. 30대 중반의 나이였다. 금세 돌아올 줄 알고 남겨 두었던 작품은 모두 사라졌지만, 피카소 등을 발굴한 화상 암브루아즈 볼라르 덕분에 판화를 제작하여 보급하였고, 열심히 창작에 몰두한 끝에 미국에서 약 100여 점의 신작을 소개하는 전시회도 열 수 있었다. 그러나 다시 2차 세계대전이 시작되었다. 샤갈은 뉴욕 현대미술관 관장 알프레드 바의 도움으로 비자를 받아 미국으로 탈출하는 데 성공한다. 1941년 뉴욕에 도착했을 때, 그는 이미 유명한 작가였다. 미술관과 갤러리에서의 전시회가 이어졌고, 뉴욕 메트로폴리탄 오페라의 무대를 위한 대형 세트 그림과 의상에도 도전하여 호평받았다. 그러나 그토록 사랑했던 아내 벨라가 1944년 먼저 세상을 떠나는 큰 슬픔을 맞이해야만 했다. 1945년 전쟁이 끝났고, 1946년 뉴욕 현대미술관에서 대규모 회고전을 성공적으로 개최했다. 그의 나이 59세였다.

버지니아라는 여인을 만나 아들을 낳기도 했지만, 새로운 사랑은 길지 못했고 샤갈은 다시 고향으로 돌아갈 계획을 세웠다. 이제 그의 고향은 러시아 비텝스크가 아니라 프랑스였다. 남프랑스에서 홀로 말년을 보내던 샤갈에게 새로운 인생이 펼쳐진 건 새로운 여인 바바(발렌티나 브로드스키)를 만나면서부터다. 그녀는 샤갈의 아내이자 비서로, 샤갈에게 새로운 힘을 불어넣어 주었다. 재혼 후 샤갈은 예루살렘, 뉴욕, 스위스, 독일 등지에 스테인드글라스를 제작하였으며, 77세의 나이에 파리 오페라 가르니에의 천장 벽화를 완성하는 등 제2의 전성기를 맞이하며 98세까지 장수했다.

현대미술을 좋아하는 사람이라면 샤갈의 작품이 식상하다고 생각할 수도 있다. 20세기를 살면서 마치 17세기의 렘브란트나 엘 그레코처럼 성서를 재해석하는 작품을 그린 것을 시대착오적이라 볼 수도 있다. 그러나 야망이 있는 작가라면, 시대의 유행

218쪽 샤갈, 〈나와 마을〉, 1911년, 캔버스에 유채, 192.1×151.4cm

에 흔들리지 않고 한결같이 나만의 길을 간다는 것이 오히려 더 어려운 것임을 알 것이다. 그 어느 미술 사조에도 들지 않으면서, 야수파, 입체파, 오르피즘, 초현실주의, 심지어 샤갈의 그림과는 정반대 스타일인 몬드리안에 이르기까지 그 모든 작가들과 교류를 나눈 샤갈의 특별함은 어린아이 같은 순수함과 낭만, 상상력 덕분이었다. 그가 작품을 기증하여 설립된 니스 샤갈 미술관의 개관식에서, 샤갈은 '내 그림은 한 사람의 꿈이 아니라 모든 인류의 꿈을 나타낸다'고 말했다. 그의 사진을 찾아보면 한평생을 마치 성직자처럼 살아온 착한 얼굴이 보인다. 마치 교황이 방문할 때 수많은 이들이 먼 발치에서라도 한 번 보고 싶어 다가오는 것처럼 샤갈의 작품에는 그런 힘이 담겨 있는 듯하다. 그의 작품은 반드시 한 번쯤은 실제로 그 앞에서, 천천히 바라보면서 마치 그림 속을 떠다니는 것 같은 인물들의 리듬감을 느껴 보았으면 한다.

브로드웨이 부기우기

Broadway Boogie Woogie

무엇을 그린 작품일지 머릿속에 떠오르는 것이 있을까? 힌트는 제목에 있다. 어떤 사람은 컴퓨터 부속판 같다는 대답을 했다. 그것도 정말 맞는 말이다. 그런데 몬드리안이 이 그림을 그릴 당시에는 컴퓨터도 없었고 반도체도 없었다. 이 작품은 몬드리안이 뉴욕 맨해튼의 높은 빌딩 위에서 아래를 내려다보고 그린 것이다. 가로세로 선은 도로일 테고 그 사이사이로 빌딩과 차들이 움직이는 느낌, 빨갛고 파란 신호등이 켜졌다 꺼졌다 하면서 반짝이는 듯한 뉴욕의 바쁜 이미지가 느껴진다. 마치 어디선가 신나는 음악이 나올 것 같은데, 그래서 제목으로 '부기우기'라는 재즈 리듬을 표현하는 이름이 붙었다.

몬드리안은 네덜란드 작가로 처음에는 반 고흐 스타일로 그림을 그리다가 1911년 피카소의 전시회를 본 이후 파리로 건너가 입체파 스타일을 배웠다. 이후에는 네덜란드에 돌아와 동료 작가들과 데 스테일이라는 미술, 디자인, 건축이 어우러지는 미술 운동을 펼치며 오직 빨강, 파랑, 노랑, 하양과 검정만 사용한, 수직, 수평의 추상화 스타일을 확립했다. 따라하기 쉬우면서도 눈에 띄는 몬드리안 스타일은 오늘날 쟁반, 쿠션, 시계 할 것 없이 어느 곳에서도 볼 수 있는 아트 상품으로 자리 잡았다. 그러나 알고 보면 1930년대, 60대가 되어서야 인정받았음을 알고 나면 역시 꾸준히 하는 것이 중요하다는 교훈을 얻는다. 특히 미국에서 인기가 높아져서 1940년대 이후 뉴욕에서 여생을 보냈다. 이 작품도 바로 뉴욕에서 작업한 것이다.

몬드리안, 〈브로드웨이 부기우기〉, 1942-43년, 캔버스에 유채, 127×127cm

레제, 〈시네마틱 벽화 연구, 연구 Ⅵ〉, 1938–39년, 판자에 구아슈와 연필, 50.7×38cm

사실 다른 예술가의 작품 중에도 얼핏 보면 몬드리안과 비슷해 보이는 스타일도 있다. 예를 들어 페르낭 레제의 작품도 입체파의 영향을 받은 인물 표현에 두꺼운 검정색 테두리 때문에 얼핏 보면 몬드리안의 작품과 비슷해 보인다. 그러나 몬드리안은 절대로 자신의 규칙을 벗어나는 작품을 제작하지 않았다. 이 둘의 차이점은 '곡선'과 '초록'이다. 레제는 주로 곡선을 사용했고 초록도 마음껏 사용했지만, 몬드리안은 직선만, 게다가 초록색은 절대로 사용하지 않았다. 노랑색과 파란색을 섞으면 나오는 2차 색, 즉 순수한 색이 아니기 때문이다.

　심지어 말년에는 젊은 시절 참여했던 데 스테일파와 갈등을 겪으며 멀어졌는데 사선을 써도 되느냐 아니냐 하는 논쟁 때문이었다. 재미있는 이유 같지만 그들에겐 아주 심각한 문제였을 것이다. 몬드리안을 비롯한 '신조형주의' 예술가들의 사상은 단순히 미술에 국한된 것이 아니라, 세계의 진리를 추구하는 '신지학'이라는 것과도 연결되어 있었다. 신지학은 '신성한 학문' 혹은 '신에 대한 가르침'이라는 의미로 일종의 종교이자 또한 학문으로도 여겨지는데, 몬드리안 외에도 의외로 많은 예술가들이 관심을 두고 영감을 받았다.

　몬드리안은 작품만 딱 떨어지는 것이 아니었다. 심지어 작업실조차도 직사각 책상에, 원색과 무채색만을 고집했다. 장식용 꽃조차도 하얀색으로 칠해 놓았다고 한다. 깔끔한 사무실 같은 작업실에서 양복을 입고 작업했다. 어느 날 그의 작업실을 방문한 한 젊은 미술학도가 작품 속 이미지들이 움직이면 재미있을 것 같다고 감탄하자, 몬드리안은 내 작품은 이미 충분히 빠르다고 대답했다고 한다. 미술학도는 돌아와 움직이는 조각을 만들게 되는데, 그것이 알렉산더 칼더의 모빌 조각이다.

기억의 지속
The Persistence of Memory

달리의 그림 중 가장 유명한 작품일 것이다. 여러 미술책과 포스터에, 또 대중문화 속에 자주 등장한 익숙한 작품이다. 하지만 미술관에 가서 실제로 보게 되면 조금 놀라지 않을까 싶다. 상상했던 것보다 사이즈가 작을 테니 말이다.

흘러내리는 표현은 식탁 위의 카망베르 치즈로부터 영감을 받은 것이다. 작품을 자세히 살펴보면 개미도 나오고, 아주 긴 속눈썹을 지닌 사람의 옆모습 같기도 하고 초승달 같기도 한 이미지도 있다. 도대체 이것들은 무엇일까? 개연성이 없어 보이는 것들이 한자리에 모여 있어 계속 궁금증을 불러일으키는 것, 시인 로트레아몽은 이런 현상을 '해부대 위의 우산과 재봉틀이 만나듯이'라고 표현했다. 바로 그것이 달리가 추구한 초현실주의의 목표다.

초현실주의는 시대의 반성을 담고 있다. 인간이 이성과 과학을 발전시켜 결국 한 일이 무엇이었던가? 전쟁을 일으키고 인간을 대량으로 살상하고, 온갖 그럴듯한 논리로 폭력을 정당화시킨 것이었다. 1차 세계대전이 지나가고 1920년대 파리에 모인 예술가들은 이제 이성과 합리를 벗어나 꿈과 우연의 세계를 추구하며 인간성을 회복해야 한다고 생각했다. 때마침 프로이트와 같은 정신과 의사들이 의식의 영역 아래에는 무의식의 영역이 존재하고 있다는 것을 밝혀내기도 했다.

자, 그럼 이 작품에 나타난 이성과 무의식을 나눠 보자. 시계는 대단한 과학과 이성의 산물이다. 60초가 모여 1분이 되고, 다시 60분이 모여 1시간이 되는 60진법은 수

226-227쪽 달리, 〈기억의 지속〉, 1931년, 캔버스에 유채, 24.1×33cm

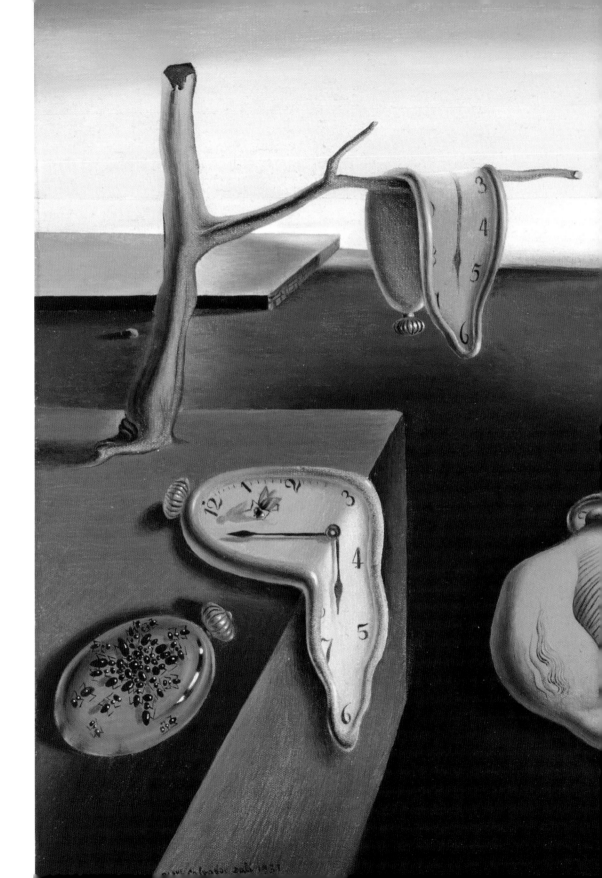

달리 특유의 콧수염에 영감이 된 벨라스케스의
모습. 〈시녀들〉 일부

학과 천문학의 결정판이다. 시계를 근거로 현대인의 삶은 시간표로 나뉜다. 9시부터 6시까지 하루에 8시간 일을 한다거나, 주당 40시간 일을 한다거나, 현대 사회의 모든 것은 시간을 중심으로 구성되어 있다. 그럼에도 불구하고 시간처럼 심리적이고 상대적인 것이 있을까? 어떤 때는 쏜살같이 흘러가고, 어떤 때는 아주 지루해서 멈춰 버린 것 같이 느껴지기도 한다. 늘어난 시계로 가득찬 이 작품은 합리적 세계에 저항하는 예술적 상상력의 산물이다.

역사상 가장 특이한 예술가를 고르라면 주저 없이 달리를 말할 것이다. 달리는 그림뿐 아니라 패션, 영화, 가구, 디자인 등 다양한 분야에서 활동했는데 어린이들이 좋아하는 추파춥스의 최초 로고도 달리가 냅킨 위에 쓱쓱 그려준 것이라고 한다. 특히 그는 많은 사진을 남긴 '관종의 선구자'라 할 수 있다. 수염을 길러 좌우로 가지런히 모은 후 양 끝을 하늘을 향해 꼬부라뜨린 게 아주 인상적인데 스페인 최고의 작가 디에고 벨라스케스를 따라한 것이다. 〈시녀들〉 작품을 보면 그의 수염이 어떤 모양인지를 확인할 수 있다. 흥미로운 건 달리를 좋아한 제프 쿤스도 젊은 시절 그처럼 수염을 기르고 다녔다고 한다. 또한 달리 작품 속의 기이한 이미지들은 히에로니무스 보스의 〈세속적인 쾌락의 동산〉에서 빌려온 것들이 많다. 벨라스케스와 보스, 두 작품 모두 마드리드 프라도 미술관에 있다. 달리는 파리에서 또 뉴욕에서도 활동했지만 항상 스페인 화가로서의 정체성을 잊지 않았다. 〈기억의 지속〉에서도 화면 오른쪽으로 보이는 해변은 그의 고향 카탈로니아 해안의 절벽이다.

하나: 넘버 31, 1950

One: Number 31, 1950

가짜 그림을 팔다 들통나 결국 126년 전통의 뇌들러 갤러리가 문을 닫는 희대의 사건이 있었다. 가장 많이 만들어낸 가짜가 바로 잭슨 폴록의 작품이었다. 이런 스타일로 그림을 그려 본다면? 떨어진 점방울 위치까지 똑같이 따라하긴 어려울 테지만 작가가 한 것처럼 캔버스를 바닥에 펼쳐 놓고, 그 위에 물감을 조금씩 흩뿌리면 비슷한 결과물을 만들 수 있을 것이다. 작품 어디에도 오랜 기간 연마한 도저히 흉내내지 못할 작가만의 기술은 보이지 않는다. 그런데 왜 이런 작품이 가짜를 만들 정도로 비싸고 유명한 작품이 된 걸까?

미술의 역사는 계속해서 변화해 왔다. 우리도 이 책에서 다양한 사조를 소개했다. 그림은 세계의 재현이기도 하고, 생각의 표현이기도 하다. 그런데 그것을 모두 관통하는 변치 않는 회화의 궁극적인 본질은 무엇일까? 미술사학자들은 그 대답으로 물감과 캔버스를 제시했다. 사람이든 사건이든, 혹은 추상적인 이미지를 그린 것이건 간에, 결국 우리가 보고 있는 것이 물감과 캔버스라는 사실은 자명하다. 즉, 회화는 2차원 평면이며, 캔버스 위에 물감이 남아 있는 것 뿐이라는 궁극의 깨달음이다. 무슨 불교의 선문답 같지 않은가?

당대 미술을 좌지우지하던 영향력 있는 평론가 클레멘트 그린버그(1909-94)는 폴록의 작품을 궁극의 평면성에 도달한 작품이라고 높게 평가했다. 형태도 없고, 원근도 없는 작품. 우연한 기회에 이젤에 세워 그리던 그림을 바닥에 눕혀 놓고 물감을

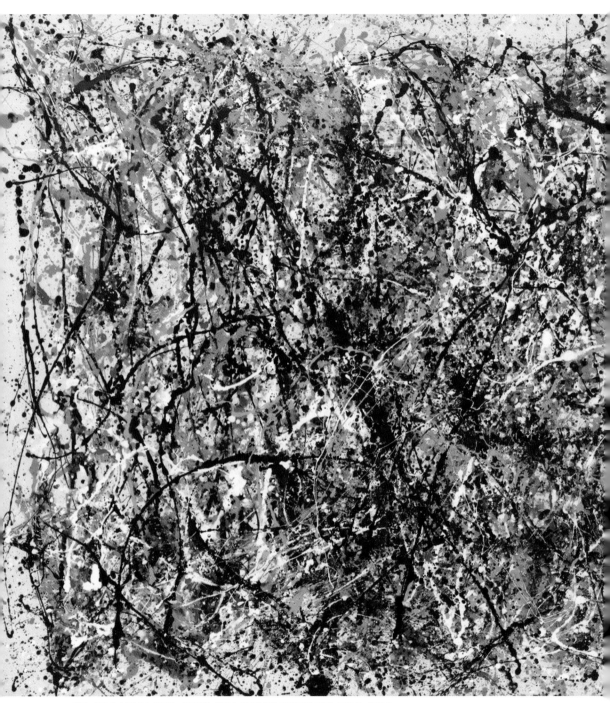

폴록, 〈하나: 넘버 31, 1950〉, 1950년, 캔버스에 에나멜 페인트와 유채, 269.5×530.8cm

부으면서 발명하게 된 '드립 페인팅' 기법 덕분이다. 입장은 다소 다르지만 해럴드 로젠버그(1906-78)라는 평론가도 물감을 흩뿌리며 온몸으로 작품을 제작하는 과정에 '액션 페인팅'이라는 이름을 붙여 주었다. 담배를 입에 물고 작업하는 남성미 넘치는 모습도 화제였다. 돌연 폴록은 20세기 후반 최고의 예술가가 되었다.

여기에는 미국의 정치적 맥락도 작용했다. 2차 세계대전 이후의 미국은 군사적으로나 경제적으로 세계 최고인데, 유독 문화적인 면에서 유럽으로부터 뒤지는 것 같은 열등감이 있었다. 또한 냉전 체제로 대립하던 소련을 이겨야만 했다. 미국은 자국의 예술가들을 중심으로 미술사를 새롭게 써나가기 시작했다. 캔버스 위에 물감을 뿌린 폴록의 작품은 인상주의 대부인 모네의 수련 그림으로부터 이어지는 현대미술의 궁극의 도달점으로 평가받았다.

정리해 보자면, 폴록의 작품은 지금 이 책에서 소개하는 다른 작품들처럼 그 자체로 어떤 상징이나 의미를 가지고 있다기보다는, 미술사의 문맥 속에서 의미를 획득했다고 볼 수 있다. 헌데 그 흐름은 다소 정치적인 맥락에서 만들어진 측면도 있는 것이다. 정말 운이 좋은 작가인 걸까? 안타깝게도 내가 만든 것이 아닌데 우연히 감투를 쓰게 된 결말은 비극으로 끝났다. 느닷없이 유력한 평론가들의 주목을 받고, 심지어 평론가들이 작품을 놓고 설전을 벌이기도 하는 와중에, 폴록은 드립 페인팅 이후 이렇다 할 작품을 내놓지 못했다. 결국 음주 운전으로 인한 교통사고로 사망하는데, 부담을 견디지 못하고 사고를 가장한 채 자살한 거라고 보는 이들도 있다.

캠벨 수프

Campbell's Soup Cans

앤디 워홀은 모르는 사람이 없을 정도로 유명하지만 이 작품을 전시할 당시만 해도 무명의 작가에 불과했다. 필라델피아 출신으로 카네기 공과대학에서 디자인을 전공한 후 뉴욕으로 건너와 잘 나가는 광고 디자이너가 되었지만 예술가로 대접받지 못했다. 영민한 워홀은 성공한 상업 미술가에 머물지 않고 미술관에서 전시하는 유명한 예술가가 되기 위해 노력한다. 보통 사람이라면 그동안 해 온 광고 기술이나 기법을 모두 버려야 한다고 생각했을 것이다. 다른 영역으로 건너가기 위해서 갑자기 붓과 팔레트를 들려고 결심할 법하다. 워홀이 대단한 건 자신이 가장 잘 다룰 수 있는 광고 기술을 그대로 들고 순수예술의 영역으로 갔다는 점이다. 바로 이 작품에서도 잘 드러나는 '반복' 그리고 반복을 손쉽게 이뤄 주는 실크스크린, 프로젝션 등의 복제 기술이다. 덕분에 현대미술의 영역을 확장시켰다는 평가를 받는다.

실크스크린은 실크처럼 부드러운 천에 사진 이미지를 전사하여 틀을 만든 후, 그 위에 잉크를 붓고 스퀴지로 힘주어 밀어내면서 뚫린 구멍 사이로 물감이 흘러나가게 만드는 고전적인 인쇄법이다. 그림이 아니라 사진도 활용할 수 있고, 컬러로 선명한 이미지를 낼 수 있고, 똑같은 그림을 여러 장 복제할 수 있는 것이 장점이다. 워홀은 32개의 캠벨 수프 캔을 실제와 똑같이 그려내기 위해서 실크스크린 및 프로젝션 등 그가 할 수 있는 모든 복제 기술을 활용했다. 32개의 수프 캔 위에는 치킨, 양파, 토마토, 소고기 등 각기 다른 맛을 새겼다.

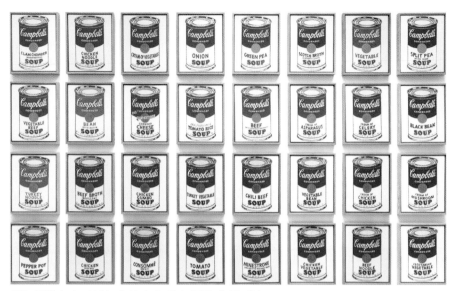

워홀, 〈캠벨 수프〉, 1962년, 캔버스에 아크릴과 메탈릭 에나멜 페인트, 50.8×40.6cm

　'모두 같지만 각기 다른' 32개의 수프 캔을 보면 예전에 본 만화가 생각이 난다. 어떤 회사에서 양복 입지 말고 자유복을 입자고 파격적인 제안을 했고, 모두 좋다고 찬성했는데 결국 어떻게 되었을까? 모두 넥타이만 매지 않았을 뿐, 면바지에 가디건을 똑같이 입고 왔다는 것이다. 산업 사회를 살고 있는 이상, 또 같은 도시에서 비슷한 사회 생활을 하고 있는 이상, 아무리 개성적인 선택을 하려고 해도 우리는 이미 주어진 조건 아래에 놓인 고만고만한 선택을 하곤 한다. 모네가 루앙 대성당을 20여 점의 연작으로 그렸을 때, 빛에 따라 볼 때마다 달라지는 '주관적' 진실을 드러내고자 했다면, 워홀의 경우는 완전히 반대다. 우리는 매우 주관적이고 개성적인 선택을 한다고 착각하지만, 대량 생산 시대의 현대 산업 사회는 고작 어떤 맛을 고를까 정도의 수동적인 자율성만을 남겨 놓을 뿐이다.

　앤디 워홀의 작품은 그래서 흥미롭다. 슈퍼마켓에서 파는 캠벨 수프를 그대로 그

려 내다니, 대체 이게 어떻게 예술인지, 광고와 다른 점이 무엇인지 아무 의미도 없는 것 같아 보이지만, 캠벨 수프와 우리의 운명이 별반 다르지 않다는 현대 사회에 대한 통찰을 보여준다. 그러나 1962년 LA의 페러스 갤러리에서 처음으로 이 작품이 선보였을 때 워홀 작품을 이해하는 이는 많지 않았다. 유일하게 영화배우 데니스 호퍼가 캔버스 작품 한 점을 100달러에 구매하겠다고 나섰다. 그러나 갤러리 관장 블럼은 32점을 한 세트로 가지고 있어야겠다고 생각하고 몇 점 판매되었던 작품도 다시 물러 주었다. 그는 10개월 동안 매달 100달러에 할부로 구매하기로 하고 이 작품을 간직했고, 워홀의 사후 비싼 값에 팔 수 있었다. 반면, 뉴욕 현대미술관 관장이었던 알프레드 바도 워홀을 알아보지 못했다. 1956년 워홀이 뉴욕 현대미술관 단체 전시에 드로잉 한 점을 출품한 후 기증하겠다고 했지만, 이를 정중히 거절한 것이다. 로또를 뿌리친 셈이다.

Q3

작품을 감상할 때 작가의 삶에
중점을 두어야 할까?

미술관에 전시회를 보러 갈 때 작가가 얼마나 유명한가는 중요한 요소로 작용한다. 그러나 작가가 유명할수록 작가가 어떤 삶을 살았는지에 대해서만 관심을 쏟는 경우가 있다. 반 고흐, 피카소, 샤갈 등이 대표적인 경우다. 블록버스터 전시일수록 작가의 드라마틱한 삶을 과장되게 광고하며, 그의 일생을 재미있는 이야기처럼 들려준다. 그러나 그렇게 작품에 접근해서는 이미지를 읽는 눈, 즉 조형 감각을 키울 수 없다. 아무리 전시회를 많이 다녀도 어떤 작품이 좋은지 안목이 생기지 않는 이유다. 유명한 작가의 작품을 육안으로 보러 가서, 옛날이야기만 재미있게 듣다 온다면 그것은 마치 문학책의 삽화를 보고 온 것과 같다.

관객들이 자신의 작품에 대해 관심 갖기를 바라지 자신의 사생활에 관심 갖기를 바랄 작가는 없을 것이라고 확신한다. 물론 이런 입장과 다르게 작가의 삶이 진짜 작품이고, 작품은 그 찌꺼기라 생각할 수도 있다. 그렇다고 해도 예술 작품의 감상이란, 그 찌꺼기를 통해서 작가를 되돌아보고 결국 인류에 대해서 생각하게 만드는 것이지, 한 작가의 이야기에 국한하여 볼 것이 아니다.

작가의 인생은 어떤 방식으로든 작품에 스며든다. 그 지점이 무엇인지를 찾아보자. 화면의 구도, 재료, 붓질의 속도, 방향, 다양한 조형 요소를 관찰하고, 그 속에서 작품

의 의미를 생각해 보자. 음악을 들을 때 리듬, 박자, 음색 등을 감상하는 것처럼, 맛있는 음식을 먹을 때 음식의 모양, 색깔, 맛, 향기, 식감을 음미하는 것처럼 말이다. 누가 작곡한 것인지, 누가 요리한 것인지 그것이 음악의 느낌과 요리의 맛을 앞설 수 있을까? 미술관을 방문할 때 작가의 삶, 작품의 제목, 제작 시기, 미술사에 대한 지식, 세계사에 대한 배경 지식 등은 그 퀴즈를 풀어갈 힌트 중 하나다. 아는 만큼 보이는 것이 맞지만, 아는 것만 확인하는 감상은 곤란하다. 이미지를 통해 내가 보지 못했던 것을 볼 수 있도록 눈과 생각을 확장하는 것이 중요하다.

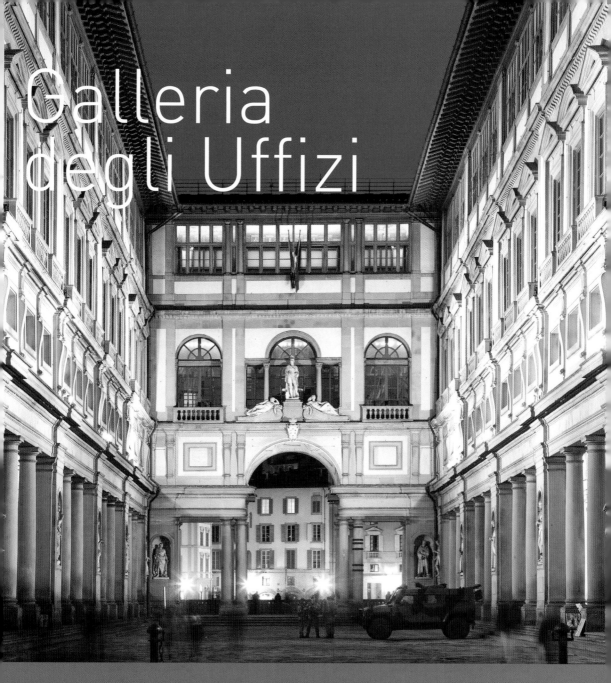

Galleria degli Uffizi

이탈리아

우피치 미술관

우피치라는 이름은 오늘날 우리가 오피스(office)라고 부르는, 즉 집무실 건물이라는 뜻에서 유래했다. 르네상스 시대 피렌체 최대의 예술 후원자이자 권력자였던 메디치 가문은 베키오 궁전을 사저로 삼고, 가까운 곳에 사무실 건물을 짓는데 그것이 바로 오늘날의 우피치 미술관이 된 것이다. 미술관 앞에서 인증 샷을 찍을 만한 데도 없이 멋없이 길쭉하게 생긴 이유도 그 때문이다.

1737년 메디치 가문의 마지막 상속녀 마리아 루이자가 작품을 피렌체 밖으로 반출하지 않는다는 조건으로 2천 5백 여 점의 작품을 시에 기증했다. 미술관에서 그녀의 초상화와 그녀와 관련된 아름답고도 슬픈 사연이 있는 공예품을 찾아볼 수 있다. 바로 천연 진주와 다이아몬드, 금과 은으로 만들어진 아기의 요람이다. 아기가 생기기를 기대하며, 마리아 루이자의 남편이 암스테르담의 장인에게 주문하여 선물한 것인데 결국 이 부부는 아기를 낳지 못했다.

미술관 바로 옆의 시뇨리아 광장에는 미켈란젤로의 다비드상 복제본을 비롯해 헤라클레스, 사비니 여인의 납치, 페르세우스와 메두사 등 고대 그리스 로마 신화를 담은 조각 작품을 볼 수 있다.

2015년부터 이어오고 있는 현대미술 프로젝트도 바로 이 광장에서 열리는데 제프 쿤스, 우르스 피셔 등 유명 작가의 조각 작품을 설치한 것이다. 한편 우피치 미술관에서 베키오 다리로 내려가면, 상점가 외에도 2층에 마리아 루이자의 아버지인 코시모 3세가 비밀 통로로 활용했던, 조르조 바사리가 그만을 위해 만들어 준 미술관을 볼 수 있다.

각종 보석으로 장식된
요람

마리아 루이자 부부
초상화(부분)

비너스의 탄생

Birth of Venus

보티첼리가 그린 비너스의 아름다운 모습은 내셔널 갤러리편에서도 소개한 바 있다. 같은 화가가 그린 이 작품에서 비너스의 탄생 이야기를 살펴보자.

신화에 따르면 태초에 세계에는 아무것도 없었다. 카오스 상태다. 처음으로 대지의 여신 가이아가 생겨나 하늘, 바다, 산맥 등 여러 신들을 낳게 되고, 그중 하늘의 신인 우라노스와 결혼하여 아들 여섯, 딸 여섯, 그리고 여러 괴물들을 낳았다. 우라노스는 못생긴 괴물 자식들이 꼴 보기 싫다고 다시 아이들의 어머니 가이아 여신의 배 속에 집어넣었다. 가이아는 몸이 너무 무거워졌고, 남편 우라노스에 대한 반감을 품게 된다. 막내아들 크로노스는 어머니를 위해 우라노스의 성기를 제거하는데 그것이 바다에 떨어지자 거품이 일어나며 비너스가 태어났다. 아들이 아버지를 거세하는 이 끔찍한 이야기의 결말은 프라도 미술관 〈사투르누스〉편에서 마저 하게 될 것이다.

보티첼리가 그린 이 작품은 바다 거품 속에서 태어나는 사랑과 아름다움의 여신 비너스의 탄생을 담고 있다. 갓 태어난 비너스 여신은 한 손으로는 가슴을, 다른 한 손으로는 하체를 가리며 수줍어하고 있는데 이는 여인의 순결함을 상징하며 '베누스 푸디카' 자세라고 부른다. 바다 거품이나 조개처럼 바다에서 태어나고 있다는 것을 상징하는 요소 없이 여인 혼자 서 있어도 이 자세를 취하고 있다면 그녀는 비너스를 표현한 것이다. 그리고 한쪽 무릎을 구부리며 몸을 살짝 틀어 S자 곡선을 만들고

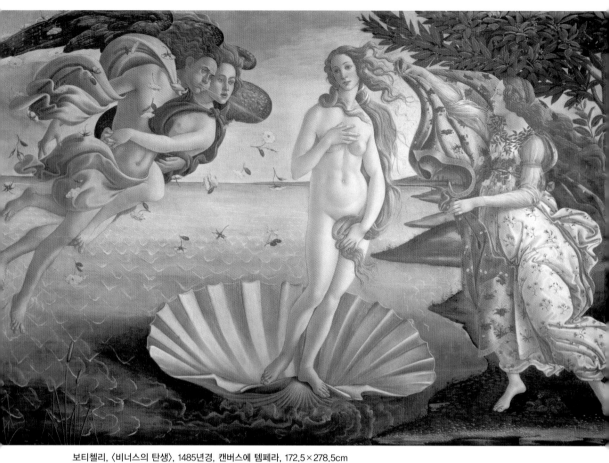

보티첼리, 〈비너스의 탄생〉, 1485년경, 캔버스에 템페라, 172.5×278.5cm

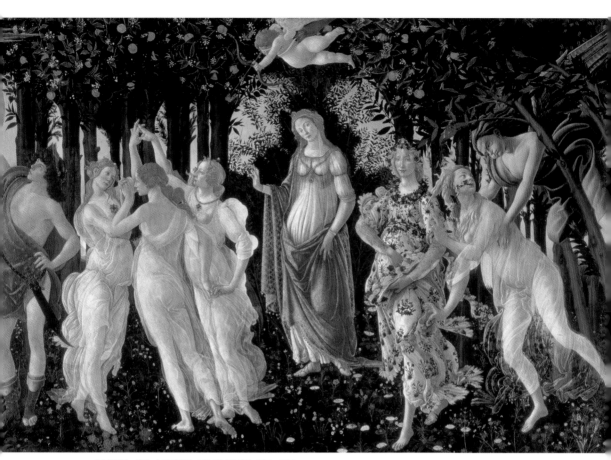

보티첼리, 〈봄〉, 1480년경, 패널에 템페라, 203×314cm

있는데 이런 것을 '콘트라포스토' 자세라고 한다. 차렷하듯 똑바로 서 있는 '아르카익' 스타일과 달리 긴장과 이완의 대비가 두드러지며 여인의 몸을 더욱 아름답게 만든다.

보티첼리는 흔히 말하는 르네상스 시대의 3대 거장, 레오나르도 다빈치, 미켈란젤로, 라파엘로 중에 들지는 않지만, 레오나르도 다빈치보다 7년 먼저 태어나 르네상스 천재들의 시대를 시작한 위대한 화가라고 할 수 있다. 우피치 미술관에서 꼭 만나야 할 화가를 한 명 꼽으라면 그건 바로 보티첼리다. 레오나르도 다빈치가 인체를 해부하며 인체의 비례와 근육을 섬세하게 표현하고자 했다면, 보티첼리는 다소 고전적이다. 그는 일부러 사람들의 키를 늘여 놓아 마치 중세 성당의 기둥에 장식된 조각 작품처럼 몸을 홀쭉하게 그렸다. 그렇게 하면 볼륨감 대신 수직성이 강조되면서, 주인공이 육신을 가진 인간으로 보이기보다는 마치 하늘에서 내려온 천사처럼 성스러운 존재처럼 보이는 효과를 얻을 수 있다. 요즘 선호하는 키 크고 날씬한 모델 스타일인 셈이다. 이렇게 현대적 미감과도 맞아떨어지니 보티첼리의 작품은 인기가 식을 줄을 모른다. 여인의 얼굴도 아주 아름다운데 당대 최고의 미녀였던 시모네타 베스푸치(1453-76)의 얼굴을 그려 넣었다. 안타깝게도 그녀는 22세 무렵 젊은 나이에 결핵으로 요절했기에 이 작품을 그릴 당시에는 이미 세상에 존재하는 인물이 아니었다. 그녀에 대한 보티첼리의 짝사랑이 그림으로 피어났다는 순애보적 해설도 있던데, 사실 둘 사이엔 어떤 사연도 없다고 한다. 당시 피렌체 사람이라면 누군들 이 요절한 미녀에 대한 애틋한 감정이 없었을까. 보티첼리가 그녀를 좋아해서 그렸다기보다는 당대 회자된 최고의 미녀를 작품에 넣는 기지를 발휘한 것이라고 생각된다.

화면의 왼쪽에서 바람을 불며 비너스를 육지로 보내주는 이는 바람의 신 제피로스다. 육지에서는 계절의 여신 호라이 네 자매 중에서 '봄'이 반갑게 뛰어나오며 비너스에게 옷을 입혀 주고 있다. 꽃피는 봄을 상징하는 듯 화려한 꽃무늬 드레스를 입

은 것은 이 작품이 그려진 도시 피렌체(플로란스)를 상징하는 것이기도 하다. 바로 피렌체가 꽃이라는 뜻이기 때문이다. 이 작품을 비롯하여 피렌체의 문화 예술을 후원했던 위대한 메디치 가문이 작품 속에서 꽃의 여신으로 은유적으로 등장하고 있는 셈이다. 우피치 미술관에 있는 보티첼리의 또 다른 명작 〈봄〉은 결국 피렌체와 메디치 가문을 축원하는 작품이다.

레오나르도 다빈치(1452-1519)

수태고지
Annunciation

작품이 가로로 긴 것으로 보아 작품을 걸 위치에 맞게 그린 그림이라는 사실을 알 수 있다. 이 작품은 투스카니 근교 몬테올리베토의 산 바르톨로메오 성당에 그려진 작품으로 1867년 우피치 미술관이 구매하며 옮겨졌다. 수많은 화가들이 이 주제를 그렸는데 당시의 그림들은 마치 문학 작품의 삽화처럼 글을 모르는 사람들에게 성경의 말씀 혹은 신화 속의 줄거리를 전달하기 위한 역할이 주요 임무였다. 마치 어린아이들이 책 대신 만화를 보는 것과 같은 기능이다. 그러나 점차 미술품은 조형 예술이 전달할 수 있는 힘을 통해 고유의 영역을 확보해 나가는데, 그건 작품의 형식과 밀접한 관련을 띠게 된다. 이 점은 글을 기반으로 한 문학도 마찬가지다. 문학도 장르에 따라 소설, 시, 희곡 등으로 구분되며, 시간순인지 회고적인지, 1인칭인지 3인칭인지 등 어떤 형식과 문체를 사용했느냐가 작품의 느낌에 많은 영향을 준다. 레오나르도 다빈치는 형식적 측면에서 르네상스 시대의 화가 중 가장 독보적인 실력을 갖췄다.

 그럼 작가가 주인공을 어디에 배치하고, 관객이 그들을 어떤 배경 속에서 감상할 수 있도록 시나리오를 만들었는지 살펴보자. 나란히 있는 가브리엘 천사와 성모 마리아, 그리고 그들 사이를 연결하는 잔디, 담장, 수평선은 화면 안에 가로축을 만든다. 성모 마리아와 그 앞의 책상, 주변 건물의 기둥과 벽, 뒤편의 나무들은 세로축을 형성한다. 성모 마리아 뒤편의 기둥은 화면의 오른쪽에서 3분의 1 지점에 위치하여, 왼쪽의 가브리엘 천사와 함께 화면을 세로로 삼등분한다. 뒤편의 나무들 사이 빈 공

간에 하늘이 보이는데 그 부분을 기준으로 좌우로 반을 나누면 양쪽 화면 가운데에 각각 가브리엘 천사와 성모 마리아가 중앙에 위치하게 된다. 여기에 성모 마리아 뒤편의 건물을 사선으로 꺾어지게 만든 건 신의 한 수다. 오른편의 건물 내부로 들어가는 문과 뒤의 산봉우리 사이를 연결시키는 사선을 만들어주기 때문이다. 즉, 수평, 수직, 사선의 요소를 적절히 활용하며 화면 안에 균형미를 만들어 내고 있고, 관람객의 시선을 화면 중앙의 나무와 나무 사이 빈 하늘로 밀어 보내며 깊이감을 주는 대단히 과학적으로 구성된 작품이다. 당시에는 이것을 '과학적'이 아니라 '신적'이라고 말했을 것이다. 완벽하게 조화로운 아름다운 세계가 바로 신의 영역이기 때문이다. 황금 비율로 균형감 있게 만들어진 고대 그리스 로마의 건축물이 신적 질서를 표현하는 것과 같은 이치다.

이 작품을 레오나르도 다빈치가 불과 20세의 나이에 그렸다니 대단하다. 아직 어린 화가에게 이런 대작 의뢰가 들어온 건 아니고 그의 스승이었던 베로키오의 작업실에 들어온 주문인데, 레오나르도 다빈치가 완성시켰기에 다빈치의 작품이라고 보고 있다. 동료 수하생 도메니코 기를란다요 등 다른 작가들도 함께 도왔을 것이다. 특히 성모 마리아의 책상은 베로키오가 메디치 가문을 위해 만들어준 석관의 장식과 동일하여 작품 속 베로키오의 영향력을 보여 준다. 레오나르도 다빈치는 두 인물의 얼굴과 천사의 날개를 그렸는데, 새의 날개를 해부한 것을 바탕으로 그렸다고 한다.

게다가 전통미술의 중요한 기능, 즉 척하면 척하고 의미를 알려주는 상징도 놓치지 않았다. 두 인물의 머리 위의 노란 광배는 이들이 인간이 아닌 신성한 존재임을 나타내며, 천사의 뒤편에 있는 하얀 백합과 잔디에 있는 꽃들은 모두 마리아의 순결함을 상징한다. 마리아는 책을 보고 있던 것으로 지성적인 여인이라는 힌트를 준다. 옷의 주름과 잔디의 표현은 눈앞에 있는 생생한 장면을 보고 있는 것 같은 느낌을 불러일으킨다. 반면 멀리 있는 하늘과 산은 희미하게 멀어지고 있는데, 선에 의존하지

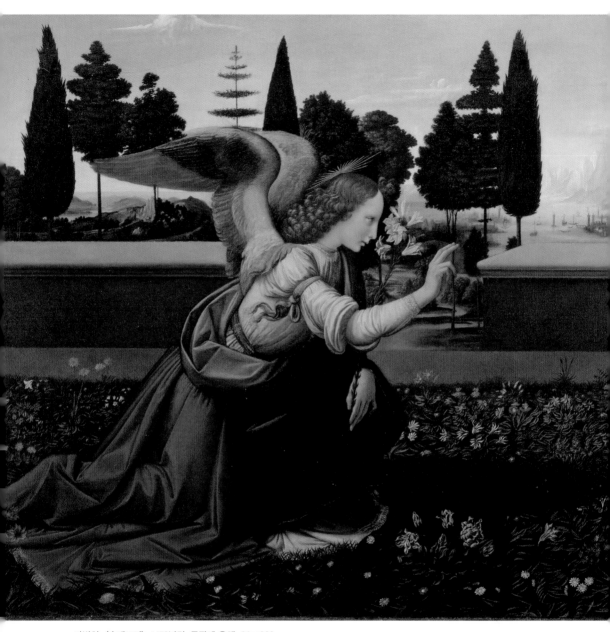

다빈치, 〈수태고지〉, 1472년경, 목판에 유채, 90×222cm

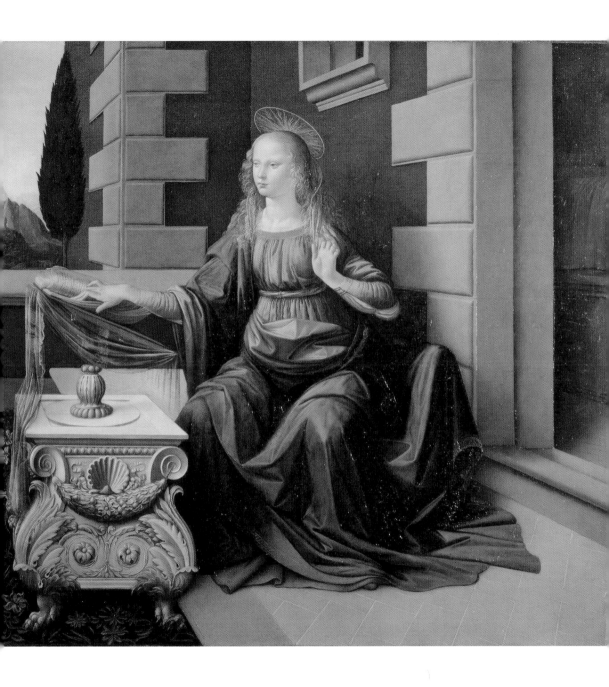

않고도 멀어지는 느낌을 자아내는 '대기원근법'으로, 안개처럼이라는 뜻의 '스푸마토'라고 부르기도 한다. 루브르 박물관에 있는 〈모나리자〉에 주로 표현된 기법이 바로 이것이다. 끝없이 무한히 멀어지는 공간은 아기 예수의 영원 불멸을 나타내는 상징이다.

라파엘로 산치오(1483-1520)

방울새가 있는 성모

Madonna of the Goldfinch

라파엘로는 르네상스 3대 거장 중 막내인데, 안타깝게도 37세로 가장 먼저 세상을 떠났다. 그러나 온화한 성품과 성실한 태도로 많은 작품을 남겼고 당대 학자들의 기록에도 남아 있기에 우리는 여전히 라파엘로를 기억한다.

특히 라파엘로는 그의 성품처럼 우아하고 품위 있게 그려진 성모자상으로 유명하다. 성모 마리아는 아름다우며 자애로운 세상 모든 어머니의 표상이며, 통통한 아기는 사랑스럽기 그지없다. 커피 전문점 엔제리너스의 로고로 쓰이는 아기 천사도 라파엘로의 대작 〈시스티나의 마돈나〉 하단에 그려진 이미지다. 대체로 라파엘로의 작품에는 성모 마리아와 함께 두 명의 아기가 등장하며 삼각형 구도를 이루는데, 앞의 작품처럼 둘 다 천사들일 때도 있지만, 보통 한 명은 예수님 다른 한 명은 그보다 6개월 먼저 태어난 세례자 요한을 표현한다.

성모 마리아가 성령으로 임신한 걸 알게 되었을 때, 그녀는 사촌 언니 엘리사벳을 찾아간다. 엘리사벳은 아기가 없었는데 하느님의 자비로 아기를 갖게 된 사람이다. 마리아처럼 가브리엘 천사가 찾아와 아기를 가졌음을 알려주는데, 이들 부부는 우리가 나이가 많은데 어떻게 아기를 갖겠냐며 이를 믿지 못한다. 그러자 하느님은 남편 사가랴에게 이 일이 이루어질 때까지 벙어리가 될 것이라 하였고, 결국 나중에 아기를 낳아 이름을 요한이라 지은 후에야 말을 할 수 있게 되었다는 이야기가 있다. 그래서 엘리사벳은 모든 임산부들의 수호 성인이다. 그래서 성모 마리아는 가브리엘

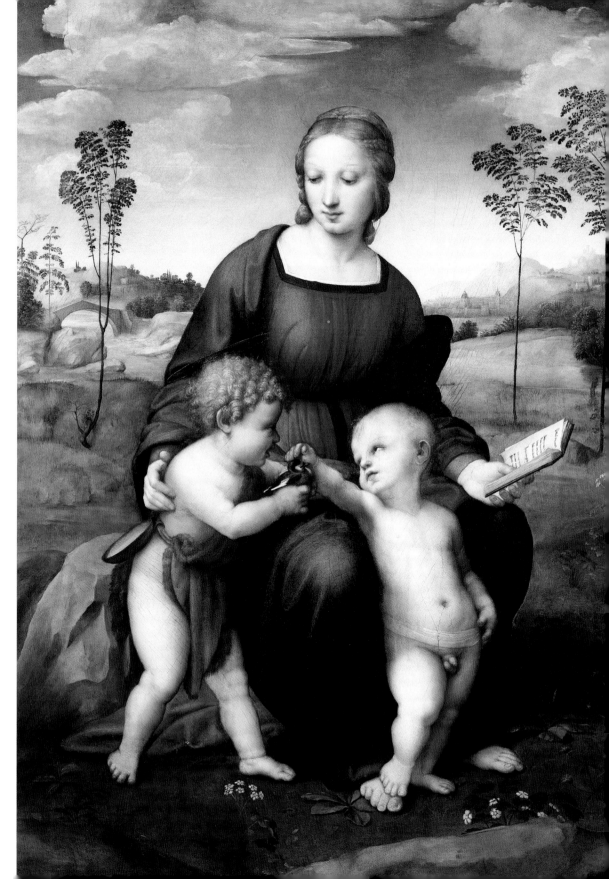

〈방울새가 있는 성모〉 부분

다빈치, 〈세례 요한〉, 1513-16,
목판에 유채, 69×57cm, 루브르 박물관

천사의 말을 듣고 엘리사벳을 찾아가 배 속에서 움직이는 요한의 태동을 느끼고 곧
그녀도 예수님을 잉태하게 될 것임을 알게 되었다.

　훗날 성년이 된 요한은 유목민처럼 지내다 깨달음을 얻고 요단 강가에서 사람들에
게 세례를 주며 살게 되는데, 그때 예수님을 만나고 예수님께도 세례를 베풀게 된다.
그 장면은 내셔널 갤러리의 피에로 델라 프란체스카의 작품 〈예수 세례〉에서 만나
보았다. 그래서 '세례자 요한'이라고도 불린다. 요한은 훗날 헤롯왕을 비판하다가 그
의 아내 헤로디아와 의붓딸 살로메의 요청에 의해 목이 잘렸는데, 그 주제도 미술사
에 자주 등장한다. 성경에는 이름이 같은 '사도 요한'도 있는데, 그는 게네사렛 호수

252쪽 라파엘로, 〈방울새가 있는 성모〉, 1506년, 목판에 유채, 107×77.2cm

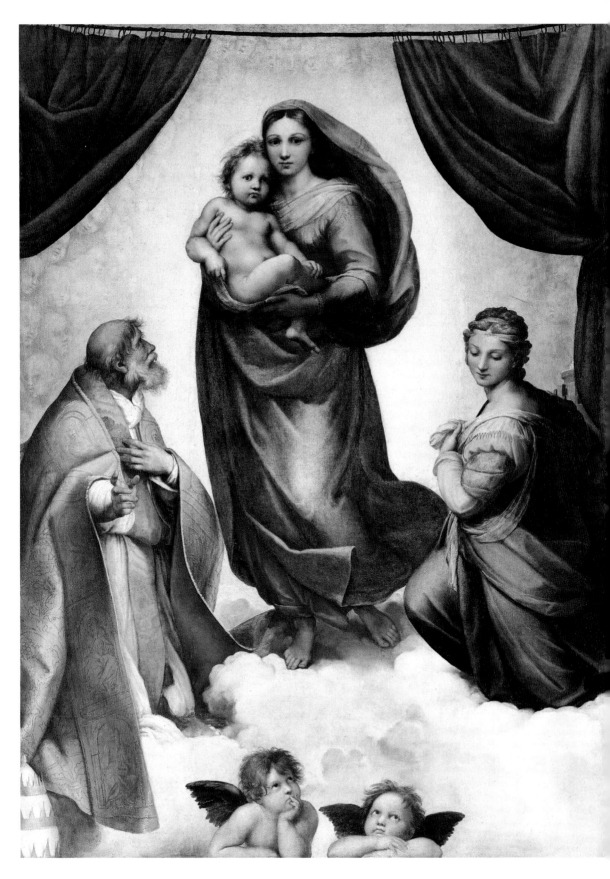

의 어부였다가 예수님의 열두 제자 중 하나가 되어 예수님이 십자가에 매달릴 때도 끝까지 남아 옆에 있던 인물이니 헷갈리지 않기로 하자!

자, 그럼 이 작품에선 두 아기 중 누가 예수님일까? 가장 쉽게 구분하는 방법은 아기들의 옷이다. 왼쪽의 아기는 털옷을 입고 허리띠를 메고 있는데, 바로 낙타털 옷을 입고 광야를 누비던 세례자 요한의 상징이다. 또한 머리카락이 유난히 구불구불하다. 서양미술사에 등장하는 다른 그림에서도 이런 털옷을 입고, 갈대로 엮은 십자가를 든, 곱슬머리에, 특히 손가락을 하늘을 향해 가리키는 이가 있다면 그건 모두 세례자 요한을 표현한 것이다. 요한은 손에 방울새를 들고 있다. 방울새는 가시나무와 엉겅퀴를 먹고 산다고 하는데, 훗날 예수님이 십자가에 못 박히실 때 머리에 쓴 가시 면류관에 대한 상징이다. 러시아 에르미타슈 미술관에서 소개한 레오나르도 다빈치의 〈마돈나 리타〉에서도 등장하는 이야기이니 이 작품과 연결해서 읽어 보자. 오른쪽의 아기는 예수님이다. 성모 마리아의 발을 밟고 서 있는 그는 요한이 건네는 방울새의 머리를 쓰다듬으며 자신에게 닥칠 미래의 수난을 포용하려는 듯하다. 순진한 아기 같은 요한의 얼굴에 비해, 아기 예수는 성인의 표정으로 그려져 있다.

작품 속에 숨겨진 거룩한 메시지는 작품의 아름다운 색채와 대조를 이루며 작품을 더욱 풍성하게 만들고 있다. 시선을 두 아기로부터 화면 전체로 넓혀 보자. 두 아기의 밝은 피부를 돋보이게 만드는 성모 마리아의 옷의 진한 빨간색과 파란색, 하늘의 푸른색과 잔디의 초록색, 그리고 그 둘 사이를 연결하는 자연스러운 그라데이션은 라파엘로가 왜 위대한 화가인지를 말해 준다.

254쪽 라파엘로, 〈시스티나의 마돈나〉, 1512년, 캔버스에 유채, 265×196cm, 알테 마이스터 회화관

미켈란젤로 메리시 다 카라바조(1571-1610)

메두사

Medusa

카라바조는 이탈리아의 화가로 마치 한 편의 영화와도 같은 삶을 살았다. 그놈의 불같은 성격과 자유분방한 정신이 문제였다. 수차례 조사를 받았고 감옥에도 7번이나 갇혔다. 급기야 30대 초반에는 말다툼을 하다 젊은 남자를 죽여 사형 선고를 받았다. 하지만 탈옥하여 이탈리아 이곳저곳을 떠돌아 다녔는데, 어떤 마을에서는 멋진 그림을 그려 기사 작위를 받기도 하지만, 이내 다른 기사와 싸우다가 기사단에서 제명되었다. 다른 마을로 떠돌 수밖에 없었고 가는 곳마다 말다툼과 폭력에 휘말렸다. 결국 39세에 열병으로 요절했고 남아 있는 기록은 그의 작품보다는 이상한 성격에 대한 것이었다.

그러나 20세기에 들어서 반 고흐를 비롯하여 '예술가는 약간 괴짜다 혹은 괴짜여야 한다, 예술가는 당대에는 이해받지 못하다가 사후에 인정받는다'는 낭만적인 선입견이 구축되면서 카라바조도 다시 부상했다. 물론 무엇보다도 그의 작품이 뛰어났다. 빛과 어둠의 강렬한 명암 대비는 대담하고 개성적이었으며, 역동성과 극적인 효과를 추구하는 바로크 미술의 대표적인 특성을 지니고 있다. 빛과 어두움의 극적인 대비를 강조하는 '테네브리즘' 기법은 로마로 유학 와 있던 많은 화가들이 따라 그리며 전 유럽으로 퍼져 나가 북부 네덜란드의 렘브란트와 남부 스페인의 엘 그레코에 이르렀다. 그의 작품 중 일부 루브르 박물관에 소장된 작품은 20세기 인상파 미술의 시작에도 영향을 주었다.

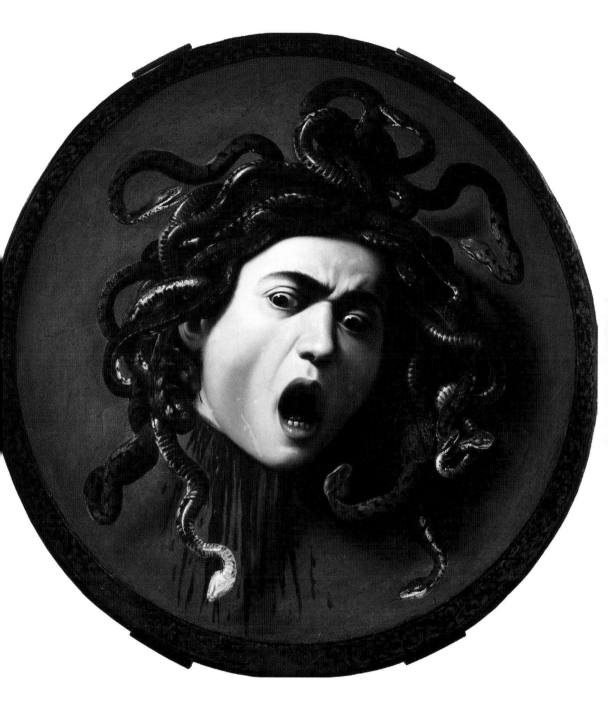

카라바조, 〈메두사〉, 1597년, 캔버스에 유채, 나무에 부착, 60×55cm

예술가의 작품은 어떻게든 작가를 반영하게 되어 있다. 생전에 누군가에게 잘보이려고 하지도 않았고, 특별히 주문을 많이 받은 것도 아니었기에 카라바조의 작품은 현대 예술가들의 작품처럼 작가의 자율적 의지가 반영된 것이 많은데, 특히 우피치 미술관에 소장된 작품 〈메두사〉와 〈디오니소스(로마식 표기로는 바쿠스)〉는 카라바조의 삶을 대변한다고 말할 수 있을 정도로 흥미로운 주제다. 둘 모두 그리스 로마 신화 속의 인물로 사랑받지 못한 존재라는 공통점이 있다.

메두사는 본래 아름다운 여인이었다. 포세이돈이 그녀를 사랑했고, 아테나 신전에서 사랑을 나누었다. 아테나는 포세이돈을 한때 좋아했지만 거절당했던 사이다. 그녀는 자신의 신전을 더럽힌 둘을 용서할 수 없었고 차마 포세이돈을 건드릴 수는 없었기에 메두사에게 저주를 내린다. 그녀의 아름다운 머리카락은 뱀으로, 이빨은 톱니처럼, 혀는 뱀으로 변했고, 누구라도 메두사와 눈이 마주치면 돌로 변해 버리는 저주를 받는다. 훗날 페르세우스가 그녀의 목을 자르는데 이 작품에서는 피가 흐르는 장면이 섬뜩하게 그려졌다. 이 피에서 하늘을 나는 말 페가수스가 태어났다. 메두사는 목이 잘리고도 두 눈을 뜨고 있었다. 누구든 눈이 마주치면 돌로 만들어 버리는 능력이 그대로 유지되었다고 한다. 페르세우스는 페가수스를 타고, 메두사의 머리를 이용해 괴물을 처치하고 안드로메다를 구출한다. 마침내 메두사의 머리는 아테나 여신의 방패에 새겨지게 된다. 이 작품이 특이하게도 동그랗게 그려진 이유도 바로 그 때문이다. 섬뜩한 안광은 마치 메두사의 힘이 여전히 살아 있는 듯 생생하다. 바로 카라바조 자신의 초상이다.

카라바조의 또 다른 대표작 〈디오니소스〉를 살펴보자. 그는 술의 신이자 인간 내면에 있는 광기를 대표하는 신이다. 제우스와 세멜레 사이의 자녀로 제우스의 몸에서 태어났다. 세멜레가 제우스를 의심하며 번개를 보여달라고 부탁하는 바람에 번개에 타 죽었기 때문이다. 제우스의 아내 헤라가 노파로 변신하여 세멜레를 부추긴 탓

259쪽 카라바조, 〈디오니소스〉, 1598년경, 캔버스에 유채, 95×85cm

이다. 제우스가 죽어가는 세멜레의 몸에서 아기를 꺼내어 자신의 허벅지에 집어넣어 길렀고 그렇게 디오니소스가 태어났다. 디오니소스는 자신을 사랑하고 보호해 줄 어머니 없이, 자신을 미워하는 헤라를 피해서 이곳저곳을 떠돌아다니며 살았다. 제우스는 디오니소스가 헤라의 눈에 띄어 괴롭힘을 당할까 봐 어린 시절 여장을 시켜 길렀는데, 디오니소스는 그래서 양성성을 지닌 존재, 동성애의 상징이기도 하다. 이 작품에서도 술 취한 디오니소스의 모습에서 살짝 여성스러움이 느껴진다. 카라바조의 제자이자 연인이었던 어린 소년을 모델로 했다고 한다. 디오니소스는 가는 곳마다 사람들에게 술 담그는 법을 알려 주었지만 술 취한 그를 반기는 곳은 많지 않았다.

어둠이 있어야 빛의 밝음을 알 수 있듯이 카라바조의 작품은 삶의 어두운 측면을 그리며 '너무 잘 보이려고 애쓰지 마. 모두의 사랑과 인정을 받는 게 중요한 게 아니야.'라는 위로를 건네는 느낌이다. 삶은 한 가지 방법만 있는 게 아니다. 남과 다른 게 잘못된 것도 아니다. 카라바조가 보여주는 작품 세계는 남들에게 보이는 삶에만 신경을 쓴다면 진짜 나의 삶을 살지 못한다는 메시지를 전달한다. 인기에 연연해서 대세를 따라 이리저리 휩쓸리기보다는 용기 있게 자신이 하고 싶은 것을 선택하고, 약자의 편에 설 줄 알며, 홀로 있기를 불안해하지 않는 삶이 멋지지 않을까? 메두사와 디오니소스가 자신의 개성을 드러내지 않았다면 이렇게 신화 속 주인공이 되지도 못했을 것이다. 인간의 내면에 자리한 질투, 미움, 두려움, 불안, 서운함을 초월하여 남의 칭찬이나 비난에 흔들리지 말고, 나 자신을 믿는 것, 살아 보니 그게 가장 어렵다. 확신인지 고집인지 잘 구분해야 하기에 더욱 어렵다. 카라바조의 뛰어난 작품은 '남과 달라도 괜찮다'는 위로를, 그 뒤에 숨겨진 그의 비극적인 삶은 자유에는 책임이 따른다는 가르침을 동시에 전달하는 듯하다.

티치아노 베첼리오(1490?-1576)

우르비노의 비너스
Venus of Urbino

오르세 미술관에서 마네의 〈올랭피아〉를 설명할 때 소개한 작품이다. 이 그림은 베니스에서 그려졌지만 우르비노 공작에게 팔렸다가 메디치 가문과 혼사를 맺으며 혼수품으로 피렌체에 들어오게 되었다. 16세기에는 피렌체와 로마도 대단했지만, 베니스도 그에 못지않았다. 해상도시라는 장점을 살려 거대한 무역항으로 발전해 나갔다. 셰익스피어가 『베니스의 상인』이라는 책을 쓸 정도로 돈이 넘쳐 나는 도시가 되었다. 건물과 건물 사이가 물로 연결되어 육로 대신 배로 다니는 환상의 도시에서 사람들의 삶도 물 위에 떠다니듯 출렁거렸다. 그 유명한 바람둥이 카사노바도 바로 베니스 출신이었다고 한다. 부유한 상인들은 기꺼이 기부금을 냈고, 초상화를 주문했다. 화려한 성당도 늘어났다. 동로마 비잔틴의 흐름을 이어받은 베니스의 교회는 서로마 가톨릭 교회보다 훨씬 화려하고 장식적이다. 특히 안료가 풍부했는데 이 작품을 빛나게 하는 빨간 침대와 장미, 파란 하늘, 배경의 초록 커튼, 여인의 금발 머리, 하얀 진주 귀걸이와 하얀 침대 시트 등 아름답고 선명한 색채는 세계 곳곳에서 안료를 실어 나른 베니스의 상인들 덕분일 것이다.

물질적 풍요 위에 일탈을 허용하는 베니스의 독특한 문화가 있었기에 이토록 에로틱한 그림이 탄생될 수 있지 않았을까? 이 작품을 그린 티치아노는 바로 이곳에서 86세까지 장수하며 최고의 명예를 누린 화가다. 그의 생년이 확실치 않기 때문에 거의 100살이 되었을지도 모른다는 추측도 있다. 장수한 데다가 뛰어난 실력으로 신화

262-263쪽 티치아노, 〈우르비노의 비너스〉, 1538년, 캔버스에 유채, 119×165cm

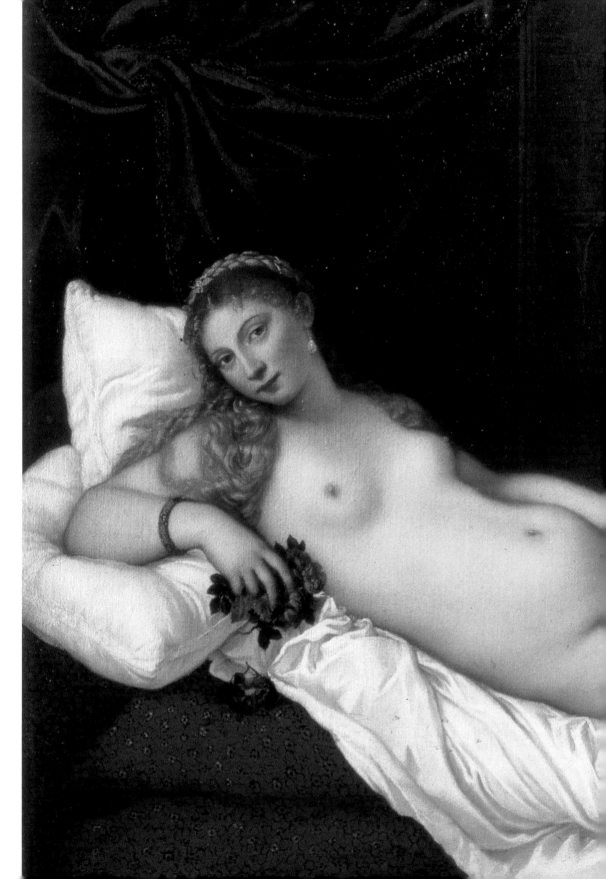

조르조네, 〈잠자는 비너스(드레스덴의 비너스)〉, 1508-10년, 캔버스에 유채, 108.5×175cm, 알테 마이스터 회화관

와 종교를 넘나드는 다양한 주제의 초상화 주문도 끊임없이 이어져 400여 점이 넘는 작품을 그렸다고 하는데 오늘날에는 약 300여 점이 남아 있다고 한다. 대표적인 베니스 작가로 티치아노, 베로네세, 틴토레토를 꼽을 수 있다.

이 작품에 대해서도 여러 가지 설이 많은데 중요한 건 이 작품이 유명해지면서 남성을 유혹하는 아름다운 여인의 누드화 공식으로 자리 잡게 되었다는 점이다. 첫째는 비스듬하게 누워 있는 포즈다. 사실 티치아노도 조르조네의 〈드레스덴의 비너스〉를 참고로 한 것이지만, 티치아노의 유명세 덕분에 이 포즈는 앵그르, 벨라스케스, 고야, 마네, 카바넬 등 수많은 예술가들의 누드화에 반복적으로 등장하게 된다.

둘째는 아름다운 피부 표현이다. 그녀의 몸을 위아래로 훑어보다 보면 아기의 몸처럼 부드럽고 폭신폭신한 기운이 느껴진다. 물감을 묽게 타서 수없이 여러 번 겹쳐 바르는 방식으로 작품을 완성한 덕분이다. 엑스레이 찍듯 검사해 보면 작품의 단면이

어떻게 되어 있는지를 볼 수 있는데 마치 페이스트리 빵처럼 여러 겹의 물감층이 쌓여있다. 여인의 몸에 흐르는 은은한 빛은 바로 그 기법 덕분인데, 전문 미술 용어로는 '글레이징'이라고 한다. 티치아노뿐 아니라 레오나르도 다빈치도 이 기법으로 〈모나리자〉를 완성했다. 마네가 〈올랭피아〉를 그리면서 모든 것을 패러디할 때, 바로 이 붓질도 놓치지 않았다. 다시 오르세 미술관으로 가서 올랭피아의 종아리를 살펴보자. 이 작품과는 반대로 붓으로 길게 그은 자국이 선명하게 남아 있다. 잘 보이지 않는다고? 오르세 미술관편에서도 말했지만 〈올랭피아〉는 정말 미술관에 가서 직접 봐야 할 작품이다.

우르비노 공작 부부의 초상
The Duke and Duchess of Urbino

우르비노를 통치한 공작 부부를 그린 초상화로 이 작품은 직접 미술관에 가서 그림을 둘러싼 화려한 금박 액자와 함께 보아야 더 감흥이 살아나는 작품이다. 하나의 그림이지만 왼쪽 인물과 오른쪽 인물이 따로 떼어져 있는, 즉 '딥티크(dyptique)'라 부르는 작품으로 마주 보고 있는 두 인물을 배경이 하나로 묶어주고 있다. 인물을 옆모습으로 표현한 건 옛 로마 시대의 동전에서 영감을 얻은 것이다. 동전에 얼굴이 새겨질 정도면 정말 위대한 존재여야 했을 터라 옆모습으로 그린 것만으로도 두 인물의 품격이 높아 보이게 한다.

그런데 보통 동전 위에 새겨진 위대한 인물들은 오른쪽을 바라보는 모습인데, 여기서는 남편 페데리코 다 몬테펠트로의 모습이 반대로 왼쪽으로 바라보고 있다. 그는 용감한 장수로 전쟁에 나갔다가 오른쪽 눈을 실명했다고 한다. 그래서 왼쪽 옆모습을 그렸다. 위엄도 살리고 눈도 가리고, 옆모습을 택한 덕분에 일석이조의 효과를 얻었다. 눈과 눈 사이도 움푹 파였는데 그 역시 전쟁에서의 흉터다.

왼편의 아내 바티스타 스포르차는 아주 화려한 옷을 입었다. 머리띠와 머리 옆 장식, 여러 겹의 목걸이, 그리고 옷의 무늬까지. 얼마나 고귀한 신분인지를 알 수 있다. 이마가 상당히 넓은 편인데 당시 이탈리아에서는 그것이 미의 기준이었다고 한다. 당시의 여성 초상화를 살펴보면 모두 이마를 드러내고 머리카락은 눈이 찢어질 정도로 위로 높이 당겨 묶었다. 그녀는 여자에게도 교육을 시키는 스포르차 가문의 방

프란체스카, 〈우르비노 공작 부부의 초상〉, 1473–75년경, 나무에 유채, 47×33cm

침 덕분에 여러 외국어를 할 줄 알았고 상당히 높은 인문학적 지식을 갖춘 지혜로운 여자였다고 한다. 남편이 그녀와 정치와 행정 문제를 상의할 정도였고, 남편이 전쟁에 나갔을 때에는 대신 마을을 통치했다. 안타깝게도 그녀는 26세의 나이에 아기를 낳다 숨을 거뒀다. 이 그림은 사실 죽은 아내를 기리기 위한 작품이다. 여인의 피부가 유난히 하얀 까닭은 당대의 미의 기준이기도 하지만, 그녀가 이미 세상을 떠난 존재라는 걸 암시하기 위한 것이기도 하다.

이 작품은 접을 수 있도록 중간에 경첩을 달았고, 책처럼 덮었을 때 커버 부분도

268–269쪽 프란체스카, 〈우르비노 공작 부부의 초상〉 커버

CLARVS INSIGNI VEHITVR TRIVMPHO ·
QVEM PAREM SVMMIS DVCIBVS PERHENNIS ·
FAMA VIRTVTVM CELEBRAT DECENTER ·
SCEPTRA TENENTEM ◡

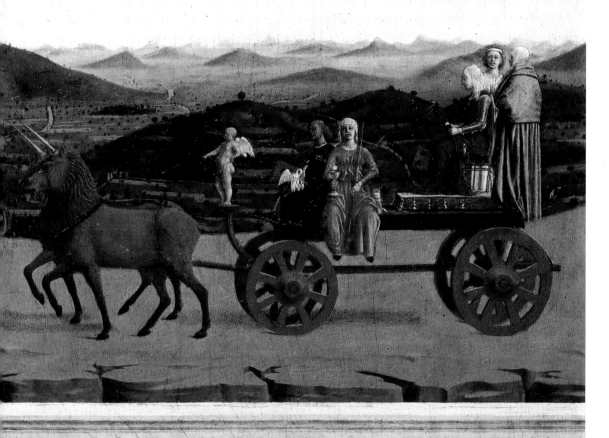

QVE MODVM REBVS TENVIT SECVNDIS ·
CONIVGIS MAGNI DECORATA RERVM ·
LAVDE GESTARVM VOLITAT PER ORA ·
CVNCTA VIRORVM ·

아름답게 보이도록 그림을 그려 놓았다. 미술관에서 이 작품이 벽에 붙어 있지 않고 마치 조각처럼 공간 속에 나와 있는 이유도 관객들이 그림의 뒷면도 볼 수 있도록 하기 위함이다. 뒷면에는 두 인물이 각각 승리의 전차를 타고 만나는 장면이 그려졌다. 그러다 보니 앞면과는 남녀의 위치가 반대로 되었다. 하지만 아주 작게 그려졌기 때문에 다행히 남편의 다친 눈은 잘 보이지 않는다. 각각의 마차는 남편과 아내가 지녀야 할 도덕적 가치를 상징하는 요소들과 함께 꾸며졌다. 왼편에서 공작은 갑옷을 입고 하얀 백마를 몰고 있는데, 승리의 여신이 그에게 관을 씌워 주고 있고, 마차 위에는 여러 신들이 앉아 있다. 정의를 나타내는 여신은 칼을 들고 정면을 바라보고, 부러진 기둥을 붙잡고 있는 여인도 있는데 이는 꿋꿋함을 상징한다. 그 외에도 다른 두 여인은 신중함과 절제를 나타낸다.

오른편에서 부인은 순결을 나타내는 적갈색 유니콘이 모는 마차를 타고 책을 읽고 있다. 부인의 뒤에 있는 두 여인은 각각 순수함과 겸손을 나타낸다. 정면을 바라보고 십자가와 성체를 들고 앉아 있는 여인은 믿음을 상징하며 그 옆에 있는 다른 여인이 들고 있는 새는 펠리컨이다. 펠리컨은 조류 중 가장 모성애가 뛰어난 새로 커다란 부리에 먹을 것을 가져다 날라 주고, 먹을 것이 없으면 자신의 가슴을 쪼아 살을 뜯어 자식의 입에 먹을 것을 넣어준다고 한다. 덕분에 예수님의 희생을 상징하기도 한다. 그림 아래에는 페데리코가 얼마나 존경받는 덕이 있는 장군이었는지를, 또한 그의 아내가 얼마나 존경받는 부인이었는지를 소개하는 글이 라틴어로 새겨져 있다.

공작은 훗날 개인 도서관 스튜디올로를 세우고 인문학 연구에 매진하였다고 하는데 책을 좋아하는 아내도 하늘에서 무척 기뻐하지 않았을까. 그 도서관은 지금 메트로폴리탄 미술관에서 볼 수 있다. 이 그림을 그린 피에로 델라 프란체스카도 『회화의 원근법에 대하여』라는 책을 써서 공작에게 헌정하였다.

Museo Nacional del Prado

스페인

프라도 미술관

프라도는 목초지라는 뜻으로, 넓은 목초지에 세운 궁전이 문화 예술에 관심 많던 마리아 이사벨 여왕(1797-1818) 덕분에 회화와 조각을 전시하는 미술관으로 변모한 것을 기념하는 이름이다. 미술관에서 그녀의 초상화도 볼 수 있는데, 그녀가 떠난 바로 다음 해 1819년에서야 대중들에게도 작품이 공개되었고, 이때를 설립 기념일로 잡고 있다.

한때 유럽 최고의 강대국이었던 스페인의 왕실 컬렉션을 기반으로 했기에 12세기부터 20세기 초까지의 다양한 작품을 볼 수 있다. 네덜란드 식민지에서 가져온 전리품, 스웨덴 등 유럽 명문가로부터 받은 선물, 스페인 왕의 초청을 받은 루벤스, 이탈리아 화가들에게 주문한 그림들, 새로운 일거리를 찾아 온 그리스의 화가 엘 그레코, 그리고 프라도 미술관의 소장품을 관리하며 미술관 관장 역할을 겸했던 벨라스케스와 그의 후배 고야에 이르기까지 프라도 미술관은 정말 훌륭한 소장품을 가지고 있다. 또한 이 책에 소개한 여러 미술관 중에서도 홈페이지가 특히 잘 정리되어 있다. 작품도 찾기 쉽고, 큐레이터가 설명하는 동영상도 연결되어 있다.

또한 프라도 미술관을 방문한다면, 근처에 있는 두 개의 미술관을 도보로 함께 방문해 보길 추천한다. 북쪽으로는 티센보르네미사 미술관이 있는데 개인 컬렉션으로 출발했고, 인상주의 미술에서부터 호퍼의 작품에 이르기까지 다양한 미술품이 있다. 남쪽으로는 마드리드의 퐁피두 센터라 할 만한 레이나 소피아 국립미술센터가 있다. 이곳 역시 레이나 소피아 왕비의 주도하에 이루어진 것이니 스페인의 미술관은 여성 지도자의 기여가 컸다고 볼 수 있겠다. 왕비라고 하니 예전에 만들어진 미술관 같지만 스페인은 영국처럼 아직도 왕과 왕비가 있다. 1986년 현대미술을 중심으로 만든 미술관으로 이곳에 스페인 최고의 작가 피카소의 〈게르니카〉가 있다.

이사벨 여왕 초상화(부분)

티센보르네미사 미술관

레이나 소피아
국립미술센터

시녀들
Las Meninas

이 작품에 대한 기록을 살펴보면 처음에는 '가족'이었는데, 19세기 컬렉션 목록에 처음으로 '시녀들'이라는 제목이 등장한다. 시녀들이 다수 등장하니 다른 작품들과 구분하기 쉽게 기록한 거 같은데, 바로 그 점이 이 작품이 수많은 논란을 불러일으킨 이유였다. 즉 주인공은 누구일까?

시녀들이 눈길을 끄는데 특히 난쟁이들도 그렇다. 그들은 왕실에 머물며 유머와 재미를 주는 존재이자, 왕가의 자녀들이 잘못을 저질렀을 때 대신 매를 맞는 존재였다고 한다. 아이를 데리고 함께 프라도 미술관을 갔을 때, 그림 속 난쟁이에게 특히 많은 관심을 보였다. 특히 맨 오른쪽 아이가 왜 개를 발로 차고 있냐는 의문에 꽂혀 다른 설명은 귀에 들어오지 않는 눈치였다. 개가 자꾸 졸아서 잠을 깨우려는 거라고 하니, 요즘 같으면 정말 있을 수 없는 인권 탄압에 동물 학대가 가득한 그림인 셈이다. 과거 왕이 있던 계급 사회에서는 그런 일도 있었다고 아이에게 알려 주었다. 어떤 사람들은 뒤편 열린 문밖으로 계단에 서 있는 남자를 궁금해하던데, 그는 왕의 경호실장 정도 되는 인물로 왕의 다음 행선지를 알리기 위해 언제라도 움직일 준비를 하고 있다.

첫눈에 가장 주인공처럼 보이는 인물은 중앙에 있는 공주다. 그녀는 스페인의 공주 마르가리타 테레사(1651-73)로 훗날 신성로마제국의 황제 레오폴트 1세와 결혼하였지만 21세에 죽고 말았다. 옛 그림은 증명사진 같은 역할을 하는데, 태어나자마

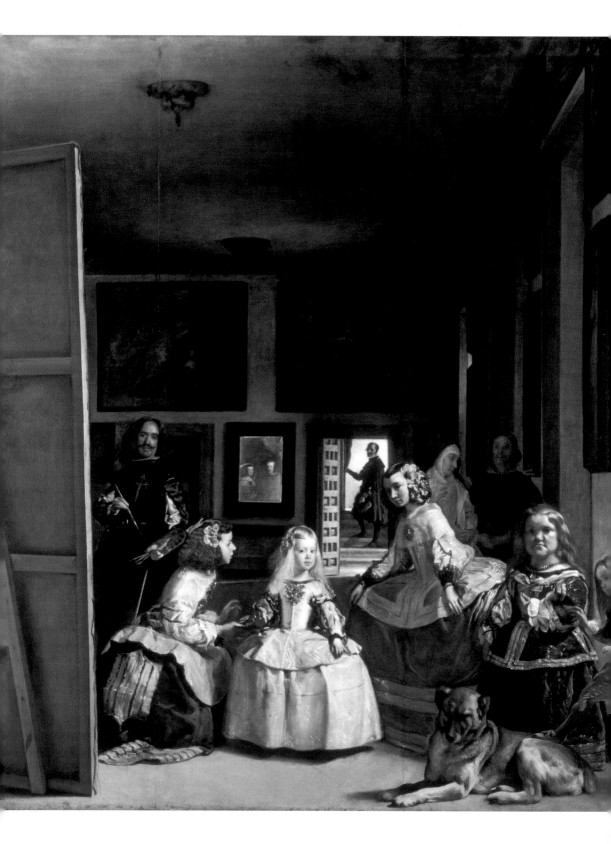

후안 바우티스타 마르티네스 델 마소,
〈마르가리타 테레사 공주〉, 1665년경,
캔버스에 유채, 212×147cm

후안 바우티스타 마르티네스 델 마소,
〈마르가리타 테레사 공주〉, 1665-66년,
캔버스에 유채, 205×144cm

자 약혼이 결정되어 미래의 신랑감에게 신부의 모습을 보여주기 위해 수많은 초상
화가 그려졌다. 마치 성장 앨범처럼, 프라도 미술관 내에서 성장하는 과정의 테레사
공주를 계속 발견할 수 있다. 또한 이 작품이 있는 넓은 전시장 주변으로는 스페인
왕가의 초상화가 함께 걸려 있는데 공주의 아버지이자 왕인 펠리페 4세, 그의 아내
이자 공주의 어머니인 마리아나 왕비 등을 볼 수 있다.

　공주의 뒤에서 커다란 캔버스 앞에서 그림을 그리고 있는 사람은 이 작품을 그
린 벨라스케스다. 그런데 그는 대체 누구를 그리고 있는 걸까? 만약 그가 공주를 그
리는 거라면 공주와 화가가 그림에서처럼 같은 방향을 보고 서 있을 수 없을 것이
다. 서로 마주 보아야 하니 둘 중 한 명은 뒷모습으로 그려졌어야 한다. 그런데 공주

274쪽 벨라스케스, 〈시녀들〉, 1656년, 캔버스에 유채, 316×276cm

〈시녀들〉 부분

의 뒤편으로 작은 거울 속에 부부 한 쌍의 모습이 희미하게 비쳐 보인다. 그들이 바로 벨라스케스가 그리는 그림 속의 주인공, 펠리페 4세 왕과 왕비다. 우리에게는 뒷면만 보이지만, 화가의 캔버스 안에 그들의 모습이 또렷이 그려져 있을 것이다.

화가들이 그림을 그릴 때, 그때까지는 보통 왕과 왕비가 어떻게 생긴 인물인지를 상세히 그림으로써 재현을 해 왔지만, 이 작품에서는 거울에 비친 흐릿한 이미지만 있을 뿐 아예 그려 넣지를 않았다. 외모를 닮게 그리던 기존의 재현 방식을 완전히 뛰어넘고 왕과 왕비가 존재한다는 의미만 남겨 놓았다. 그래서 프랑스의 철학자 미셸 푸코는 이 작품에 대해 '주체(왕과 왕비)'가 사라진 재현이라고 설명한다. 그들 대신 등장한 화면 속의 모든 인물들은 포즈를 취한 왕과 왕비를 바라보고 있다. 그 자리는 이 작품을 보고 있는 관객의 자리다. 즉, 이 작품은 화면 뒤로 멀어지는 공간만이 아니라, 화면 앞의 공간까지도 끌어들여 작품을 보는 관객과 작품 속 인물들 사이의 시선이 교차하도록 만들고 있다.

그렇다면 벨라스케스도 푸코가 말한대로 '주체의 소멸'을 의도하고 그린 것일까? 그럴 수도 있고 아닐 수도 있다. 그런 점에서 예술가들은 참 놀라운 존재들이다. 자신이 무엇을 하는지 언어로 설명할 수 있을 정도로 명확하게 확립한 후 작업을 하는 예술가도 있겠지만, 대부분은 어렴풋이 어떤 방향을 제시하면 사람들이 거기에서 힌트를 얻어 예술가의 의도를 언어로 이론으로 정립하곤 한다. 재밌는 건, 그제서야 화가들이 '그게 바로 제가 말하려고 한 것입니다!'라고 무릎을 친다는 것이다.

그런데 벨라스케스가 살아서 푸코를 만난다면 좀 다른 대답을 하지 않았을가 싶

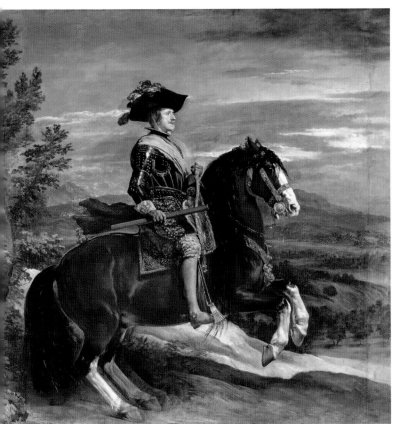

벨라스케스, 〈말을 탄 펠리페 4세〉, 1635년경,
캔버스에 유채, 303×317cm

벨라스케스, 〈마리아나 왕비〉, 1652–53년,
캔버스에 유채, 234.2×132cm

다. 짐작건대 그는 이미지가 거울에 비쳐서 보이는 방식을 써먹고 싶었던 것 같다.
좀처럼 쓰이지 않는 특별한 기법이기 때문이다. 내셔널 갤러리에서 살펴본 〈비너스
의 단장〉처럼 말이다. 벨라스케스에게 이런 기법을 알려 주었을 것이라고 예상되
는 작품이 있다. 바로 내셔널 갤러리에서 만나 본 얀 반 에이크의 〈아르놀피니 부부
의 초상〉이다. 지금은 영국에 있지만, 당시 이 작품은 스페인 왕가의 소장품이었다.
1515년 스페인으로 시집 온 헝가리의 메리 여왕이 가져왔다고 한다. 궁정화가이자

왕실 예술품 큐레이터 역할을 한 벨라스케스는 이 작품을 잘 알고 있었을 것이다.

그리고 무엇보다도 벨라스케스는 화가로서의 자신의 존재감을 화면 속에 좀 더 드러내고 싶었던 것 같다. 왕보다 자신을 더 멋지게 그릴 수는 없으니 왕을 빼 버린 것이다. 공주는 아직 어리고, 그 외 화면에 등장하는 사람들 중에는 그가 가장 신분이 높다. 벨라스케스의 옷에는 빨간색 십자가가 그려져 있는데 산티아고 기사단의 표식이다. 이 그림은 1656년 그려졌고, 기사단 취득은 1659년에 일어난 일이다. 기사 훈장을 받자 몇 해 전 완성한 그림을 꺼내서 십자가를 추가한 것이다. 그림은 오래도록 남을 테니 자신의 지위를 그렇게라도 남기려고 했다.

왕은 이 그림을 보고 노여워하지 않았을까? 다행히도 펠리페 4세는 권력이나 정치에는 관심이 없었다. 즉위 후 똑똑한 올리바레스 백작에게 정사를 맡기고 벨라스케스와 같은 예술가들을 후원하는 것에 더 많은 관심을 두었고 루벤스도 스페인으로 초청한다. 덕분에 벨라스케스는 유럽 왕실을 오가며 최고의 국빈 대우를 받던, 자신보다 약 스무 살이 많은 선배 화가 루벤스의 모습을 보며 예술가라는 직업적 정체성과 자부심을 갖게 되었다. 이 작품은 화가로서의 자부심을 담은 벨라스케스의 대표작이다.

함께 보면 좋은 작품

이 그림들도 프라도 미술관에서 만날 수 있는 벨라스케스 작품이다.

벨라스케스, 〈말을 탄 발타자르 카를로스 왕자〉,
1634-35년, 캔버스에 유채, 211.5×177cm
펠리페 4세의 첫 아들인 왕자가 죽은 후 그의
방은 궁정화가 벨라스케스에게 작업실 및 궁정
박물관으로 하사됐다. 〈시녀들〉이 바로 이 왕자의
방에서 그려졌다.

벨라스케스, 〈말을 탄 올리바레스 백작〉,
1636년경, 캔버스에 유채, 313×242.5cm
펠리페 4세가 국정을 맡긴 인물이다.

벨라스케스, 〈말을 탄 이사벨라 왕비〉,
1635년경, 캔버스에 유채, 301×314cm
펠리페 4세의 첫 부인으로 발타자르 카를로스 왕자의
어머니이다.

파리스의 심판
The Judgement of Paris

그리스 로마 신화 중에서 가장 중요한 사건이 있다면 바로 이 장면, 파리스의 심판이 아닐까? 여러 이야기의 실마리가 되니 이번에 확실하게 알아 두면 좋겠다. 테티스와 펠레우스의 성대한 결혼식이 열리는 날, 모든 신들이 와서 축하를 해 주고 있었는데 초대받지 못한 신이 한 명 있었다. 불화의 여신 에리스였다. 파티가 한창 무르익은 순간 불청객 에리스가 나타나 사과 하나를 던져놓고 떠난다. 사과에는 '세계에서 가장 아름다운 여신에게'라고 써 있었다. 파티에 모인 여신들은 서로 그 사과가 자신의 것이라고 주장한다. 모두 자기가 가장 아름답다고 생각했기 때문이다. 문제를 해결해야 할 제우스는 여신들의 싸움에 끼어들고 싶지 않았고, 슬쩍 트로이의 목동 파리스에게 심판을 맡긴다.

　화면 왼쪽 제우스의 전령 헤르메스가 날개 달린 모자와 신발을 신고 파리스에게 임무를 전달한다. 우열을 가리기 힘든 미모의 세 여신 앞에서 턱이 빠져라 고민하는 파리스는 본래 트로이의 왕자인데 잠시 목동으로 일하고 있었다. 각각의 후보들은 공식적인 최고 미녀 타이틀을 얻기 위해 그에게 뇌물을 제안했다. 전쟁의 여신이자 지혜의 여신 아테나는 자기를 뽑아 주면 모든 난관을 헤쳐나갈 수 있는 지혜와 전쟁에서의 승리를 주겠다고 약속했다. 세 여신 중 가장 왼쪽에 투구와 방패를 두고 서 있는 인물이다. 가운데 있는 여신은 누구일까? 화살통을 들고 서 있는 어린아이가 매달리고 있는 걸 보면 그녀가 에로스의 어머니 아프로디테라는 걸 알 수 있다. 그

녀는 사랑의 여신답게 세계에서 가장 아름다운 여인을 아내로 맞게 해 주겠다고 약속했다. 마지막으로 헤라는 제우스의 아내이자 신들의 왕비답게 재물과 권력, 명예를 약속했다. 화면에서 가장 오른쪽에, 공작새의 머리가 보인다. 화려한 공작새는 헤라의 징표로 바로 그 옆에 있는 여신이 헤라다.

자, 그럼 파리스의 입장으로 돌아가 보자. 대체 누굴 뽑아야 할까? 파리스는 세계에서 제일 예쁜 여자와 결혼할 수 있는 제안을 선택했고 그렇게 아프로디테가 미의 여신 타이틀을 갖게 됐다. 루벤스는 각각의 인물들을 특징과 함께 배치하면서도 결국 아프로디테를 중앙에 두었을 뿐 아니라 그녀에게 화관을 씌우는 아기 천사를 하늘에 배치하여 승리를 암시하고 있다. 세 여신은 각각 옆모습, 앞모습, 뒷모습을 보이며 여성의 볼륨감 있는 신체를 앞뒤로 드러내고 있다. 프라도 미술관에 있는 루벤스의 다른 작품 〈삼미신〉도 바로 이 파리스의 심판을 연상시키는데, 작가들은 점차 여자 세 명만을 따로 떼어내어 아름다운 여인이 갖춰야 할 세 가지 덕목, '매력, 미모, 창조력' 혹은 '사랑, 신중함, 아름다움' 등을 나타내는 도상으로 발전시켰다. 우피치 미술관에서 본 보티첼리가 그린 〈봄〉에도 삼미신이 등장한다.

아프로디테는 공약을 지키기 위해 세계에서 가장 아름다운 여인 헬레네를 트로이의 파리스에게 데려다주는데 그녀가 이미 유부녀라는 것이 문제였다. 게다가 호전적이기로 유명한 도시국가인 스파르타의 공주였다. 헬레네는 어려서부터 예쁘다고 소문이 나서 결혼할 나이가 되자 수많은 구혼자들이 몰려들었다고 한다. 헬레네의 아버지 틴다레오스왕은 혹시 선택되지 않은 이들이 해코지를 할까 두려워 한 명을 선택하기 어려웠다. 구혼자 중의 한 명이었던 오디세우스가 그 뜻을 간파하고, 누가 헬레네의 남편으로 선택되든 반발하지 않고 왕의 생명과 명예를 지킬 것을 모든 구혼자들에게 맹세하게 했다. 마음을 놓은 틴다레오스는 신랑감을 발표하는데 오디세우스가 아니라 메넬라오스였다. 훗날 메넬라오스는 스파르타의 왕이 되었는데 졸지에

루벤스, 〈파리스의 심판〉, 1638년경, 캔버스에 유채, 199×381cm

트로이의 왕자 파리스에게 왕비 헬레네를 빼앗기게 된 것이다.

메넬라오스는 당시 맹세를 한 모든 구혼자들에게 도움을 요청했다. 그의 형 아가멤논, 꾀가 많은 구혼자 오디세우스, 이 사건의 발단이 된 테티스와 펠레우스의 결혼식에서 태어난 테티스의 아들 아킬레우스 등과 함께 정예 부대를 구성하여 트로이로 쳐들어갔다. 그것이 바로 그 유명한 '트로이 전쟁'이다. 고대 그리스의 이야기꾼 호메로스의 책 『일리아드』와 『오디세이』의 이야기인데, 오늘날까지도 수많은 사람들에게 영감을 주고 있다.

284쪽 루벤스, 〈삼미신〉, 1630-35년, 오크 패널에 유채, 220.5×182cm

사투르누스

Saturn

프라도 미술관에 있는 가장 무서운 그림은 바로 이 두 작품일 것이다. 프라도 미술관에 아이를 데려갔을 때 이 작품 앞에서 깜짝 놀라며 왜 어른들이 아기를 먹는 거냐고 물어봤던 것이 기억이 난다. 헨젤과 그레텔 이야기를 해 주며 넘어갔지만, 좀 더 큰 다음에 보여 주었어야 했는데 하는 후회가 들었다. 하지만 이 작품은 미술관 복도에 너무 눈에 잘 띄는 곳에 걸려 있어 아이가 먼저 발견했던 것이었다.

작품 속 줄거리 역시 충격적이다. 우피치 미술관에서 〈비너스의 탄생〉 뒷이야기를 해 주겠다고 한 작품이 바로 이것이다. 크로노스가 아버지 우라노스를 제거할 때, 거세한 그의 성기가 바다에 떨어지며 비너스가 탄생했다. 크로노스는 아버지를 제거한 후 어머니 가이아의 배 속에 들어 있는 괴물 형제들을 꺼내 주겠다는 약속을 지키지 않고, 아버지 대신 권력을 잡아 버렸다. 이에 가이아는 크로노스에게 너도 아버지와 같은 운명을 갖게 될 것이라고 저주를 내렸다. 크로노스는 자신이 아버지에게 그랬듯이 자식들 손에 죽게 될까 공포에 떨게 되었다. 그래서 자식을 낳는 대로 모두 잡아먹어 버렸다. 이 작품에서 묘사된 상황이 바로 그러한 장면이다. 신화가 삶의 지혜를 빗대어 놓은 이야기라는 점을 생각해 보면, 이 작품은 미래의 세대에게 권력을 넘겨주지 않으려는 보수적인 기성세대의 모습을 표현한 것이 아닐까? 그러나 기성세대를 처치하고 권력을 잡은 신세대도 나중에는 그 후속 세대에게 밀려나게 되는 것이 운명이니, 시대는 흘러가고 입장이란 상대적으로 계속 바뀔 수밖에 없는 것인가 보다.

크로노스의 아내 레아는 자식들이 모두 죽는 것을 안타까워하며 막내아들만큼은 뒤로 빼돌리고, 돌멩이를 포대기에 싸서 자식인 양 건넸고 크로노스는 그것을 꿀떡 삼켜 버렸다. 그렇게 살아남아 몰래 자란 아이가 바로 제우스다. 그는 훗날 아버지에게 구토하는 약을 먹여 배 속에 들어가 있던 형제들을 구출하고, 아버지를 제거한 후 올림푸스의 신 중의 신이 되었다. 작품 제목에 사투르누스라는 이름이 들어간 것은 그리스의 신 크로노스를 로마식으로 부르는 이름이다.

자, 그럼 이 주제를 두 위대한 화가가 각각 어떻게 표현했는지 비교해 보자. 루벤스는 물어뜯고 있는 아기의 고개를 관객 쪽으로 젖힌 구도를 잡아 사건이 관객의 눈앞에서 펼쳐지듯 표현했다. 관객들의 시선은 아기의 연약한 가슴으로 갔다가, 눈물이 그렁그렁 고인 듯한 아기의 큰 눈동자로 이동하게 된다. 한편 고야가 그린 그림은 이미 아이의 머리가 먹힌 듯 피를 철철 흘리는 모습으로, 입을 쩍 벌리고 아이의 팔을 마저 먹으려는 무시무시한 괴물로 그려 놓았다. 루벤스의 작품이 왠지 누군가가 와서 아이를 구출해 줄 것만 같은 여지가 보이는 낭만적인 모험 영화라면, 고야의 작품은 이미 살해당한 시체가 널부러진 노골적인 공포 영화 같은 느낌이다. 루벤스 작품 속 사투르누스는 아기를 한 손에 안을 만큼 강한 힘을 드러내고 있다면, 고야 작품 속에서는 늙고 앙상한 정신 나간 노인으로 그려져 있다.

두 작품 모두 루벤스와 고야 각각의 인생 말년에 그린 작품인데, 완전히 다른 삶을 살다 간 그들의 경험이 작품에도 반영된 것 같다. 루벤스는 독일 지겐에서 태어나 벨기에 앤트워프에서 성장하였고, 그림을 잘 그리는 것은 물론 5개 국어를 구사하는 다재다능함으로 이탈리아, 스페인, 프랑스 등 유럽 주요 국가의 왕실을 오가며 화가이자 외교관 역할을 하며 영예로운 삶을 누렸다. 세계 각지에서 주문이 밀려들어 요즘 작가들이 하는 것처럼 수많은 조수를 두고 방대한 양의 작품을 남겼다. 첫 아내와도 행복한 삶을 살았지만 사별하였고, 말년에는 한참 연하의 젊고 아름다운 아내를

288쪽 루벤스, 〈사투르누스〉, 1636-38년, 캔버스에 유채, 182.5×87cm
289쪽 고야, 〈사투르누스〉, 1820-23년, 벽화에서 캔버스로 옮겨짐, 143.5×81.4cm

얻어 뜻밖의 여생을 보내기도 했다. 스페인에도 한참 머물렀기에 프라도 미술관에는 루벤스 작품이 유독 많은데, 이 작품은 스페인 펠리페 4세가 주문한 것으로 스페인 왕실 소장품이었고, 덕분에 궁정화가였던 고야에게도 익숙한 작품이었다.

반면 고야는 어려운 형편에서 성장했다. 간신히 궁정화가가 되어 팔자가 펴지나 보다 했지만 타고난 반항적인 기질로 인해 왕실에서의 삶이 쉽지 않았다. 존경할 수 없는 왕실의 모습을 찬양하듯 그려야 하는 자신의 처지 사이에서 심한 내적 갈등이 일던 중, 프랑스에서는 혁명이 일어나 왕의 목을 쳤다고 하는데, 스페인에서는 좀체 그럴 조짐이 보이지 않아 더욱 허탈했다. 특히 이 작품을 그리던 당시에는 늙고 병들어 청각을 잃었고 신경질도 극에 달했을 때다. 그 어느 누구보다 화려한 삶을 살다 간 루벤스에게 권력을 유지하려는 기성세대와 신세대의 갈등은 낭만적인 투쟁으로 보였을지 모르겠다. 하지만 고야는 이 작품을 통해 스러져가는 권력을 놓지 않고 신세대를 머리부터 잡아먹어 버리는 스페인 왕가의 괴물성을 고발하고 싶었던 건 아니었을까?

카를로스 4세 가족
The Family of Carlos IV

'루브르 박물관에 자크 루이 다비드가, 우피치 미술관에 산드로 보티첼리가 있다면, 프라도 미술관에는 단연 디에고 벨라스케스다'라고 쓰려니, 어쩐지 신경이 쓰이는 작가가 있다. 바로 프란시스코 고야다. 특히 프라도 미술관은 고야 미술관이라고 해도 될 정도로 고야의 작품이 많이 있다. 여러 장소에 흩어져 있는데, 시대 순서대로 크게 나누어 설명하자면 젊은 시절 궁정화가로 선발되기 위해 그렸던 예쁜 그림들, 궁정화가가 되어 그린 인물화, 그리고 말년에 그린 어둡고 침침한 그림들이다. 초기 작품과 말기 작품을 놓고 보면 과연 한 작가가 그린 작품이 맞을까 싶을 정도로 드라마틱한 변화가 있다.

고야는 가난한 농가의 아들이었지만 미술에 재능을 드러내며 유명 궁정화가의 제자가 되었다. 하지만, 선생님과 불화를 일으켜 졸업장도 받지 못했고 왕립미술학회 가입도 거절당했다. 문화 예술계는 예나 지금이나 스승의 추천이 중요하기에 이렇게 낙인찍히면 정말 살아남기 어렵다. 고야는 이탈리아로 떠나 그림 그리기를 계속했고 로마에서 미술상을 받게 되면서 고국으로 돌아와 성당 소속 작가가 되었다. 궁정화가였던 처남의 소개로 엘 에스코리알과 엘 파르도 궁전의 태피스트리 제작에 참여하여 벽지 혹은 장식품 성격의 작품을 제작한다. 왕이 좋아하는 사냥 혹은 누가 봐도 좋을 만한 남녀의 만남이나 축제 등 통속적인 주제를 벽 크기에 맞게 그린 것들이다. 그래서 세로로 긴 독특한 크기의 작품도 많다.

292-293쪽 고야, 〈카를로스 4세 가족〉, 1800년, 캔버스에 유채, 280×336cm

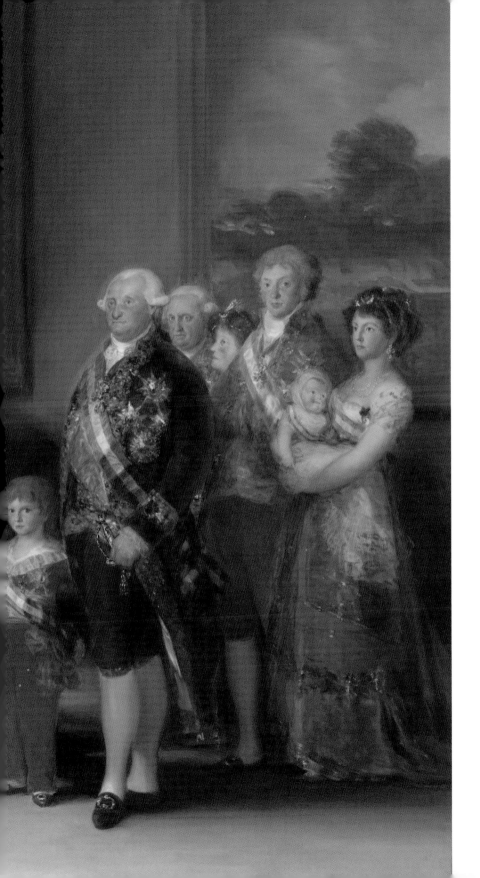

고야, 초기작 〈파라솔〉, 1777년, 캔버스에 유채, 104×152cm

　지금도 관광객들이 많이 찾는 스페인 왕가의 영지에 넣은 태피스트리 작업이 왕가의 눈에 띄면서 고야는 43세에 궁정화가가 되었다. 헌데 이때는 1789년, 바로 프랑스에서 혁명이 일어난 해다. 스승의 권위조차도 받아들이기 어려워 불화를 일으켰던 고야가 궁정화가로 적응하기란 참 힘든 일이었을 것이다. 하지만 그에게도 먹여 살려야 할 처자식이 있었고 또한 여러 어려움을 딛고 간신히 얻게 된 최고의 직장을 그만둔다는 것도 말이 안 되는 일이었다. 그렇게 고야는 마치 퇴사를 꿈꾸는 회사원처럼 꾸역꾸역 그림을 그렸던 것 같다. 이 시기의 대표작이 바로 〈카를로스 4세 가족〉 초상화다. 왕실 사람들이 못생긴 걸까, 실제보다 더 못나 보이게 그린 걸까? 역대 스페인 왕가의 초상화를 보면 그다지 미남 미녀는 없어 보이고, 특히 주걱턱이 발달한 공통점이 있는데 권력의 분산을 막기 위해 근친혼을 한 결과 여러 합병증이 있

고야, 〈두 노인의 식사〉, 1820-23년, 벽화에서 캔버스로 옮겨짐, 49.3×83.4cm

었다고 한다. 재밌게도 화면 왼쪽, 인물들 뒤편에 그림을 그리고 있는 화가와 캔버스
가 보인다. 어디서 본 것 같지 않은가? 바로 벨라스케스 그림의 패러디다. 고야는 마
치 벨라스케스가 왕의 초상화에서 주인공을 빼 버린 것처럼, 스페인 왕가의 초상화
를 그리며 그들의 권위를 없애 버렸다. 한때 유럽 최고의 강국이었지만 종교 재판에
묶여 발전의 기회를 스스로 잃어버리고, 네덜란드가 독립하고, 영국에 패권을 빼앗
긴 이빨 빠진 호랑이 같은 무너져가는 스페인 왕가는 마치 콩가루 집안과도 같았다.
왕과 왕비의 관계도 좋지 않았다고 하는데, 이 작품에서도 왕과 왕비는 서로 다른 곳
을 바라보며 뚝 떨어져 서 있다. 궁정에 들어가고 3년 후부터 시작된 청각 상실, 스
페인 궁정에 대한 실망감, 우울, 신경쇠약 등으로 고야의 작품은 점차 어두워졌고 사
회를 고발하는 작품이 다수 등장하게 되었다.

특히 고야의 마지막 시기는 1814년, 68세의 나이에 궁정을 떠난 이후에 찾아온다. 궁정을 제 발로 걸어 나왔다기보다는 프랑스와 스페인 사이의 전쟁 후 초토화된 상황에서 다시 궁정으로 되돌아가지 않았다. 세상과 떨어져 '귀머거리의 집'이라 이름 붙인 곳에서 혼자 살며 블랙 페인팅을 제작했다. 우매한 군중들을 꼬드기는 악마와 같은 무리들이 등장하는 등 작품은 매우 무섭고 어둡다. 인간의 광기가 노골적으로 그려졌다. 앞에서 소개한 〈사투르누스〉도 이 시기의 작품이다. 그러나 어떻게든 잘 보이고 싶어 예쁜 그림을 그렸던 초기 작품과 비교하면, 후기로 갈수록 무척이나 개성적인 고야만의 스타일이 정립되었다. 자신의 나약함과 허상조차도 있는 그대로 들여다보고 드러낼 수 있는 날카로움과 솔직한 풍자는 『돈키호테』 같은 작품에서도 볼 수 있는 스페인 문화의 특징이다.

세속적인 쾌락의 동산

The Garden of Earthly Delights

히에로니무스 보스는 브뤼셀에서 활동했는데, 암스테르담 국립미술관편에서 설명한 다른 작가들처럼 그에 대한 기록이 많이 남아 있지 않다. 이 작품 역시 언제, 몇 년 동안 그려진 것인지 알 수 없지만 대략 1490년대로 추정한다. 1568년 스페인의 알바 공작이 몰수하여 네덜란드에서 가져온 이래 마드리드의 프라도 미술관 소장품으로서 무려 500여 년 동안 자리하며 수많은 후대의 예술가들에게 영감을 주었다.

작품을 하나하나 살펴보자. 양쪽 날개를 접는 삼면화(트립틱)인데, 보통 이런 형식은 성당 제단화에 쓰이지만 이 작품은 오라녜 가문의 엥겔베르트 왕자 궁전에 있던 개인 소장품이었다. 구교를 거부하고 신교를 택한 네덜란드에서 제단화는 드물었고 그 형식만 빌린 것이다. 양쪽 패널을 접었을 때 보이는 장면은 거대한 지구다. 왼쪽 양쪽 패널 상단에 "하느님이 말씀하시매 이루어졌도다" 하는 내용이 라틴어로 쓰여 있으며 하느님의 모습도 왼쪽 상단에 작게 그려져 있다. 이 장면은 천지창조의 셋째 날, 즉 첫날 빛을 만들고, 둘째 날 천공을 만든 후, 삼 일째 되어 육지의 식물과 바다를 만든 날을 표현한 것이다. 육지 위를 자세히 보면 나무가 조금씩 자라나고 있다. 그러나 중간중간 돋아난 뾰족하고 날카로운 뿔 같은 것을 통해 양 패널을 열었을 때 펼쳐질 불길한 상황을 암시한다. 회색 톤은 화면을 열었을 때 보이는 화려한 색채와 대조를 이루는데, 이렇게 흑백의 명암과 농담으로만 그리는 기법을 '그리자이유'라고 한다. 요즘 유행하는 말로는 단색화라고 할 수 있겠다.

298-299쪽 보스, 〈세속적인 쾌락의 동산〉, 1490-1500년, 오크 패널에 유채, 액자 포함 205.5×384.9cm

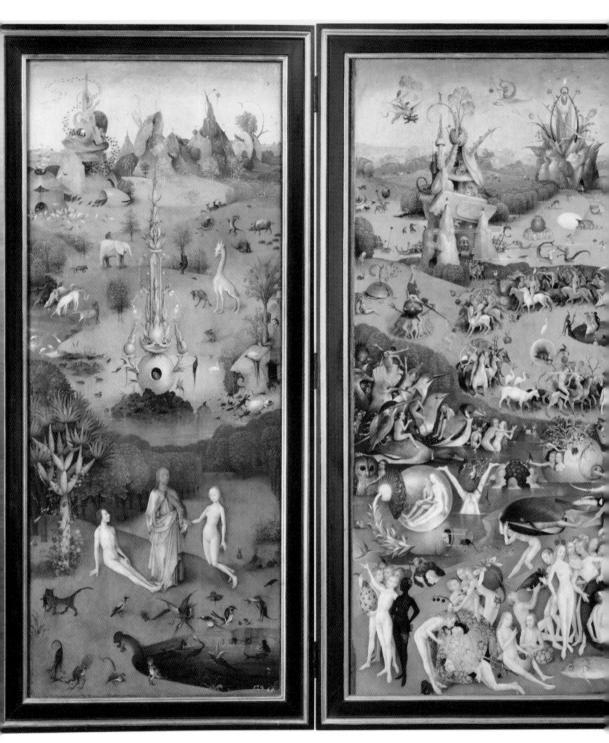

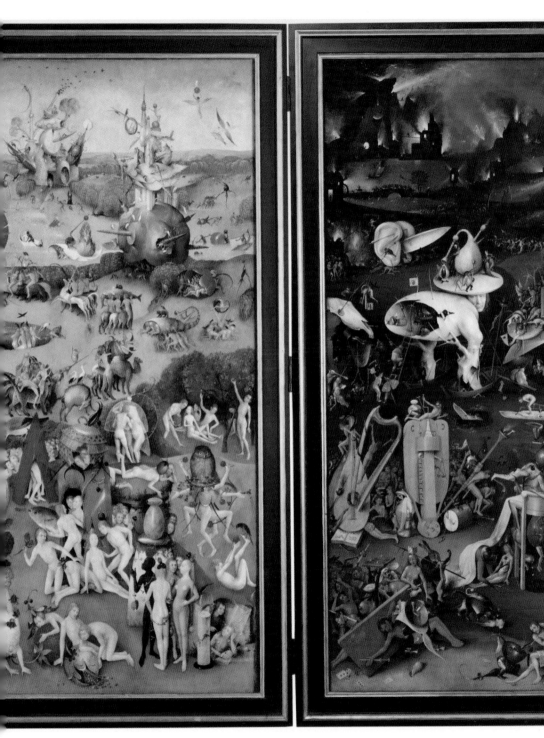

작품의 양쪽 패널을 접은 모습　　　　　왼쪽 패널 부분

　그럼, 패널 안으로 들어가 보자. 왼쪽, 가운데, 오른쪽으로 나뉘었는데 이런 그림은
왼쪽부터 오른쪽 방향으로 본다. 먼저 화면 왼쪽, 아담과 이브가 있는 에덴동산이다.
아담은 기대감에 들떠 눈을 크게 뜨고 아름다운 이브를 바라보고 있다. 그녀의 아름
다움에 마법에 걸린 모양이다. 이브는 정말 아름답다. 이브의 포즈가 마치 필라테스
하는 모습 같다며 '발가락 힘만으로 서 있는 게 대단하다'는 재치 있는 블로그 글을
보고 한참을 웃기도 했었다. 필라테스를 열심히 한 건지 몸매도 끝내주고 풍성한 금
발 머리는 엉덩이까지 치렁치렁하다. 마치 어린아이들이 갖고 노는 바비 인형 같다.
말을 바로 하자면, 바비 인형이 이브를 닮은 것일 테다. 풍성한 금발 머리는 만화 '스
머프'의 스머페트도 연상케 하는데, 우연히도 보스의 고향 브뤼셀 출신 만화가의 작
품이다. 그 역시 이브의 전통을 참고했을 것이다. 우리가 현대의 생산품이라고 생각
하는 것도 알고 보면 이렇게 모두 과거의 창조가 쌓인 결과물이다. 이브 오른쪽의 뒤
돌아선 토끼는 다산과 사랑의 상징이다. 아담 왼편의 포도나무는 그리스도의 몸과
피를 상징한다.

　중앙 패널은 자유로운 세계다. 화면 위쪽의 넓은 물과 벗은 여인들은 비너스를 나

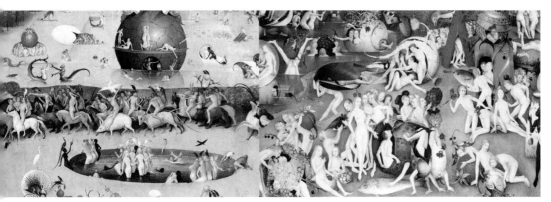

가운데 패널 부분

타낸다. 비너스는 우라노스의 성기가 바다에 떨어지며 거품 속에서 탄생했다고 얘기했듯이 태생부터 육체적 욕망과 사랑을 담은 존재다. 중앙 패널에 자주 보이는 물, 달콤하고 향기 나는 과일, 조개는 모두 육체적 쾌락을 표현하는 요소다. 그 조금 아래에는 동그란 목욕탕 같은 물속에 젊은 여자들이 목욕을 하고 있고 그 주변을 남자들이 여러 동물을 타고 빙빙 달리고 있다. 그중에는 심지어 벌거벗은 몸을 과시하듯 말 위에서 물구나무 서기 재주를 보이는 존재도 있다. 여자를 고르는 듯한 남자들, 세이렌처럼 남자를 유혹하는 여자들, 관객이 이 모습을 훔쳐보는 듯한 관음적 구도다. 이 작품을 보고 있는 것만으로도 왠지 죄를 짓고 있는 것 같은 기분이 드는 건 바로 이런 기법 때문이다.

오른쪽 패널은 지옥이다. 중간쯤 보이는 거대한 얼굴은 화가 그 자신이다. 그 옆으로 중간이 텅 빈 알 같은 공간이 나오는데 이렇게 속이 텅 빈 공간은 화면 중앙 패널에도 자주 등장한다. 헛됨, 즉 바티나스를 나타낸다. 얼굴 오른편으로 계단을 오르려는 사람들을 보자. 계단 위는 아무것도 없는 허공인데, 결국 계단을 올라간 사람은 뒤에 올라오는 사람들 때문에 다시 내려갈 수도 없고 바닥으로 떨어지게 된다. 갑옷

왼쪽 패널 부분

오른쪽 패널 부분

을 입은 기사가 추락하여 동물들에게 내장을 파먹히는데 쓰러진 와중에도 손에 든 황금 컵과 깃발을 놓지 못했다. 헛된 명예와 권력에 집착하는 사람들에게 경각심을 불러일으킬 만한 장면이다. 거울을 보던 여자는 허영심으로 죄를 받고 있고, 악기는 거대한 고문 도구가 되어 사람들을 벌주고 있다. 감각적인 즐거움에 대한 경고다. 특히 수녀의 모습을 돼지로 표현하여 면죄부를 판매하는 부패한 종교를 비판한다.

이 작품은 전반적으로 밝은 초록빛에 화려한 색채로 그려져 얼핏 보면 마치 천국처럼 보이지만 자세히 들여다보면 볼수록 첫인상과는 점점 멀어지게 된다. 당시의 관객들에게 엄청난 충격을 주었을 것이다. 고통받는 사람들이 전혀 저항을 하지 못하고 있고, 또한 그들을 고문하는 괴물들도 악한 표정을 짓기는커녕 그저 일상인 듯한 모습이 더욱 무섭게 느껴진다. 예수 그리스도는 왼쪽 패널에서 정면을 바라보고 있다. 그는 그림을 보는 우리를 아까부터 계속 관찰하고 있었다! 네덜란드의 왕자는 영혼의 CCTV를 켜 놓은 것처럼 항시 자신을 돌아보며 살고자 이 작품을 주문했을 것이다.

아담과 이브

Adam / Eve

알브레히트 뒤러는 독일의 작가로 디테일에 아주 강한 작가다. 그의 작품을 보면 어느 한구석 허투루 그려 놓은 것이 없다. 마치 봉준호 감독이 디테일에 강해 '봉테일'이라는 별명이 붙었듯이 뒤러에게는 '뒤테일'이라는 별명을 붙이고 싶다. 아마 뒤러도 매우 좋아할 것 같다. 자신에 대한 자부심으로 가득했고, 요즘 말로 하자면 셀럽이 되고 싶어 했던 작가였기 때문이다. 대부분의 작품에 그의 고향이자 당대 최고의 도시였던 "뉘른베르크의 뒤러"라고 사인을 했고, 최초로 자신의 얼굴을 그리기도 했다. 당시 그림 속 주인공은 당대의 권력자이거나 혹은 성경이나 신화 속의 인물이어야만 했지, 기술자 직급에 속한 화가들은 그림 속 주인공이 되기 어려웠던 시대였다.

그러나 뒤러는 거리낌이 없었다. 셀카를 찍듯이 멋진 옷을 입은 초상화를 즐겨 그렸는데 프라도 미술관에서도 볼 수 있다. 작품에 멋지게 사인하기를 즐겨했는데 이 작품에서는 오른쪽 창틀 아래에 '1498년 제 모습대로 저를 그렸습니다. 저는 26세입니다. 알베르트 뒤러'라고 쓰고, 자신의 이름에 나오는 알파벳 A와 D를 가지고 엠블럼을 만들어 놓았다. 엠블럼은 루이비통 같은 브랜드에서 알파벳을 활용하여 로고를 만드는 걸 일컫는데 일개 화가인 뒤러는 대담하게도 자신만의 엠블럼을 만들며 퍼스널 브랜딩을 시도했다. 작품 주변에 글씨를 써서 자부심을 잔뜩 드러낸 것이 내셔널 갤러리에서 소개한 얀 반 에이크하고도 좀 비슷한 성향 같지 않은가? 게다가 사실적으로 잘 그린 것도 비슷하다. 이탈리아의 3대 거장이 구도와 비례로 승부수를

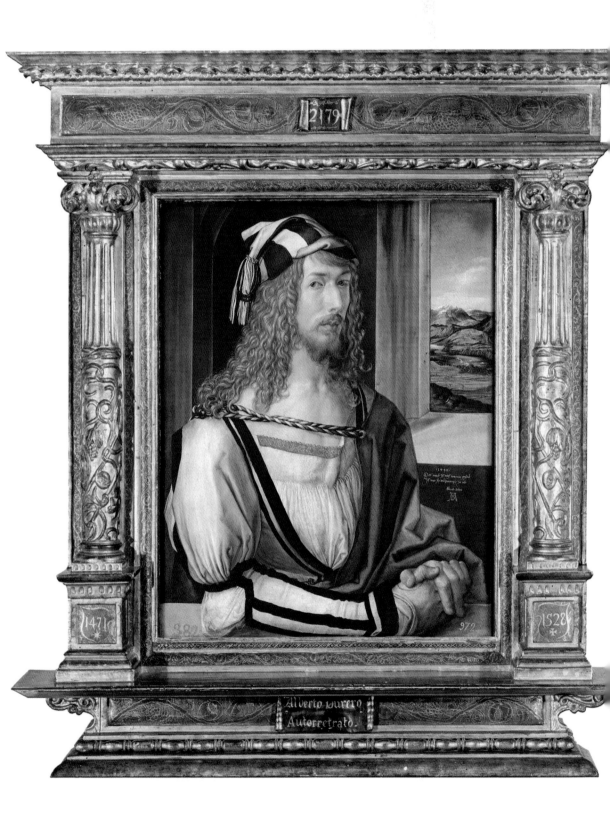

〈자화상〉 속 뒤러의 사인과 엠블럼

됐다면, 북유럽의 3대 세밀화 작가인 얀 반 에이크, 홀바인, 뒤러는 누가 더 꼼꼼한가를 두고 겨뤘다.

게다가 판화를 만들어 작품을 널리 보급한 덕분에 유럽 전역에서 그의 존재를 알게 되었다. 뒤러는 신성로마제국의 황제 막시밀리안 1세의 궁정화가가 되었고, 50대에 이르

러 아내와 함께 네덜란드를 여행할 때에는 가는 곳마다 각 마을의 시장, 영주, 성직자 등이 나서서 제발 자신들의 마을에 머물러 달라며 연금과 저택을 제안했고, 자신들의 모임에 회원으로 초대했다고 한다. 그러나 모든 유명세라는 건 단단한 실력을 바탕으로 했을 때 비로소 의미가 있다는 걸 뒤러를 통해 알 수 있다. 그는 정말 그림을 잘 그렸을 뿐 아니라 열심히 그렸고, 강한 근력과 꼼꼼한 노동을 필요로 하는 동판화 작업에도 열심이었다. 수차례 이탈리아로 여행을 떠나 연수를 했는데, 같이 이탈리아에서 공부했던 작가 벨리니는 〈아담〉과 〈이브〉를 보고 뒤러에게 붓을 빌려 달라고 했다고 한다. 이브의 머리카락 표현이 너무 섬세하여 특수한 붓을 만들었으리라 생각한 건데, 실은 일반 붓에 뒤러의 연습이 더해진 것이었다. 뒤러는 인체 비례를 연구하여 후대의 화가들이 볼 수 있도록 책으로 남기기도 했다. 그래서 뒤러를 북유럽의 레오나르도 다빈치라고도 부른다.

〈아담〉과 〈이브〉는 특히 작품 속 인물들이 실제 사람의 크기와 거의 비슷해서 논란이 되었다. 요즘 우리가 AR이나 VR 기술을 보고 신기해하듯이, 실제 사람보다 훨씬 크거나 혹은 작은 작품만 봐 온 사람들에게 실제 사람과 비슷한 크기의 그림은 너무 사실적으로 다가왔던 것이다. 스웨덴 여왕이 이 작품을 선물로 보냈는데, 보수적인

304쪽 뒤러, 〈자화상〉, 1498년, 패널에 유채, 52×41cm

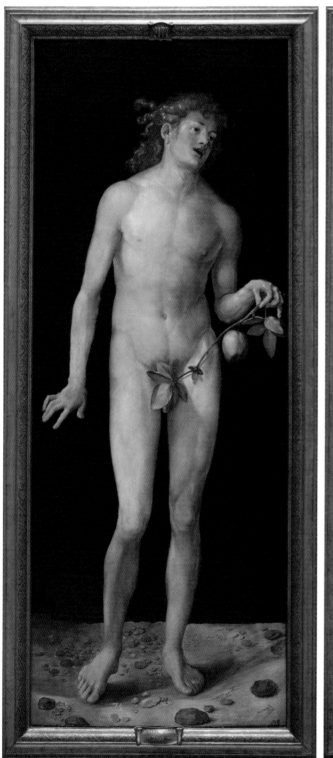
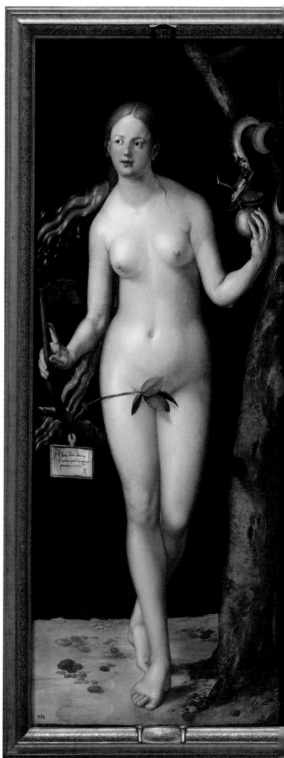

스페인 왕실이 깜짝 놀라 숨겨둘 정도였다. 내셔널 갤러리편, 벨라스케스의 〈비너스의 단장〉에서 설명했듯이 스페인은 종교 때문에 누드화에 대해 엄격했기 때문이다. 빛도 보지 못한 채 100년 동안 수장고에 있다 파괴해야 할 음란한 작품 목록에 실리게 되었다. 다행히도 어떤 이유에서인지 폐기되지 않고 살아남아 이렇게 프라도 미술관의 보물이 되었다. 이 작품의 동판화는 게티 미술관에 있는데 두 미술관이 합동으로 작품을 복원하여 그 과정을 홈페이지에 공개해 두었다.

306쪽 좌 뒤러, 〈아담〉, 1507년, 패널에 유채, 209×81cm
306쪽 우 뒤러, 〈이브〉, 1507년, 패널에 유채, 209×80cm

엘 그레코(1541-1614)

성 삼위일체

The Holy Trinity

스페인에 온 김에 보고 가야 할 작가 목록에 엘 그레코를 빼놓을 수 없다. 그런데 이 작가는 스페인 사람이 아니라 그리스 사람이다. 엘 그레코(El Greco)라는 이름도 본명이 아니라 '그리스 사람'이라는 뜻의 별명이다. 미노스 궁전의 전설이 남아 있는 그리스 남단의 섬 크레타가 바로 그의 고향이다. 『그리스인 조르바』라는 소설을 쓴 니코스 카잔차키스도 이곳 출신이다. 하지만 엘 그레코가 살았을 당시 이 섬은 그리스가 아니라 이탈리아 베네치아 공화국 소속이었다.

엘 그레코는 8세기까지 동로마 제국의 거점이었던 크레타섬에서 비잔틴 회화를 배웠고 20대 초반 이미 '매스터'로 길드에 등록할 정도의 실력을 갖췄다. 더 넓은 활동 무대를 찾아 베네치아 공화국의 수도인 이탈리아 베니스로 떠나 티치아노로부터 화려한 색채를, 틴토레토로부터 역동적인 구성을 배워 자신의 비잔틴 미술 양식에 결합해 나갔다. 이어 로마로 떠나 알렉산드로 파르네제 가문의 집에 머물며 작품을 제작할 기회를 얻게 되는데, 이미 세상을 떠났지만 추앙받던 미켈란젤로를 몹시 비판했다. 자기에게 기회를 주면 바티칸 미술관에 있는 〈최후의 심판〉보다 훨씬 더 잘 그릴 수 있다고까지 했다. 그러나 외국에서 온 뜨내기 작가의 오만은 로마 사람들의 심기를 건드렸고 결국 쫓겨나고 말았다.

30대 중반에, 엘 그레코는 스페인의 수도였던 톨레도로 다시 한번 길을 떠났다. 펠리페 2세 왕이 마드리드에 새로운 왕궁 엘 에스코리알을 짓는다는 소식을 듣고 몰려

309쪽 엘 그레코, 〈성 삼위일체〉 1577-79년, 캔버스에 유채, 300×179cm

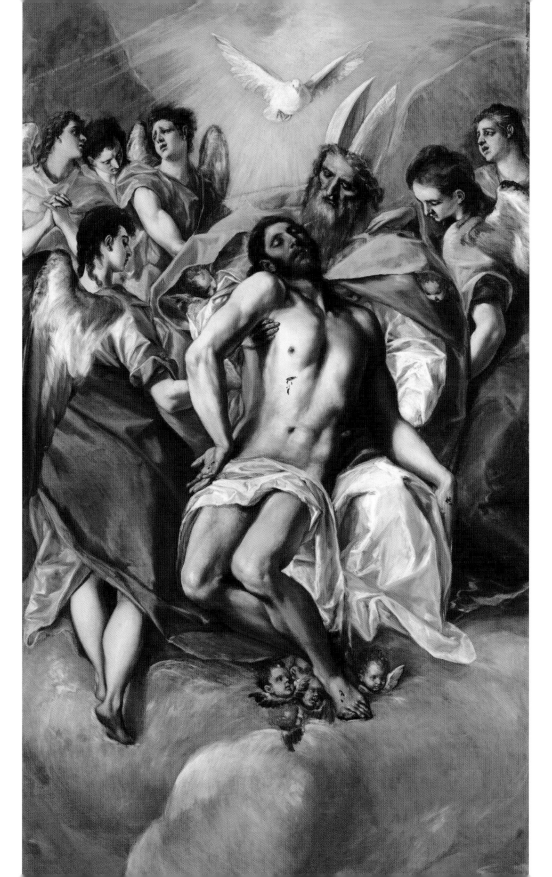

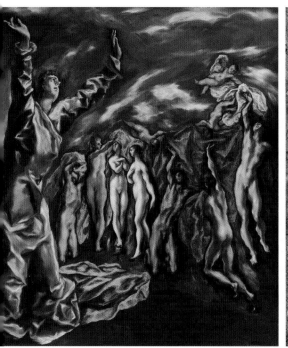

엘 그레코, 〈다섯 번째 봉인의 개봉〉, 1608-14년,
캔버스에 유채, 224.8×199.4cm, 메트로폴리탄 미술관

지오토, 〈그리스도에 대한 애도〉, 1304-06년경,
프레스코, 200×185cm, 스크로베니 예배당

든 수많은 예술가 중 하나였다. 안타깝게도 왕은 그의 작품에 관심이 없었는데, 다행
히 톨레도 대성당 사제로부터 주문을 받게 되어 〈오르가즈 백작의 매장〉을 비롯한
명작을 제작했고 그곳에서 일생을 마쳤다. 지금도 톨레도에는 엘 그레코의 작품이
많이 남아 있는데, 이 〈성 삼위일체〉는 톨레도의 산토 도밍고 교회를 위해 주문받은
것으로 지금은 프라도 미술관에 옮겨졌다.

자, 그럼 그의 작품을 자세히 보자. 미켈란젤로의 그림보다 나아 보이는가? 우리가
요즘 못생겼다는 표현으로 연예인 누구 옆에 서서 사진을 찍었더니 오징어가 되었
다고 한다. 탄탄한 근육질의 미켈란젤로 작품 옆에 이 인물들을 세워 놓는다면, 그야
말로 오징어처럼 보일 인물들이다. 게다가 공간은 정신없이 혼란스럽다. 균형과 비

례를 추구하는 르네상스 시대에는 맞지 않는 그림인데, 엘 그레코는 형태보다는 색채, 객관적 정보 전달보다는 감성적 해석이 더 중요한 가치라고 판단했기 때문에 누가 뭐라 해도 자신의 고집을 꺾지 않았다. 내가 더 낫다는 자부심만이 외로운 그를 지켜 주었다. 시대를 좀 앞서간 것일까? 그렇다고 바로크에 이르지는 못했다. 그래서 16세기 르네상스와 17세기 바로크를 잇는 과도기적 작품들에 '매너리즘'이라는 표현을 사용한다. 자신만의 독창적인 매너(양식)가 들어갔다는 의미다.

한눈에 봤을 땐 못 그린 그림, 그러나 개성이 넘친다. 예수님의 손과 발에는 핏방울이 방울방울 맺혔고 화면 위아래의 천사들의 얼굴은 일그러진 표정으로 감정을 전달한다. 작가가 존경한 지오토(1266-1337)의 스크로베니 예배당의 울고 있는 천사들을 연상시킨다. 세잔, 피카소, 들로네, 샤갈, 모딜리아니도 함께 생각난다. 19세기 근대 미술가들은 엘 그레코를 '아싸(아웃사이더)'의 선조로 모셨다. 특히 스페인 출신의 세계적인 화가 피카소는 〈아비뇽의 여인들〉을 그릴 때, 엘 그레코의 〈다섯 번째 봉인의 개봉〉에 나오는 벌거벗은 여인 무리를 참고했다고 한다.

죽음의 승리
The Triumph of Death

코로나 바이러스 때문에 전염병이 돌았던 과거의 사례나 소설, 영화 등이 회자되었는데 이 그림도 그렇게 소환된 작품 중 하나다. 1347년 창궐하여 약 3년 동안 유럽 인구 절반 이상을 죽음으로 몰아넣은 흑사병을 그렸기 때문이다. 21세기에도 코로나의 원인 규명과 백신 개발에 이토록 많은 시간이 필요한데 당시에는 더 했을 것이다. 우리가 코로나 때문에 피터르 브뤼헐의 그림을 소환하듯이, 당시의 사람들은 성경책을 소환하며, 전염병을 하느님의 심판이라고 해석하기도 했다. 요한계시록에 나온 흉년, 전쟁, 전염병이 말을 탄 기사처럼 나타나 지상의 것들을 죽이리라는 대목이 주목받았다.

브뤼헐은 마치 이 문구의 삽화를 그리기라도 하는 양 화면 정중앙에 뼈대만 남은 말을 탄 해골 기사를 그려 넣었다. 그는 커다란 낫을 휘두르며 죽음을 불러오고 있다. 전염병이 전쟁의 모습으로, 혹은 전쟁이야말로 전염병처럼 사람들의 목숨을 앗아가고 있다. 당시 유럽은 흑사병뿐만 아니라 백년 전쟁까지 벌어지고 있었다. 그 뒤로 몰려오는 수많은 해골 군단은 마치 좀비 영화 같기도 하고, 게임의 한 장면 같기도 하다. 문화 콘텐츠를 창작하는 사람들이라면 이런 고전미술 작품 속에서 많은 영감을 받을 수 있을 것이다.

중앙의 해골 기사 아래로 관 속에 들어간 시체가 보인다. 시체라도 수습한 게 그나마 행운이라고 생각될 정도로 화면 하단에는 사람들이 곳곳에 쓰러져 있다. 왼쪽 하

〈죽음의 승리〉 부분

단을 보면 심지어 왕조차도 죽음을 면하기 어렵다. 이 혼란스러운 상황 속에서도 오른쪽 하단에는 한 쌍의 남녀가 음악과 사랑의 힘으로 고통으로부터 벗어나 있다. 그들은 공포 영화 속 주인공처럼 끝까지 살아남았을까?

피터르 브뤼헐은 전염병이 휩쓸고 지나간 약 100년 후 이 작품을 그렸다. 언제 다시 찾아올지 모를 인류의 대심판의 날에 당당히 설 수 있도록 하느님의 가르침대로 잘 살아야 한다는 경각심을 일깨운다. 결국 사람들의 무의식 깊은 곳에 자리한 죽음에 대한 두려움을 건드리는 것이다. 같은 네덜란드 작가 히에로니무스 보스의 작품과도 비슷하지 않은가? 브뤼헐은 당시 네덜란드 작가 중에서는 드물게 이탈리아도 다녀왔지만, 남부 유럽의 르네상스 스타일보다는 여러 이야기가 펼쳐지는 북부 유럽 스타일의 세밀화를 추구했다.

그러나 브뤼헐이 이토록 무서운 그림만 그린 것은 아니다. 그는 풍속화 전문 화가로 '농민의 화가'라고 불리울 정도로 따뜻하고 정감 있는 모습을 많이 그렸다. 아들 둘도 모두 화가가 되어, 아버지라는 의미로 대 피터르 브뤼헐이라고 부르기도 한다. 유럽 회화 최초로 눈 풍경을 그린 작가로도 알려졌다. 또 네덜란드의 속담을 모아 그림으로 표현한 작품은 유머가 넘친다. 흥미로운 건 그도, 또 그에게 농촌 풍속화를 주문한 사람들도 모두 도시 사람이었다는 점이다. 당시 네덜란드는 해양 무역을 통

314-315쪽 브뤼헐, 〈죽음의 승리〉, 1562-63년, 패널에 유채, 117×162cm

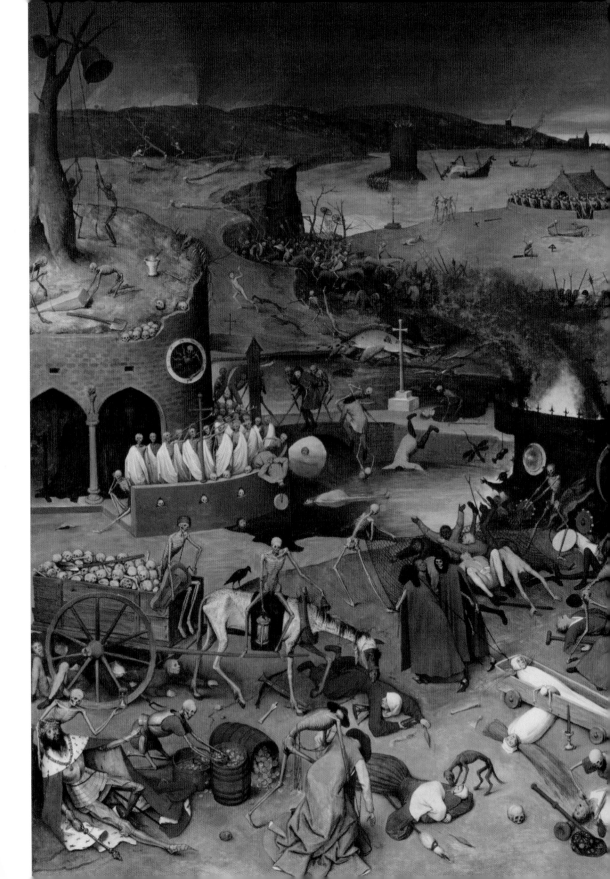

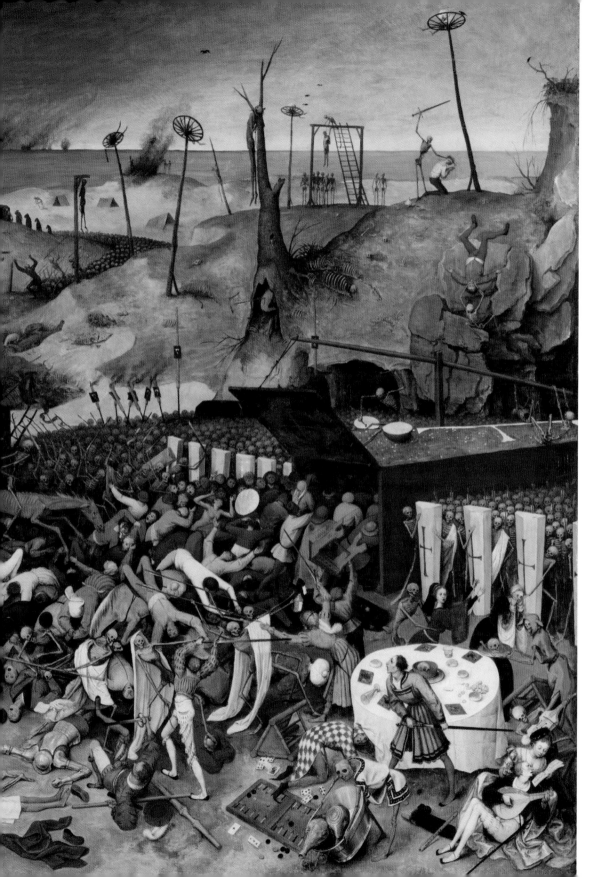

브뤼헐, 〈눈 속의 사냥꾼〉, 1565년경, 패널에 유채, 117×162cm, 오스트리아 빈 미술사 박물관

해 그 어느 도시보다 신식 문물이 먼저 도입된 앞서 나간 현대 도시였다. 도시의 사람들이 농촌 드라마 '전원일기'를 보며 위안을 얻었듯, 브뤼헐의 그림은 발전된 도시의 사람들에게 향수를 일깨우는 수단이었다. 그러한 감정은 지금 우리가 그의 작품을 보면서 느끼는 것과 사실 별반 다를 바 없다. 리얼리티보다는 판타지로 가득찬 세계다.

수태고지
Annunciation

수태고지 혹은 성모영보라고 하는 이 주제의 작품은 수많은 예술가들이 즐겨 그린 그림이어서 어느 미술관을 가더라도 한두 작품은 보게 될 것이다. 가브리엘 천사가 동정녀 마리아에게 성령으로 아기 예수를 잉태했음을 알려주는 장면이다. 그중에서도 프라 안젤리코의 작품은 초기 르네상스 미술의 아름다움을 보여줄 뿐 아니라 화가이며 또한 수도사가 그린 작품이라 더욱 의미가 깊다. 미술가들의 삶을 처음으로 기록하여 최초의 미술사 도서라고 평가받는 조르조 바사리의 『르네상스 미술가 평전』에 따르면 프라 안젤리코는 기도하거나 혹은 그림을 그리는 단순하고 금욕적인 삶을 살았다고 한다. 그가 그림을 그릴 때면 하느님의 말씀을 다시 되새기며 볼에 눈물이 흘러내렸다고 하니 이 그림을 대할 때는 예술 작품을 통해 뜻을 전하려고 했던 작가를 다시 한번 떠올려 보면 좋겠다.

　프라 안젤리코는 '천사와 같은 수도사'라는 뜻으로 온화한 그의 성품에 맞춰 붙여진 별명이었지만, 이제는 그의 본명 귀도 디 피에로보다 더 유명한 이름이 되었다. 그는 피렌체의 산 마르코 수도원에서 지냈는데 건물 내부에 그의 작품 다수가 보존되어 있다. 프라도 미술관에 소장된 작품 〈수태고지〉를 그곳에서는 벽에 프레스코화로 그려진 상태로 볼 수 있다. 미술관에 걸려 있는 그림으로서 작품을 대하는 것과 수도원의 한 벽에 그곳을 다니는 사람들의 눈높이와 동선을 고려하여 건축의 일부가 된 그림을 보는 것은 느낌이 다르니, 피렌체에 가면 우피치 미술관과 함께 지금은 국립미

프라 안젤리코, 〈수태고지〉, 1426년경, 패널에 템페라, 194×194cm

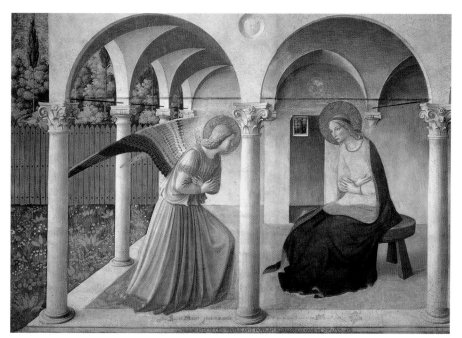

산 마르코 수도원에 그려진 〈수태고지〉

술관이 된 산 마르코 수도원에도 꼭 들러 보길 추천한다. 미켈란젤로의 조각상 〈다비드〉 진품이 있는 아카데미아 미술관 바로 옆에 있다.

이 작품은 프라 안젤리코가 산 마르코 수도원으로 옮기기 전 머물렀던 피렌체 근교의 피에솔레 수도원을 위해 그린 것이다. 두 작품을 비교해 보면 프라도 미술관 버전에는 화면 왼쪽에 에덴동산에서 쫓겨나는 아담과 이브가 추가되었고, 성모 마리아에게 비둘기를 보내는 하느님의 손과 빛의 방향이 그려져 있다. 반면 산 마르코 수도원의 작품은 매우 단순하고 여백이 많다. 처음에는 많은 걸 설명하려 했던 것 같고 점차 잘 알려진 이야기의 세부는 제거하고 성스러운 느낌에만 초점을 맞춘 것으로 보인다.

프라도 미술관의 작품은 실제로 미술관에 가서 보면 작품 주변을 둘러싼 화려한

산 마르코 수도원

금박 액자도 멋있을 뿐 아니라 그림 하단에 성모 마리아의 탄생과 요셉과의 결혼, 그리고 죽음에 이르기까지 작은 그림들이 만화처럼 덧붙여져 있다. 이런 부분을 미술사 용어로 프레델라라고 한다. 건물 내부에는 원근법이 도입되어 점점 뒤로 멀어지는 공간이 보인다. 뒤편 방에 있는 벤치는 사선으로 놓여져 더욱 멀어지는 느낌을 자아낸다. 그러나 두 인물이 건물에 비해 너무 커 보이지 않는가? 실제로 저런 건물에 들어가면 사람 키는 기둥의 3분의 2 위치에도 오지 않는다. 그런데 그림에서는 성모 마리아와 가브리엘 천사가 서면 천장에 머리가 닿을 정도로 크게 그려 놓았다. 기술의 부족 때문이었을지도 모르지만, 프라 안젤리코에게는 작품의 형식보다는 내용이 더욱 중요했을 것이라고 생각한다. 그래서 중요한 인물인 성모 마리아와 가브리엘은 크게, 신의 말을 듣지 않은 아담과 이브는 작게, 그리고 성모 마리아와 가브리엘 천사의 머리 뒤편으로는 광배를, 아담과 이브가 서 있는 초록 풀은 공간감 없이 평평하게 그림으로써 각각의 인물들을 강조하는 배경으로 사용했다. 그래서 이 작품을 상징적인 표현과 사실적인 묘사 중간쯤에 놓인, 초기 르네상스 시대의 대표작이라고 하는 것이다. 상징적인 의미는 색으로도 나타나 있는데 하느님의 손과 말씀, 성배, 천사의 날개 등 중요한 부분은 모두 금색으로 칠했다. 그 외 실내의 천장과 성모 마리아의 옷은 아주 예쁜 파란색으로 칠했는데, 앞서 언급했듯이 당시 금 다음으로 비싼 물감이 남동석(azurite) 혹은 청금석(lapis lazuli)이라는 광석을 바탕으로 한 파란색 물감이었다.

천주의 어린양

Agnus Dei

눈길을 주지 않을 수 없는 작품이다. 연약한 어린양이 두 다리가 묶인 채 누워 있다. 괴로울 텐데도 버둥대거나 신음하지 않고 고통을 받아들이고 있다. 붙잡혀 온 양이 아니라 기꺼이 희생에 몸을 맡긴 모습이다. 앞으로 그에게 다가올 것이 죽음임을 알고 있지만, 두려움에 떨기보다는 초연히 받아들인다. 양은 성경에 가장 많이 등장하는 동물로, 예수 그리스도는 양을 위해 목숨을 버리겠다고 말씀하신다. 양 백 마리를 치는 목자가 그중 하나가 없어진 것을 알고 그 한 마리를 찾아 나선다는 이야기는 그야말로 감동적이다. 결코 너를 버리지 않겠다는 믿음의 약속이다. 이 어린양은 바로 예수 그리스도의 상징이다.

그리고 여기에는 또 하나의 상징이 있다. 바로 빛이다. 빛을 받은 양의 몸은 배경의 어두움과 대조를 이루며 더욱 하얗게 보인다. 만약 숨을 쉰다면 등이 올라갔다 내려갔다 할 것 같은 연약하고 부드러운 실루엣, 곱슬곱슬한 하얀 털, 부드럽게 스민 그림자는 이 작품에 고귀함을 부여한다. 나는 빛이요 곧 생명이라 말씀하신 하느님의 말씀을 이곳에서도 볼 수 있다. 신이 있다는 것을 무엇으로 증명할 수 있을까? 그것은 바로 '빛'의 존재다. 이 세상이 '빛'으로 밝혀지고 제 모습을 드러내는 것은 신이 존재함을 증명하는 것이다.

작은 캔버스에 양 한 마리만 극사실적으로 그려놓은 스타일이 마치 네덜란드 장르화 작가의 작품이 아닐까 싶지만, 스페인의 화가 프란시스코 데 수르바란의 작품이다.

322-323쪽 수르바란, 〈천주의 어린 양〉, 1562-63년, 캔버스에 유채, 37.3×62cm

수르바란, 〈수도사 프란시스코 수멜〉, 1633년경, 캔버스에 유채, 122×204cm, 산 페르난도 왕립미술아카데미

수르바란, 〈톨레도의 성 카실다〉, 1630-35년경, 캔버스에 유채, 171×107cm, 티센보르네미사 미술관

그의 다른 작품들을 살펴보면 곧 그 차이를 알 수 있다. 같은 정물을 그렸어도 네덜란드 정물화는 수많은 물건을 넣어 소유자를 뽐내는 것에 가깝다면, 수르바란의 작품은 고요하고 질서가 잡혀 있다. 미화하지 않고 있는 그대로 꿰뚫어 보는 스페인의 미감이 여기에서도 드러나는 것이다. 기록이 남아 있지는 않지만 아마 그는 말수가 별로 없는 사람이지 않았을까?

빛과 어둠의 대조를 활용한다는 점에서 스페인의 카라바조라고 평가받기도 했다. 수르바란과 카라바조 둘 사이에 교류는 없었지만, 당시 유럽에서 카라바조의 명성은 대단했고 사본을 통해 아마 알고는 있었으리라고 생각된다. 둘의 작품은 형식적으

로 어떤 공통점이 보이긴 하지만 내용 면에서는 완전히 다르다. 카라바조가 신에 대한 의심을 도발적인 방식으로 표현한다면, 수르바란은 평생을 가난한 사람 곁에 선 프란시스코 성인처럼 회개하거나 순교한 성인을 경건하게 표현한다. 수르바란은 주로 세비야에서 활동하다가 1630년 펠리페 4세의 궁정화가로 임명되었고 벨라스케스와는 평생 친구 관계를 유지했다. 다른 작가 무리요와의 경쟁에 밀려 명성이 많이 떨어졌다고 하지만, 그가 주로 그린 성직자들의 그림을 보면 그 스스로도 호위호식하는 왕족의 초상화를 그리는 것에 만족하지 못했을 거라는 생각이 든다. 그의 종교화는 대항해 시대를 맞아 해외로도 많이 수출되어 남미에서도 그의 작품을 찾아볼 수 있다.

흥미로운 건 옷감의 표현이 아주 사실적인데, 그가 포목상의 아들이어서 원단의 질감, 무게, 주름 등을 표현할 때 알고 있던 지식이 잘 발휘되었기 때문이라고 한다. 프라도 미술관 지척에 있는 티센보르네미사 미술관에서 열린 스페인 출신의 세계적인 패션 디자이너 발렌시아가의 회고 전시회는 그가 수르바란 그림 속 패션에서 얼마나 많은 영감을 받았는지를 보여주었다.

Q4

그림 감상,
어디에 초점을 두고 시작하면 좋을까?

'저는 그림 너무 못 그려요'라는 이야기부터 시작하는 사람들이 많다. 하지만 자유로운 작품 감상에 그림 실력은 아무런 제약이 되지 않는다. 부담을 내려놓고, 미술도 음악처럼 감상하고 즐기는 방식으로 방향을 넓히면 어떨까?

그러면 어떻게 시작할까? 수많은 작품 해설을 모두 읽을 수 없으니 스스로 작품 보는 눈을 기르는 것이 최고다. 먼저 자연스러운 질문과 관찰을 해 보자. 가령 벨라스케스의 〈시녀들〉 앞이라면, '이 그림에 주인공이 숨겨져 있어. 누굴까?' 하면서 탐정이 된 것처럼 눈에 보이는 것부터 관찰하는 것이다.

화면 속에 누가, 어디에서, 무엇을, 어떻게, 왜 하고 있는지 같은 육하원칙은 작품 감상에서도 유용하다. 인물을 찾았다면 그들이 화면 속에 어떻게 배치되었는지를 보자. 사람이나 사물이 없는 추상화라면 바로 이 단계로 들어가도 좋다. 크기, 대상의 많고 적음, 몰려 있거나 흩어져 있는지, 나란히 있는지 사선으로 있는지를 본다. 이것이 바로 구도(구성)를 보는 것이다. 또한 어떤 색인지, 붓질은 부드러운지 아니면 빨리 칠했을지, 두꺼운지 얇은지, 반짝이는지 건조한지, 그 표현을 통해 느껴지는 감정은 어떤 것인지 작품의 표현법을 살펴본다. 이 정도만 보아도 작품에 대한 많은 단서가 나온다. 여기까지 발견한 것을 적어보는 것도 좋다.

이어서 제목, 작가 이름, 제작 시기 등을 살피며 관찰한 것과 기존 지식을 연결해 작가의 의도를 추측해 보고 나만의 작품의 의미를 만들어 보자. 정답은 없지만, 그 후 책이나 미술관 홈페이지 등을 통해 전문가의 의견은 어떤지 비교하며 마무리할 수 있다면 금상 첨화다.

Rijksmuseum

네덜란드

암스테르담
국립미술관

암스테르담 국립미술관은 라익스 뮤지엄이라고도 불리우는데 라익스는 제국, 왕실, 정부라는 뜻의 네덜란드어. 1808년 당시 네덜란드의 왕이었던 나폴레옹의 동생 루이 보나파르트에 의해 설립되었고 1885년 현재의 건물을 지어 이사했다. 아주 오래된 건물처럼 보이지만 불과 19세기 말의 건축이다. 설립 당시에도 너무 르네상스 양식 같다고 호평받지 못했다고 한다. 미술관 내부는 지속적으로 리노베이션을 거쳐왔는데, 2013년 지난 10년간의 리노베이션을 마쳤을 때에는 미술관 앞에서 오렌지색 폭죽을 터트리며 재개관을 축하했다. 왜 오렌지색이 중요한지는 본문에 소개해 두었다.

이 미술관이 있는 구역은 암스테르담의 중심지로 가까이에 반 고흐 미술관과 암스테르담 시립미술관인 슈테델릭 미술관이 있다. 또한 암스테르담 국립미술관 앞마당에는 작은 호수와 함께 "I am sterdam"이라는 거대한 글씨 조형물이 있어 인증 샷 찍기에 그만이고, 여름이면 분수가 겨울이면 스케이트장도 열리는 시민들의 놀이터다. 암스테르담에는 렘브란트가 살던 집도 있으니 그곳도 들러 보길 추천한다.

조선 시대에 네덜란드인 박연과 하멜이 한국에 표류하여 들어왔을 정도로 네덜란드 사람들은 해양 국가의 특성을 십분 살려 일찍부터 해외로 진출하였고, 무역과 상업을 기반으로 좁고 해수면보다 낮은 국토의 한계를 극복해 왔다. 그런 국민성이 미술관 경영에도 반영되는 것인지 미술관 아트숍 상품이나 미술관의 SNS 홍보에 가장 적극적이고 창의적인 아이디어를 발휘하는 곳도 바로 암스테르담 국립미술관이다.

슈테델릭 미술관

미술관 앞 스케이트장

렘브란트의 집

야경
Night Watch

루브르에 〈모나리자〉가 있다면 암스테르담 국립미술관에는 렘브란트의 〈야경〉이 있다. 미술관에서 가장 넓은 공간을 차지하는 작품이기도 하다. 민병대가 본부에 걸기 위해 의뢰한 작품이다. 민병대란 시민들이 모여 만든 자발적인 시민군으로, 위기 시 국가를 위해 전쟁에 참여하는 군대다. 세계에서 가장 먼저 군주 지배가 아닌 시민 국가를 만든 네덜란드의 특징이기도 하다. 그러나 이 작품을 그릴 즈음에는 정세가 안정되어 마을 행사 퍼레이드에 참여하는 의전을 주로 맡았다. 과거 우리나라에 있었던 학도호국단과 비슷하다. 전쟁에 참여하거나 대비하기 위해 준비하는 예비 부대이기도 하지만, 평상시에는 국가 기념일에 어깨에 술이 달린 멋진 제복을 차려입고 트럼펫을 연주하며 행진을 하는 홍보 지원 역할을 맡았다.

 이런 작품을 그릴 때 작품값은 머릿수대로 받았다고 하니 참 재밌다. 총 18명이 등장하는데, 한 명당 100길더씩이었다. 맨 오른쪽의 악사는 민병대가 아니라 고용한 스태프니까 무료로 넣어서, 또 약간의 에누리도 더한 걸까? 총 1600길더를 받았는데, 당시로서는 상당한 금액이었다고 한다. 작품의 주인공은 중앙에 검은 옷을 입고 오렌지색 천을 걸친 채 사람들을 이끄는 민병대장이다. 왜 오렌지색이 중요한지에 대해서는 다음 장의 그림들을 통해 차차 설명할 것이다. 작품의 본래 제목은 그의 이름을 딴 〈프란스 반닝 코크(Cocq) 대장과 빌럼 반 루이텐부르크 중위의 민병대〉이다. 이 남자 왼편으로 하얀 옷을 입은 작은 소녀의 허리춤에 닭이 매달려 있는 것도,

332-333쪽 렘브란트, 〈야경〉, 1642년, 캔버스에 유채, 379.5×453.5cm

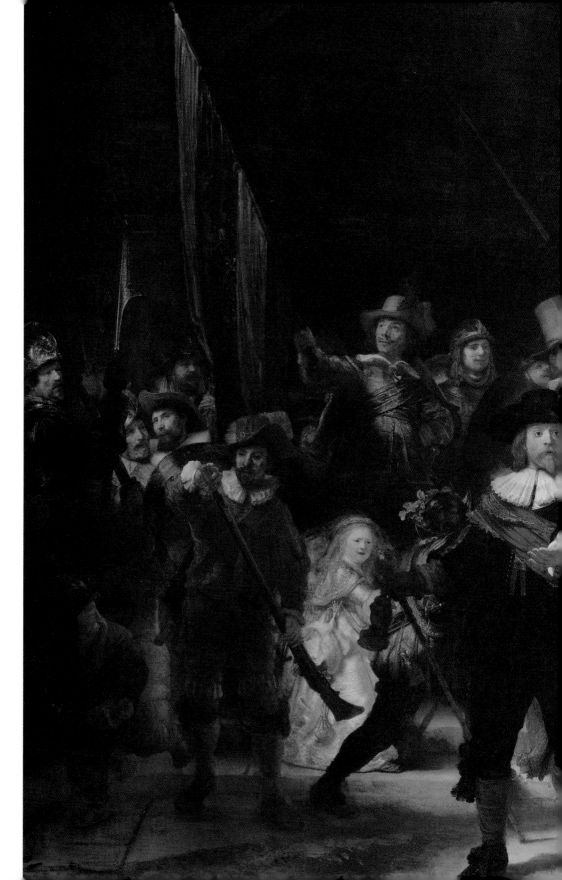

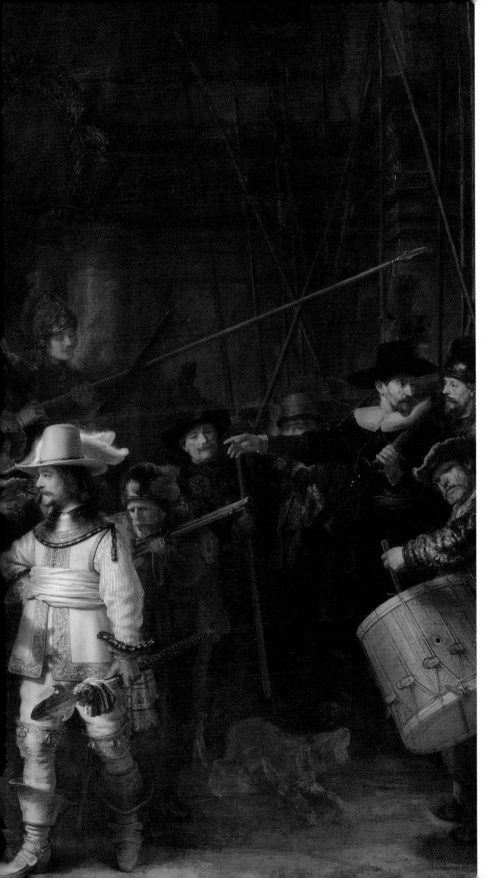

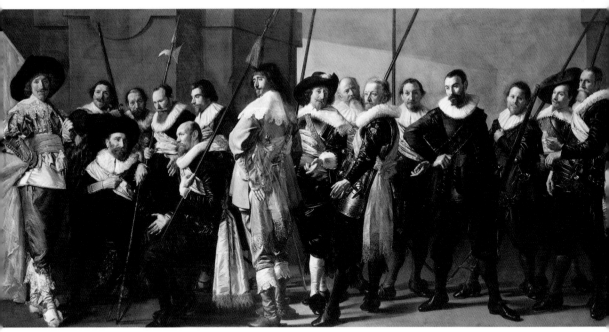

할스, 〈미그르 연대〉, 1637년, 캔버스에 유채, 209×429cm

민병대장의 이름이 닭(Coq)이라는 뜻의 프랑스어와 발음이 같기 때문이다. 흥미롭게도 소녀의 얼굴은 렘브란트의 아내 사스키아와 똑같이 생겼다.

　민병대가 기대한 결과물은 아마도 이 작품 바로 옆에 걸려 있는 프랑스 할스의 〈미그르 연대〉 같은 스타일이었을 것이다. 이미 렘브란트는 외과 의사 조합의 단체 초상화 〈니콜라스 튈프 박사의 해부학 강의〉를 통해 집단 초상화의 모범을 보여준 당시 네덜란드에서 가장 유명한 작가였다. 그런데 어쩐 일인지 렘브란트는 그림을 이렇게 완성했다. 모든 사람들을 공평하게 화면 안에 배치하지 않은, 누가 누구인지 알아보기 어려운 이 작품 때문에 렘브란트는 인기가 뚝 떨어졌다고 한다. 그러나 오늘날 우리가 보기엔 이 작품이 훨씬 흥미롭다. 할스의 작품은 단조로운 단체 졸업 사진 같은데, 만약 그 안에 내가 아는 사람이라도 있는 게 아니라면 관심도 가지 않을 느

렘브란트, 〈니콜라스 튈프 박사의 해부학 강의〉, 1632년, 캔버스에 유채, 169.5×216.5cm

낌이다. 그런데 이 작품은 이들이 누구인지는 몰라도 어떤 이야기가 있을 것만 같아서 화면 속을 살펴보게 된다.

〈야경〉 작품 속에선 동시에 수많은 사건이 일어나고 있다. 민병대장을 포함하여 화면의 중앙에 배치된 인물들이 각자 긴 총을 가지고 있는데, 화면 왼쪽의 인물은 총구를 점검하는 듯하고, 중앙 민병대장의 왼쪽으로는 회색이라 잘 보이진 않지만 뒤돌아서 총 쏘는 연습을 하는 남자가, 오른쪽 밝은 옷을 입은 부관의 뒤로는 입으로 먼지를 호 불며 총을 점검하는 사람이 있다. 그 주변으로 깃발을 높이 든 사람, 악기를 연주하는 사람, 짖고 있는 개, 해야 할 일을 옆 사람에게 지시하는 듯한 사람 등등 아마이들은 무슨 행사를 앞두고 준비를 하는 모양새다. 그래도 주문받은 단체 초상화인 만큼 기록은 남겨 두어야 하니 렘브란트는 화면 중앙의 뒷부분, 동그란 액자 속에 참석

〈야경〉 속 렘브란트로 추정되는 인물

인물들의 이름을 새겨 놓았다.

이 작품은 어찌 되었건 큰 건물에 걸렸고, 훗날 시청으로 옮겨지면서 기둥 사이에 맞추기 위해 작품의 좌우와 윗면이 잘려 나갔다. 2차 세계 대전 중에는 동굴 속 특별 금고로 피신하기도 했다. 시간이 흐르면서 작품에 대한 평가는 나아졌지만, 밤 풍경도, 게다가 순찰을 하는 것도 아닌 작품에 '야간 정찰'을 뜻하는 잘못된 제목이 붙게 되었

다. 작품이 너무 시커멓기 때문이었다. 작품의 원래 제목을 알지만 너무 길고, 잘못된 제목도 이 작품의 역사이기도 하니 그대로 〈야경〉으로 불리고 있다. 그래서 미술관에서는 오해의 근원이 된 작품 위의 먼지와 바니시를 걷어내는 복원 작업을 계속해 왔다. 2019년 작가 사망 350주년을 기념하여 진행된 복원 작업은 작품을 옮기지 않고 미술관 안에 유리관을 특수 제작하여 진행했다. 그동안 미술관을 방문한 관객들은 전문가들이 작품을 복원하는 과정을 가까이서 볼 수 있었을 것이다. 흥미로운 건 복원 결과를 별도의 유료 기획 전시로 만들었다는 점이다. 복원 과정을 유리관 속에서 진행한 것도, 작품이 너무 커서 옮기기 어려웠기 때문이라기보다는 이 작품을 볼 수 없다고 하면 입장객이 줄어들까봐 그런 건 아니었을까? 미술관 기념품점에서는 레고 인형으로 만든 민병대장과 중위의 캐릭터와, 렘브란트 자화상이 새겨진 마스크도 판매하고 있다. 네덜란드는 역시 상업으로 성공한 나라답다.

자, 그럼 렘브란트는 왜 당시의 규범이나 주문자의 기대를 알고 있었을 텐데도 이런 그림을 그린 것일까? 그리기 귀찮아서 혹은 못 그려서 대충 한 것은 결코 아닐 것

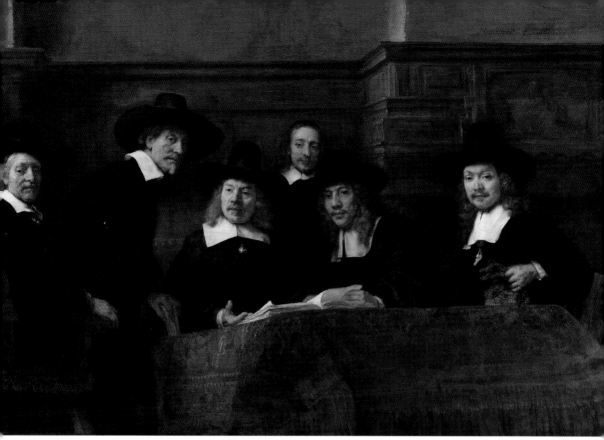

렘브란트, 〈포목상 조합 이사들〉, 1662년, 캔버스에 유채, 191.5×279cm

이다. 화면 맨 앞 왼쪽 인물이 내민 손이 오른쪽 인물의 옷에 그림자를 만들고 있는데 손가락 모양까지 표현하여 나타낸 것을 보자. 반대로 그의 오른손은 빛을 받아 하얗게 반짝이는 소녀의 드레스 위에 어둡게 그려져 공간감을 만들어 낸다. 이 작품에도 의사들의 집단 초상화 못지않은 상당한 관심과 정성을 기울였다. 도리어 그 이상일지도 모른다. 어떻게 화면을 구성할 것인지, 나란히 배열하는 게 아닌 이상 더 많은 고민을 했을 것이다. 어쩌면 그는 자신의 직업을 사진사처럼 사람들을 똑같이 그려 내는 것이 아니라, 창조자라고 생각한 것은 아닐까? 아니, 예술가라는 직업에 그런 능력을 부여하려고 한 것이 아니었을까? 비록 부와 명성을 내려놓게 된다 하더

라도 말이다. 이 작품에는 또 하나의 미스터리가 남아 있는데, 인물들 뒤편으로 눈만 간신히 보이는 베레모를 쓴 남자다. 학자들은 그를 렘브란트가 자신을 그려 넣은 것이라고 보고 있다.

암스테르담 국립미술관에는 렘브란트가 그린 또 다른 집단 초상화가 있다. 바로 〈포목상 조합 이사들〉이다. 그가 죽기 7년 전인 58세에 그린 마지막 집단 초상화다. 젊은 시절 그린 의사들의 집단 초상화 스타일로 회귀한 것처럼 보인다. 아마 그럴지도 모른다. 대중들의 기대를 알고 있었을 테니 말이다. 그러나 이 작품에서도 렘브란트는 가만히 서 있는 증명사진 같은 재현이 아니라, 마치 누군가 이들의 회의실에 들어와 처다보는 듯한 어떤 이야기를 집어넣었다. 사람들의 표정과 포즈가 그것을 말해 준다. 특히 왼쪽에서 두 번째 인물은 주춤거리며 일어서는 듯한 느낌이다. 우리는 각각의 인물이 누구였는지에 대한 궁금증보다는 바로 그 이야기 때문에 작품 앞에서 조금 더 오래 머물게 될 것이다.

자화상
Self-portrait

렘브란트는 평생 60여 점의 자화상을 그린 것으로 알려졌다. 화가들이 어쩌다 한두 번, 혹은 명작 속에 살짝 자신의 얼굴을 구석에 그려 넣는 방식으로 자화상을 그리긴 했지만 그처럼 자신의 얼굴을 많이 그린 화가는 당시엔 없었다. 일 년에 두 점씩 그린 셈이다. 〈야경〉을 그린 36세가 되던 해, 그의 명성은 추락하기 시작했고, 두 번째 부인마저 숨을 거뒀다. 첫 부인과 그 사이에서 낳은 세 자녀도 이미 죽은 지 오래였다. 50세에 파산 선고를 받았고, 63세의 나이로 가난하고 쓸쓸하게 삶을 마쳤다. 작가에 대한 기록이 별로 없는 네덜란드에서, 더 이상 주문을 받지 못한 렘브란트는 수많은 무명의 작가들처럼 사라질 뻔했다. 그러나 렘브란트는 죽기 전까지도 자신의 자화상을 그림으로써 자기 스스로를 구원한 셈이다.

암스테르담 국립미술관에서 만날 수 있는 자화상은 22세 무렵 그린 최초의 자화상, 그리고 파산하여 모든 것을 잃고 난 56세 때 그린 두 작품이다. 이런 사실만 듣고 작품을 보아도 무언가 느낄 수 있을까? 미술 작품 감상에 그 어떤 공부도 필요 없다고 설명하는 에세이식 작품 해설에 반대하는 입장이지만, 이 작품만큼은 그럴 수도 있겠다는 생각이 든다. 미술사를 열심히 공부한 젊은 학자의 이해보다도, 미술은 몰라도 삶의 여러 고비를 넘겨 본 나이 든 사람이 이 작품들 앞에서 깊은 감정을 느낄 수 있겠구나 싶기 때문이다.

먼저 젊은 시절의 초상화를 보자. 방앗간 집 아들로 넉넉한 환경에서 성장하여 레

렘브란트, 〈자화상〉, 1628년경, 패널에 유채, 22.6×18.7cm

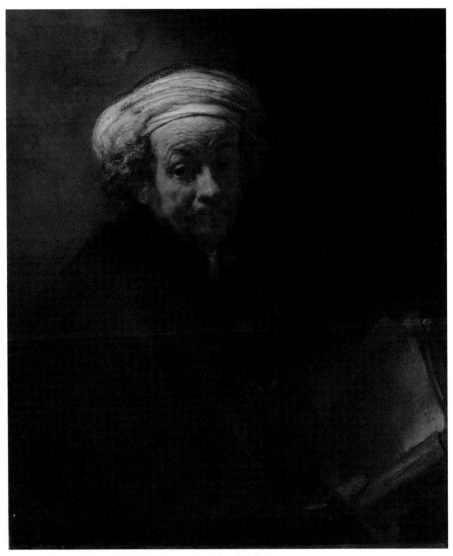

렘브란트, 〈사도 바울의 모습을 한 자화상〉, 1661년, 캔버스에 유채, 91×77cm

이든 대학을 졸업하고 19세부터 화가로 활동하며 장래가 촉망되던 청년 렘브란트. 그런데 환하게 빛나는 얼굴이 아니라 역광을 져서 일부러 얼굴을 그림자로 가리고, 구불구불한 앞머리로 이마를 가려 놓았다. 시대를 막론하고 머리를 기르고 눈을 가리는 표현은 젊은이들이 좋아하는 스타일인가 보다. 1960년대의 히피들도 머리를 길렀고, 눈꺼풀을 덮을 정도로 기른 앞머리나 얼굴을 가릴 수 있는 후드 티 패션은 여전히 사랑받는다.

가뜩이나 머리카락 때문에 보일까 말까 하는 눈에 그림자마저 져 있으니, 얼굴이 잘 보이지 않는다. 그런데 안 보인다고 다가가면 더 안 보인다. 도리어 약간 거리를 두고 보아야 어둠 속에서 우리와 시선을 맞추는 그의 눈과 마주칠 수 있다. 덕분에 그는 그림 속의 피사체로 관찰당하는 것이 아니라 마치 우리와 적당한 간격을 두고 눈을 맞추는 존재가 된다. 어둠만으로도 표정을 드러낸 렘브란트의 실력이 드러나는 작품으로, 대조를 이루는 배경의 밝은 조명을 보면 왜 인물 사진을 찍는 사람들이 '렘브란트 조명'이라는 표현을 쓰는지 알 것만 같다.

한편 50대의 초상화는 자신을 사도 바울처럼 설정했다. 사도 바울은 본래 교인을 박해하던 바리새인이었지만, 예수님을 만나 시력을 잃었다 되찾으면서 개종했다. 신약 중심의 네덜란드 신교에서 중요하게 여긴 성인이며 렘브란트도 사도 바울을 세 점이나 그렸으니 바울의 삶에 대해 많은 걸 연구했을 것이다. 랍비들로부터 최고의 율법 교육을 받았지만 한평생 이방인 취급을 받으며 말씀을 전하려 떠돌다 순교당했다. 렘브란트의 어머니가 구교도이었기 때문일까, 혹은 그가 당대의 예술가치고는 라틴어에 대학 교육까지 받은 엘리트였기 때문일까? 대개의 네덜란드 예술가가 초상화나, 정물화 등 주문받은 그림만 반복적으로 그린 데 반해 렘브란트는 한평생 성경의 내용을 다수 그렸다. 그림 속 문서는 성경책 혹은 바울이 죽음을 앞두고 옥중에서 쓴 편지를 나타내는 것이고 그림이 어두워 잘 보이진 않지만 왼쪽 겨드랑이 사이

로 품고 있는 칼은 훗날 목이 잘려 죽은 순교를 상징한다. 젊은 시절의 초상화에서는 그림자에 가려졌던 눈이 이곳에서는 선명하게 드러난다. 어느덧 눈을 치켜뜨면 처진 이마에 주름이 가는 나이가 되었다.

렘브란트, 〈사도 바울〉, 1657년경, 캔버스에 유채, 131.5×104.4cm, 워싱턴 국립미술관

자화상은 그림을 그리는 동안 거울을 보며 자신의 모습을 오래도록 관찰해야 한다. 싫든 좋든 나를 보는 시간을 갖게 된다. 한평생 자신의 초상화를 주기적으로 그리며 자신의 모습과 대면한 렘브란트는 그림을 그리며 무슨 생각을 했을까? 한때 최고급 옷을 입었고, 크고 좋은 집에 살았던 그였다. 모든 것을 잃어버린 자신의 늙은 모습을 외면하지 않고 바라본다는 건 참으로 용기를 필요로 하는 일이다.

나이가 들수록 거울을 보기 싫어지는 건, 점점 늙어가는 나의 모습을 받아들이기 어렵기 때문일 것이다. 나이 들면 사진도 별로 찍고 싶지 않고, 심지어 사진을 찍을 때면 선글라스를 벗는 게 아니라 도리어 찾아서 쓰게 된다. '내가 제일 잘나가!' 하는 과대망상과 '이만하면 됐지' 하는 안분지족과, '도대체 언제부터 잘못된 것일까?' 하는 자학 사이를 오가는 들끓는 심정은 중년이 되어도 여전하다. 영화 〈박하사탕〉에서 40대 중반의 주인공은 생의 마지막 순간, '나 다시 돌아갈래'를 외친다. 결코 돌아갈 수 없기에 외침은 내 귀에 남는 메아리가 된다.

어느 날 아이가 유치원에 다닐 때 꿈에 대해 배워 오더니 내게 물었다. '엄마는 꿈이 뭐야?' 엄마의 어린 시절 꿈이 뭐였냐고 물어보는 게 아니라, 이미 40대인 나에게

렘브란트, 〈자화상〉(가장 성공한 시절인 34세 무렵), 1640년, 캔버스에 유채, 102×80cm, 내셔널 갤러리

렘브란트, 〈이젤 앞의 자화상〉, 1660년, 캔버스에 유채, 111×85cm, 루브르 박물관

도 아이와 꼭 같은 긴 시간이 있는 것처럼 '엄마는 커서 뭐가 되고 싶어?' 하고 물어왔다. 무어라 대답해야 할까? 그 질문이 신선하면서도 슬펐다. 어린 시절 가졌던 꿈을 나는 지금 이룬 것일까? 이루지 못한 것일까? 혹은 어렸을 때 세상을 잘 알지 못한 채 생각했던 좁은 꿈 대신, 변화하는 세상에 맞는 더 큰 꿈을 이룬 것일까? 아이가 묻던 그때로부터 또 훌쩍 시간이 지나갔지만 나는 아직도 그 대답을 찾아가는 과정에 있는 것 같다.

렘브란트의 자화상을 보며 질문을 멈추지 말아야겠다는 용기를 얻는다. 그에게 자화상은 자기 자신에 대한 자의식, 분석, 비판 그 모든 것이었을 것이다. 원망하지도 않았다. 그렇다고 신세 한탄하듯 핑계를 대지도 않았다. 나는 누구인가에 대한 질문을 끝까지 던질 수 있는 진정한 한 인간의 모습이 거기에 있다.

요하네스 베르메르(1632-75)

우유를 따르는 하녀
The Milkmaid

영화화된 〈진주 귀걸이를 한 소녀〉를 그린 화가의 작품이다. 제목처럼 여인은 우유를 따르고 있는데 아주 조금씩 천천히 따르는 것을 알 수 있다. 폭이 좁고 세로로 긴 주전자에서 입구가 넓은 그릇으로 옮기는 것을 보아 우유를 발효시켜 요구르트나 치즈를 만드는 것 같다. 수제 요구르트를 만들어 봤다면 이 과정이 이해가 될 것이다.

그녀가 입고 있는 옷 색에도 많은 힌트가 있는데, 노랑이라기보다는 거의 금빛에 가까운 색채는 그녀를 고귀한 존재로 돋보이게 한다. 특히 눈이 부실 정도로 진한 파란 치마는 스테인드글라스의 색이며 또한 성모 마리아의 상징색이기에 이 여인을 마치 성모 마리아처럼 보이게 만든다. 파란색 물감은 아주 값비쌌기 때문에 당시에는 금색과 함께 주로 성화에만 사용할 수 있었다. 베르메르는 노랑과 파랑의 조화를 굉장히 잘 이용했는데, 〈진주 귀걸이를 한 소녀〉도 노란 옷을 입고 파란 머릿수건을 둘렀다. 이 미술관에 있는 〈편지 읽는 여인〉은 파란 옷을 입고 있다. 베르메르의 작품은 고작 37점 밖에 남아 있지 않다고 하는데, 대부분의 작품에서 평범해 보이는 여성에게 노랑 혹은 파란 옷을 입혀 성모 마리아와 같은 우아함을 부여했다. 그렇게 보자면 테이블 위에 놓인 빵은 인류에게 먹일 양식을 상징하는 듯 보인다. 그러나 실은 이 여인이 신분이 낮은 존재라는 건 그녀의 팔뚝을 통해 확연히 알 수 있다. 걷어올린 소매 아래의 하얀 살결은 손목으로 내려올수록 구릿빛이다. 그녀는 햇빛에 몸을 그을리며 일해야만 하는 신분이다. 그녀가 서 있는 곳도 고급스러운 장소는 아닌

베르메르, 〈진주 귀걸이를 한 소녀〉,
1665년경, 캔버스에 유채, 44.5×39cm,
마우리츠하위스 미술관

것 같다. 뒷벽에는 못이 박힌 자국과 낡은 흔적들이 남아 있다. 그림을 천천히 감상하며 구석구석 살펴볼수록 어쩜 이렇게 잘 그렸는지 감탄하게 된다.

이 작품을 그린 베르메르는 어떤 화가였는지 정확한 기록이 남아 있지도 않다. 남겨진 작품도 얼마 되지 않았고, 40대 초반에 짧은 생을 마감했다. 사후 200년이 지난 후 미술 사학자 토레 뷔르거가 처음으로 그를 재평가했고, 루브르 박물관의 학예사 앙드레 블룅이 뷔르거의 평가를 이어받아 여러 차례 언급하였다. 네덜란드에서는 이렇게 중요한 작가의 작품을 나치에 팔아넘겼다고 판 메이헤런이란 작가를 처벌하기도 했다. 그런데, 메이헤런이 실은 그 작품들이 모두 자기가 만든 위작이라고 말하며 베르메르는 스캔들의 주인공이 되었다. 베르메르에 대한 추적과 재평가는 영화까지 나오면서 이제는 아예 신드롬이라 할 지경에 이르렀다.

그건 바로 베르메르의 작품이 지금 우리에게 필요한 일상의 가치를 깨닫게 하고, 몰입의 즐거움을 일깨워 주기 때문일 것이다. 미하일 칙센트미하이 교수의 연구에 따르면, 인간이 가장 행복할 때는 무언가에 집중할 때라고 한다. 몰입의 순간에 우리는 지루함도, 분노도, 시간이 흐르는 것도 심지어 자기 자신조차도 잊고 무아지경의 경지에 빠져 놀라운 결과물을 이뤄내기도 하고 인간이 느낄 수 있는 최고의 행복감을 맛볼 수 있다.

347쪽 베르메르, 〈우유를 따르는 하녀〉, 1660년경, 캔버스에 유채, 45.5×41cm

베르메르, 〈편지 읽는 여인〉, 1663년경, 캔버스에 유채, 46.5×39cm

다시 작품을 보자. 창문 너머로 들어오는 우아한 빛 아래에서 최선을 다해 일하는 여인의 모습은 마치 실험실에서 일하는 연구원처럼 그녀를 지성적인 여성으로 보이게 한다. 중요한 일을 하기 때문에 위대해지는 것이 아니라, 작은 일상이라도 그 속에서 가치를 발견하고 집중할 때 우리는 모두 위대해질 수 있는 것이 아닐까? 생전에는 유명하지 않았던 작가가 뒤늦게 오늘날 많은 사랑을 받게 된 건 바로 그의 작품에 이런 교훈이 담겨 있기 때문일 것이다.

프란스 할스(1582?-1666)

술잔을 든 민병대원
A Militiaman Holding a Berkemeyer

프란스 할스의 작품 속 인물은 '자, 나가자구. 술이나 한잔하고 생각해'라며 우리의 어깨를 탁 치는 듯하다. 왼손에 들린 투명한 술잔은 보통 네덜란드 그림에서 깨지기 쉬운 인생의 짧은 영광을 빗댄 교훈이건만, 여기서는 그야말로 '술잔을 부딪치며 찬 찬찬'이다. 이 그림만 보면 노래가 저절로 나온다. '왜들 그리 다운돼 있어? 아무 노래나 일단 틀어. 아무렇게나 춤 춰. 아무렇지 않아 보이게. 아무개로 살래 잠시'라는 가사도 잘 어울린다. 이 그림을 인스타그램에 올린다면 이런 해시태그를 달고 싶다. #인생모있어

미술사를 통틀어 이런 초상화는 아주 보기 드물다. 증명사진 찍을 때 깔깔 웃으면서 찍는 사람이 있을까? 17세기 초상화는 바로 증명사진 같은 것이었는데, 할스는 유독 웃는 얼굴을 많이 그렸다. 작품에서 느껴지는 명랑한 기운은 미소뿐 아니라 빠르고 경쾌하게 칠한 붓질 덕분이기도 하다. 섬세하게 세부를 묘사하기보다는 순간의 느낌을 전달한다. 어쩌면 술 한 잔 얻어먹고 빠르게 그려준 작품일지도 모르고, 작품 속 모델도 술에 취해 자신의 얼굴을 이렇게 발그스레 그려 놓아도 그저 깔깔깔 웃고 넘겼을 것 같다. 그렇다고 할스가 이런 그림만 그린 건 아니다. 렘브란트의 〈야경〉 옆으로, 할스가 그린 진지한 집단 초상화를 보면 알 수 있다. 이렇게 진지한 작품도 충분히 잘 그리는 작가라는 사실!

그러나 할스는 살다 보면 이런 여유가 더 중요하다고 말하는 것 같다. 질서, 이성, 낮

의 세계가 우리를 지배하는 의식의 영역이라면, 무질서, 감정, 그리고 밤은 우리의 또 다른 이면을 차지하는 무의식의 영역에 속한다. 두 영역 사이의 조화와 질서가 정말 중요함에도 흔히 밝고 좋은 것만 말하려고 한다. 아침형 인간은 항시 훈계를 하듯 일찍 일어나 새벽의 고요함을 즐겨 보라고 말하지만, 올빼미형인 나는 모두 잠든 한밤에도 자신을 계발할 시간은 있다고 말하고 싶다. 할스의 작품에는 바로 그런 역발상이 들어 있

할스, 〈웃는 기사〉, 1624년, 캔버스에 유채, 83×67.3cm, 월리스 컬렉션

다. 대개 잘생기고 멋진 사람들만 그려져 있는 미술관에서 우리를 해방시킨다.

철학자 니체는 이것을 '아폴론적인 것'과 '디오니소스적인 것'이라고 표현했다. 이 사회에는 뭐든지 다 잘하는 엄친아 유형도 필요하지만, 즉흥적이며 자기 감정에 솔직한 친구도 필요하다는 것이다. 그런데 엄친아의 반대말은 뭘까? 소위 루저일까? 니체의 지적도, 그리고 프란스 할스의 그림도 사실 그들은 루저가 아니라 오히려 산소 같은 존재들임을 일깨우는 것이다. 물론 한 사람의 모습 안에는 이성적인 면도 있어야 한다. 하지만 온통 바늘 하나 안 들어갈 만큼의 빽빽함보다는 가끔은 논리적이지 않은 것도 이해하고 넘어가는 아량이 있을 때 자신의 한계를 넘어 더 큰 존재로 성장할 수 있음을 삶을 통해 배우게 된다.

그걸 깨달은 멋진 사업가들이 할스의 작품을 서로 사겠다고 나서면서 그의 작품이

350쪽 할스, 〈술잔을 든 민병대원(일명, 즐거운 술꾼)〉, 1628-30년경, 캔버스에 유채, 81×66.5cm

널리 알려지게 되었다. 1865년 스위스 은행가의 소장품이었던 〈웃는 기사〉라는 작품이 경매로 나왔을 때다. 판매 목록에 할스의 초상화 외에 아폴론의 두상도 있었다고 하니 역시 그도 대립되는 기운의 조화를 알고 있던 것이 분명하다. 이 경매에선 독일의 금융가 로스 차일드 가문과 영국의 정치가 허트포드 가문 사이에 경쟁이 붙었다. 결국 영국의 정치가가 예상가의 6배를 넘는 5만 1천 프랑에 낙찰받으며 할스에 대한 인기가 급상승했다. 현재는 허트포드 가문의 컬렉션이었다가 미술관이 된 런던 월리스 컬렉션에 소장되어 있는데 이곳엔 렘브란트의 작품도 많이 있으니 한번 들러볼 만하다. 네덜란드 하를럼에는 그의 이름을 딴 프란스 할스 미술관이 있으니 여기도 놓치지 말기를!

성난 백조
The Threatened Swan

마치 만화의 한 장면처럼 성난 백조가 푸드득거리는 아주 재미있는 그림이다. 얼마나 그림을 잘 그렸는지 휘날리는 백조의 털이 정말 하늘에 떠 있는 것처럼 보인다. 백조가 왜 화가 났는지 그림을 좀 자세하게 들여다보자. 찾아냈는가? 화면 오른쪽 풀숲에 백조의 알이 있다. 왼쪽에 있는 개는 좀 찾기 어려울 것이다. 자세하게 보면, 개의 몸통은 없고 얼굴만 옆모습으로 그려져 있다. 털에 혀를 내밀고 날카로운 이빨을 보이고 있다. 대문자 알파벳으로 글씨도 써 있다. 개의 머리 위에는 "국가의 적(de viand van de staat)", 백조의 다리 사이에는 "최고 지도자(de raad-pensionaris)", 그리고 알 위에는 "네덜란드(Holland)"라는 글이다. 오른쪽 아래의 알파벳 A는 화가의 사인이다. 개가 알을 먹으려고 하자 지키기 위해 엄마 백조가 화를 내는 장면에 빗대어, 적으로부터 네덜란드를 지키려는 최고 지도자를 그려 넣은 것이다. 당시 국무장관은 요한 더 빗(1625-72)으로 공화파의 수장이었다.

그냥 동물들을 그린 건 줄 알았는데 깊은 의미가 숨어 있다. 잠시 당시의 네덜란드 정세를 살펴보자. 15세기 무렵, 네덜란드는 신성로마제국에 속해 있었는데, 스페인의 왕 펠리페 2세에게 상속되며 스페인의 속국이 되었다. 펠리페 2세는 신실한 구교도로 네덜란드인들이 믿는 신교를 인정하지 않았다. 한편 네덜란드인들은 갑자기 스페인왕이 종교까지 간섭하는 상황을 견디기 어려웠다. 남부 유럽에서 종교가 정치였다면, 북부 네덜란드 사람들에게 종교는 상업이자 경제였기 때문이다. 결국 독립운

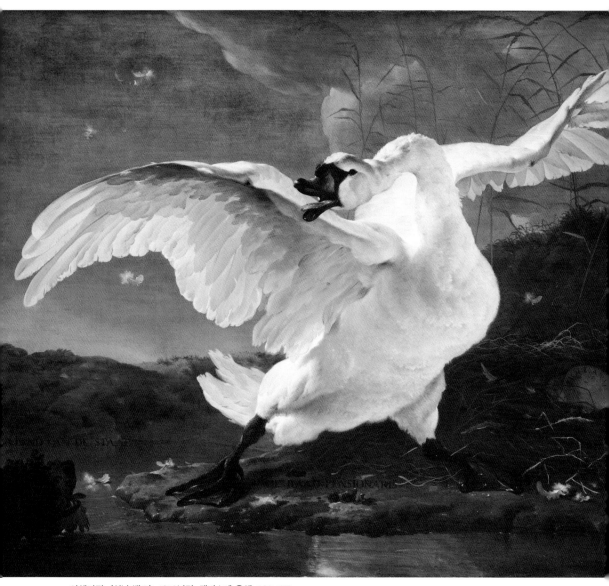

아셀리진, 〈성난 백조〉, 1650년경, 캔버스에 유채, 144×171cm

아셀리진, 〈성난 백조〉 글씨 부분

동이 일어났고, 〈성당의 성상 파괴〉에서처럼 가톨릭 성상을 파괴하는 안타까운 일도 일어났다. 성상 파괴를 '이코노클라즘(iconoclasm)'이라고 부른다는 것도 하나 알아두고 넘어가자.

스페인에 저항하는 과정에서 큰 공을 세운 이들이 오라네 공 가문이다. 빌럼 1세는 현상금을 노린 구교파에게 암살당하기도 했지만 드디어 1648년, 뮌스터에서 베스트팔렌 조약이 성립되며 80년 전쟁의 끝을 맺고 네덜란드는 독립된 국가가 되었다. 참고로, 이때 남게 된 네덜란드의 남부 구교 지역은 벨기에가 되었다. 네덜란드는 홀란트, 제일란트, 위트레흐트, 헬데를란트, 오버레이설, 프리슬란트, 흐로닝언으로 구성된 7개 주로 새롭게 출발하며, 오라네 가문의 후손 빌럼 2세가 총독이 되었다. 그들의 공로를 인정하며 이름이 비슷한 오렌지는 네덜란드를 상징하는 과일이자 색채가 되었다. 지금도 네덜란드 축구 국가대표팀이 오렌지색 유니폼을 입는 이유다.

앞서 본 그림 속 백조, 요한 더 빗은 오라네 가문과 대척되는 공화당파다. 그들의 공로는 인정하지만 독립한 네덜란드에 특정 가문이 왕처럼 자리 잡게 되는 건 또 다른 위험을 불러일으킬 수 있다고 생각했다. 그는 네덜란드 유명 귀족 가문의 자제였고 부유한 상인 계급이었는데 현대식 교육을 통해 로마 공화국의 이상과 가치를 수호했다. 이 그림은 요한 더 빗의 애국심을 강조하고 있다.

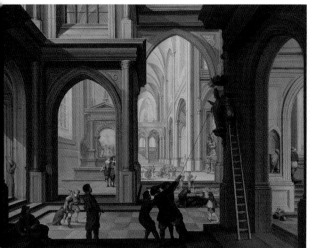

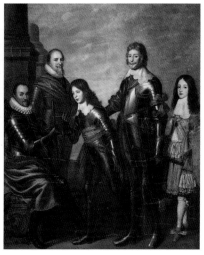

디르크 반 델렌, 〈성당의 성상 파괴〉, 1630년, 패널에 유채, 50×67cm

피터르 나손, 〈오라네 가문의 4대 왕자들: 빌럼 1세, 마우리츠, 프레데릭 헨드릭, 빌럼 2세, 빌럼 3세〉, 1660–62년경, 캔버스에 유채, 229×193cm

이 작품이 그려진 1650년, 즉위한 지 얼마 되지 않은 빌럼 2세는 아들이 태어나기 일주일 전 천연두로 급작스레 사망했다. 갓난 아기에게 권력을 이양하긴 어려워 크기 전까지 섭정하려 하였으나, 완전한 공화제를 주장한 요한 더 빗은 오라네 가문에서 더 이상 총독이 나오지 않도록 방해했다. 그러나 점차 성장하는 네덜란드를 견제하기 위해 1672년 프랑스가 쳐들어왔다. 다시 한번 단결을 요하는 시기가 되자 민심은 오라네 가문으로 기울어졌고, 그 사이 빌럼 3세는 성장했다. 결국 요한 더 빗은 형과 함께 시민들에게 붙잡혀 비참하게 처형당했다. 암스테르담 국립미술관에서는 안타까운 더 빗 형제의 죽음과 오라네 가문의 영광을 그린 오렌지색 그림도 꼭 보고 가길 추천한다.

얀 데 바엔(모작), 〈네덜란드군의 메드웨이강 습격 장면을 배경으로 신격화된 요한 더 빗〉,
1667– 1700년, 캔버스에 유채, 75.5×102cm

무고한 학살
The Massacre of the Innocents

이 작품이 있는 전시실에 들어섰을 때 본 장면을 잊을 수 없다. 놀라는 표정을 지은 7-8세 정도의 소년이 그의 아버지로 보이는 분과 마주 앉아 얘기를 나누는 모습이었다. 아이는 공포에 휩싸인 표정으로 마치 울 것 같았다. 한편 화가 난 것 같이 보이기도 했다. 아버지는 상황을 해명해야 하는 난처한 입장에 놓인 듯했다. 당황한 건 사실 어른이었을 것이다. 그는 무슨 말을 해 주었을까? 너무 궁금해서 가까이 가 엿듣고 싶었지만, 둘 만의 시간을 방해하고 싶지 않았다.

이 그림은 성경 속 헤롯왕의 영아 학살 이야기를 담았다. 헤롯왕은 훗날 왕이 될 아기, 즉 예수님이 탄생했다는 이야기를 듣는다. 어렵게 차지한 왕의 자리를 그 아이에게 빼앗길까 봐 베들레헴에 있는 2세 이하의 유대인 아기들을 모두 죽이라고 명령한다. 그 명령에 따라 민가로 진입한 포악한 군인들과 아기를 구하려는 엄마들의 사활을 건 순간을 그린 작품이다.

그런데 아기를 죽이려는 포악한 군인들의 모습은 대부분 뒷모습으로 그려졌다. 우리의 눈에는 아기를 지키려고 버티는 부모의 얼굴이 보인다. 즉, 이 그림을 그린 화가도 왕의 잔인한 명령이 잘못된 것임을 표현하는 것 같다. 마치 관객들이 마음으로라도 발로 뻥 차 주라고 군인의 엉덩이를 화면 앞에 크게 그려 놓았다. 미술관에서 아이와 함께 이 그림을 마주한다면 이런 얘기를 들려 주고 싶다. 아기를 뺏기지 않으려고 목숨을 걸고 싸우는 엄마 아빠의 사랑을 보라고! 화면 왼쪽에서 여인 셋이 합

작품 앞에서 대화를 나누던 이들

세해서 아기를 죽이려는 군인을 제압했다. 남자도 돕고 있다. 군인이 고개를 들지 못하도록 손가락으로 두 눈을 찌르고, 그중 용감한 여인은 주먹으로 남자의 코를 내리치려고 한다. 만약 자식을 해치려는 자가 나타난다면 어느 부모가 목숨을 걸고 지키지 않겠는가.

그리고 또 하나, 이 작품은 강자가 약자를 어떻게 대하는지에 대한 예화다. 동생이나 나보다 힘이 약한 친구 혹은 동물이나 자연은 어떻게 대하고 있는가? 나의 이익을 위해서 사람을 함부로 대하거나 자연을 훼손하는 순간은 없는지 말이다. 사실 이 그림은 네덜란드의 독립 정신을 고취하기 위해 그려졌다. 네덜란드는 스페인의 지배를 벗어나기 위해 독립운동을 펼치고 있었다. 당시 스페인은 유럽 최고의 강대국이었다. 스페인 군인은 저항하는 죄 없는 시민들을 무참히 학살했다. 새로운 왕이 나타날까 봐 어린아이들을 죽이는 마태복음 속 헤롯왕 이야기는 신교를 믿는 네덜란드인을 학살한 구교 숭배의 스페인을 빗댈 좋은 소재였다.

360-361쪽 코르넬리스, 〈무고한 학살〉, 1590년, 캔버스에 유채, 245×358cm

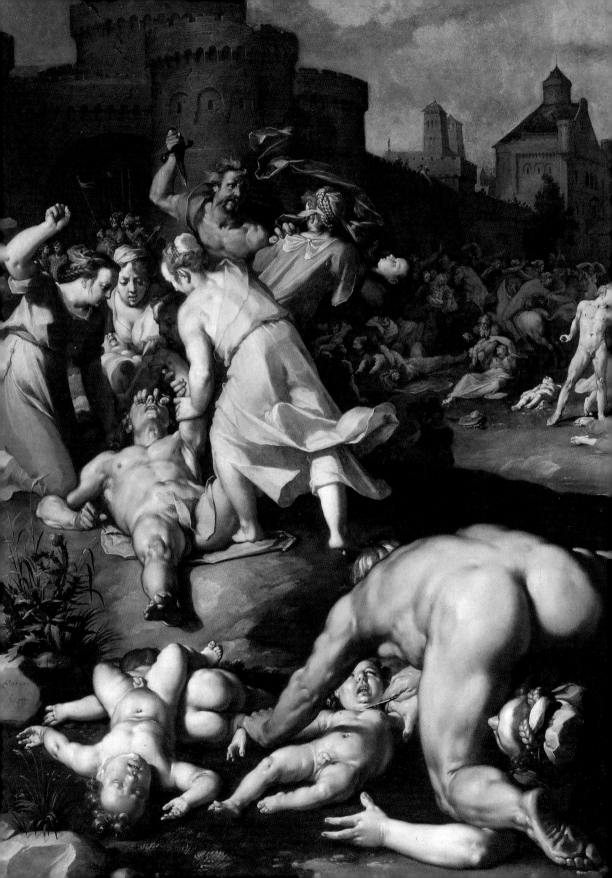

코르넬리스, 〈무고한 학살〉, 1591년, 캔버스에 유채, 268×257cm, 프란스 할스 미술관

이 작품을 그린 코르넬리스는 그림이 그려진 하를럼이라는 마을에서 가장 뛰어난 화가였다. 화면 앞 엉덩이를 높이 들고 있는 군인이나 그 뒤의 제압당해 쓰러진 군인의 포즈를 보면 대단히 실력 있는 화가임을 알 수 있다. 누운 사람을 가로로 그리는 건 쉽지만 세로로 그리는 건 어렵다. 잘못하면 서 있는 것처럼 보일 수도 있기 때문이다. 작가는 이 주제로 두 점을 그렸는데, 다른 한 점은 프란스 할스 미술관에 소장되어 있다.

칠면조 파이가 있는 정물
Still Life with a Turkey Pie

아침, 점심, 저녁, 하루 세끼 중에서 가장 논란이 많은 건 단연 아침 식사다. 흔히 아침은 황제처럼 먹고 저녁은 소식하라고 한다. 그런데 일찍 일어나서 아침상을 차리는 건 너무 힘들다. 간단하게 먹을 수 있는 다양한 대체식품은 대개 아침식사용이다. 주부가 남편의 아침상을 차리느냐 마느냐 하는 논란은 옛 드라마의 단골 소재였다. 그런데 평소에는 아침에 입맛도 없다가 호텔만 가면 왜 그렇게 아침부터 많이 먹게 되는 것일까. 특히 여행 갔을 때 호텔 조식이 좋으면 기분부터 좋아진다. 요즘 어떤 아파트는 아예 호텔처럼 조식 서비스를 제공한다고 한다. 아침부터 맛있는 음식이 잔뜩 차려진 상을 받는다는 건 상당히 대접받는 일이다.

그래서 이런 음식 그림을 네덜란드에서는 '아침 식사' 그림이라고 불렀다. 이렇게 많은 음식을 아침부터 먹는다는 뜻이라기보다 이렇게 아침을 차려 먹을 수 있을 정도로 잘살게 되었다는 자랑이 아니었을까? 유럽에서 아침을 먹는 풍습은 17세기 네덜란드에서부터 자리 잡았다고 한다. 해상 무역이 발달하면서 상당한 풍요를 누릴 수 있었던 데다 커피, 홍차 등의 카페인성 기호 식품이 유입되었는데 단연 커피는 아침에 마셔야 밤에 잘 잘 수 있었을 것이다.

이 그림엔 그런 시대의 변화가 담겼다. 지금까지 볼 수 없던 새로운 형태의 미술이 17세기 네덜란드에서 시작되었다. 16세기 미술의 절정 이탈리아와 비교해 보자. 주로 교황청이나 교회에서, 혹은 왕실이나 귀족층에서 예술품을 주문했다면, 이제 네

364-365쪽 클라스, 〈칠면조 파이가 있는 정물〉, 1627년, 패널에 유채, 75×132cm

클라스, 〈소금이 있는 정물〉, 1640-45년경, 패널에 유채,
52.8×44cm

덜란드에서는 성공한 부유한 상인들이 자신들의 집에 걸 작품을 주문하기 시작했다. 거대한 조각이나 제단화가 아니라, 집안 어디에도 걸 수 있는 작은 그림이 유행했고, 신화나 성서에 빗댄 역사화보다는 편안하게 보기 좋은 그림, 그리고 상인의 나라답게 나중에 되팔 수도 있을 것에 대비하여 특정 인물을 그린 그림보다는 가상의 인물이 그려졌다. 대표적인 예가 바로 베르메르의 〈진주 귀걸이를 한 소녀〉다.

구매자가 바뀜에 따라 화가들의 입장도 달라졌다. 16세기 이탈리아에서는 로마, 피렌체, 베니스 이런 식으로 각 지역 교단을 중심으로 매스터 화가와 그의 제자들이 화파를 구성하며 성서도 그렸다가, 신화도 그렸다가, 정치인도 그리는 등 주제를 바꾸어 나갔다. 심지어 미켈란젤로 같은 천재 화가는 조각도 하고 그림도 그릴 정도로 장르를 넘나들었고, 레오나르도 다빈치는 그림, 건축, 의학 다방면으로 활동했다. 그러나 17세기 네덜란드에서는 교회에서의 주문이 없었기 때문에 조각은 거의 만들어지지 않았다. 작가들은 주로 무엇을 그리느냐 하는 특징에 따라 분류되었다. 정물화를 잘 그리는 사람은 정물화만 주로 그려서 판매 분야를 특화시켰다. 화가들은 바다 풍경 전문 화

가, 실내 풍경 전문 화가, 음식 전문 화가, 꽃 전문 화가 등 각자 자신의 필살기를 개발했다. 야시장에 옹기종기 모여 있는 포장마차가 각각 국수만, 튀김만, 과일만 특화시켜 파는 식이라고나 할까. 예술가들은 조합(길드)을 구성해서 상호간의 상도덕을 지켜나갔다. 일본의 작은 식당 주인들이 자식에게 물려주며 대를 이어 우동집을 이어 나가듯이, 화가들은 자식들에게 그림 기술을 전수하여 대를 이어 화가가 되는 경우가 많았고 결혼도 예술가 집안끼리 많이 했다.

　피터르 클라스는 주로 음식 그림 전문 화가였다. 그러나 아무 음식이나 막 그린 것은 아니었다. 요즘처럼 식당에 가서 예쁘게 차려진 음식이 서빙되면 먹기 전에 사진부터 찍는 방식도 아니었다. 계절에 맞지 않는 음식이 한자리에 모여 있고, 어떤 것은 바로 먹을 수 있도록 익힌 것인데 반해 어떤 것은 날것인 재료가 올려져 있기도 하다. 실제로 먹기 위해 차려 놓은 상을 그린 것이 아니라 보여주기 위한 그림을 그린 것이기 때문이다. 이런 그림을 통해 네덜란드인이 보이려 한 것은, 단연 그들의 호화로운 생활이겠지만 표면적으로는 그럴싸한 구실을 갖다 붙였다. 그걸 '바니타스'라고 부른다. 덧없음을 나타내는 라틴어다. 영원히 살 것처럼 상다리가 부러질 정도로 풍요로운 식탁을 차려 놓았지만 음식을 채 다 먹지 못하고 떠난 장면은 우리의 삶이 언젠간 끝나고야 마는 유한한 것임을 일깨우는 것이다. 벗겨진 레몬은 인생의 신맛을, 얇은 유리잔은 쉽게 깨질 수 있는 현실의 불완전성을 나타낸다. 화룡점정으로 해골이나, 불 꺼진 양초, 시든 이파리 등이 나타난다면 이제 물질적 욕심을 그만 내려놓고 죽음 앞에서 나는 어떤 인생을 살아야 할지를 생각해 보라는 가르침을 전하는 것이다.

아드리안 코르테(1665?-1707?)

아스파라거스가 있는 정물

Still Life with Asparagus

참 옛날 그림인데 요즘 취향이다. 집에 하나쯤 걸어 두고 싶을 만큼 작고 예쁘다. 빛과 어둠을 강조한 바로크 미술의 특징을 살려 검은 배경 속에서 조명을 살짝 받은 것 같은 작은 과일들은 그림이 아니라 사진이라 할 정도로 현대적인 감각을 갖췄다. 복숭아, 포도, 아스파라거스 등 평범한 일상의 사물을 클로즈업한 것이 인스타그램의 한 장면 같기도 하다. #오후간식 #여름엔 #복숭아 이런 해시태그와 함께 올린 사진처럼. 마치 동양화처럼 여백을 충분히 남겨둔 것도 현대적 미니멀리즘 취향에 일치한다. 요즘 일러스트 작가들이 그린 작품 같다. 사실 아무 의미가 없는 그림은 아니다. 일상의 모든 것들은 신이 필요해서 내려주신 것이니 사소하고 작은 것에도 감사할 줄 아는 마음을 갖자는 신교의 정신을 담았다. 이런 그림은 가정집에 걸 수 있는 크기로 작았고, 가격도 저렴했다. 미술관에 있는 당시 실내 풍경을 보자. 검소하고 소박한 실내에도 그림이 한두 점씩 걸려 있다.

아드리안 코르테는 250년 동안 잊혀졌다가, 1958년 네덜란드 도르드레흐트 미술관에서 그의 작품 35점을 모아 전시회를 열면서 재발굴된 작가다. 2003년에는 워싱턴 국립미술관에서 특별전이 열렸고, 경매에서는 추정가를 훌쩍 뛰어넘는 가격에 작품이 팔려나갈 정도로 인기 작가가 되었다. 미술사학자들은 작가의 흔적을 추적했지만 그가 지금도 정원이 아름답기로 유명한 제일란트의 중심 미델뷔르흐에 살았다는 점, 특이하게도 당시 미술가 길드에 가입되어 있지 않았다는 점, 많은 영토를 소유하

369쪽 코르테, 〈아스파라거스가 있는 정물〉, 1697년, 종이, 패널에 유채, 25×20.5cm

코르테, 〈받침대 위의 딸기〉, 1696년, 종이,
패널에 유채, 28.9×22.3cm

코르테, 〈받침대 위의 복숭아 3개〉, 1705년,
종이, 패널에 유채, 28.7×21.2cm

였을 것이라는 점 외에는 딱히 밝혀낸 것이 없다. 이렇게 뒤늦게 발굴된 작가 중 요
즘 회자되는 또 다른 작가는 〈황금방울새〉를 그린 카렐 파브리티우스다. 미국의 유
명 소설가 도나 타트가 이 그림에서 영감을 받아 같은 제목의 소설을 쓰기도 했다.
황금방울새는 에르미타슈 미술관편의 레오나르도 다빈치 〈마돈나 리타〉에서 소개한
바로 그 새다. 성모와 예수는 사라지고 작은 캔버스에 새 한 마리만 남았다. 네덜란
드에 바사리(르네상스 시기 이탈리아의 화가로 예술가의 삶을 기록한 책을 써서 최초의 미

술사가로 여겨짐) 같은 인물이 한 명만 있었어도 우리는 더 많은 비밀을 알 수 있었을 텐데 아쉽다. 그래서 미술은 작가의 창작도 중요하지만 그것에 대한 기록과 평론도 중요하다.

같은 네덜란드 작가인 반 고흐가 워낙 유명하다 보니, 많은 사람들이 예술가는 원래 살아생전에는 인기를 끌지 못하다가 사후에 작품 값이 올라가는 것이라고 생각하기도 하는데, 그런 반전은 거의 일어나지 않는다. 미래와 연결되는 열쇠가 없다면 살아생전에 인기 있던 작가조차

파브리티우스, 〈황금방울새〉, 1654년, 패널에 유채, 22.8×33.5cm, 마우리츠하위스 미술관

도리어 세월과 함께 잊히는 것이 현실이다. 그렇다면 잊혀졌던 코르테가 지금 다시 인기를 끌게 된 이유는 무엇일까? 코르테의 작품을 보고 있으면, 아이패드로 꽃 그림을 그리는 데이비드 호크니, 사물을 나란히 늘어놓고 그리는 이탈리아의 정물화가 모란디, 뚱뚱한 수박과 그 위에 앉은 파리까지 그린 콜롬비아의 화가 보테로, 생크림이 듬뿍 올려진 케이크를 그리는 웨인 티보 등의 작품이 함께 떠오른다. 일상에 대한 작가의 애정과 관찰력이 발휘된 예쁘고 개성 넘치는 작품의 계보다.

특히 에두아르 마네가 그린 아스파라거스는 코르테의 작품과 정말 비슷하다. 마네의 이 그림에는 흥미로운 일화가 있다. 작은 아스파라거스 그림을 사가면서 작가는

마네, 〈아스파라거스 다발〉, 1880년, 캔버스에 유채, 46×55cm, 발라프 리하르츠 미술관

마네, 〈아스파라거스〉, 1880년, 캔버스에 유채, 16.5×21.5cm, 오르세 미술관

아스파라거스 벽화, 폼페이 유적지, 베티의 집

8백 프랑을 불렀는데 컬렉터가 후하게 1천 프랑을 보내자, 아스파라거스 한 줄기가 떨어져 있었다며 마네가 고마움에 그림을 하나 더 그려서 보냈다는 이야기다. 첫 작품은 독일에, 센스 넘치는 보너스 그림은 오르세 미술관에 있다. 그런데, 알고 보면 이런 그림은 고대 로마 벽화에도 모자이크로 등장한다. 아스파라거스 묶음뿐 아니라 접시 위에 소복히 담긴 과일 그림도 있다. 삶의 기쁨과 행복은 먼 곳에 있지 않다는 걸 인류는 일찍부터 알고 있었던 것이다. 풍요로운 느낌으로 가득한 작품을 바라보며 명상과 힐링을 체험할 수 있는 그림들은 시대를 넘어 꾸준히 사랑받고 있다.

한스 볼롱기에르(1600?-75?)

꽃이 있는 정물
Floral Still Life

한스 볼롱기에르는 꽃 그림 전담 화가다. 앞서 소개한 음식 그림 전담 화가들의 삶이 그러했던 것처럼, 그의 삶에 대한 기록이 많이 남아 있지 않지만, 아마도 그는 젊은 시절 잘 나가다가 1637년 이후 큰 곤란을 겪지 않았을까 하는 생각이 든다. 생몰년조차 명확하지 않은 그의 삶이 더욱 궁금해지는 이유다. 바로 그림에 나온 꽃 때문이다.

이 작품 속에서도 가장 중요한 자리에 꽂혀 있는 흰색과 빨간색이 무늬를 이룬 '셈페르 아우구스투스 튤립'이 특히 문제였다. 특이종이라 희귀했던 이 꽃에는 로마 황제 이름을 붙였는데 심지어 1억을 호가하기도 했다. 튤립은 터키로부터 전해졌다. 터키의 황제가 궁전에 심던 이 꽃은 곧 호화로움의 상징이 되어 부유한 상인들은 너도나도 집에 튤립을 심기 시작했다. 정원에 튤립이 없는 집은 부잣집도 아니었다. 문제는 튤립은 다른 꽃들처럼 씨앗을 뿌리면 바로 꽃으로 피어나는 게 아니라는 것이었다. 씨앗이 구근이 되려면 6-7년의 시간이 걸리기에 구근을 복제하는 방식을 취하는데, 그 또한 계절에 맞아야 하니 원하는 사람들이 있다고 해서 많이 팔 수도 없는 꽃이다. 즉 수요와 공급을 맞출 수 없어 가격이 치솟았다. 튤립 구근을 양파인 줄 알고 먹어 버린 농부는 돈을 갚지 못해 감옥에 갇히기도 했다고 한다.

튤립 거래는 인류 최초로 주식 시장을 만든 네덜란드 상인답게 예약금을 걸고 증서로 진행했는데 1637년 흑사병이 돌면서 튤립을 거래하기로 한 장소에 한 명도 나타나지 않았다. 웃돈을 얹어 줘도 못 샀던 튤립을 사겠다는 사람들이 한 명도 없는

375쪽 볼롱기에르, 〈꽃이 있는 정물〉, 1639년, 패널에 유채, 67.6×53.3cm

쾨켄호프 지역의 튤립 축제

상황이 되어서야 사람들은 튤립이 없어도 되는구나 하는 깨달음을 얻게 됐다. 과열된 광기가 멈추자 이내 모든 증서는 휴지 조각이 되었다. 어떤 화가는 그림을 팔아서 튤립을 샀다가 폭락하여 빚을 갚느라 고생했다고 한다. 그러나 이 사건이 네덜란드를 망하게 할 만큼 큰일은 아니었던 것 같다. 이 그림에서처럼 꾸준히 꽃 그림은 그려졌고, 지금도 튤립은 네덜란드 주요 수출품 중 상위 목록을 차지한다. 매년 봄이면 쾨켄호프 지역에서 세계 최대의 튤립 축제가 열리기도 한다.

꽃은 무엇보다도 축하의 의미다. 이토록 많은 꽃 그림이 그려진 건, 네덜란드의 황금기를 자축하는 의미였을 것이다. 네덜란드 황금기는 스페인으로부터 독립하기 위한 전쟁을 시작한 1568년부터 1672년 프랑스가 침공해 오기 전까지를 말한다. 당시 네덜란드는 유럽의 그 어느 나라보다도 먼저 시민 계급이 종교인, 왕, 귀족 못지않은 권력을 가지며 오늘날의 민주주의의 기초라 할 수 있는 시민 국가를 형성했다. 좁은 국토에 게다가 해수면보다도 낮아 '저지대'라는 뜻의 '네덜란드' 사람들이 당시 최강대국 스페인을 물리치고 독립을 얻었다는 점에 대한 자부심도 대단했다. 계절마다 다르게 피는 꽃을 한데 모아 가상의 화병을 그린 것은 시간의 한계를 뛰어넘는 영광, 사시사철 아름다운 번영을 누리겠다는 표현이 아니었을까?

그러나 구교의 화려한 삶과 부패를 비판하며 신교를 따른 네덜란드 사람들은 대놓고 꽃을 즐기지 않았다. 그들은 여기에 이중적 의미를 부여했다. 금세 시들어버리는 꽃은 덧없는 짧은 인생에 연연하지 말라는 성경의 가르침이다. 자세히 보면 화병 옆 바닥에 벌레들이 등장하는데, 애벌레에서 변신하는 나비는 부활을, 탈피하는 도마뱀은 회개하여 거듭나는 사람을 상징한다.

헨드릭 아베르캄프(1585-1634)

스케이트를 타는 겨울 풍경
Winter Landscape with Ice Skaters

이 그림이 400년 전에 그려진 것이 믿기지 않는 이유는 유럽 풍경이 그림 속과 별로 다르지 않기 때문이다. 마을마다 오래된 교회가 있고, 나무가 있고, 그리고 겨울이면 이렇게 도심에서도 스케이트 타는 사람들을 볼 수 있다. 주로 시청 앞 같은 곳인데 암스테르담 국립미술관 앞에서도 겨울이면 임시 스케이트장이 마련된다. 우리나라 에서도 겨울이면 서울시청 앞에 임시 스케이트장이 만들어지는 것과 같다.

특히 예나 지금이나 변치 않는 건 바로 사람들이다. 그들이 입은 옷은 지금과 사뭇 다르지만, 하는 행동은 똑같다. 팔자 다리로 폼을 잡고 유유히 잘 타는 사람, 넘어져 서 엎드린 사람, 스케이트는 안 타고 옹기종기 모여 떠들고 있는 사람들, 화려한 옷 을 입은 사람들 무리에 다가가 한 푼 달라고 구걸하는 듯한 행인, 아기 썰매를 밀어 주는 엄마, 앞사람 허리를 잡고 줄지어 타는 친구들, 손잡고 데이트하는 커플, 아빠 에게 두 팔 벌려 달려가는 아기, 평범한 일상 속의 정감 가는 인물들이다. 가까이 다 가가 사람들을 하나하나 구경하다 보면 시간 가는 줄 모르고 보게 된다. 흔히 말하는 '사람 사는 데 다 똑같다'는 표현이 저절로 생각난다. 네덜란드 그림이 대체로 사진 처럼 정교하고 꼼꼼하게 그려진 데 비해 이 그림은 좀 자유롭고 편안하다. 마치 어린 아이 그림 같기도 하고. 그 점마저도 이 작품의 또 다른 매력인 듯하다.

높은 곳에서 아래를 내려다보듯이 수평선을 높이 올려 하늘을 조금 그리고 땅을 많이 그린 구도는 네덜란드의 대표적인 풍속화가 대 피터르 브뤼헐의 작품을 연상

378-379쪽 아베르캄프, 〈스케이트를 타는 겨울 풍경〉, 1608년경, 패널에 유채, 77.3×131.9cm

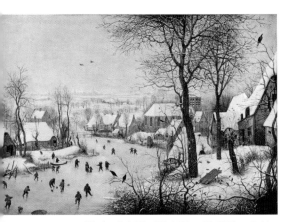

브뤼헐, 〈스케이터와 새덫이 있는 겨울 풍경〉, 1565년,
오크 패널에 유채, 37×55.5cm, 벨기에 왕립 미술관

시킨다. 브뤼헐의 작품은 인기가 많아서 수많은 후대 작가들이 따라 그렸고, 심지어 그 자신도 비슷한 그림을 여러 점 그려서 계속 팔았다. 이 그림을 그린 헨드릭 아베르캄프도 브뤼헐의 영향을 받았을 것이다. 그는 '캄펜의 벙어리'라는 슬픈 별명을 갖고 있었다. 듣지도 말하지도 못하는 장애인이었기 때문이다. 작품 속에서 들려올

법한 사람들의 떠드는 소리, 스케이트 날이 얼음 위를 스치는 소리, 아이들의 웃음소리, 새와 바람 소리, 공을 탁 하고 치는 소리가 그에게는 들리지 않았을 것이다. 하지만 펼쳐진 수많은 사람들의 움직임 덕분에 마치 움직이는 영상처럼 이 작품을 감상할 수 있다. 수평선을 높이 올려 하늘에서 본 것처럼 그린 이유도 그의 삶과 관련 있지 않았을까? 멀리서 보면 장애인, 비장애인 모두 똑같은 사람들이듯이 하느님이 인간 세상을 바라보는 느낌을 전달하는 듯하다. 천태만상의 인간 양상, 서로가 서로를 구분 짓고 전쟁을 일으키지만 멀리서 보면 모두 다 같은 신의 자녀들이다. 따뜻한 눈으로 사람들에게 축복을 보내는 마음이 느껴지는 작품이다.

이처럼 그림에선 주제 못지않게 형식도 참 중요한데, 앞서 소개한 꽃병 그림들은 수평선을 낮춰 꽃병을 정면에서 바라보는, 아니 거의 꽃병과 내가 서로를 마주 보는 느낌이다. 네덜란드에서는 바다 풍경도 많이 그렸는데, 그것 역시 수평선을 낮춰 하늘을 많이 그렸다. 구름의 형태를 지도처럼 만들어서 은유적인 의미를 전달한 작품들이다. 네덜란드 그림은 눈에 보이는 것 너머로 숨겨진 의미가 있어 알고 보면 재밌는 작품들이 참 많다.

Van Gogh Museum

네덜란드

반 고흐 미술관

1973년 설립된 미술관으로, 독특한 건축은 몬드리안과 함께 데 스테일 운동을 이끈 헤릿 릿펠트의 작품이다. 몬드리안 그림을 적용한 의자 디자인으로 유명한 작가다. 반 고흐는 암스테르담에서 활동하지 않았고 살아생전 인정받지 못했지만 오늘날 네덜란드를 대표하는 가장 유명한 예술가다. 여기에는 지금까지도 미술관 이사로 활동하고 있는 그의 가족들의 도움이 컸다. 바로 반 고흐의 제수씨와 조카다.

학교 영어 선생님이자 번역가로 사회생활을 막 시작한 요한나 봉허(1862~1925). 똑똑하고 야무진 그녀를 알아본 고흐의 누이들이 테오에게 소개하여 결혼을 하게 되었다. 그런데 결혼하고도 남편은 계속 화가인 형에게 월급을 떼어 돈을 보내는 상황이었다. 아이를 낳을 무렵 남편은 병들었고, 이제 돈을 더 보내기 어렵다는 소식을 전한 이후 형은 자살한다. 남편도 죄책감에 괴로워하다가 6개월 후 세상을 떠나고 말았다. 이제 그녀에게는 품 안의 갓난 아기와, 두 아들을 모두 잃은 시어머니가 남았다.

이렇게 힘든 상황에서 똑똑한 봉허는 우선 고향 마을로 돌아와 하숙집을 하면서, 짬을 내어 번역 일을 시작한다. 남편이 형 고흐와 주고받은 편지를 정리하여 책으로 냈고, 영어로도 번역했다. 모든 작품을 함부로 하지 않고 잘 정리해 두었다. 봉허의 활동은 아들 빈센트로 이어졌다. 전시회를 통해 고흐의 작품 세계를 알린 끝에, 드디어 고흐 사망 80년 뒤에 반 고흐 미술관이 탄생했다.

반 고흐 미술관에 가면 그의 작품으로 만든 다양한 아트 상품을 볼 수 있고, 별관에 계속 바뀌며 전시하는 반 고흐의 작품을 재해석한 미디어 아트 및 현대 예술가들의 작품도 볼만하다. 카페 음식도 아주 맛있다. 반 고흐 미술관 내부에서는 평소 사진 촬영을 하지 못하게 되어 있었지만 코로나19로 사람들이 방문하지 못하게 되자 미술관은 즉시 미술관의 소장품을 고화질로 찍어 아름다운 음악과 함께 한 편의 영화처럼 만들어 무료로 공개했다. 많은 사람들에게 반 고흐를 알리려는 노력은 다양한 방법으로 계속되고 있다.

요한나 봉허

고흐의 동생 테오

봉허의 초상화

빈센트 반 고흐(1853-90)

감자 먹는 사람들
The Potato Eaters

이 작품은 상당히 어두워서 노란빛으로 가득한 고흐의 다른 작품과 비교해 보면 과연 같은 작가의 작품이 맞는지 의심이 될 정도로 다르다. 고흐가 프랑스 화가인 줄 알고 있는 사람도 있는데, 사실 그의 고향은 네덜란드다. 노란빛으로 가득한 화려한 색채의 그림은 대부분 프랑스 남부 아를에서 그린 말년의 작품이고, 네덜란드에서 완성한 초기 작품들은 이처럼 어둡다. 북유럽은 춥고, 해도 일찍 진다. 두 도시의 날씨가 다른 것만큼이나 고흐의 작품 세계도 확연하게 다르다.

추운 북부 유럽의 사람들은 식사 전에 먼저 자연을 주신 신에게 감사 드리고, 그것을 먹을 수 있도록 노력한 인간의 노동에 대해 다시 한번 감사하는 것을 잊지 않았다. 그것이 바로 네덜란드가 채택한 신교의 정신이다. 고흐의 아버지는 목사였고, 그도 신학교를 다니며 설교 활동을 했다. 이 작품은 그가 화가가 되기로 전향한 후 누에넨에 아틀리에를 차렸을 때 그린 것이다. 그의 아버지가 목사로 계시다 생을 마감한 곳이다. 고흐는 이곳에서 힘들게 살아가는 농부들을 보며, 그들의 투박한 삶을 있는 그대로 그리고자 했다. '농부는 일요일에 신사복 같은 것을 입고 교회에 갈 때보다 거친 옷을 입고 들판에서 일할 때가 더 아름답다'고 말하기도 했다. 누군가의 도움이 아닌 스스로의 힘으로 하루하루를 노력하며 살아가는 사람들, 하루를 온전히 일해야만 비로소 양식이 주어지는 삶은 고달프지만 숭고하다는 것을 보여주는 작품이다.

384-385쪽 고흐, 〈감자 먹는 사람들〉, 1885년, 캔버스에 유채, 82×114cm

미켈란젤로, 〈최후의 심판〉 부분, 1534–41년, 프레스코화,
1370×1220cm, 시스티나 성당

이 작품을 보면 수많은 화가들이 그린 '최후의 심판'이 떠오른다. 중세나 르네상스 시대에 그려진 작품들은 예수님이 인간이 아니라 신이라는 것을 표현하기 위해 머리 뒤로 노란빛이 새어나오는 광배를 그린 작품이 많다. 이 작품에서는 화면 중앙의 전깃불이 마치 그런 역할을 하고 있다. 좌우로 두 명씩 인물들이 있는데 가운데 뒷모습을 보이는 사람은 어린아이인지 좀 작은 체구이다. 마치 우연처럼 이 사람의 머리 위로 전깃불이 있는데, 이 사람은 자신의 모습을 겉으로 드러내지 않은 예수님의 표현이 아닐까? 당시 고흐는 예수님을 보다 인간적인 모습으로 해석한 프랑스의 학자 에르네스트 르낭의 사상에 깊이 동조했다고 한다.

농부들은 김이 피어오르는 감자를 나눠 먹고 있는데, 즐겁게 웃으며 식사를 한다기보다는 지친 하루의 끝에 말할 기운도 없이 그저 식사에 열중한 모습이다. 그렇다고 게걸스럽게 배를 채우는 모습은 아니다. 자신도 피곤하지만 가족과 지인들을 위해 차를 따라주고, 또 그런 아내를 위해 감자 껍질을 까서 먼저 먹으라고 건네주는 눈에 보이지 않는 사랑이 묻어 있다. 겉으로는 무뚝뚝하면서도 속정이 깊은 한국 사람들 같다.

고흐는 이 작품에 대해 특별한 애정을 가졌다. 특히 '농부들이 땅을 파던 그 손으로 감자를 먹고 있다는 것이 중요하다'고 밝힌 그의 편지글처럼, 손의 표현이 아주 중요

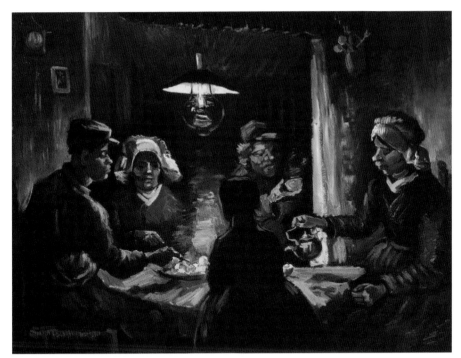

고흐, 〈감자 먹는 사람들〉, 1885년, 캔버스에 유채, 패널에 부착, 73.9×95.2cm, 크롤러 뮐러 미술관

했기에 손만 따로 수많은 습작을 거쳤다. 작품을 비난하는 사람들도 있었지만, 고흐는 이 작품이 무척이나 마음에 들었는지 처음으로 완성한 습작이 아닌 '작품'이라고 표현했고 완성 후 하나를 더 그렸다. 첫 번째 완성작은 고흐의 작품을 모은 컬렉터가 세운 크롤러 뮐러 미술관에, 두 번째 작품이 바로 반 고흐 미술관에 소장되어 있다.

구두 한 켤레
Shoes

이 작품은 고흐의 그림 중에서 가장 많은 논란을 불러일으켰다. 작품에 대한 학자들의 해석이 분분했기 때문이다. 이 그림은 누구의 신발일까? 바로 그 점이 논란의 초점이었다. 독일의 철학자 마르틴 하이데거(1889-1976)는 '궂은 날도 가리지 않고 한없이 단조로운 밭고랑을 수도 없이 밟고 지나갔을 그녀의 강인한 발걸음이 응축되어 있는 낡아 떨어져 버린 구두'라고 표현하며 이 신발이 한 여성 농부의 것이라는 가정하에 글을 썼다. 화면 속에는 등장하지 않지만 신발 주인의 삶을 미루어 짐작할 수 있듯이, 하이데거는 예술은 사물을 그대로 재현하는 것이 목적이 아니라 숨겨진 존재의 의미를 보여주는 것이라고 주장했다.

그러나 미술사학자 마이어 샤피로(1904-96)는 증거를 대며 조목조목 철학자 하이데거의 이론을 반박한다. 우선 이것이 농부의 아내가 신던 구두라는 출발점 자체가 잘못되었다는 것이다. 고흐는 농부의 구두라고 언급한 적이 없었다. 당시 고흐는 구두 그림을 수없이 그렸는데, 제목은 별도로 붙이지 않았다. 훗날 역사가들이 이를 정리하며 〈구두 한 켤레〉, 〈구두 세 켤레〉 등으로 임의의 제목을 붙인 것이다. 게다가 농부가 과연 구두를 신었을까 하는 의문이 있었다. 당시 네덜란드 농부들은 주로 나막신을 신었고, 고흐의 다른 그림에도 농부는 대부분 나막신을 신고 있다. 샤피로는 그래서 이 구두가 고흐 자신의 것이라고 주장한다. 고흐는 일부러 구두가 일그러질 때까지 신은 후 그것을 즐겨 그렸다는 동료 작가들의 증언과 회고가 있기 때문이다.

고흐, 〈구두 한 컬레〉, 1886년, 캔버스에 유채, 38.1×45.3cm

여기에 철학자 자크 데리다(1930-2004)가 끼어들어 반전을 일으킨다. 그는 이 구두가 그 누구의 것도 아니라고 주장한다. 화면에서 오른쪽 신발이 조금 더 커 보이는데 과연 이 구두가 한 켤레의 구두라고 단정할 수 있느냐는 것이다. 모양을 보면 둘 다 왼쪽 신발 같기도 하다. 같이 있으면 으레 한 켤레라고 단정 지어 버리는 고정 관념을 깨야 한다는 것을 일깨웠다. 이후에도 여러 학자들이 구두 끈이 풀린 모양이 어떻다는 둥 하며 끝없이 의견이 이어졌다.

도대체 누구의 말이 맞는 것일까? 흥미롭게도 '구두'라는 소재는 참으로 많은 이야기 속에 등장한다. 신데렐라, 콩쥐팥쥐, 오즈의 마법사, 춤추는 빨간 구두 등 어느 나라를 막론하고 여러 이야기에 구두가 등장하여 주인의 운명을 대변한다. 봉준호 감독의 영화 〈설국열차〉에도 구두가 나온다. 틸다 스윈튼이 연기한 메이슨은 꼬리칸에서 올라온 반란자 앤드류의 낡은 구두를 그의 머리 위에 올려놓고, '머리에는 모자, 발밑에는 구두'가 있듯이, 모든 인간에게는 자기 자리가 있으므로, 구두가 머리 위로 올라가는 무질서를 일으키지 말고, 각자 자기의 자리를 지키라고 연설한다. 후에 그녀가 포로로 잡혔을 때, 앤드류는 보란 듯이 구두를 그녀의 머리 위에 올려 놓음으로써 반란이 성공했음을 과시했다.

구두 하나 놓고 어쩜 이렇게 말들이 많은 것일까? 바로 그래서 예술이 재미있다. 어쩌면 그저 낡은 구두였을 뿐일지도 모를 이 작품은 시대를 뛰어넘어 수많은 사람들의 마음속에 물음표를 던지고, 그에 대한 대답을 찾는 시간 동안 '예술 철학'이 발전해 간다.

함께 보면 좋은 작품

고흐가 남긴 신발 그림들이 더 있다. 비슷한 그림 주제별로 모아서 작품을 비교해 보는 것도 흥미로운 감상이 될 것이다.

고흐, 〈구두〉, 1888년, 캔버스에 유채,
45.7×55.2cm, 메트로폴리탄 미술관

고흐, 〈구두〉, 1886-87년, 캔버스에 유채,
37.5×41.5cm, 개인 소장

고흐, 〈구두〉, 1887년, 캔버스에 유채,
32.7×40.8cm, 반 고흐 미술관

고흐, 〈부츠〉, 1887년, 캔버스에 유채,
32.7×41.3cm, 볼티모어 미술관

자화상
Self-Portrait

27세에 작가가 되기로 결심하고 37세로 단명한, 그래서 화업에 열중한 시간은 고작 10년 밖에 되지 않는 작가가 무려 35점의 초상화를 그렸으니, 단연 고흐는 초상화의 작가라 할 수 있다. 게다가 그가 자화상을 그리기 시작한 건 1886년이고 1890년 여름에 숨을 거뒀으니 항상 자기 얼굴을 그리고 있었다고 봐야 한다. 암스테르담 반 고흐 미술관이 이 중 17점을 소장하고서 나란히 전시하고 있다.

그런데 고흐는 왜 이렇게 초상화를 많이 그린 것일까? 사실은 자신의 삶에 대한 기록이나 성찰, 작가로서의 자부심이라기보다는 모델비를 낼 돈이 없어서 자신을 관찰하고 인물을 그린 것이다. 거창한 이유가 아니지만 그러나 바로 그런 태도가 고흐를 위대한 작가로 만든 것이라고 믿는다. 모델조차 구할 수 없는 상황에서 가난을 핑계로 미루기보다는 어떻게든 꿈을 이루기 위해 다가가는 은근한 뚝심! 성공한 사람들을 조사해 보면 머리가 좋거나 학업 성적이 높은 사람이 아니라 끝까지 포기하지 않고 추구하는 의지력이 있는 사람이라고 한다.

닮게 그리는 것이 목적이 아닌 초상화이기 때문에, 다른 화가들의 초상화에 비해 독특할 수밖에 없다. 다양한 인물 표현을 위해 정면, 오른쪽, 왼쪽 등 각도를 바꿔 가는 건 물론이고, 마치 모노드라마를 하는 배우처럼 역할에 맞게 변신했다. 수염과 구레나룻을 길렀다가, 모자를 썼다가 파이프를 물었다가, 머리색이나 피부색 심지어 눈동자 색도 작품마다 다르게 그렸다. 서양에서는 여권이나 운전면허증 같은 신분증

393쪽 고흐, 〈어두운 펠트 모자를 쓰고 이젤 앞에 앉은 자화상〉, 1886년, 캔버스에 유채, 46.5×38.5cm

에 눈동자 색을 기재하게 되어 있다. 동양인과 달리 서양인은 눈동자 색이 모두 다른데다가 유전자에 의해 결정되는 것이기 때문에 머리카락 색을 바꾸거나 변장을 해도 눈동자 색을 바꾸기는 어렵다고 생각하는 것이다. 아마 컬러 렌즈가 나오기 전의 얘기일지 모르겠지만.

뿐만 아니라 그림마다 색과 표현 방법을 달리하여 대체 이 인물들이 한 인물의 초상화가 맞는지 믿기지 않을 정도다. 그러나 자화상을 그리면서 어찌 자기를 표현하지 않을 수 있을까. 심지어 귀를 자른 자신의 모습도 놓치지 않고 두 점이나 그렸을 정도였다. 어찌 보면 고흐가 그린 모든 그림은, 풍경화건 정물화건 넓은 의미에서 고흐의 자화상일 것이다.

그중에서도 특히 이 두 작품은 팔레트를 든 화가로서의 자신의 모습을 그렸다는 점에서 이 미술관의 여러 자화상 중에서도 특히 의미가 있다. 이젤 앞에서 팔레트를 들고 선 화가의 모습을 표현했다는 점에서 초상화의 대가이자 네덜란드의 선배 작가 렘브란트에 견줄 만하다. 1887-88년에 그린 자화상에서 팔레트 위의 화려한 색채는 모던 아티스트라는 증명이다. 당시 교류하던 시냐크의 영향으로 점묘파 스타일로 그렸을 뿐 아니라 보색 대비도 활용하려고 했다. 일 년 전 비슷한 각도로 그린 작품과 비교해 보면 어두운 갈색 톤에서 밝고 화사한 톤으로 화풍이 확 바뀐 것을 알수 있다. 물론 1886년 초상화에도 팔레트 위의 물감만큼은 원색으로 밝게 제 모습을 드러내고 있다. 1887-88년 작품에서는 팔레트 위의 화려한 색이 고흐에게도 옮겨가서 일 년 전보다 훨씬 젊은 모습으로 자신을 비추고 있다. 여동생에게 보낸 편지에서 '이마에는 주름이 자글자글하고 입 주변에는 뻣뻣한 빨간색 수염이 덥수룩한 슬픈' 모습이라고 묘사했지만, 화면 왼편으로 들어오는 밝은 햇빛은 젊은 화가에게 축복을 내려주고 있다. 이 작품을 그릴 무렵, 고흐는 보다 따뜻한 빛과 색을 찾아 아를로 내려가 작가로서 새로운 한 페이지를 열게 된다.

394쪽 고흐, 〈화가로서의 자화상〉, 1887-88년, 캔버스에 유채, 38.1×45.3cm
396쪽 반 고흐 미술관 사이트(vangoghmuseum.nl)에서 볼 수 있는 다양한 자화상

노란 집
The Yellow House

파리에서 많은 화가들을 만나게 되었지만 좀처럼 적응하지 못했고, 남프랑스 툴루즈가 고향인 로트레크의 조언에 따라 태양의 도시 아를로 내려온 고흐. 빛이 있어 좋았지만, 외롭기도 했다. 고흐는 이곳에 예술가 친구들이 내려와 함께 살면 좋겠다는 생각을 품게 된다. 옛날에는 휴대폰 같은 것도 없었으니 친구와 문자로 소통할 수도 없었다. 그래서 예술가들은 한 동네에 몰려 살았고, 카페에 모여 수다를 떨거나 동료 작가의 작업실을 방문하여 의견을 교환하는 속에서 새로운 예술 운동이 탄생되었다. 네덜란드에서는 화가들이 일찍이 그룹을 만들어서 활동하는 협회가 있었고, 고흐가 파리에서 본 인상파 또한 그룹 운동의 결실이다. 결코 혼자만의 작업으로는 시대의 흐름을 만들어 낼 수 없다. 같은 의견을 가진 여러 사람들이 모였을 때 비로소 큰 물줄기가 만들어지는 법이기 때문이다.

　고흐는 그런 큰 뜻을 품고 이 노란 집에서 '남프랑스의 아틀리에'라는 이름으로 예술가 공동체를 만들고자 했다. 고흐의 짧은 인생 중, 가장 넓고 호사스런 집이 아니었을까? 다행히도 내부가 엉망이어서 크기에 비해 무척 저렴한 가격에 빌릴 수 있었다고 한다. 이층은 침실, 아래층은 작업실과 식당으로 구성했다. 집 왼편의 차양이 드리워진 건물은 건물주 아주머니가 운영하는 슈퍼다. 집의 내부가 궁금하면 〈아를의 침실〉이라는 작품을 보자. 그 방 속의 초록빛 창문이 바로 중앙의 초록 창문이다. 거기가 고흐의 방이었고 다른 방에는 고흐의 부름에 유일하게 응답한 작가 고갱이 지냈다. 실

398-399쪽 반 고흐, 〈노란 집(거리)〉, 1888년, 캔버스에 유채, 72×91.5cm

고갱, 〈밤의 카페, 아를(마담 지누)〉, 1888년, 삼베에 유채, 72×92cm,
푸시킨 미술관

내 인테리어를 위해 그린 작품들이 바로 수많은 〈해바라기〉 연작이다. 즉, 이 집은 고흐의 명작이 탄생한 산실이었다.

남프랑스의 집 중에는 이처럼 노란 페인트를 칠한 집들이 많다. 노랑에 특별한 의미가 있어서 그 색으로 칠한 건 아니지만, 노란 집이 많아지다보니 노랑은 바다와 하늘빛을 닮은 파랑과 함께 남프랑스의 색으로 여겨지게 되었다. 게다가 노랑은 희망을 상징하는 색이기도 하고, 태양이며, 금색과 가장 가까운 색이다. 그래서 고귀한 색이며, 중국 황실에서는 왕족만 노란 옷을 입을 수 있었다. 고흐와 같은 네덜란드 작가 베르메르의 작품에도 여인들이 모두 노란색 옷을 입고 있다고 설명했듯이, 평범한 사람들에게 노란 옷을 입힘으로써 그들의 삶에 고귀함을 부여하는 것이다.

고흐에게도 노랑은 그런 의미가 아니었을까? 그런데 의학자들은 고흐가 간질병 때문에 먹은 약의 특수 성분이 노란색을 더 잘 보이게 만들었을 거라고 주장하기도 한다. 그의 눈에는 보통의 노랑도 '진노랑'으로 보였으리란 것이다. 한편, 파란 하늘은 노란 집을 더욱 강조하고 있다. 땅은 대낮 같은데, 하늘은 한밤중인 것 같은 오묘한 결합! 덕분에 평범한 이미지임에도 불구하고 특별한 느낌을 만들어 낸다. 마치 후대의 초현실주의 작가 르네 마그리트의 작품처럼 말이다.

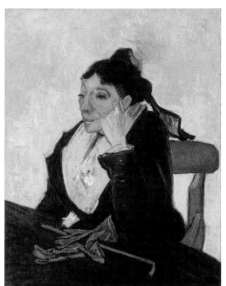
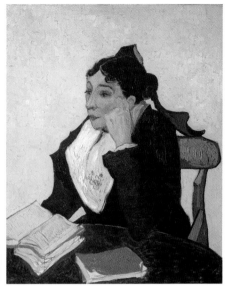

고흐, 〈마담 지누〉, 1888년, 캔버스에 유채,
92.3×73.5cm, 오르세 미술관

고흐, 〈마담 지누〉, 1888–89년, 캔버스에 유채,
36×29cm, 메트로폴리탄 미술관

　안타깝게도 이 집에서 고갱과 함께 지냈던 시간은 고작 두 달뿐이다. 의견 차이로
자주 다투다가 고갱이 떠나갔고, 고흐는 귀를 자르고 만다. 결정적으로 그들이 자주
가던 카페 여주인을 각자 다르게 그린 게 큰 싸움으로 번졌던 탓이었다. 고흐가 책을
앞에 둔 지적인 여성으로 그린 것과 달리 고갱은 그녀를 술집에 앉아 볼이 발그레해
진 모습으로 그렸다. 이에 고흐는 분노했고 둘은 심하게 다퉜다. 고흐는 병원에 입원
했고, 경찰은 이 집을 폐쇄하게 된다. 종국에는 2차 세계대전 중 나치의 폭격을 받아
사라졌지만 집터는 그대로 남아 다른 건물이 들어섰다. 이곳에서 론강 변으로 걸어
나가면 〈론강 위의 별이 빛나는 밤〉을 그린 자리를 확인할 수 있다.

빈센트 반 고흐(1853-90)

아를의 침실
The Bedroom

따뜻한 햇빛을 찾아 내려온 남쪽 마을, 아를. 반 고흐는 이곳에서 예술가들의 공동체를 꿈꾸었고, 바로 그것을 실현시켜 줄 수 있는 '노란 집'을 찾았다. 이 방은 바로 그 노란 집 속, 반 고흐의 방이다. 중앙의 창문이 바로 '노란 집' 그림 속의 초록 창문이다. 이 작품도 반 고흐의 다른 작품들과 마찬가지로 여러 차례 그려져서 총 3점이 있다. 각각 반 고흐 미술관과 시카고 아트 인스티튜트, 파리 오르세 미술관에서 소장하고 있다. 마치 숨은 그림 찾기를 하듯 비슷하면서도 조금씩 다른데, 각 작품을 구분할 수 있는 가장 간단한 방법은 방에 걸린 그림들이다. 침대 머리맡의 풍경화와 옆벽에 걸린 그림 두 점이 계속 달라진다.

특히 첫 번째 버전인 반 고흐 미술관에 있는 작품 속에 걸린 두 초상화가 흥미롭다. 먼저 왼쪽 초상화의 주인공, 외젠 보흐(1855 – 1941)는 벨기에의 화가인데 단테를 닮았다 하여 〈시인〉이라는 제목을 붙였다. 이 작품은 오르세 미술관에 걸려 있다. 보흐는 유명한 도자기 회사 빌레 로이 앤 보흐 가문의 자손으로, 살아생전 단 한 점 팔린 고흐의 작품을 사 준 이가 바로 그의 누이 안나 보흐다. 잠깐 그 얘기를 하자면, 고흐는 로트레크의 추천으로 1890년 브뤼셀에서 열린 20인 그룹 전시회에 참여하게 된다. 고흐의 작품을 둘러싸고 악평이 나오자 로트레크는 결투를 신청할 정도로 분노하기도 한다.

반 고흐, 〈아를의 침실〉, 1888년, 캔버스에 유채, 72.4×91.3cm

고흐, 〈시인(외젠 보흐)〉, 1888년, 캔버스에 유채,
60×45cm, 오르세 미술관

고흐, 〈애인(폴 외젠 미예)〉, 1888년,
캔버스에 유채, 60.3×49.5cm, 크뢸러 뮐러 미술관

고흐, 〈아를의 침실〉, 1889년, 캔버스에 유채, 73.6×92.3cm,
시카고 아트 인스티튜트

고흐, 〈아를의 침실〉, 1889년, 캔버스에 유채, 57.3×74cm,
오르세 미술관

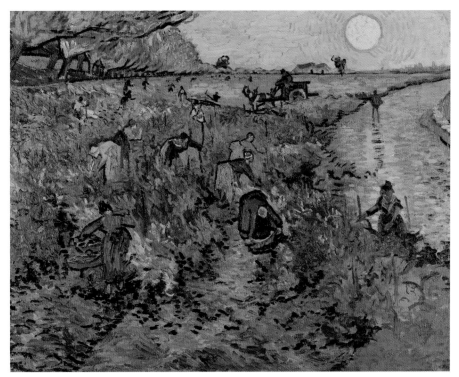

고흐, 〈붉은 포도밭〉, 1888년, 캔버스에 유채, 73×91cm, 푸시킨 미술관

당시 브뤼셀에 살고 있던 부유한 화가였던 안나는 고흐가 동생 친구이고 게다가 어려운 형편에 작품 활동을 하고 있다는 사정을 감안하여 그의 작품 〈붉은 포도밭〉을 500프랑에(현 시세로 약 2천 달러, 250만원 정도) 사 주었는데, 1905년 고흐가 사망한 후, 1906년 베른하임 죈느 갤러리에 내놓아 1만 프랑, 즉 무려 20배에 이르는 가격에 판매하게 된다. 그 작품은 재판매를 거쳐 러시아의 컬렉터 세르게이 슈킨이 구매하였고 지금은 모스크바의 푸시킨 미술관에 소장되어 있다.

오른쪽에 걸린 그림은 아를에서 만나 알게 된 군인 폴 외젠 미예의 초상화다. 그는 고흐의 술친구인데, 고흐에게 자기가 얼마나 여자를 잘 꼬시는지 무용담을 늘어놓

곤 했다. 마음만 먹으면 아를의 그 어떤 여자도 만날 수 있다는 그의 말에 따라 〈애인〉이라는 제목을 붙였다. 이 작품은 고흐의 작품을 집중해서 모은 컬렉터가 세운 크뢸러 뮐러 미술관에 있다. 그러고 보면 이 두 초상화는 고흐에게 부족한, 고흐가 부러워한 이상향이 아니었을까 싶다. 부잣집에서 태어나 돈 걱정 없이 그림 그릴 수 있는 화가와 연애 박사!

자, 그럼 이제 집 안을 살펴보자. 작은 침대, 간소한 책상, 의자, 그 외 별 소품이랄 것도 없는 소박한 미니멀리스트의 방이다. 그럼에도 불구하고 이 방이 화려해 보이고 우리의 눈길을 멈추게 만드는 것은 방 안을 가득 채운 화려한 색감과 마치 춤추듯이 움직이는 붓질 때문이다. 고흐는 이 그림을 그리면서 동료 작가 에밀 베르나르에게 편지를 썼다. '창백한 라일락색의 벽과, 신선한 노란 버터처럼 노란 침대와, 붉은 바닥과, 밝은 연두색 베개, 진홍색 담요, 오렌지색 테이블, 파란 세숫대야' 등 모든 사물에 어떻게 색을 칠할 것인지를 생생하게 묘사했다. 화려한 색을 사용한 건 색의 상징성을 중요시한 고갱의 영향과 일본 화풍을 따라한 것으로 보인다. 특히 원근법은 일부러 적용하지 않고 일본 판화처럼 평평하게 표현했다. 고흐는 색으로 충만한 이 방이 다시 에너지를 불어넣는 '휴식'의 방이 될 것이라고 기대했지만, 글쎄 관객의 눈에는 다소 정신없어 보인다. 침대도 문도 모두 삐뚤어져 있다. 당시의 건축 도면을 살펴보면 본래 방이 사다리꼴이었다고 한다. 그렇다고 해도 기울어져 걸린 그림은 마치 떨어질 듯하고, 의자와 테이블도 뭔가 지진이 일어나서 흔들리는 것처럼 불안정해 보인다. 휴식과 안정을 취하고 싶지만 그렇지 못한 고흐 내면의 불안이 표현된 작품이라고 생각된다.

씨 뿌리는 사람

The Sower

1881년 28세의 반 고흐가 처음으로 화가가 되기로 결심할 때, 그에게 큰 영향을 미친 화가는 바로 밀레였다. 밀레는 파리 남쪽 바르비종이라는 마을에 정착하여 27년을 살며 작품활동을 했기에 '바르비종 화파'라고도 불린다. 아내와 9명의 자녀와 함께 살면서 그 자신도 오전에는 여느 농부처럼 텃밭을 가꾸었고, 저녁에 그림을 그렸다. 그 역시 농부의 아들이었던 밀레는 '나는 농부로 태어나 농부로 죽을 것이다'라는 말을 남기기도 했다. 밀레의 작품에는 가난하지만 자연과 더불어 살며 스스로 삶을 책임지는 농부들의 숭고함이 담겨 있다. 밀레는 고흐만이 아니라 모네와 같은 인상주의자, 그리고 훗날에는 달리와 같은 초현실주의자들에게도 큰 영향을 미쳤다.

고흐는 실제로는 밀레를 만나본 적도, 〈씨 뿌리는 사람〉 원작을 본 적도 없다. 그가 작가로 활동할 무렵 밀레는 이미 세상을 떠났고 프랑스에서 논란이 된 그의 작품들은 도리어 청교도적 개척자의 삶을 강조한 미국에서 더 인기를 끌며 다수의 대표작들이 미국 컬렉터에게 팔려나갔기 때문이다. 그저 『밀레의 생애 및 작품』(1881)을 열심히 읽으며, 밀레를 동경했고 작품만이 아니라 그의 삶을 본받고자 했다. 고흐는 밀레의 그림을 따라 그렸고, 심지어 판화로 제작된 색이 없는 작품들도 따라 그려 마치 색칠공부를 하듯 자신만의 색을 넣기도 했다.

젊은 시절 목사가 되어 이루고자 했던 구원을 이제는 그림을 통해서 하려고 했던 고흐에게 밀레의 〈씨 뿌리는 사람〉(1850)은 특별한 의미로 다가왔다. 성경 말씀에 전도

408-409쪽 고흐, 〈씨 뿌리는 사람〉, 1888년, 캔버스에 유채, 32.5×40.3cm

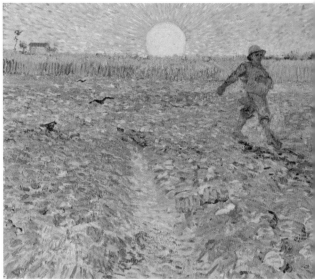

고흐, 〈씨 뿌리는 사람〉(밀레 모작),
1890년, 캔버스에 유채, 64×55cm,
크뢸러 뮐러 미술관

고흐, 〈씨 뿌리는 사람〉, 1888년, 캔버스에 유채,
64.2×80.3cm, 크뢸러 뮐러 미술관

자는 말씀의 씨를 뿌리는 사람이라는 표현이 있다. 무언가를 이루려면 먼저 씨를 뿌리고 가꿔야 한다는 진리. 땅 속에 숨겨져 보이지 않는 동안에도 씨앗은 발아하고 성장하고 있다는 점에서 흔히 농사는 인생에 비유되기도 한다. 고흐가 밀레의 작품 중에서도 왜 유독 이 작품을 특히 좋아하고 30여 점이 넘는 다양한 버전으로 따라 그렸는지 알 것 같다.

밀레의 작품을 그대로 따라 그린, 사람만 크게 나온 버전, 넓은 들판에 씨 뿌리는 사람을 작게 그린 버전 등 다양한 모작 중 이 작품은 가장 독창적인 작품이다. 씨 뿌리는 사람은 좌측으로 밀려나 있고 가운데에는 거대한 나무가 가로지르고 있는데, 이는 우키요에의 영향을 받은 것이다. 인물과 나무가 검은 것은 햇볕을 등지고 역광으로 있기 때문이다. 노란 태양과 연두빛 하늘, 파랑과 보라로 물든 밀밭은 보색 대비를 활용하여 강렬한 인상을 내고 있다. 부분부분 주황색과 파란색의 색점을 찍은

밀레, 〈씨 뿌리는 사람〉, 1850년, 캔버스에 유채,
101.6×82.6cm, 보스턴 미술관

밀레, 〈씨 뿌리는 사람〉, 1865년경, 베이지색 종이에
파스텔과 콩테 크레용, 목재 펄프 판지에 부착,
47×37.5cm, 클라크 아트 인스티튜트

밀레, 〈씨 뿌리는 사람〉, 1865년경, 종이에 파스텔과 크레용, 43.5×53.5cm, 월터스 미술관

추가적인 보색 대비도 등장한다. 이는 고흐가 친하게 지낸 동료 화가 시냐크로부터 배운 '점묘파' 스타일이다. 가장 흥미로운 것은 둥근 태양이 씨 뿌리는 남자의 머리 뒤로 놓였다는 점이다. 우연처럼 보이지만, 실은 중세 시대의 종교화에 그려진 예수님의 광배처럼 일부러 농부의 머리 뒤로 배치하여 농부의 위대함을 강조한다. 고흐는 자연의 섭리야말로 하느님의 뜻을 보여주는 것이라고 생각했으니, 그것을 실천하는 농부를 하느님의 아들 예수에 빗댄 것이라고 할까. 〈감자 먹는 사람들〉에서도 비슷한 구도로 소녀의 머리 위로 광배를 표현했던 것과 비슷하다.

내일 지구가 멸망한다고 해도 사과나무를 심겠다는 루터의 명언처럼 해질 무렵인데도 들판에 나가 씨를 뿌리는 사람! 어쩌면 그는 스물 여덟이라는 늦은 나이에 화가가 되기로 결심하고 예술의 씨앗을 열심히 뿌린 고흐 자신의 모습은 아니었을까? 한 알의 작은 밀알이었던 고흐는 오늘날 거대한 열매가 되어 많은 사람들에게 예술의 감동을 전달하고 있다.

아몬드 꽃
Almond Blossom

1890년 1월, 요양원에 있던 반 고흐는 동생 테오로부터 기쁜 편지를 받는다. 바로 아기가 곧 태어날 것이라는 얘기였다. 게다가 좋아하는 형의 이름을 따서 아기 이름을 빈센트로 짓겠다고 했다. 아이가 형처럼 용감하게 살아갔으면 좋겠다면서. '빈센트'라는 이름의 어원은 라틴어 빈첸시오(Vincentius)로 승리를 나타낸다. 잠깐 딴소리지만, 오페라 투란도트에서 '공주는 잠 못 이루고'의 끝부분에 "빈체로"라는 가사가 반복되는데, 즉 '승리하리라'라는 뜻이다.

고흐는 자신의 이름을 가진 조카가 태어난다는 사실이 부담스러우면서도 기쁜 마음으로 조카에게 줄 선물을 그리기 시작했다. 하얀 꽃들이 나뭇가지에서 만개하는 장면은 생명의 탄생과 생명력을 드러낸다. 더구나 아몬드 나무는 초봄에 피어나는 새로운 봄날의 상징이다. 작품을 직접 가까이에서 보면 파란 배경이 설렘으로 가득 찬 율동적인 붓질로 구성된 것을 볼 수 있다. 연두빛의 연약한 나뭇가지는 정성스런 붓질로 파란 하늘을 뚫고 조심스럽게 하지만 군건하게 자라는 모습을 드러낸다. 고흐 자신도 편지에서 평온한 마음과 안정적인 터치로 그렸다고 설명했다. 반 고흐의 작품들 중에서 가장 기분이 좋을 때 그린 작품이다.

배경에 아무것도 없이 나뭇가지만이 화면 안에 들어선 구성은 당시로서는 상당히 파격적이다. 당시에 그려지던 풍경화라 하면 나무와 함께 들판도 있고 원근감 있게 표현하는 것이 보통이었다. 바로 고흐의 다른 그림들도 그러했다. 그런데 이 작품은

414-415쪽 고흐, 〈아몬드 꽃〉, 1890년, 캔버스에 유채, 73.3×92.4cm

그림이라기보다는 벽지 같다. 일본의 목판화 우키요에의 영향을 받았기 때문인데 고흐는 무언가 독특하고 이국적인 작품을 조카에게 선물해 주고 싶었던 듯하다. 작품의 장식적 요소 덕분에 이 작품은 휴대폰 케이스, 컵, 카페의 벽지 등 수많은 아트 상품으로 만들어지기도 했다.

작품을 그린 후 고흐에게도 기쁜 소식이 찾아왔다. 바로 고흐에 대한 호평이 미술 잡지에 실렸고, 브뤼셀에서 열린 전시에 고흐의 작품 여섯 점이 소개되어 그중 한 점이 500프랑에 판매된 것이다. 〈노란 집〉 작품 설명에서 살펴본 대로 푸시킨 미술관에 있는 〈붉은 포도밭〉이 바로 고흐의 생전에 판매된 단 하나의 작품이다. 그러나 고흐는 어머니에게 쓴 편지에 "일어날 수 있는 일 중에선 성공이 가장 나쁜 일인 것 같아요"라고 말할 정도로 뚱한 반응을 보였고, 그 후 발작이 일어나 결국 그해 7월 세상을 떠나고 말았다.

한편, 이 작품을 선물을 받은 테오는 무척 기뻐하며 집에 걸었고, 태어난 아기 빈센트 빌럼 반 고흐(1890-1978)도 이 작품을 보면서 자랐다. 그는 서른 셋의 나이로 사망한 아버지 테오 대신 어머니와 함께 고흐의 작품을 잘 관리했다. 아무 데나 작품을 팔아 버리지 않고 고이 간직하며 고흐의 작품이 재평가받을 수 있도록 큰 미술관 전시를 기획했다. 자기와 이름이 같은 빈센트 삼촌을 항상 자기 자신이라고 생각하며 아꼈던 것 같다. 그의 노력이 빛을 발하여 드디어 1962년 암스테르담 반 고흐 미술관이 고흐의 작품을 대량으로 구매하며, 미술관을 짓게 된다. 그로부터 10년 후, 1973년 반 고흐의 전문 미술관이 완성되자 빈센트 빌럼 반 고흐는 83세의 나이로 미술관 개관식의 테이프를 자르게 된다. 아몬드 나무가 전달한 사랑이 피운 꽃이었다.

빗속의 다리
Bridge in the Rain

이 작품은 일본 화풍인데 이것도 고흐가 그린 거라니 놀랍지 않은가? 반 고흐 미술관에는 400점이 넘는 일본 판화가 소장되어 있는데 모두 반 고흐와 동생 테오의 소장품이다. 당시 일본 판화는 비싸지 않았다. '우키요에'라고 불린 이 작품들은 일본 에도 시대(1603-1867)에 성행한 서민들의 풍속화로 얇은 종이에 찍힌 다색 목판화다. 실은 일본이 값비싼 도자기를 유럽에 수출할 때 마치 신문지를 쓰듯 작품을 포장하는 용도로 싸서 보낸 종이였다. 그러나 유럽 사람들은 익히 알고 있던, 게다가 아무나 살 수 없는 도자기보다는 자신들과 다른 옷과 머리 모양을 한 일본 사람들의 풍속을 그린 그림에 열광했다. 지베르니에 있는 모네의 집에도 수많은 일본 판화가 벽마다 걸려 있고, 툴루즈 로트레크는 직접 일본풍의 옷을 입고 사진을 남기기도 했다. 일본 판화는 아프리카의 조각상 못지않게 19세기 말의 유럽 예술가들에게 새로운 영감의 원천이 되었다고 할 만하다.

 고흐를 비롯한 당대의 화가들이 일본 판화에 매료되었던 것은 그동안 보아 왔던 서양 회화와는 다른 표현 방식 때문이다. 서양의 작품들은 대개 입체감이나 원근법을 통해 마치 그림이 실제 세계인 것처럼 그리려고 했다. 그러나 일본 화가들은 검은 윤곽선으로 모든 사물들을 화면 속에 평평하게 그려 놓았다. 3차원 세계인 양 속이지 않고, 그저 평평한 그림일 뿐이라는 것을 담담하게 드러낸 것이다. 또한 천이나 나무판에 그린 거대한 유럽의 대형 캔버스와 비교해 보면, 폭이 좁은 종이 위에 그림

고흐, 〈빗속의 다리〉(히로시게 모작), 1887년, 캔버스에 유채, 73.3×53.8cm

우타가와 히로시게, 〈아타케 부근 대교의 소나기〉, 1857년, 다색 목판화,
34×24.1cm, 메트로폴리탄 미술관

고흐, 〈꽃 피는 매화나무〉(히로시게 모작), 1887년,
캔버스에 유채, 55.6×46.8cm

우타가와 히로시게, 명소에도백경
〈가메이도의 매화〉,
1857년, 목판화, 25.4×37cm

을 그리니 많은 것을 생략하고 단순하게 표현하는 것이 특징이었다.

반 고흐도 1886년 파리에 있는 동생 테오의 집으로 이사 오면서 일본 판화를 알게
되었고, 두 형제는 작품을 모으기 시작했다. 단순한 호기심으로 또 당대의 문화 예술
인 사이의 유행처럼 그렇게 시작된 컬렉션이었지만 반 고흐는 우키요에를 관찰하며
일본에 대한 막연한 동경을 품게 된다. 일본인들이 자연 속에서 단순하게 또 행복하

게 살아가는 사람들이라고 생각했다. 그것은 어쩌면 반 고흐가 성직자를 꿈꾸던 시절에, 혹은 그 꿈이 좌절된 후에는 예술가가 되어서 이루고자 한 지상 낙원과도 같은 모습일 것이다. 반 고흐는 일본에 한 번도 가지 못했지만 남프랑스를 '마치 일본과 같은 곳'이라고 상상하며 좋아했고, 조카의 탄생을 축하하며 가장 아름다운 선물로 준비한 〈아몬드 꽃〉에도 일본 판화의 영향이 나타난다.

반 고흐는 밀레의 그림을 따라 그렸던 것처럼 일본 판화를 따라 그렸다. 여기 있는 두 작품 모두 그 결과물이다. 첫 작품에서는 화면 중앙을 가로지르는 거대한 다리와, 그에 조응하는 반대 방향으로 기울어지는 수평선의 사선이 화면 안에 율동감을 부여한다. 또한 아래 작품에서는 굵고 두꺼운 앞쪽의 나뭇가지와 뒤쪽의 작은 나뭇가지들이 마치 X자처럼 교차하며 화면 안에 리듬감을 만들어 낸다. 마치 카메라 렌즈를 당겨 포착한 한 장면처럼, 과감한 각도의 그림을 베껴 그리며 고정 관념을 깨는 데 큰 도움을 받았을 것이다.

흥미로운 건, 반 고흐가 그린 모작에는 원작에 없는 액자가 생겨났다는 점이다. 원작처럼 세로 폭이 좁은 그림을 그리고 싶었지만 기성 캔버스에는 그런 비율이 없으니 화면 가장자리를 비워 마치 액자처럼 구획하여 다른 작품에서 본 액자 형태를 그렸다. 자세히 보면 가로 부분에만 빨간 세로선을 더해 화면의 가로 폭을 좁게 만든 걸 볼 수 있다. 고흐는 한자를 몰랐을 테니 글씨를 따라 그리느라 고생 좀 했을 것 같다.

아이리스

Irises

아이리스는 고흐가 생 레미 요양원에서 나온 이후 그리기 시작한 소재다. 들판에서도 물만 있으면 잘 자라는 그다지 까다롭지 않은 꽃으로 동양에서도 많이 재배했고, 고흐가 좋아했던 일본의 우키요에에도 자주 등장한다. 아를이 일본과 같은 곳이라고 생각하고 내려온 고흐에게 아이리스의 재발견은 얼마나 반가운 것이었을까? 꽃잎 가장자리를 검은 테두리로 마감한 건 우키요에의 영향이다.

　해바라기가 고흐가 요양하기 전 예술가 공동체를 꿈꾸며 열정을 다해 그린 꽃이었다면, 아이리스는 생 레미 요양원에서 치료를 받고 나온 후 마음을 위로하며 그린 그림이다. 해바라기가 정열의 시간이었다면, 아이리스는 치유의 시간이다. 해바라기가 씩씩하게 자라나는 꽃이라면, 아이리스는 금세 시들어 버리는 꽃이다. 화병에 꽂은 꽃의 한쪽이 무너져 푹 고개를 숙이고 있는 모습이 그려진 건, 짧게 사라지는 것들에 대한 표현이다. 고흐의 다른 모든 작품이 그러하듯 고흐는 화병 위의 꺾인 줄기를 통해 자신의 실패한 예술가 공동체, 고갱과의 우정에 대한 회한을 담았을 것이다. 그러나 꺾였다고 해서 그것이 어찌 꽃이 아니겠는가! 고흐는 스스로를 위로하며 정열적으로 아이리스를 그렸다.

　파란 바탕에 노란 해바라기를 그린 것과 반대로 이번에는 노란 바탕에 보랏빛 아이리스를 그려 넣었다. 아이리스 꽃도 사실 색이 여러 가지다. 그런데 고흐가 유독 보랏빛을 택한 건, 보라색이 가진 신비한 느낌, 그리고 노란 배경과 어울리는 보색이

423쪽 고흐, 〈아이리스〉, 1890년, 캔버스에 유채, 92.7×73.9cm

고흐, 〈아이리스〉, 1889년, 캔버스에 유채, 74.3×94.3cm, 게티 미술관

기 때문이 아닐까? 고흐는 신인상주의 화가 시냐크와 어울리며 1884년 색채학 책을 구매하였는데, 그 책을 통해 빨강에는 초록, 노랑에는 보라, 파랑에는 오렌지가 보색이라는 것을 배우게 된다. 참고로, 오늘날에는 색채 연구가 진전되어 노랑의 보색은 남색, 보라색의 보색은 연두라고 밝히고 있다. 고흐는 책을 보았을 뿐 아니라 다양한 색의 실타래를 모아 색의 대비를 실습하며 그림이 완성되었을 때의 느낌을 예측해 보기도 했다.

또한 '행운'을 상징하는 보라색 아이리스는 고흐에게도 기쁨을 가져다 주었다. 아이리스는 그리스 여신의 이름인데, 그녀는 무지개 다리를 타고 내려와 사람들에게 좋은 소식을 전해 주곤 했다. 아이리스는 고흐에게 그림을 그리는 것만이 그가 할 수

있는 일이고, 그럼으로써 병으로부터 스스로를 구원하는 것임을 알려 주었다. 고흐는 아이리스를 시작으로 모두 130여 점의 그림을 그리며 창작열을 불태웠다. 아이리스가 가진 치유의 힘이 고흐에게 발휘된 모양이다. 우리나라 풍습 중에 5월 단오가 되면 창포물에 머리를 감아 머리결을 좋게 했던 것이 있다. 창포의 약효가 뛰어나

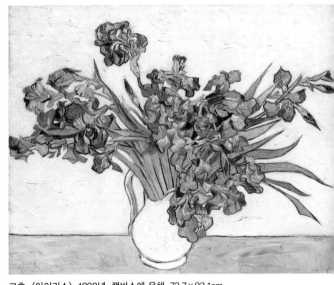

고흐, 〈아이리스〉, 1890년, 캔버스에 유채, 73.7×92.1cm, 메트로폴리탄 미술관

혈액 순환을 좋게 하기 때문인데, 바로 그 창포가 아이리스다. 혹은 붓꽃이라고도 부르는데 약간씩 차이는 있지만 같은 종의 꽃이라고 한다. 덕분에 요양원에서 나온 고흐는 다시 파리로 돌아갈 수 있게 된다.

고흐는 아이리스도 여러 번 그렸는데, 보라색 아이리스를 밝은 배경에 그린 화병 그림은 메트로폴리탄 미술관에, 들판에서 씩씩하게 자라나는 꽃을 그린 작품은 게티 미술관에 소장되어 있다. 게티 미술관의 소장품은 1987년 11월 뉴욕 소더비 옥션에서 5천3백90만 달러(약 660억)에 오스트리아 출신의 사업가 알란 본드에게 낙찰되었으나 그가 사업 실패로 작품값을 내지 못하게 되자 게티 미술관이 인수했다. 미술관은 인수 가격을 비밀에 붙였지만 대충 어느 정도일지 짐작할 수 있다.

까마귀가 나는 밀밭

Wheatfield with Crows

검은색에 가까운 짙은 파란 하늘은 노란 밀밭과 강한 대조를 이루고 있다. 불길하게도 까마귀가 떼를 지어 하늘을 날고, 붓질은 매우 거칠다. 고흐는 이 작품을 통해서 외로움과 슬픔을 표현하고 싶었다고 한다. 가로 길이가 유난히 길어서 마치 요즘 스타일의 파노라마 앵글로 찍은 사진 같은데 사람은 하나도 없고 광활한 들판만 나오니 쓸쓸함이 더하는 구도다. 이 작품은 고흐가 죽기 전 그의 죽음을 예고하며 마지막으로 그린 그림이라고 알려졌지만 사실 이 작품을 그린 후에 7점을 더 그렸다고 한다. 게다가 이 작품에 대해 동생에게 쓴 편지에는 '희망'이라는 단어도 등장한다. 말로는 다 표현할 수 없는 시골 생활의 건강함과 힘이 담긴 작품을 파리로 가져가서 동생이 빨리 보기를 희망한다는 내용이었다. 고흐는 까마귀가 있는 것은, 곧 봄이 오고 종달새가 돌아온다는 뜻이고, 대지의 표면을 새롭게 하듯이 하느님은 사람의 영혼과 마음을 강하게 새롭게 하신다고 적었다. 그에게 있어 자연의 경이로움은 신의 존재를 느낄 수 있는 기회였다.

그랬던 고흐가 왜 자살을 했을까? 어쩌면 세 갈래의 갈림길이 그려진 이 작품에서처럼 그에게도 여러 선택지가 있었던 것은 아닐까? 당시 고흐는 고갱과의 불화로 아를에서의 생활을 마감하고, 다시 파리로 돌아와 오베르 쉬르 우아즈라고 하는 근교에 머물고 있었다. 5월부터 7월 사이 70일 동안 약 80점을 그렸을 정도로 작품 활동에 매진하지만 어느 날 동생으로부터 더 이상 형을 돕기 어려울 것 같다는 편지를 받

나란히 비석이 세워진 고흐와 테오의 무덤

게 된다. 동생 테오는 구필 화랑에서 일하면서 요즘 돈으로 약 100만원 정도를 형에게 매달 보내줬다. 한두 달도 아니고, 고흐가 화가로 활동한 십여 년 넘게 형과 고향의 부모님을 도왔다. 고흐가 파리에 가서 동생 테오를 만나 보니 그는 너무 아파 일을 더 할 수 없는 상황이었다. 과로였다. 조카 아기도 아팠고, 제수씨는 탈진한 상태였다. 자신이 그들에게 큰 부담이라는 것을 느낀 고흐는 오베르로 돌아와 마음이 계속 불편했다. 고립, 가난, 외로움, 죄책감. 고흐는 우울증에 휩싸여 이 그림을 그렸던 밀밭에 나가 권총으로 자신의 배를 쐈다. 1890년 7월 27일, 그의 나이 37세였다. 가세 박사의 진료를 받았지만 이틀 뒤 사망했고, 형의 자살에 충격을 받은 동생 테오는 3개월 뒤 정신이상 증세를 보이다 6개월 뒤 세상을 떠났다. 죽음을 각오한 사람이 머리나 심장을 쏘지 않고 배를 쏜 것은 자신이 얼마나 힘든지를 보여주려는 제스처였다고 보는 해석도 있지만, 한편에서는 살아 있는 동안 모든 것에 실패했던 고흐가

고흐, 〈까마귀가 나는 밀밭〉, 1890년, 캔버스에 유채, 50.5×103cm

자살조차도 실패했다며 낙담했다는 해석도 있다.

다행히 〈아몬드 나무〉 작품에서 소개한 내용처럼, 테오의 부인 요안나 봉허가 편지를 정리하여 책으로 내고, 전시회를 열면서 고흐는 차츰 유명 인사가 되었다. 죽음은 끝이 아니라 새로운 시작이라는 것을 고흐가 그의 삶을 통해 보여준 것일까? 작품에 등장하는 까마귀는 불길함의 상징만은 아니다. 옛 사람들은 조상들이 까마귀가 되어 우리 곁에서 우리를 지켜보고 보호한다고 생각했기에 까마귀는 부활을 상징하기도 한다. 게다가 고흐가 한평생 존경했던 밀레의 작품에도 까마귀가 자주 등장한다. 고흐가 따라 그리기도 했던 밀레의 〈씨 뿌리는 사람〉(1850)의 배경을 자세히 보면 화면 왼쪽으로 멀리 까마귀 떼가 날고 있다. 고흐와 테오의 무덤이 있는 오베르에는 아마 지금도 까마귀가 날아들 것이다.

Q5
그림을 즐기는 방법

미술 작품을 좋아한다면 내 집을 미술관으로 만드는 게 최고다. 미술품은 모두 비싸다고 생각하는데, 의외로 적은 비용으로 살 수 있는 작품도 있고, 구매처도 갤러리, 아트페어, 옥션 등 점차 다양해지고 있다. 판화나 포스터 등 여러 아트상품도 늘어나는 추세다.

좋아한다면 자주 보아야 할텐데, 큰 돈 들이지 않고 일상 속에서 실천할 수 있는 예술 즐기기 방법을 소개한다. 미술관의 홈페이지나 구글 검색을 통해서 좋아하는 작가의 작품을 찾아 인쇄하여 집안 곳곳에 붙여 두는 것이다. 거창한 액자도 필요 없다. 테이프로 고정해도 충분하다. 요즘에는 예쁜 종이 테이프도 다양하게 나와 있으니 그런 것을 활용해도 좋다. 자주 보면서 작품을 익히는 것이다. 헷갈리는 작가들, 미술관에 작품이 많이 있는 작가들 작품을 우선 눈으로 확실하게 익혀 보자. 어느 미술관에 있는 소장품인지도 써 놓으면 더욱 좋다. 언젠가 그 미술관을 직접 가서 '냉장고에 붙여 두고 항상 보던 그림이 이거구나' 하며 감탄하는 날이 올 것이다. 한 달에 한 번씩 그림을 바꿔 걸며 내 집의 큐레이터가 되어 보자!

영어를 배울 때, 무조건 영어만 들리게 환경을 바꿔 놓으라거나 영어 책을 통으로 한 권 외워 보라는 얘기를 들어본 적 있는가? 미술도 다르지 않다. 주입식, 암기식이

라고? 그럴지도 모른다. 하지만 기본 어휘가 풍부하지 않으면 말을 멋지게 하기 어려운 것처럼, 우선 아는 작품들이 많이 쌓여 있어야 각각의 작품들을 비교하면서 생기는 2차 단계의 감상으로 나아갈 수가 있다. 컴퓨터나 휴대폰의 바탕 화면도, 카카오톡 프로필도 나에게 힘을 주는 미술 작품으로 바꿔 보자.

Gosudárstvennyj
Ermitáž

러시아

에르미타슈
미술관

러시아 상트페테르부르크에서 최초로 고등 교육 기관과 예술 대학을 설립한 예카테리나 2세 황후(1729–96)가 1764년 설립한 미술관이다. 1852년 대중에게 공개되었으며, 파리의 루브르 및 베르사유 궁전 못지 않은 화려한 컬렉션을 갖추고 있다. 미술관 홈페이지도 상당히 잘 구축되어 있는 편이고 각 전시실을 3D로 볼 수도 있다. 과학 기술이 발전한 러시아의 특징일 것이다.

특히 에르미타슈 미술관은 왕실 컬렉션을 중심으로 한 고전미술 외에도 피카소, 마티스, 고갱 등 유명 작가의 작품을 다수 소장하고 있다. 20세기 초 현대미술 작품을 집중적으로 수집한 컬렉터 세르게이 슈킨 (1854–1936)과 이반 모로조프(1871–1921)의 컬렉션이 국가에 귀속된 덕분이다. 그들의 다른 소장품은 모스크바 푸시킨 미술관에서도 다수 만나볼 수 있다.

에르미타슈 미술관은 여러 개의 건물로 이뤄져 있는데, 대표적으로 네바 강변에 인접한 에르미타슈 구관에선 왕실 가구와 고전 작품들을, 건너편 신관에선 19세기 후반부터 20세기 초기의 작품들을 볼 수 있다. 이건 정말 꿀팁인데 구관 입구는 단체 관람객으로 줄을 많이 서야 하므로, 신관에서 두 곳 모두 볼 수 있는 표를 끊고, 나중에 그 표로 구관에 들어가면 줄 서는 시간을 절약할 수 있다.

상트페테르부르크에 갔다면 국립 러시아미술관도 들러 보기를 추천한다. 러시아 국립미술학교 출신의 사실주의 및 사회주의 미술 운동을 펼친 작가들을 만나볼 수 있다. 밤이 길고 추워 신화와 문학이 발전한 나라답게 작품 속에도 무수한 이야기가 펼쳐져 있다. 에르미타슈 미술관이 피카소의 고향 남스페인의 말라가와 암스테르담에 분관을 두어 소장품을 소개해 왔다는 사실도 보통 사람들은 잘 모르는 중요한 정보다. 에르미타슈 미술관이 마음에 들었다면 모스크바도 방문해 보자. 현대미술 작품을 소개하는 푸시킨 미술관과 가라지 미술관, 러시아 작가들의 작품을 소개하는 트레차코프 미술관 등 가볼 곳이 무궁무진하다.

세르게이 슈킨
초상화(부분)

이반 모로조프
초상화(부분)

춤
Dance

러시아에는 유난히 마티스의 작품이 많다. 에르미타슈 미술관은 물론, 모스크바의 푸시킨 미술관에도 마티스의 작품이 많이 소장되어 있다. 모두 20세기 초반 남다른 취향을 가졌던 러시아의 예술품 컬렉터들 덕분이다. 바로 이 작품을 수집한 러시아의 사업가 세르게이 슈킨이 대표적이다. 그는 모스크바의 상인으로 집에 총 258점의 예술품을 가지고 있었을 정도로 대단한 컬렉터였다. 1909년부터는 일요일마다 집을 개방하여 대중들에게 작품을 선보이는 사립 미술관의 역할을 하기도 했다. 당시 러시아의 상류층에게 프랑스는 일종의 삶의 모범이었다. 그들의 머릿속에는 '그렇게 해야 하듯이(Comme il faut)'라는 프랑스어가 새겨져 있었는데, 즉 어느 정도 부와 권력을 갖추게 되었으면 문화적 소양을 갖추어야 하며, 또한 예술을 후원함으로써 노블레스 오블리주(noblesse oblige: 높은 신분 또는 많은 재산 등의 혜택을 누리는 사람은 그렇지 못한 다른 사람들을 도와야 한다는 생각)를 실천해야 한다고 생각했다.

　슈킨도 당대의 사회적 규범에 따라 예술품을 컬렉션했는데 특히 당대 예술의 중심, 파리에서 활동하는 프랑스 작가들의 작품을 대거 구매했다. 그의 특징은 한 작가의 작품을 한두 점이 아니라 시리즈로 구매했다는 것이다. 1897년 모네를 알게 된 후, 모네의 작품 13점을 구매한 데 이어, 마티스의 작품은 8년간 무려 37점이나 구매했다. 특히 이 작품은 슈킨의 저택 무도회장에 걸기 위해 특별 주문한 작품이다. 그의 집은 어마어마하게 넓어서 집 안에는 손님들과 함께 무도회를 열 수 있는 공간이

436-437쪽 마티스, 〈춤〉, 1909-10년, 캔버스에 유채, 260×391cm

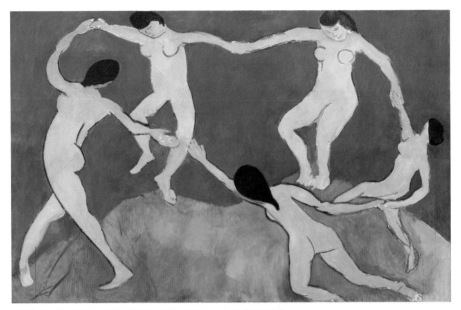

마티스, 〈춤 I〉, 1909년, 캔버스에 유채, 259×390.1cm, 뉴욕 현대미술관

있었는데, 그곳에 춤을 추는 사람들의 작품과, 음악을 연주하는 사람들의 작품을 나란히 걸기 위해 마련했다. 두 작품은 나란히 슈킨의 모스크바 저택에 걸려 있었는데, 러시아가 공산화된 이후 국가의 소장품으로 귀속되었다. 지금은 나란히 에르미타슈 미술관에 있으니 함께 보면 좋을 것이다. 뉴욕 현대미술관에도 좀 더 옅은 색채의 〈춤 I〉 작품이 있는데, 마티스가 연습 삼아 하나 더 그린 1909년 작품이다.

작품을 위해 마티스는 러시아를 방문했고, 러시아의 민속 종교와 예술, 화려한 색채로부터 받은 영감을 반영했다. 러시아 하면 바로 '문학'이 생각날 정도로, 밤이 길고 추운 이곳에서는 이야기와 신화가 풍성하다. 둥글게 모여 춤을 추는 발가벗은 사람들은 아프리카 민속 문화에 관심이 있던 마티스의 평소 관심사에다 춤을 추는 처녀를 제물로 바치는 슬라브 문화의 원초적 스토리를 섞은 결과다. 그래서 이 작품은

윌리엄 블레이크, 〈춤추는 요정들과 함께 있는 오베론, 티타니아와 퍽〉, 1786년경, 종이에 수채와 흑연, 475×675cm, 테이트 모던

유사한 줄거리를 담은 스트라빈스키가 작곡한 '봄의 제전'과 종종 연결되기도 하는데, 유명 안무가 니진스키가 둥글게 모여 춤을 추는 안무를 고안했다. 또한 마티스가 영감을 받았다는, 테이트 모던에 소장된 윌리엄 블레이크의 작품 〈춤추는 요정들과 함께 있는 오베론, 티타니아와 퍽〉에도 이렇게 손을 맞잡고 빙그르 도는 인물들이 등장한다. 우리나라의 강강수월래가 생각나기도 한다. 손에 손을 잡고 빙글빙글 돌면서 춤을 추는 건 비단 우리 민족에만 있는 건 아닌 듯하다. 하늘의 에너지를 받고자 하는 인간의 염원은 언어와 민족을 뛰어넘어 춤으로 승화되고 있다. 인간의 감정과 의견을 어떻게 다 말로만 전달할 수 있을까. 그래서 춤이 있고 또 이렇게 그림이 존재하는 것 아닐까.

폴 고갱(1848-1903)

신성한 봄: 달콤한 꿈
Sacred Spring: Sweet Dreams

폴 고갱은 반 고흐와 함께 아를에 살았던, 반 고흐가 귀를 자르게 된 사건과도 관련된 인물이다. 또 고갱을 생각하면 오르세 미술관에서 소개한 앙리 루소도 왠지 떠오른다. 미술을 전공하지 않고 본래 다른 직업이 있던 화가라는 점에서, 그리고 원시적인 풍경을 그렸다는 점이 비슷하다. 그러나 다른 점도 많다. 앙리 루소가 가난하고 순수했다면, 고갱은 롤러코스터 같은 삶을 살며 꾀가 많았다. 그럼 고갱의 삶을 함께 살펴보자.

그는 몰락한 지식인 가문의 자제로 명문 학교를 나와 도선사가 되어 세계를 떠돌았고, 그 후엔 파리에서 증권 중개인이 되어 억대 연봉을 벌었고, 틈틈이 미술품 딜러로도 활동하여 수익을 냈다. 그가 살던 동네 카페에서 예술가들을 만나게 되었는데, 그중 마음씨 좋고 너그러운 피사로가 있었던 덕분이다. 고갱은 피사로의 작업실을 방문하며 직접 그림을 그리기도 하는데, 1882년 파리 증권 시장이 몰락하자 전업 작가로 전향한다. 하지만 증권 시장 못지않게 미술 시장도 몰락했던 시기, 작품은 잘 팔리지 않았다. 아를로 내려오라는 고흐의 청을 들어준 것도 고흐의 동생 테오가 구필 갤러리에서 일하고 있었기 때문에 자신의 작품을 팔아줄 수 있겠다는 기대감에서였다. 은근히 고흐를 깔보았던 태도는 화려했던 그의 과거 이력 때문이 아니었을까?

고흐와 결별한 후 자신을 알아주지 않는 세계에 지친 고갱은 순수한 자연의 세계

를 찾아 타히티로 떠났다. 원시 문명의 세계를 그려 파리 사람들에게 경종을 울릴 참이었다. 그러나 프랑스의 식민지가 된 타히티는 그의 예상과 달리 이미 유럽과 별반 다를 것이 없었다. 그러나 거기서 포기할 수는 없기에 타히티섬에서 억지로 민속적인 것들을 찾아다녔다. 마을 여인들에게 전통 의복을 입히거나 벗겨서 원시인처럼 그렸다. 하지만 그런 내막을 알 길이 없는 파리에서 그의 전략은 제대로 먹혔고 드디어 작품이 팔려나가며 명성을 얻기 시작했다.

이 작품도 그중 하나로 2년 간의 타히티 생활을 마친 후 파리에서 완성한 것이다. 화면 뒤편 오른쪽으로 거대한 토템 앞에서 춤을 추는 마치 제례를 지내는 것 같은 사람들이 있는데, 실제 타히티에서는 평상시에 볼 수 없는 풍경이다. 타히티 사람들도 민속 행사 때에나 하는 의식을 마치 일상인 양 그린 것이었다. 재밌는 건 맨 앞의 두 여인들이다. 왼쪽 여인의 머리 뒤엔 성모 마리아와 같은 광배가 있고, 오른쪽 여인은 마치 이브처럼 사과를 들고 있다. 게다가 화면 오른쪽의 하얀 꽃은 보통 성모 마리아를 그릴 때 표현하는 순결의 상징 하얀 백합이다. 한마디로 이 그림은 고갱의 원시 문화에 대한 상상과 가톨릭 문화가 절충된 작품이다. 이쯤 되면 고갱을 최초의 포스트모던 작가라고 불러도 되지 않을까 싶다.

아름답고 강렬한 색, 장식적인 화면 구성, 산업화와 도시화로 지친 사람들의 마음을 달래 줄 때묻지 않은 순수한 원시 풍경, 고갱의 작품은 이내 인기를 끌었다. 그는 마저 작품의 영감을 얻기 위해 다시 타히티로 떠났다. 피카소의 작품을 주로 거래했던 화상 볼라르는 매월 적지 않은 월급을 보내줄 테니 작품을 부지런히 보내라고 주문한다. 그러나 고갱은 돈을 받고 그림을 그리지 않거나, 볼라르가 원하는 잘 팔리는 스타일 대신 새로운 화풍에 도전하고, 마을의 어린 소녀들을 사귀는 방탕한 생활 속에 갖은 질병에 시달리다가 그곳에서 생을 마감했다. 너무 심하게 들리는 얘기일까? 그의 인생을 꽤나 낭만적으로 미화하는 이야기도 많지만, 고갱의 삶은 자기 꾀에 넘

442-443쪽 고갱, 〈신성한 봄: 달콤한 꿈〉, 1894년, 캔버스에 유채, 74×100cm

이인성, 〈어느 가을날〉, 1934년, 캔버스에 유채, 95.9×161cm, 삼성미술관 리움

어가는 실패의 연속이다.

하지만 그의 작품이 아름다운 건 인정할 수밖에 없다. 전통 미술 교육을 받지 않은 덕분에 오히려 강렬하고 화려한 보색을 과감하게 사용한 게 매력이다. 기존의 스타일에서 벗어나고 싶어 했던 피카소나 마티스에게 큰 영향을 미쳤고, 마티스는 그를 동경하며 폴리네시아로 여행을 떠나기도 했다. 그럼 〈신성한 봄〉 그림을 좀 더 자세하게 살펴보자. 화면은 전체적으로 가로로 이등분하여 위쪽은 초록색, 아래쪽은 핑

크색의 보색 대비를 이루는데, 빨간 치마를 입고 앉아 있는 여인 둘의 주변으로만 짙은 청록 잔디가 깔려 있다. 청록색과 빨간색의 보색 대비를 만들기 위해 일부러 초록 받침을 만든 것이다. 작품의 세부에도 보색 대비는 이어진다. 빨간 과일을 든 소녀의 목덜미가 초록빛인 이유가 바로 그 때문이다. 에르미타슈 미술관에는 고갱의 방이 두 개나 있어 여러 작품이 전시되어 있으니 각 작품마다 색의 대비를 찾아 보자.

고갱의 작품은 우리나라 작가들에게도 많은 영향을 미쳤는데, 특히 대구 출신의 요절한 작가 이인성(1912-50)의 작품에서 그 영향을 찾아볼 수 있다. 식민지 상황에서 열린 조선미술전람회에서 연달아 6회나 입상한 작가로 조선 민초들을 문명에서 먼 자연인처럼 그려 일본 심사위원의 눈에 들었다는 비판도 있지만, 우리의 땅과 색을 그처럼 잘 표현한 작가는 없다는 긍정적 재평가도 뒤따른다. 그런데 조선의 이인성이 고갱을 어떻게 알았을까? 바로 일본 유학 시절 접했던 고갱의 그림이 실린 작은 엽서 때문이었다. 한 사람의 꿈과 오기가 이렇게 멀리까지 영향을 미친다는 건 정말 대단하지 않은가!

탕자의 귀환
Return of the Prodigal Son

렘브란트라는 작가의 유명세, 생각할 거리를 던지는 성경의 이야기, 빛과 어둠의 조화가 아름다운 화면. 이렇게 삼박자가 맞아떨어지는 이 작품은 에르미타슈 미술관의 보물이라 말해도 과언이 아닐 것이다.

작품의 줄거리는 누가복음 속에 나와 있다. 무릎을 꿇은 뒷모습을 보이는 남자는 아버지의 유산을 들고 세계를 방랑하다 거지꼴이 되어 돌아온 작품의 주인공 '탕자'다. 신발은 다 해지다 못해 아예 벗겨져 버렸다. 늙은 아버지는 아들의 죄를 묻지 않고 따뜻하게 감싸 안고 있다. 그런데 화면 오른쪽에 마치 남의 일 보듯 이 상황을 내려다보고 있는 한 남자, 그는 바로 탕자의 형이자 노인의 큰 아들이다. 자신은 아버지의 명을 한 번도 어긴 적 없이 성실히 일하며 집안을 보살폈지만, 아버지로부터 칭찬 한 번 받아 보지 못했다. 성경에서 그는 "아버지는 제게 친구들과 즐기라고 염소 한 마리 주신 적이 없으신데, 막내가 오니 살찐 송아지를 잡아 주시는군요."라고 불평한다. 그러나 아버지는 "얘야, 너는 늘 나와 함께 있고 내 것이 다 네 것이다. 너의 저 아우는 죽었다가 다시 살아났고 내가 잃었다가 되찾았다. 그러니 즐기고 기뻐해야 한다."라고 타이른다.

맏이거나 그 입장에 이입이 더 된다면 거지꼴이 되어 돌아온 동생이 너무 밉고, 편애하는 아버지에 대한 형의 분노가 이해될 것이다. 실제로 성공한 자식이 부모님께 드린 용돈을 다른 자식에게 몰래 건네주는 부모들도 있다. 자신은 힘들게 노력하여

447쪽 렘브란트, 〈탕자의 귀환〉, 1668년경, 캔버스에 유채, 262×205cm

성공했는데 실컷 놀던 망나니 동생을 부모님이 몰래 도와준다는 걸 알았을 때의 기분은 어떨까? 그런데 만일 내가 그림 속 둘째 아들이라면? 언제나 잘난 형과 비교되는 상황이 싫어 집에 있기 싫었을지도 모른다. 그런데 집 밖을 나가 보니 세상은 그리 만만치 않았다. 두려움과 후회 속에 어렵게 발걸음을 떼어 아버지 앞에 선 순간, 눈물과 감격과 반성으로 작품 속 인물처럼 차마 고개를 들지 못할 것이다. 이때 또 부모라면 어떻게 행동하는 것이 옳은 선택인 걸까? 용서 혹은 꾸지람? 첫째와 둘째의 마음은 각각 어떻게 어루만져 줘야 할까?

렘브란트는 마치 위대한 영화감독처럼 각 인물들의 심리를 섬세하게 묘사했다. 빛과 어두움을 탁월하게 사용하는 것은 그만의 장기이다. 한 발 떨어져 떨떠름한 표정을 짓는 큰아들, 뒷모습으로 감정을 대신하는 둘째 아들, 아버지의 커다란 두 손, 인생의 막바지에서 렘브란트는 자신의 모든 기량을 이 작품에 담았다. 그도 한때는 큰아들처럼 부와 명예를 모두 거느린 자랑스런 존재였겠지만, 많은 것들을 따지고 요구하다 보니 어느덧 그의 곁에는 아무도 남지 않게 되었다. 삶의 승자이자 귀감인 줄 알고 살았던 시간이 지나고 결국 자신은 탕자에 불과함을 깨달았을 때, 그는 강렬하게 구원을 바란 것일까? 작품 속 인물들은 세 명이 아니라 우리 삶 속의 여러 단계일지도 모른다.

렘브란트는 작품에 대해 어떠한 설명도 남기지 않았기에 이 작품은 감상자로 하여금 수많은 질문을 던지고 쉽게 작품 앞에서 발걸음을 떼지 못하게 만든다. 우리는 모두 누군가의 자녀이자 보호자이기도 하고, 선배이자 후배이며, 때로는 모범생이고 성공하지만 반대로 실수하고 실패하고 후회할 일들을 저지르기도 한다. 삶의 의미는 염소나 송아지를 받기 위해 일직선으로 달려가는 성취에 있는 것이 아니라, 방황하면서도 자신을 긍정하고 구원에 다다르는 데 있는 건 아닐까?

마돈나 리타

The Litta Madonna

이 작품은 아기 예수가 엄마 성모 마리아의 젖을 먹고 있는 장면을 그렸는데, 바로 이런 도상을 '젖을 먹이는 마돈나(Madonna Lactans)'라고 한다. 엄마 젖이 등장하는 그림이니 인간 신체의 구체적인 묘사를 피한 중세 시대에는 그려질 수 없었던 도상이다. 그러나 중세 말기부터 르네상스로 넘어가면서 성모 마리아를 아기 예수의 어머니로 보다 인간적인 존재로 묘사하면서 등장하기 시작했다. 그래서 '겸손한 마돈나' 도상이라고도 부른다. 르네상스 후기로 갈수록 이런 이미지는 다시 사라지게 되는데 첫째로는 종교화에 벗은 몸을 그리는 것을 꺼렸기 때문이고, 둘째로는 성모 마리아에 대한 존경심이 더욱 커지면서 아기 엄마로서의 모습이 아니라 천사에게 아기 예수를 잉태했다는 메시지를 듣는 성처녀의 모습 혹은 돌아가신 후 하늘로 승천하는 신과 같은 모습이 더 인기를 끌게 되었기 때문이다. 성모 마리아가 어떻게 표현되었는지만 보아도 시대마다 달라진 종교 의식을 알 수 있다. 서양 주요 도시의 성당을 '노트르 담' 혹은 '산타 마리아'라고 부르는데, 이것도 우리들의(Notre) 어머니(Dame), 즉 성스러운(Saint) 성모 마리아를 위해 봉헌되었다는 의미를 가지고 있다.

러시아는 988년 키예프의 블라디미르 1세가 동로마 제국으로부터 정교회를 받아들이는데 로마 중심의 가톨릭 교회와는 약간 다른 방향을 가졌다. 그래서 성모 승천과 같은 그림보다는 아기 예수에게 젖을 먹이는 그림이 더 많이 그려졌는데, 이 작품도 그러한 연유로 에르미타슈 미술관에 소장되었다고 보고 있다. 본래는 레오나

450쪽 다빈치, 〈마돈나 리타(성모와 아기 예수)〉, 1490년대 중반, 캔버스에 템페라, 42×33cm

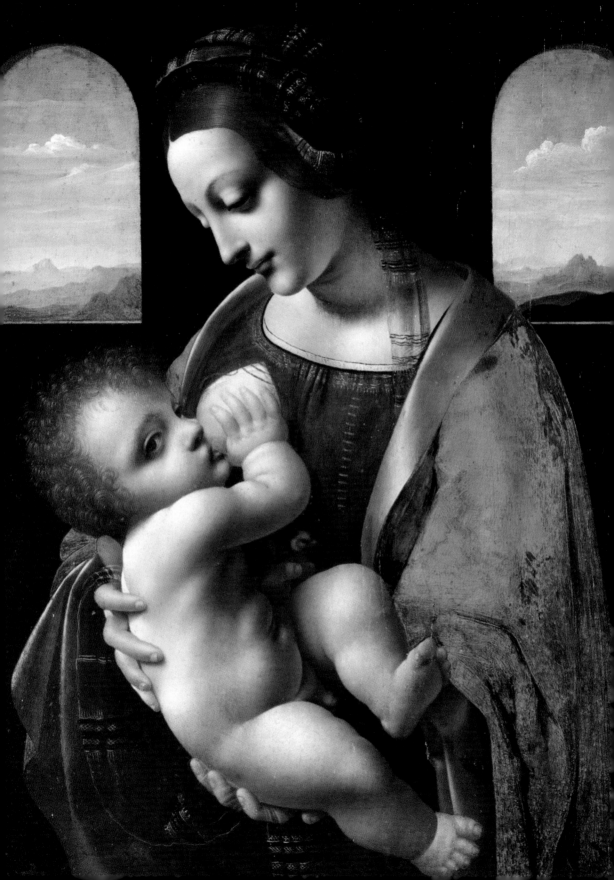

〈마돈나 리타〉 부분

라파엘로의 〈방울새가 있는 성모〉 부분

르도 다빈치가 이탈리아 밀라노에 머물던 시절 리타 가문으로부터 주문받아 제작한 것인데, 1865년 러시아의 황제(차르) 알렉산드르 2세가 구매하며 러시아 왕실의 컬렉션이 되었다.

작품 속에서 아기 예수는 한 손으로는 엄마 젖을 만지고 있다. 그런데 자세히 작품을 살펴보면 엄마 품 속으로 살짝 숨긴 다른 한 손에는 작은 방울새가 있다. 방울새는 가시나무를 먹는 새라 하여 예수님의 가시 면류관을 암시하는 존재로 우피치 미술관편에서 소개한 라파엘로의 〈방울새가 있는 성모〉에도 등장한다. 가시나무를 먹을 때 가시에 찔려 피가 났기 때문에 머리가 빨개졌다는 재밌는 이야기가 전해지는 새다. 예수님이 십자가에 못 박히셨을 때 모두 안타까워했지만 아무도 나설 수가 없었는데 어디선가 방울새가 날아와 예수님의 이마에 박힌 가시나무를 빼 주었다고 한다. 그 후로 사람들은 방울새를 더욱 소중하게 여기기 시작했고, 방울새가 좋아하는 가시나무의 빨간 열매는 밟지도 않았다고 하는데 크리스마스 장식에 등장하는

뾰족뾰족한 초록 잎과 작고 동그란 빨간 열매가 바로 방울새가 좋아하는 호랑가시나무다.

성모 마리아의 옷과 머리는 리타 가문의 품격에 맞게 고급스럽게 장식되었고, 성모 마리아의 머리에서부터 온몸을 타고 흘러내리는 자연스러운 빛의 흐름이 신비한 느낌을 더한다. 빛의 근원인 뒤쪽의 창문은 좌우로 한 쌍을 이루며 균형과 조화를 추구하는 르네상스 시대의 이상향을 말해 준다. 광활하게 펼쳐진 자연은 세계를 창조하신 하느님의 뜻을 암시한다.

티치아노 베첼리오(1490?-1576)

다나에

Danae

그리스 신화 속의 흥미로운 이야기로 수많은 화가들이 그림으로 남겼다. 아르고스의 왕 아크리시오스는 딸만 하나 있고 아들이 없어 신탁을 받으러 가는데 딸이 낳은 손자에게 죽임을 당할 것이라는 말을 듣게 된다. 문제를 해결하는 방법은 단 하나, 딸이 아들을 낳지 않으면 되는 것! 그래서 왕은 딸 다나에를 청동 탑에 가둔다. 그러나 그것이 도리어 문제가 된 것일까? 아름다운 공주가 청동 탑에 갇혀 있다는 소문이 나자, 제우스는 그녀를 만나고 싶어 고민하다 황금 비가 되어 청동 탑 속으로 침입하는 데 성공한다. 결국 다나에는 제우스의 아들을 낳게 되고, 왕은 차마 사랑하는 딸과 제우스의 아들을 죽이기 어려워 궤짝에 넣어 이들을 바다에 흘려보내는데, 훗날 그 아기가 메두사를 해치우는 늠름한 청년 페르세우스다.

다나에를 주제로 여러 점을 그렸다는 건 그만큼 인기 있는 주제였다는 뜻이다. 황금 비로 아이를 잉태한다는 이야기는 성령으로 예수님을 잉태한 성모 마리아를 연상시키기도 하고, 한편 돈으로 성(性)을 사는 세태를 고발할 수 있는 주제였다. 티치아노는 이 주제로 무려 6점이나 제작한다. 가장 먼저 그린 건 나폴리 국립미술관에 있는 1545년 작품으로 아기 에로스가 등장하고 다나에의 몸은 천으로 다소 가려져 있다. 9년 후에 그린 에르미타슈 미술관 버전에서는 에로스 대신 노파가 등장하여 황금 비를 앞치마로 받고 있고, 다나에의 몸은 아무것도 걸치지 않은 완벽한 누드가 되어 노파와 대조를 이룬다. 또한 그녀의 아름다운 얼굴은 황금 비를 무서워하거나

454-455쪽 티치아노, 〈다나에〉, 1554년경, 캔버스에 유채, 120×187cm

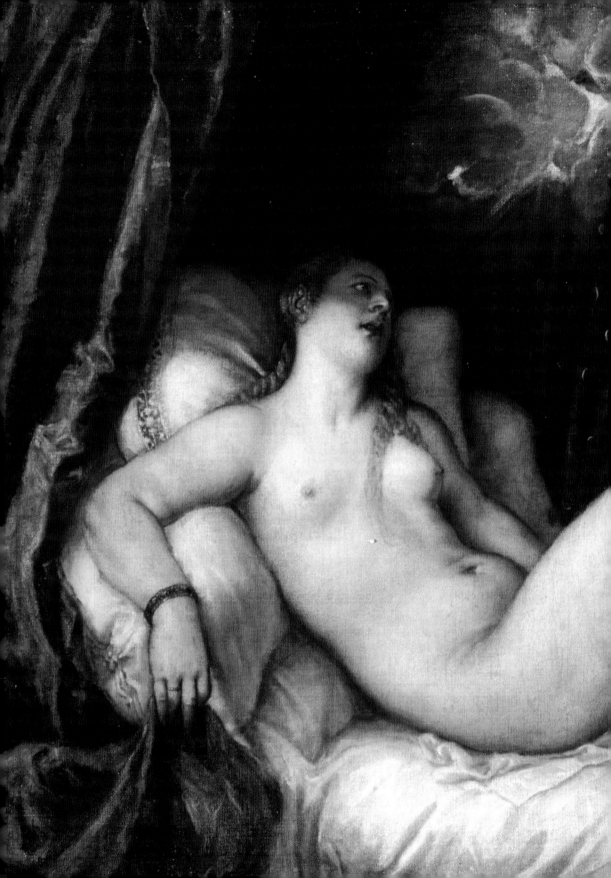

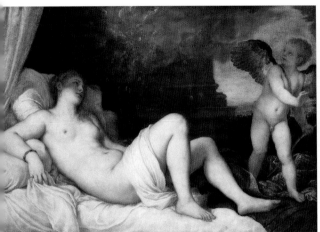

티치아노, 〈다나에〉, 1545년, 캔버스에 유채,
120×172cm, 나폴리 국립미술관

티치아노, 〈다나에와 황금비〉, 1560~65년,
캔버스에 유채, 129.8×181.2cm, 프라도 미술관

피하기보다는 기꺼이 받아들이려는 유혹적인 모습이다. 한평생 탑 안에 갇혀 있었어야 할 운명이었지만 결국 이 사건을 계기로 탑 밖으로 나가게 되었으니 다나에에게도 밖으로 나가려는 의지가 있었던 것일까? 티치아노가 그린 여러 버전 작품들은 이외에도 프라도 미술관, 런던 웰링턴 컬렉션, 빈 미술사 박물관, 시카고 아트 인스티튜트 등지로 퍼져 나갔고 후대의 예술가들에게도 많은 영향을 주게 된다. 프라도 미술관에 있는 작품에는 티치아노의 다른 작품 〈우르비노의 비너스〉에서처럼 잠든 귀여운 강아지도 등장한다.

에르미타슈 미술관에는 같은 주제를 다룬 렘브란트의 작품이 있는데, 황금 비를 두려워하는 조심스러운 모습으로 그렸다. 화면의 왼쪽에서부터 오른쪽으로 떨어지는 부드러운 빛이 렘브란트의 뛰어난 실력을 보여주고 있고, 화면 위에는 마치 물방울처럼 작은 황금 비가 그려졌다. 이런 디테일한 묘사는 직접 미술관에서 육안으로 확인하는 것이 좋다. 틴토레토가 그린 작품에서는 다나에가 허벅지에 떨어진 금화를

렘브란트, 〈다나에〉, 1636년, 캔버스에 유채, 185×202.5cm

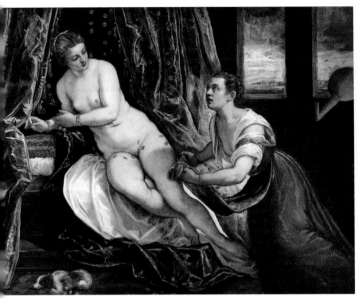

틴토레토 〈다나에〉, 1570년경, 캔버스에 유채,
142×182cm, 리옹 미술관

클림트, 〈다나에〉, 1907−08년, 캔버스에 유채,
77×83cm, 레오폴드 미술관

젠틸레스키, 〈다나에와 황금비〉, 1621−23년,
캔버스에 유채, 161.3×226.7cm, 게티 미술관

골치우스, 〈다나에〉, 1603년, 캔버스에 유채,
176.3×200cm, 게티 미술관

세는 모습으로 그려졌고, 클림트의 버전에서는 황금 비를 허벅지로 감싸 안고 행복감에 젖은 모습으로 그렸다. 여성 화가 젠틸레스키의 아버지, 오라치오 젠틸레스키는 피할 수 없는 운명에 손을 내미는 용기 있는 여성의 모습으로 그렸는데, 2016년 뉴욕 소더비 경매에서 무려 3천만 달러(약 360억원)에 판매되어 지금은 게티 미술관에서 볼 수 있다. 이 책에서 게티 미술관은 별도로 소개하고 있지 않지만, 혹시 그곳을 간다면 이 작품 맞은편에 걸려 있는 헨드리크 골치우스가 그린 다나에와 비교해보는 것도 좋겠다. 이 작품에서 다나에는 잠들어 있고 바닥에는 황금 동전이 가득하여 젠틸레스키 작품 속의 다나에와는 대조를 이룬다.

그럼 다시 신탁 이야기로 돌아가 보자. 우피치 미술관편 카라바조의 작품 〈메두사〉에서 소개한 것처럼, 다나에의 아들 페르세우스는 메두사를 물리치고 아름다운 안드로메다를 구출하여 고향으로 돌아와 결혼한다. 어머니 다나에와 함께 아르고스로 돌아가 외할아버지를 뵈려고 하지만, 그는 손자에게 죽임을 당할까 두려워 이웃 나라로 피신한다. 한편 페르세우스는 이웃 나라에서 열린 운동 경기에 참여해 원반을 던지는데, 바람이 세게 불어 관람석에 앉아 있던 사람을 죽였다. 헌데 그는 바로 죽음을 피해 이웃 나라로 피신한 아르고스의 왕 아크리시오스였다. 신탁이 이루어진 것이다.

카지미르 말레비치(1878-1935)

검은 사각형
The Black Square

그림은 크게 구상화와 추상화로 나뉜다. 먼저 사람이든 사물이든 구체적인 무언가가 등장하는 그림을 구상화라고 한다. 구상화를 감상하는 방법은 크게 세 가지다. 첫째, 실제 모습과 얼마나 닮게 그렸는가? 둘째, 화면 속에 각 사물의 배치를 어떻게 해 놓았는가? 삼각형 구도로, 안정적인 느낌으로, 혹은 X자나 사선 구도로, 역동적으로? 원근법을 사용했는지 등을 살펴본다. 셋째, 각각의 사물이 상징하는 의미가 있는가? 네덜란드 정물화에서처럼 꽃과 유리잔은 쉽게 사라지고 깨지기 쉬운 현세의 행복과 물질을 의미하는 것 등이 바로 그런 사례다.

 그럼 구체적인 형상이 없고 선과 색만 칠한 그림인 추상화는 어떻게 봐야 할까? 많은 이들이 추상화 감상이 어렵다고 하는데, 나는 두 아이들 덕분에 그림을 그리는 것이 인간의 본능이라는 걸 알게 되었다. 서너 살 무렵 어느 날 첫째 이안이가 갑자기 소를 그려 보여주었다. 집에 있던 장난감에 얼룩소가 그려져 있었는데 그걸 갑자기 똑같이 그려온 것이었다. 가르쳐주지도 않았는데, 그때 정말 깜짝 놀랐다. 그런데 동생 지안이는 3살 때 누나가 그림 그리는 걸 보고 자기도 그리겠다고 처음으로 크레파스를 잡더니, 파란색으로 막 색칠을 해 놓고 '타요 버스'라고 했다. 그걸 보고 또 한 번 깜짝 놀랐다. 내겐 그냥 파란색 선의 덩어리일 뿐인데 아이 눈에는 그게 타요 버스인 것이었다. 모든 추상화도 그런 식으로 생각해 볼 수 있을 것이다. 그래서 추상화를 감상할 때에는 어떤 색인지, 어떤 재료인지, 구도는 어떤지, 붓질을 빠르게 했는지, 섬

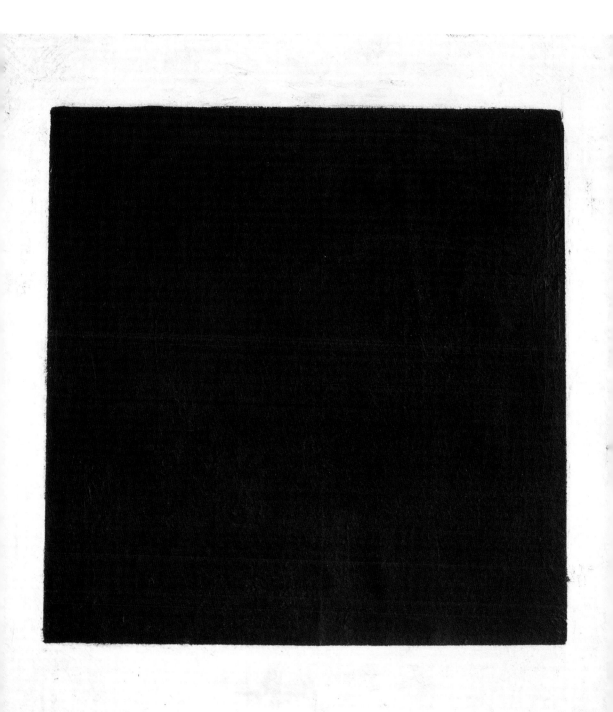

말레비치, 〈검은 사각형〉, 1630년경, 캔버스에 유채, 53.5×53.5cm

말레비치, 〈자화상〉과 부분, 1933년, 캔버스에 유채, 73×66cm

세하게 했는지 등, 작가의 감정과 사고가 드러난 힌트를 살펴볼 필요가 있다.

그런데 말레비치의 작품은 미술사에 등장하는 그 어떤 그림들보다도 가장 설명하기 어렵다. 구상화 감상법도 추상화 감상법도 적용하기 애매하기 때문이다. 게다가 하얀 바탕의 검은 사각형은 총 4개의 버전이 있는데, 왜 똑같은 걸 계속 그린 것일까? 검정색은 작가의 우울함을 상징하는 것일까? 아니면 교통 표지판, 지도일까, 분명치 않다.

말레비치는 이건 그냥 검은 사각형이라고 했다. 그는 이런 식으로 그림 수십여 점을 그려서 1915년《마지막 미래파 회화 0,10》전시회에 출품하며 이것을 회화의 제로 상태, 절대주의라고 설명했다. 즉, 그림이 어떤 다른 것을 나타내기 위한 매체가 아니라 그냥 그 자체로 존재하는 것이라는 의미다. 이 설명을 사람에 비유해 보자. 우리는 보통 어떤 역할을 하기 위해 이 세상에 존재한다고 생각한다. 누군가를 소개

말레비치, 〈다이내믹 콤포지션〉 접시 디자인 스케치, 1923년, 종이에 연필, 인디언 잉크, 수채, 15.4×17.8cm

할 때 직업을 먼저 말하고, 아이들의 장래 희망도 대부분 직업으로 말한다. 그러나 잘못하다가는 사람을 효율적인 관점으로만 볼 수도 있다. 즉 어떤 능력이 없다면 쓸모없는 존재로 여기는 것이다. 그러나 인간은 존재하는 것만으로 이미 그 존엄성을 가진다. 바로 그것처럼 말레비치는 이 작품이 무엇을 설명하는 것이 아니라, 존재 자체로 의미가 있다고 설명하는 것이다.

처음에는 말레비치의 사상이 러시아 혁명 사상가의 유토피아적인 미래와 맞아떨어지며 꽤나 호응을 받았지만, 알 듯 말 듯, 이해가 될 듯 말 듯한 추상화 작품에 혁명 정부는 더 이상 그런 그림을 그리지 못하게 한다. 그리고 공산당을 위해 농부와 노동자를 그리거나 실용적인 장식 미술을 제작하라고 시켰다. 색이 예뻐 아트 상품으

로도 많이 나오는 작품들이 바로 이 시기에 제작한 것이다. 그러나 고집 센 말레비치는 마음의 병을 얻었다. 암에 걸려 자신이 죽게 될 것을 알자 자신의 관을 디자인하기 시작했다. 관 위에는 검은 사격형과 검은 원을 그려 놓았다. 그리고 정부가 시키는 대로 사실주의 방식으로 자신의 초상화도 그렸지만, 오른쪽 하단에 하얀 바탕에 검은 사각형으로 사인을 대신했다. 이 초상화는 에르미타슈 미술관과 가까운 국립 러시아 미술관에 있으니 방문해 보길. 모스크바 트레차코프 미술관 신관에서도 말레비치의 작품을 다수 만나볼 수 있다. 드디어 1935년, 그가 57세로 숨을 거두었을 때, 〈검은 사각형〉은 그의 장례식장에서 그가 원하는 대로 그의 머리맡에 걸리게 됐다. 정말 대단히 고집스런 작가다.

말레비치는 이후 잊혀졌다. 정부는 미술관에서 그의 작품을 떼어 소각하라고 시켰는데, 용기를 낸 큐레이터들이 미술관 저장고에 숨겨 놓아 간신히 살아남았다. 미국에서는 러시아 작가들에 대한 연구가 금기시되었다. 미국과 구 소련이 냉전 상태에 있었기 때문이다. 그러나 지금은 그런 시기가 지나 런던 테이트 모던에서 말레비치의 대규모 회고전이 개최되는 등 그에 대한 추모 열기가 뜨겁다. 특히 이라크 태생의 유명한 영국 건축가로 우리나라에도 DDP(동대문디자인플라자)를 지었던 자하 하디드는 자신의 건축에 가장 큰 영향을 미친 사람으로 말레비치를 꼽았다.

콤포지션 VI

Composition VI

칸딘스키는 모스크바 출신으로 법과 경제를 전공한 교수님이었는데, 교수직을 포기하고 서른부터 그림을 배우기 시작해서 예술가가 된 독특한 경력의 소유자다. 러시아가 공산주의로 돌아서자 독일로 떠나 바우하우스의 교수가 되었다. 그 유명한 '바실리 체어'가 실은 바실리 칸딘스키의 이름에서 나온 것이다. 바우하우스 제1회 졸업생이자 훗날 바우하우스의 교수가 되는, 또한 메트로폴리탄 미술관 분관 멧 브로이어를 건축한 마르셀 브로이어가 만든 의자다. 자

브루이어, 〈바실리 체어〉

전거 본체 파이프에서 아이디어를 얻어 의자를 만들어놓고 브루이어는 왠지 확신이 없어 작업실 한쪽에 치워 놓았다. 그런데 우연히 그 의자를 본 칸딘스키 교수가 아주 좋은 작품이라고 격려를 해 주었다. 그런 스승에게 감사하는 마음으로 제목에 칸딘스키의 이름 '바실리'를 붙이게 된다.

그러나 칸딘스키가 바우하우스에서 가르친 건 디자인이 아니라 회화의 조형 요소다. 즉 그의 책 제목이기도 한 『점, 선, 면』(1926) 같은 것들이다. 그는 각각의 조형 요소가 인간의 감정과 어떻게 연결되는지를 정리했다. 그가 자주 사용한 파랑, 노랑은 각각 순수함과 심오함의 상징이며 이 둘의 결합은 가장 큰 파동을 만들어 낸다고 하

466-467쪽 칸딘스키, 〈콤포지션 VI〉, 1913년, 캔버스에 유채, 195×300cm

는 식이다. 이와 같은 방식으로 칸딘스키는 동그라미, 세모, 네모 각각의 형태와 다양한 색채가 불러일으키는 감정을 정리했고, 이것을 조합하여 작품을 제작했다. 마치 작곡가가 음표로 작곡을 하는 것처럼 말이다. 실제로 칸딘스키는 어려서부터 악기를 다루었고, 현대 음악가 쇤베르크와 교류했으며, 특히 바그너의 오페라 '로엔그린'을 듣는 동안에는 계속해서 머리에 각 소리와 연결되는 이미지가 떠오르는 경험을 하게 된다. 사실 음악은 미술보다는 추상적이고 즉각적이다. 음악은 언어를 통과하지 않고도 우리의 뇌리에 즉각적인 어떤 감흥을 불러일으킨다. 마치 빛이나 냄새처럼 말이다.

그동안 미술에서는 음악을 표현할 때 악기나 악기를 연주하는 사람을 그려서 '음악 소리가 난다'는 일종의 가정을 해왔다. 마치 연극 대본의 지문과도 같았다. 그러나 칸딘스키의 작품에는 악기처럼 보이는 것은 없다. 그저 선과 색들이 뒤엉켜 있을 뿐이다. 이 작품에서도 화면 왼쪽 위는 마치 번개가 치는 것처럼 '우르르 쾅쾅' 하는 느낌인데, 그 중앙에 한 줄기 부드러운 핑크색 빛이 돌고, 화면 오른쪽 아래는 마치 깊은 물살이 흘러가는 것 같다. 칸딘스키는 관람객이 이러한 감정을 발달시켜 마음속으로 어떤 소리를 듣는 경험을 할 수 있을 것이라고 생각했다. 그가 바그너의 음악을 들으며 색을 떠올렸던 것과 상반된 발상이었다. 이런 걸 공감각이라고 한다. 공감각은 주변에서도 흔히 볼 수 있다. 한겨울에 네덜란드에 여행을 갔더니 카페마다 식당마다 작은 모니터에 장작불 영상을 틀어놓은 것이 보였다. 실제로 그 화면에서 열기가 나오는 건 아니지만 불타는 이미지와 탁탁 불꽃이 터지는 소리를 듣는 것만으로도 마치 모닥불을 쬐는 듯한 따뜻함을 느낄 수 있기 때문일 것이다. 칸딘스키의 그림도 그와 같다. 그래서 작품의 제목도 음악과 연결시켜 '즉흥', '인상', '구성' 시리즈로 나아가므로 악장의 제목을 연상시킨다.

이런 식의 추상을 뜨거운 추상이라고 부른다. 인간의 감정을 고양시키기 때문이다.

마치 바그너의 음악과도 같다. 반면 뉴욕 현대미술관에서 소개한 몬드리안의 기하학적인 그림은 '차가운 추상'이라고 한다. 감정을 끓어오르게 하기보다는 부드럽게 질서를 잡아 준다. 몬드리안은 뉴욕의 재즈를 좋아했다. 이 두 작가는 청각과 시각을 연결시키는 공감각적 이미지를 통해 최초로 서양 회화에 추상화를 만들어낸 작가로 손꼽히고 있다.

안토니오 카노바(1757-1822)

에로스와 프시케

Cupid and Psyche

에로스와 프시케는 그리스 로마 신화의 사랑 얘기 중에서 가장 지고지순한 사랑을 보여 준다. 쉽게 만나고 헤어지는, 혹은 손해 보기 싫어 아무도 만나지 못하는 현대의 사랑 풍속과도 다른 감동을 준다.

프시케는 너무 아름다워서 미의 여신 아프로디테보다 더 예쁘다는 칭찬을 받았다. 화가 난 아프로디테는 아들 에로스에게 프시케가 세상에서 가장 못난 남자와 사랑에 빠지도록 화살을 쏘라고 시켰다. 그런데 에로스가 사랑의 화살을 쏘려는 찰나, 아름다운 프시케의 모습에 반해서인지 실수로 그만 그 화살을 자기 자신에게 쏘고 말았다. 한편 프시케의 아버지는 다들 셋째 딸이 제일 예쁘다고 하면서도 구혼자가 없으니 신탁을 받으러 가는데, 프시케는 사람과 결혼할 운명이 아니고 괴물을 배필로 만나야 하니 높은 곳에 데려다놓으면 괴물이 데려갈 거라는 이야기를 듣게 된다. 아버지는 딸을 보낼 수 없었지만, 그 사실을 알게 된 프시케는 신탁대로 하지 않으면 가족에게 화가 갈까 봐 산 위로 올라갔고, 바람이 그녀를 데려갔다. 실은 프시케를 사랑한 에로스가 그녀와 결혼하기 위해 꾸민 일이었다. 어머니가 가장 싫어하는 프시케와 사귈 수 없었기에 몰래 그녀를 만나고 싶었던 것이다. 프시케에게 거대한 궁전을 만들어 주고 밤마다 찾아와 만났지만 결코 자신의 얼굴을 봐선 안 된다고 말했고 아침이 되면 사라졌다. 낮에 늘 혼자 있던 프시케는 외로웠고, 에로스는 언니들을 궁전으로 초대하여 만날 수 있도록 자리를 만들어 줬다.

모리스 드니의 방

 괴물에게 잡혀간 줄 알았던 동생이 으리으리한 집에 잘 살고 있으니 언니들은 안심하면서도 질투가 났고 걱정도 되었다. 그래서 '네 괴물 남편이 어느 날 너를 잡아먹을지도 모르니 밤에 몰래 보고 혹시 괴물이거든 먼저 죽여 버리라'고 시킨다. 프시케는 언니들의 말대로 한 손에는 초롱불을 켜고 다른 한 손엔 칼을 들고 남편의 얼굴을 처음으로 보게 되는데, 괴물이 아니라 너무나 잘생긴 에로스였다. 실수로 기름이 에로스에게 떨어졌고 눈을 뜬 에로스는 칼을 들고 자신을 바라보는 아내 프시케를 발견했다. 에로스는 의심하는 여자와는 살 수 없다며 프시케를 떠나고 말았다.

 자신의 잘못과 그동안 남편을 얼마나 사랑했는지를 깨달은 프시케는 에로스를 찾아 길을 나섰다. 우연히 들어가게 된 어떤 신전이 너무 지저분해서 깨끗하게 청소를 했는데 데메테르 여신의 신전이었다. 여신은 지하 세계의 신 하데스에게 납치된 딸 페르세포네를 찾아 헤메느라 정신이 없어 신전을 관리하지 못했던 터였다. 데메테르는 감사의 의미로 프시케에게 에로스의 어머니 아프로디테를 찾아가 용서를 구해야

드니, 〈패널 2: 기쁨의 섬으로 프시케를
데려가는 바람의 신 제피로스〉, 1908년,
캔버스에 유채, 395×267.5cm

드니, 〈패널 3: 비밀스런 남편 에로스의
실체를 확인한 프시케〉, 1908년,
캔버스에 유채, 395×274.5cm

만 남편을 다시 만날 수 있다고 알려 주었다. 프시케는 시키는 대로 시어머니인 아프
로디테를 찾아가 엎드려 빌었다.

아프로디테는 한때 자신의 자존심을 구기고 심지어 자신의 아들이 반해서 결혼까
지 한 프시케가 너무 미워서 도저히 이룰 수 없는 숙제들을 내 주었다. 놀랍게도 프
시케는 이 모든 과정을 완수하는데, 숨어서 보며 도와준 에로스 덕분이었다. 아프로
디테는 마침내 죽은 사람들만 간다는 지하 세계에 가서 페르세포네가 쓰는 화장품
을 얻어 오라는 마지막 미션을 내렸다. 페르세포네는 상자를 건네며 아프로디테에
게 전해주기 전까지 절대 열어 보지 말라고 당부했다. 하지만 프시케도 미모에 관심
많은 미녀라 그랬는지, 상자를 살짝 열어 보았다. 상자에 담긴 페르세포네의 화장품,

드니, 〈패널 4: 아프로디테의 복수〉,
1908년, 캔버스에 유채, 395×262cm

즉 아름다움의 비결이 흘러나왔는데, 그건 바로 '잠'이었다. 프시케는 곧 잠에 취해 일어날 수가 없었다. 에로스는 자신을 다시 만나기 위해 온갖 고생을 마다 않고 심지어 죽음을 무릅쓰고 지하 세계에 다녀온 프시케의 사랑에 감동을 받아, 잠에 빠져든 프시케를 일으켜 세웠다. 그리고 하늘로 올라가 어머니 아프로디테에게 당당하게 그들의 사랑을 밝혔고, 어머니도 프시케의 용감함에 며느리로 인정하게 된다. 그렇게 해서 프시케와 에로스의 성대한 결혼식이 열리게 되고 모든 신들이 참석하여 축하했다.

에르미타슈 미술관에는 이 주제를 다룬 두 개의 유명한 작품이 있다. 하나는 바로 모리스 드니(1870-1943)의 방이다. 길고 장대한 이야기를 하나의 장면에 담기 어려우니 시리즈로 그린 것인데 작품마다 크기가 다른 것이 특이하다. 바로 에르미타슈 미술관 소장품의 바탕이 된 러시아의 컬렉터 이반 모로조프의 집을 장식했던 작품들이다. 1917년 소비에트 혁명 후 컬렉터들의 작품은 국가의 귀속이 되었는데, 모로조프의 모스크바 저택은 한때 미술관으로 사용되기도 했다.

모리스 드니의 작품을 본다면 '모네인가? 마티스인가? 르누아르, 아니면 툴루즈 로트레크?' 등등 자신이 아는 모든 화가들의 이름을 떠올리게 된다. 그만큼 그의 작품

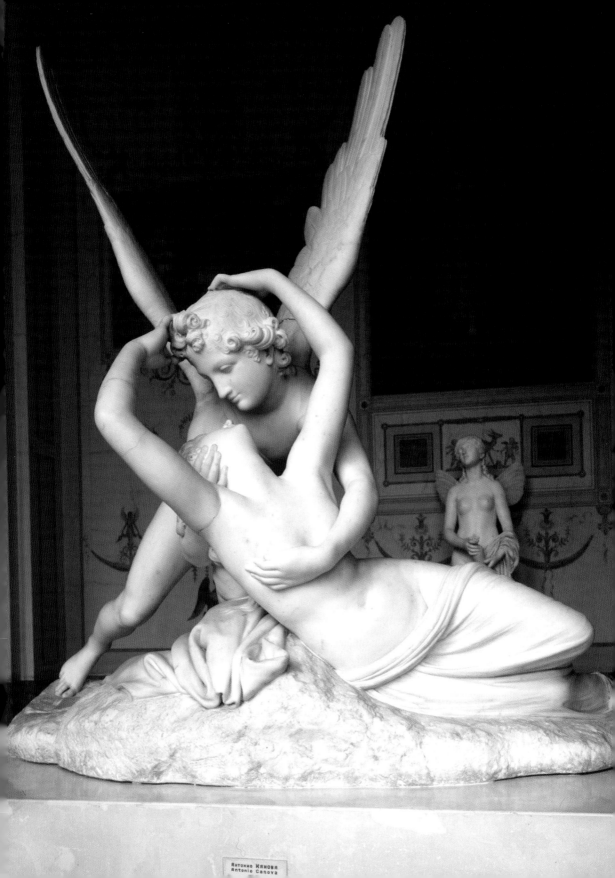

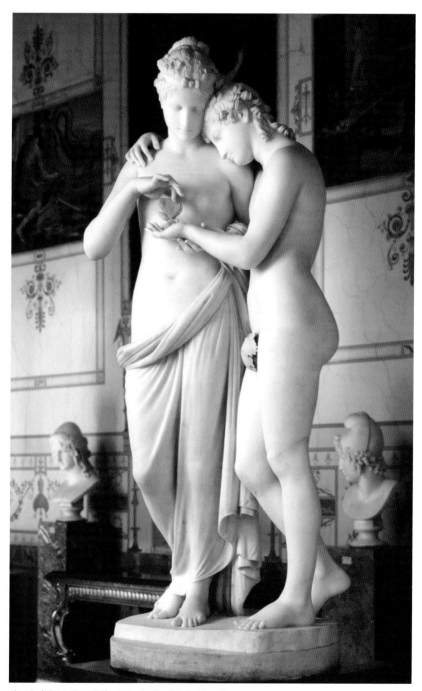

카노바, 〈에로스와 프시케〉, 1800-03년, 대리석, 148×63cm

474쪽 카노바, 〈에로스와 프시케〉, 1794-99년, 대리석, 148×172cm

은 이들 모두의 작품과 비슷해 보일 정도로 부드럽고, 여성적이면서, 색채가 아름다운데, 그러나 안타깝게도 딱히 강렬하지는 않은 그런 느낌이다. 만약 그가 요즘 시대에 태어났다면 화가보다는 패턴 디자이너 혹은 일러스트레이터가 되었을 법하다. 파스텔 계열의 아름다운 색채를 활용한 윤곽선이 뚜렷하지 않은 몽환적인 작품들은 단독 회화로서 존재할 때보다 벽화, 태피스트리, 커튼, 부채 등의 실용적인 요소와 결합되었을 때 빛을 발한다. 그 또한 장식 미술에 재능과 관심을 가지고 여러 벽화를 그렸다. 그 분야에서는 단연 최고였고, 이반 모로조프의 저택 프로젝트 수임료로 브르타뉴 해변가에 별장을 샀다고 한다.

이탈리아의 조각가 카노바는 프시케의 긴 이야기 중에서 단 한 장면을 골랐다. 에로스가 잠에 빠진 프시케를 일으켜 세우는 순간이다. 모든 각도에서 보아도 아름답도록 멋지게 구도를 잡았을 뿐 아니라, 에로스의 발 근처에 손잡이를 달아 감상자가 작품을 빙빙 돌리며 볼 수 있도록 편의적인 측면까지도 고려했다. 게다가 카노바는 교양도 넘쳐서 영국의 귀족들이 이탈리아까지 그랜드 투어를 오면 그들을 안내하는 아트 인문학 교수님이기도 했다. 뛰어난 작품과 지성을 갖춘 카노바는 세계의 아트 컬렉터, 즉 군주들의 마음을 사로잡았다. 프랑스의 나폴레옹도, 러시아의 예카테리나 대제도 그를 궁정화가로 초청했다. 그러나 카노바는 예술가는 정치 너머에서 독립적인 존재로 있어야 한다며 이들의 제안을 모두 거절했고 자유로운 예술가로 남았다. 그의 기량이 충분히 담긴 이 작품은 러시아 에르미타슈 미술관 외에도 프랑스 루브르 박물관에서도 볼 수 있다. 에르미타슈 미술관에는 에로스와 프시케를 표현한 카노바의 다른 작품이 하나 더 있다. 서로 껴안고 다정하게 선 프시케가 에로스의 손바닥 위로 나비를 건네주고 있는데, 나비는 영혼을 상징하는 존재다. 프시케(Psyche)라는 이름도 인간의 영혼(정신)을 뜻하는 이름이다. 사랑이란 이렇게 영혼을 다 건네는 관계를 만들어 가는 것이 아닐까?